徐建融游艺百讲

美术史学十讲

徐建融 著

上海大学出版社
·上海·

图书在版编目（CIP）数据

美术史学十讲 / 徐建融著 . -- 上海：上海大学出版社，2025.1. --ISBN 978-7-5671-5071-3

I . J120.95

中国国家版本馆 CIP 数据核字第 20242NQ023 号

统　　筹　刘　强
责任编辑　刘　强
封面设计　柯国富
技术编辑　金　鑫　钱宇坤

徐建融游艺百讲
美术史学十讲
徐建融　著
上海大学出版社出版发行
（上海市上大路 99 号　邮政编码 200444）
（https://www.shupress.cn　发行热线 021-66135112）
出版人　戴骏豪
*
南京展望文化发展有限公司排版
江阴市机关印刷服务有限公司印刷　各地新华书店经销
开本 710mm×1000mm　1/16　印张 16.5　字数 213 千字
2025 年 1 月第 1 版　2025 年 1 月第 1 次印刷
ISBN 978-7-5671-5071-3/J · 674　定价 98.00 元

版权所有　侵权必究
如发现本书有印装质量问题请与印刷厂质量科联系
联系电话：0510-86688678

总　序

2005年11月19日,上海大学校长钱伟长在给上海大学美术学院邱(瑞敏)院长、薛(志良)书记的信中讲:"据我所知,徐建融教授已在上海大学执教二十余年了。多年来,他一边热心于传道授业解惑,一边更是潜心于学术研究和艺术创作,终于成就一番骄人之成绩。我虽然未得与徐建融教授谋面,但是却知道他在美术界颇被看重和推崇。我为我校有如此杰出之人才而高兴,也为我们美术学院这些年来所取得的进步而欢欣。"

2012年9月,上海大学美术学院院长冯远在为《长风堂集》所作的"序"中讲,徐先生是当今学术界致力于宣传、弘扬传统优秀文化的代表人物。"他对传统文化几十年如一日的坚持,以及对传统文化的研究之全面、深刻,和由此所取得的对传统文化认识的实事求是的科学性、与时俱进的独创性,在全国有着广泛的影响。徐先生的研究和实践,众所周知的是以中国美术史论研究、美术教育、书画创作和鉴定为重点。实际上,他的涉及面几乎囊括了传统文化经史子集的各个方面",对儒学、老庄、佛学、说文、历史、文学、戏曲、园林、建筑等"无不着意探究,以国学为视野来观照书画。同时,他对西方文化的经典也下过相当的功夫,以西学为参照来审视国学。术业有专攻与万物理相通,'不入虎穴,焉得虎子'与'不识庐山真面目,只缘身在此山中',立足本职而作换位思考,这是其治学治艺的基本方法"。这使他的传统研究和实践,在新的时代背景下焕发出"科学发展的生命活力,既是历史的,又是现实的"。

子曰:"志于道,据于德,依于仁,游于艺。"有"当代艺术界大儒"之称的徐建融先生,思无邪,行无事,故多艺。而著述,正是其"多艺"中的一项重要内容。孔子说:"盖有不知而作之者,我无是也。"《左传》则说:"言之不文,行而不远。"徐建融先生的著述,从来就不是局限于板凳上、书斋中的"为学术而学术",而都是出之于"学而时习之"的实践体会,所以"如万斛泉涌,不择地,皆可出";又以富于文采辞藻,无论是温柔敦厚,还是慷慨磊落,皆能有声有色地穷理、尽情、动情。真知灼见加上文采斐然,所以其著述为各阶层读者所欢迎。正是四十多年来连续不断地发表、出版的这些著述,使他的"学而不厌""有教无类"在社会上产生了广泛而深远的影响。

为了更集中同时也更条理地反映徐建融先生的著述成果及其学术思想,特在他业已发表、出版的各种著述中,推出"徐建融游艺百讲"十种统一出版,即《晋唐美术十讲》《宋代绘画十讲》《元明清画十讲》《晚明绘画十讲》《当代画家十讲》《谢陈风雅十讲》《建筑园林十讲》《画学文献十讲》《美术史学十讲》《国学艺术十讲》。

其中,除《谢陈风雅十讲》外,大多有之前的相应出版物为依据。但这次的出版并不是旧版的简单重版,而是在体例上、内容上均作了调整。原出版物中多有一定数量的插图,现考虑到书中涉及的图例可从网上搜索到高清图像,故一并删去不用。

全部书稿的整理、修订,徐建融先生本人均给予了极大的支持,十分操劳。在此谨致谢意。限于学识,我们所做的工作还有不足之处,还祈请徐建融先生和广大读者批评指正。

前　言

　　本书是上海人民美术出版社2010年出版的《实践美术史学十论》的修订本。这次的修订，除订证了文字上的错误、疏失之外，主要补入了《精神与趣味——对黑格尔和贡布里希美学的批判》和《美术史研究的目的与方法》两文；并将《文化研究与历史事实——对刘纲纪"四王"研究驳议》作为《"四王"会议与美术史学——对一种文化研究方法的质疑》的附文，将《西方学者的中国美术史研究》作为《"西园雅集"与美术史学——对一种个案研究方法的批判》的附文。本书作为"徐建融游艺百讲"的一种，更名为《美术史学十讲》。

徐建融
2023年春节

目　录

绪言 / 1

第一讲　精神与趣味
　　——对黑格尔和贡布里希美学的批判 / 4

第二讲　"四王"会议与美术史学
　　——对一种文化研究方法的质疑 / 34
　　附：文化研究与历史事实
　　——刘纲纪"四王"研究驳议 / 52

第三讲　"西园雅集"与美术史学
　　——对一种个案研究方法的批判 / 78
　　附：西方学者的中国美术史研究 / 112

第四讲　中国美术史论研究二题 / 126

第五讲　人文美术史学质疑 / 159

第六讲　学科规范和跨学科创新 / 183

第七讲　美术学科的非美术化 / 199

第八讲　向宋人学习 / 217

第九讲　灰色的泛滥 / 234

第十讲　美术史研究的目的与方法 / 243

后记 / 249

绪　言

　　高等教育中的美术史学科发轫于20世纪二三十年代,当时的主要学派有以俞剑华先生为代表的传统派和以滕固先生为代表的"海归"派。至五六十年代,这两派实际上融合为一派,我称之为"博物馆美术史学",以北京的中央美术学院为代表,今天各大博物馆,尤其是大陆博物馆中的学科领头人,基本上多是这一时期由中央美术学院的美术史教学培养出来的。进入八九十年代,西方的学术思潮被大量引进,一时"文化"大热,思想更新,于是有了我称之为"人文美术史学"的蓬勃发展,以浙江美术学院(今中国美术学院)为代表,迅速扩展到其他高等院校,取代"博物馆美术史学"成为中国美术史学科的主流。至于我所倡导的"实践美术史学",在很长一段时期内,它基本上没有进入高等院校,而完全是从张彦远、郭熙到董其昌、石涛一脉相承、与时俱进的一个非学院的传统学派。

　　不同的学派,各有不同的研究目的、研究对象、研究方法。它们之间虽然不是截然分开、河井不犯,但泾渭毕竟还是分明的。

　　博物馆美术史学的研究目的,是要使今人、后人了解中国的、世界的美术的历史是怎样的;研究对象,自然是中外美术的事件、人物和代表作品;研究方法,则是以历史、文化、政治、经济为背景,去认识美术家、解读美术作品并作出相应的历史评价。作为有美术史专业设置的美术学院,针对美术史专业的学生,通过这样的教学,可以为博物馆学科的建设、发展培养人才。所以,严格地讲,这一学派并不是属于"美术学"的,而是属

于"历史学""考古学""博物馆学"的,只是它没有被设置在文史学院、文博学院中而已。作为没有美术史专业设置的美术学院,针对国画、油画、版画、雕塑、工艺专业的学生,通过这样的教学,可以对自己所学、今后所要从事的专业,有一个全面的了解并提升相应的人文修养。其意义,与今天理工科的学生也需要了解历史的、文学史的、美术史的常识在本质上是同等的。

人文美术史学的研究目的,是要为其他学科作贡献,尤其是为历史、哲学等人文学科作贡献;研究对象,是撇开美术这一狭隘学科中的狭隘问题,研究人类及其行为、个人生活和国家政府的行为,对美的欣赏以及对真理的沉思,特别是对宇宙和人类在宇宙中的地位的沉思;研究方法,则是以百科全书式的通才纵横排宕,游弋于广阔的学科,最终去解决那些困扰着人类的重大问题。所以,这一学派的代表人物坚决主张,美术史学是一门独立的人文学科,它应该独立于美术学院之外,而设置到综合性的大学之中。这就是20世纪90年代以后,不少非美术学院的综合性大学也设置了美术史专业,以及不少美术学院中的美术史专业也改变了隶属于美术学院的关系,而在美术学院下设置一个人文学院,再把原先隶属于美术学院的美术史专业放到美术学院中的人文学院下去的理论依据。严格地说,这一学派并不是属于"美术学"的,而是属于"美术学"之外的其他学科的。

那么,实践美术史学的研究目的又是什么呢?它不是为历史而美术史,也不是为其他学科而美术史,而是为现实的美术而美术史,为解决现实生活中美术这一狭隘中的狭隘问题而美术史。这样的美术史,不是放在博物馆中的,而是活在现实的美术创作实践和鉴赏实践中的;而当它解决了美术这一狭隘学科中的狭隘问题,也就是为其他学科作出了贡献,为最终解决那些困扰着人类的重大问题作出了贡献。其研究对象,与博物馆美术史学相似,也是中外美术史上的事件、人物和作品;但其研究方法

却不是侧重于历史的评价,而是侧重于现实的借鉴,使美术的创作者、鉴赏者通过认识历史来扬弃传统为我所用,提升现实的创作、鉴赏水平。这一学派,虽然没有被列入学院的教学,但它是真正属于"美术学"的。

所谓"实践",其含义有二:一是史论与创作、鉴赏实践的结合,既不是脱离了创作、鉴赏的实践来研究史论,也不是脱离了史论的研究来进行创作、鉴赏的实践。这就是实事求是、知行合一的学术传统。实事求是,侧重于史论的研究,即立足狭隘学科狭隘问题的实事,包括创作之实事和鉴赏之实事,来求解决狭隘学科狭隘问题包括创作问题、鉴赏问题之是;知行合一,侧重于创作、鉴赏的实践,即通过对历史之鉴的知来调整创作、鉴赏实践之行,又通过创作、鉴赏实践之行,来加深对历史之鉴的知。二是研究者、实践者个人与社会现实的结合,这一点,又与人文美术史学的广阔视野相通。但人文美术史学的社会是撇开美术研究、美术实践的其他学科,是舍点而涉面,实践美术史学的社会是与美术研究、美术实践密切相关的其他学科,是以点带面;人文美术史学的其他学科,多为形而上的理论性质,是书斋型、学者型、象牙塔型的;实践美术史学的其他学科,多为形而下的生活性质,是开放型、大众型、十字街头型的。

(2010 年)

01 第一讲
精神与趣味
——对黑格尔和贡布里希美学的批判

一

　　黑格尔美学是人类艺术史上的一座大厦。基于"美就是理念的感性显现"的定义,他在皇皇巨著《美学》中将全部人类艺术的发展纳入由象征型而古典型、由古典型而浪漫型的庞大体系,在艺术史的每一个阶段各有其独特的艺术类型和代表的艺术种类。最初的类型是象征型艺术,以东方民族的建筑为代表,其特征是用离奇而体积巨大的符号来象征一个时代、民族的抽象理想,所产生的印象是巨量的物质压倒心灵的崇高风格。继象征型艺术而起的是古典型艺术,以希腊雕刻为代表,其特征是静穆和悦,精神内容和物质形式达到完美无间的契合,由此,认识到感性形象也就认识到它所显现的理念。古典型艺术的解体导致浪漫型艺术的泛滥,以近代欧洲的基督教艺术包括绘画、音乐和诗歌为代表,其特征是动作和情感的激荡,把无限自由的"自我"精神抬高到超于物质的地位。精神超于物质意味着内容与形式的分裂,这种分裂不仅将导致浪漫型艺术的离析,而且终将导致艺术本身的离析。因此,浪漫型艺术作为艺术发展的最高阶段,届时,人们不能再满足于从有限的感性形象去认识无限的精神,精神就将进一步摒弃物质,以哲学的概念形式展现自身、认识自身。于是,艺术就将在最后的丧钟声中让位于作为世界灵魂工具的德国哲学。

　　这一先验的封闭循环的艺术学体系,其核心思想便是绝对精神

（Absolute）决定论或作为其逆定理的绝对精神表现论。所谓"绝对精神"也就是理念，作为最高的真实，在地理（空间）方面以民族精神（Volksgeist）的形式出现，在历史（时间）方面以时代精神（Zeitgeist）的形式出现。所谓"民族精神"或"时代精神"，也就是由地理的或历史的、人为的或自然的、外部的或内部的诸因素所决定的蕴涵于某一个民族或某一个时代的宗教、政治、道德、法律、习俗、科学、艺术和技术等文化行为之中的共通规律。贡布里希在《探索文化史》中曾用一个图表来阐释黑格尔美学思想的内容：图中从轮子的毂上生出八根辐条，代表民族精神各个方面的具体显现，"在轮子圆周上可以见到的这些精神现象，都应该理解为以各自的独特性来实现的民族精神。它们都指向一个共同的轴心。换言之，无论从轮子外周的哪一个部分出发向内格移动去寻找其本质，最终都将达到同样的中心点。如果你没有达到这一点，如果在你看来一个民族的科学所显现的原则与其法律制度所显现的原则不同，那么一定是你在某个地方迷失了方向"（贡布里希《理想与偶像》）。在艺术史上，所谓"精神决定论"，也就是说某一民族或时代的艺术风格乃至某一件具体作品的意蕴，归根到底是由该民族、该时代的精神所决定的；所谓"精神表现论"，也就是说某一民族或时代的艺术风格乃至某一件具体作品的意蕴，归根到底是以各自的独特性来显现的民族精神或时代精神。这就构成了艺术学研究中的循环论证。

黑格尔美学的迷雾，至今弥漫在艺术学领域的上空。几乎可以说，迄今活跃在国内外的每一种有关艺术学的理论大都与之有关。如沃尔夫林就力图通过对风格演变的阐释来建立一部"无名美术史"。他虽然否定了黑格尔对风格演变所作的整体价值判断，认为不同的风格具有对等的价值，但依然坚信在不同民族、不同时代的不同艺术中存在着一种共同的精神模式，从而构成了表面上显得杂乱无章的艺术发展的基础。在《美术史的基本概念》（*Kunstgeschichtliche Grundbegriffe*）一书中，他归纳出艺

风格发展的五对基本概念,即线描和图绘、平面和纵深、封闭形式和开放形式、多样性统一和同一性统一、清晰性和模糊性;而每一对概念中纷繁复杂的艺术现象,最终无不归结到"历史的特征和民族的特征"也即时代精神和民族精神使然。在《文艺复兴和巴洛克》(Renaissance and Barock)一书中,他甚至宣称:"从一只尖头鞋中也可以像从大教堂中一样容易得到哥特式风格的印象。"这就引起瓦尔堡(A. Warburg)的另一位学者温德(E. Wind)的质疑:

> 批评家越是能从一只尖头鞋中得到他在大教堂中得到的东西,他就越是容易忽视这样一个基本事实:鞋子是让人穿着出门的,而大教堂则是让人进去祷告的。这种前艺术功能的区别是鞋和教堂的根本区别,这种区别源于人们把不同的工具用于不同的目的,它是鞋和教堂的艺术构成中的一个决定性因素,它在与观者的关系中产生了形式与内容的各种审美区别,这一点有谁能够否认呢?(《贡布里希对黑格尔主义批判的意义》(译者序),见贡布里希《理想与偶像——价值在历史和艺术中的地位》)

温德的质疑容当后论。在这里需要补充指出的是,这种从一只尖头鞋得到哥特式风格印象的情况,在中国的艺术学界似乎更为流行。这并不奇怪,因为中国传统的艺术观念对"精神决定论"有着源远流长的偏执。《乐记·乐本篇》云:"治世之音安以乐,其政和;乱世之音怨以怒,其政乖;亡国之音哀以思,其民困。声音之道,与政通类。"认为从音乐可以听出一个国家政事的成败兴废。胡应麟《诗薮》云:"盛唐句如海日生残夜,江春入旧年;中唐句如风兼残雪起,河带断水流;晚唐句如鸡声茅店月,人迹板桥霜。皆形容景物,妙绝千古,而盛、中、晚界限斩然。故知文章关气运,非人力。"他则认为唐诗境界的变异系"气运"亦即时代精神变异的显现。陆完更将"马一角""夏半边"的创作意图与南宋的半壁江山联系起来,所

谓"中原殷富百不写,良工岂是无心者;恐将长物触君怀,恰宜剩水残山也"(转引自《郁氏书画题跋》)。

五四以后,伴随着黑格尔思想的传入,传统的"气运"说与黑氏的"精神"论相辅并行,从而使艺术学的研究变得轻而易举。它先以形而上的"绝对精神"的概述为引子,使某一民族或某一时代的所有艺术史事象全都成为一种既定之物,然后再去寻绎两者之间的决定或表现关系。撇开对西方艺术的研究不论,也撇开对中国文学、音乐、戏剧的研究不论,单就中国美术史的研究而言,几乎没有一个美术流派、一种美术思潮、一门美术品类乃至一件具体的美术创作,不被看作民族精神或时代精神的反映。类似于黑格尔的三段论,李泽厚在《美的历程》中提出:中国的宗教雕塑"大体上可分为三种,即魏、唐、宋。一以理想胜(魏),一以现实胜(宋),一以二者的结合胜(唐)"。中国的山水画亦可分为三种意境,即北宋、南宋、元。一为"无我之境"(北宋),一为"有我之境"(元),一为"无我之境逐渐向有我之境的推移"或称之为"细节忠实和诗意追求"(南宋)。此外,更以"盛唐之音"为时代灵魂的呼声,"绝句、草书、音乐、舞蹈,这些表现艺术合为一体,构成当时诗书王国的美的冠冕,它把中国重旋律重感情的'线的艺术',推上又一个崭新的阶段,反映了世俗地主阶级知识分子上升阶段的时代精神";或者反过来说也一样,即"世俗地主阶级上升阶段的时代精神"使当时各种艺术的灵魂都外化为一片异口同声的"盛唐之音"。这与"从一只尖头鞋得到哥特式风格的印象"若合符节。而所谓"线的艺术",则从彩陶纹饰到木构建筑,从书法点画到绘画笔墨……更是一脉相承,共同展现了或决定了中国特有的民族精神,贯穿于不同时代、不同品类的艺术流变之中。

就这样,黑格尔美学使包括中国美术史在内的人类艺术史的种种变革获得了一种统一性和可理解性,从而构成了一个完整的体系。但是,这一体系也和他的历史哲学一样,"如果要想说起来似乎有道理,就需要对

事实做一些歪曲"(罗素《西方哲学史》)。事实上,在黑格尔的《美学》论著中,"对事实做一些歪曲"以使之就范于体系的例子不胜枚举。对此我们无暇指摘。以李泽厚《美的历程》而论,为了证明北宋山水画注重生活真实的"无我之境",竟然把荆浩《笔法记》中反对"写松数万本,方如其真"的话语作为提倡写生的观点大加张扬,又把《宣和画谱》中范宽自述"吾与其师于物者未若师诸心"的一段话用省略号的办法删去,使人感到范宽仿佛是一位忠实的现实主义画家。而在论述"盛唐之音"的时候,则把中唐的韩愈也归纳了进去,以作为"立新""建立形式"的另一种盛唐的代表,"与杜诗颜字并列,看作是共同体现了那同一种时代精神和美的理想";至于认为吴道子的画"一直影响后代绘画艺术——特别是山水花鸟的笔墨趣味千年之久"的时候,作者偏偏忘记了就在吴道子百年之后的宋代,一批注重"笔墨趣味"的文人"山水花鸟"画家纷纷对吴画提出批评,苏轼提出"吴生虽妙绝,犹以画工论",米芾干脆主张"无一点吴生俗气",如此,等等。这就使丰富多彩的中国美术史不免失去了它的丰富性和生动性,同时也就暴露了黑格尔美学的大厦实质上是一座用散沙聚成的金字塔。

　　正是在这样一种"情境逻辑"中,贡布里希的美学思想使人耳目一新。它改变了艺术学家的任务,要求艺术学家不仅要敏瞻睿哲、博识渊深,而且要探讨心理学的中心问题。基于贡布里希美学,决定艺术风格的不再是精神而是趣味。因此,一部艺术史也不再是精神史而是趣味史。贡布里希在《艺术与错觉》一书中从艺术的功能而不是绝对精神出发讨论了图式的含义:希腊图像服务于叙事功能,文艺复兴的形式传达了空间结构,中国的山水画缘起于诗兴,现代艺术是通过发现、制作和匹配来表达内心世界。任何一个民族或时代,对艺术的功能必然有多方面的不同要求,有不同的功能要求就有不同的趣味,有不同的趣味就有不同的艺术品类和艺术风格。这就从根本上否定了同一民族或同一时代的服务于不同功能的艺术有可能决定于或表现出共同的绝对精神。

以中国艺术而论，钱锺书先生早就指出：旧诗和旧画的标准分歧是批评史里的事实，"相当于南宋画风的诗绝不是诗中高品或正宗，而相当于神韵派诗风的画却是画中高品或正宗"。这种区别正是因为诗以"载道"、画以"遣兴"的不同功能趣味使然（《七缀集·中国诗与中国画》）。这一观点，比之李泽厚简单化地将杜诗与吴画相提并论，显然要令人信服得多。

朱自清先生曾指出：美术批评中常见的两个批评术语"逼真"与"如画"，绝不是共同的绝对精神之反映，而是分别适用两种不同功能的绘画形式，前者用于鉴赏"人物、花鸟、草虫，而不是山水画"，后者用于鉴赏"南派的山水"而不是人物、花鸟、草虫（《论雅俗共赏·逼真与如画》）。这一观点，比李泽厚公式化的山水画发展三段论，更要令人信服得多。

因此，当有人认为中国画的标准就是"韵"，看到某些笔情墨韵不足的作品便斥之为"不像中国画"或"不是地道的中国画"（范景中语），或者抓住苏轼画论中对黄筌画雀、戴嵩画牛"失真"的批评，认为苏轼的画学思想注重"图式要与自然物象不断比较和匹配的道理"（范景中语），等等，便不能不让我感到担心，这样做的结果，固然不可能从中挖掘出所谓的民族精神或时代精神，实在也无法确切地把握趣味在艺术功能中的含义。"韵"也好，"真"也好，无不具有多重阐释的可能性，必须视具体的功能场合具体分析，有些诠释之间的距离之大，甚至令人瞠目。谢赫对"韵"的理解，决不会等同于徐渭对"韵"的理解；中国人对"真"的理解，也决不会等同于西方人对"真"的理解。正如贡布里希在论述"对一种语言精通到足以欣赏到文体的程度"的困难性时所指出：

……我们必须经常能够确定作者在可供选择的词语中作的选择具有什么含义。在词典里查出德语"Haupt"并在那里发现其含义为"头"是不够的。我们还必须知道，就头而言，德语中更常用的是"Kopt"，而"Haupt"是诗歌用语或典雅语。（贡布里希《理想与偶像》）

至于在"牙膏的型号为大型、特大型、巨大型的情况下","大型"恰恰是指最小型。在中国的语言情境中,杜甫的名句"朱门酒肉臭,路有冻死骨"的"臭"并非指"腐臭",而是指"飘香";李白的名句"床前明月光,疑是地上霜"中的"床"并非指"床榻",而是指"井槛",凡此种种,只要懂一点文字训诂学的人决不会随波逐澜地习非成是。行文至此,我深深感到在美术学的研究中有必要建立一门"实践文献学"。也就是将死的文献记载还原到活生生的实践情境逻辑中去加以解读,而绝不是局限于书斋、词典中从文献到文献的字义注释。例如,在中国美术史文献中屡见不鲜的"画鼠则群猫争逐、画鹰则鸟雀不至"的逸闻,实在并不能与普林尼(Pliny)讲述的阿佩莱斯(Appeles)的故事等量齐观。因为这里面有一种"术数精神"起着作用,从而完全歪曲了"真"的字面含义。我在山西某地曾看到一件布塑,塑成一位孩童正在撒尿,造型极其稚拙失真,但据说哪一家的孩子得了疝气,只要把布塑抱上一夜就会痊愈。这件作品如果出现在文献中,大概也会像鼠、鹰一类的逸闻一样,被作为中国古代美术逼肖客观真实的证据。不幸的是,我所看到的是实物,这就把所谓"真实"的印象破坏殆尽。至于文人画论中的"真",作为"诗歌用语或典雅语",更如我在多篇论文中反复申说的,绝不是客观真实意义上的真,而是本真、率真、平淡天真意义上的真;因此,中国画,尤其是文人山水画,从本质上讲绝不是现实主义的,而是超现实主义的;而针对不少学者抓住石涛"笔墨当随时代"一语大做"时代精神"的文章,我又提出了"气韵不随时代"的观点(参看拙文《中国山水画的宇宙感》,载《朵云》1989年第一期)。

美术的"美"字,篆文作🍀。旧据《说文》,释"羊大为美",则美与物质功利有关。而我却同意萧兵的观点,"羊人为美",即一位头戴羊首面具的"大人"正在跳巫术舞蹈,这就使美字取得了一种吉"祥"的含义。艺术的"艺"字,篆文作🍀,旧据《说文》,释"园艺种植",则艺亦与物质功利有关。我认为,篆文中的土表示后土即母性,木表示神木,即由且(祖)演化而来,

象征父性,类似于后世寺庙前的旗杆。土上有木,意味着神社,而右旁下跪之人,则是在神社中进行丰产祭祀活动,理由很简单,因为园艺种植根本用不着下跪膜拜。这样,艺术的艺作为巫术的含义,同样确切无疑。而据《尚书》:"归,格于艺祖,用特。"也就是用牛作牺牲(特)在神社中进行艺祖的活动,由此而取得了部族酋长的资格,具有某种君权神授的权"势",正如美的具有吉"祥"含义。所以,《说文》中没有"势"字,而以艺通借势;后世称历代开国皇帝为"艺祖",道理也在于此(参看拙著《美术人类学》第一章)。

由此而涉及彩陶艺术的文化学含义,我根据女娲造人的人类学传说、葫芦崇拜的人类学资料和《说文》中对"包"字的解释,终于破译了制陶术的发明、陶器的制作和彩陶纹饰中所积淀的生殖崇拜这一千古难解之谜(参看拙文《集体表象与原型批评》,载《文艺研究》1989年第三期;《彩陶纹饰与生殖崇拜》,载《美术史论》1989年第四期)。

青铜艺术的兽面纹,同样是一个千古不解的文化学之谜。传统的观点释为饕餮,意味着奴隶主吃食奴隶,如李泽厚《美的历程》也延续了这种观点。但据文献记载,饕餮"食人未咽,害及自身"(《吕氏春秋》);"缙云氏有不才子,贪于饮食,置于货贿,侵欲崇侈,不可盈厌,聚敛积实,不知纪极,不分孤寡,不恤穷匮,天下之民以比三凶,谓之饕餮"(《左传·文公十八年》)。则它与青铜器作为宗族"子子孙孙永宝之"的吉祥物含义正相反对,可知旧释不确。张光直先生则以兽面纹由两条夔龙或夔凤纹或其他种种神灵动物纹对称构成的特点,认为在商王朝统治集团内部具有双重结构,王室内的两个集团轮流执政,因此,甲骨文中有两大系统,祭祀祖先的宗庙以两轩并存而平行,王家的坟墓也分为两群。兽面纹的对称构成,正是国家政治形态的真实反映(参看 *The Archaeology of Ancient China*)。此说颇有见地。而我认为,这两大集团正是父系集团和母系集团。种种迹象可以证明,作为巫教礼器的青铜艺术,与作为巫术礼

器的彩陶艺术有着一脉相承的演变关系,也即由"造人"到"造人—吃人"一体化的演变关系。许多兽面纹,正如张氏所指出的,是由两种同类的神灵动物纹对称构成,而作为完整的形象,又颇类似于生殖繁衍的彩陶人面鱼纹,只是鱼纹化成了狞厉诡秘的龙凤之类。在青铜纹饰中,又有双蛇噬蛙纹;而不少兽面纹,其对称构成的方式往往呈双龙、双凤、双蛇、双兔(虎)、双鱼(牛角)噬人状。所谓噬蛙或噬人,实际上应为舐蛙或舐人,无非是舐犊情深的意思。这样,对称的双龙之类,可解释为"圣父""圣母",而被舐的蛙、人,则可解释为"圣婴"(蛙喻子孙,宋人早有其说,我在《彩陶纹饰与生殖崇拜》一文中更有详细论证),类似于西方基督教"三位一体"的神秘观念。凡此种种,作为生殖崇拜的延续,无非是变原始社会全部族的生殖繁衍为宗法制家族国家的子孙绵延而已。费尔巴哈在《论基督教的本质》中提出,"人对自己的整体性的意识,就是对三位一体的意识",三位一体中的父与子,并不是比喻意义上的父与子,而且是最本质意义上的父与子,而为了补全父子之间爱的纽带,又把一位第三人格的女性接纳到天上,圣父、圣母是理智,圣子是爱,"爱与理智结合在一起,才是精神"。这正如同汉画像中的伏羲女娲交尾像,特别是山东沂南出土的一幅伏羲女娲交尾像,双像的中间,正拥抱着一位作为爱的化身的圣婴。青铜兽面纹,作为理智与爱相结合的"精神",正是"子子孙孙永宝之"的形象展现,更何况两侧还有各种勾云纹、蟠螭纹为圣婴的诞生灌顶洗礼。对于理性来说,三位一体是属神的人格之幻影,而对想象来说,则是实在的存在者,"三个人格,一个本质(Tres personae, una essentia)"。不是三个上帝,而是一个上帝(unus Deus),因此,三位一体的基督教归结为单数而不是复数;同理,三位一体的兽面纹也归结为单数不是复数。三而一,复数而单数,单一性不仅具有本质之意义,而且具有实际之意义,也就是一个由三个人格组成的人格存在者。这种不可言传的奥秘,源于柏拉图在《巴曼尼得斯篇》中所做的一、二、三的哲学讨论:"如若它们里的每一个是一,任何

一个一加到任何一对上去,岂不是三?如若二即是两倍一,三即是三倍一?""每一部分都在整个以内,无一部分在整个以外。一切部分都为整个所包围。""如若一切部分是在整个里,一又是一切部分并且它又是整个,一切的部分为整个所包围,那么一为一所包围。这样,一自身即是在它自身里了。""那么一已是、正是、也将是,并且它已变、正变、也将变。""一既是一切,又不是任何一个,相对于它自身并同样地相对于其他的。"如此,等等,使我们很自然地联想起《老子》中"一生二、二生三、三生万物"的玄学。而这一切,作为"实践文献学"的必要考据,对于青铜兽面纹的文化学内涵的阐释,岂不极富启迪的意义?正是在这一意义上,兽面纹作为巫教祭祀礼器的主要装饰纹样,迫使君主们、奴隶们都在它面前拜倒、战抖、敬畏;它一面以巨大的神威保佑着它的子子孙孙"永亡终终""卯其万年""敷有四方""合受万邦",一面又以同样巨大的神威对"非我属类"的宗族亮出了屠杀的宝剑,"有虔如钺,如火烈烈"。

需要指出的是,我所主张的"实践文献学",不仅仅是对黑格尔美学"绝对精神"决定论的批判,同时也是对贡布里希绝对"趣味"决定论的批判。换言之,我虽然同意对黑格尔美学的批判,但却不同意,至少不完全同意贡布里希对黑格尔的批判;至于有人认为应该以贡布里希美学替代黑格尔美学,更是我所绝对不赞同的。这一点,容当后论,这里不再展开。

二

趣味取代精神的结果,使一个个具体的艺术家,尤其是杰出艺术家的活动构成为艺术史的主体。一种个人的生活情境把人们推向某种制像活动,并且在那种活动中调整着他的生存情境及其对制像任务所提出的各种要求之间的关系,于是其决定了艺术的功能同时也最终创造了艺术的风格。这样,艺术风格的形成便从"绝对精神"决定论转向个体艺术家的创造性贡献,艺术风格的内涵也由表现"绝对精神"转向个体艺术家的创

造性发现,反用胡应麟的话语,便是"文章非气运,关人力"。

根据精神决定论,个人在历史上的作用问题是由他所属的民族、所处的时代的精神动向决定的,他的行为选择绝不是代表一种个人的适应环境的活动,而是绝对精神的一个方面与另一个方面交互作用的结果。因此,伟人并不创造历史,而是伟大的时代召唤出伟人来。普列汉诺夫认为:

> 当一个杰出人物 A 已把任务 X 解决时,他就把杰出人物 B 的注意力引开这个已经解决的任务而转向另一个任务,即任务 Y。而当有人问到如果 A 还没把任务 X 完成就不幸死去,那么结果又会怎样的时候,我们就会以为社会智慧发展的线索将因此而中断。殊不知 A 死去之后,这个任务是会由 B 或 C 或 D 去担任解决的,所以,虽然 A 不幸早死,社会智慧发展的线索依然是会完整无缺的。(《论个人在历史上的作用问题》)

以文艺复兴为例,"若是拉斐尔、米开朗琪罗和达·芬奇在童年时期就被一些与意大利社会政治和精神发展的一般进程没有关系的机械原因或生理原因杀死了,意大利的艺术也许会没有那样完备,但它在文艺复兴时期发展的一般趋势仍旧会是那样的"(同上)。沃尔夫林的企图建立一部"无名美术史",其原因也正在于此。

然而,问题是,时代向每一个个人提供了同样的制约条件和献身方向,为什么 A 会先于 B 或 C 或 D 把任务 X 解决呢? 天才绝不是把才能组合起来的结果。多少个 B 和 C 和 D 加起来可以构成为一个 A? 多少个二三流的画家加起来可以构成为一个拉斐尔、米开朗琪罗或达·芬奇? 独创的典范往往是由少数伟人所创造,而由许多稍有才能的人所模仿着。这就不能不使我们对艺术史上所谓"英雄造时势"的观点刮目相看。

中国美术,尤其是中国文人画,特别注重于人品与画品的建构关系。

所谓"人品既已高矣,气韵不得不高,生动不得不至"(郭若虚);所谓"人品不高,落墨无法"(文徵明),等等。问题是,究竟应该如何看待人品的高下?在学术界,似乎迄今尚未取得正确的认识。流行的观点,无不将人品看作是一个伦理道德问题,所谓"高"的人品也就是"好"的或"善"的人品,如忠、孝、节、义,等等,所谓"下"的人品,也就是"坏"的或"恶"的人品,如不忠、不孝、不节、不义,等等。这种观点,并不能令人信服。因为,伦理道德的标准是一个因时、因地而不断变异着的范畴,此时、此地是"好"的人品,彼时、彼地不免被看作"坏"的人品,反之亦然。于是而需要不断地翻案,使"坏"人成为"好"人,或使"好"人变为"坏"人。这种情况,在历史上乃至现实中可谓屡见不鲜。人品的好坏如此地变动不居,盖棺而难以定论,然则画品的高下则基本上是一个恒定不变的范畴,此时、此地被认为是"高"的画品,彼时、彼地绝不至于沦为"下"的画品。一部中国美术史告诉我们,凡属高标独立的画品,其人品固然有合于"气节操守"之类伦理道德规范的,但也不乏人品不"高"(好)的例子。而无论历代对赵孟頫或倪云林或张瑞图或王铎人品好坏的评判如何天差地别,结果也绝不会影响到他们在文化史上的卓著地位。这样,以好坏论人品,并以之与画品的高下相对应的观点也就不攻自破了。

 我曾在多种场合表述过这样一个观点:在文化史包括绘画史上,无论大师还是大家都是天生的。没有天生的沛然大度的气质,无论后天怎样勤奋、努力,至多只能成为一位名家;当然反过来也一样,光有天生的气质而没有后天的努力同样难以有所大成。道德的善恶是后天而生的,气度的大小则是先天而生的,所谓"气韵必在生知",道理正在于此。然而孟子又说:"吾善养吾浩然之气。"说明后天的修炼补养,有助于扩充先天气度的不足。所以,董其昌一面强调"气韵不可学。此生而知之,自有天授",一面又指出"然又有学得处,读万卷书,行万里路,胸中脱去尘浊。自然丘壑内营,立成鄄鄂,随手写出,皆为山水传神矣"(《画禅室随笔》)。

精神决定论的艺术史发展带有一种否定之否定的必然性,趣味决定论则使艺术史的发展成为一种带有极大偶然性的行动。个别艺术家的主动性和能动性由此得到凸显。范景中曾反复引申毛姆在《刀锋》中的一段话,用以说明处于某种情境中的个人的偶然机遇创造出一种艺术风格的因缘际会:

> 是一个人发明轮子的,是一个人发现引力的定律的,没有一件事情不会产生影响。你把一粒石子投入水中,宇宙就不会是它先前那样子。把印度的那些圣者看作无益于时,是错误的。他们是黑暗中的明灯。他们代表一种理想,这对他们的同类是一帖清凉剂;普通的人可能永远做不到,他们尊重这种理想,而且生活上始终受到他的影响……这种影响也许并不比石子投入池中引起的涟漪影响更大,但是,一道涟漪引起第二道涟漪,而第二道涟漪又引起第三道涟漪……

"不难理解,在艺术情境中这种涟漪接连不断,终将会形成集团、阶层和阶级的合作,并通过一定的时间影响社会的心理。从而掀起一场有形或无形的运动浪潮。"(贡布里希《理想与偶像》中译本序)这就是所谓"微小原因,重大结果"(Kleine Ursachen, grosse Wirkungen)。于是,趣味形成风格,风格成为时尚。据此,所谓"文艺复兴"、所谓"古典主义"、所谓"达达主义"、所谓"南北宗"论、所谓"中国画穷途没落"论,都不过是某些艺术家处于某种艺术情境之中,基于某种"艺术超越"的心理反应而偶尔投入池中的一颗石子所激起的轩然大波。

这种特殊的艺术情境,贡布里希称之为"名利场逻辑"或"名利场情境"。也就是说,艺术别无其他,只是一种竞赛。因此,艺术史上一些伟大的成就,往往是某些艺术家想与同行们竞争并企图超过他们中的佼佼者的欲望所促成的。而在艺术竞赛中,最能使这种欲望获得成功的便是紧紧抓住在艺术上能"引起两极分化的争端"(polarizing issues)的原则,例

如对传统的挑战,并不是由于传统形式的不断重复而引起人们的厌倦,而纯粹是少数别具用心者为了引人注目而玩弄的一种"稀奇竞赛"(rarity game)或称"时尚胡闹"(follies of fashion)。

在一个时期,引起人们的注意和竞争的可能是稀奇的饰带;在另一个时期,又可能是胸肩的大胆袒露,发型的高度或裙衬的宽度。在各个不同时期,竞争已把时尚变成了一种声名狼藉、愚蠢顽劣的"过分行为"……但是,有时这种竞赛会变得流行起来,并且达到了全体参与的临界规模。不管我们是剃发还是系领带,是喝茶还是滑雪,我们都加入了"跟着头领跑"的竞赛(贡布里希《理想与偶像》中译本)。

这使我们联想起前几年的"新潮美术"以及"新潮美术大展",不正是某些"新潮美术家"有意无意地掀起的一场"时尚胡闹"?"反传统"也好,"创新"也好,都不过是他们旨在使自己的艺术成为"新闻"的一个借口。如果有时间并且资料充分,那么在少数人的胡闹变为多数人的胡闹的涟漪扩展过程中,我们不难追溯到"新潮时尚"的踪迹。不过,在艺术竞赛的名利场逻辑中,往往还有与之相抗衡的一队人马,他们的目的是避开人们的眼目。当然,这队人马开始还悠然自在,他们拒绝加入竞赛。正如我们看到的那样,这种拒绝常常会获得成功,并且独让那些竞赛者暴露在众目睽睽之下,而那也正是竞赛者孜孜以求的。但是在那个社会中为了引起瞩目而模仿这种行动的成员越多,那么这一批人的原有目的就越会遭遇失败。时尚的头领们将不得不去想个新的别致的玩意。但是,时尚的反对派们也将会感到懊恼。因为,现在正是他们自己在这场竞赛中头角峥嵘的时候,由于他们拒绝卷入,他们招来了人们冷眼的注视(贡布里希《理想与偶像》中译本)。

记得前几年"新潮美术"风靡之际,我曾在一篇论文中说:"完全可以断言,当前被激进派们斥为'保守''穷途没落'的传统文化元素,在五百年或一千年后可能成为最'现代'的东西;反之,那些所谓的乃至真正的现代

文化,到那时倒会成为最传统的东西被鸣鼓而攻。这就是'传统'与'现代'相互转化的辩证法。"(《文化结构与文化问题》,载《江苏画刊》1987年第十二期)我的预言不免保守。名利场逻辑的诱惑竟使"传统"和"现代"相互转化的间距缩短到不足五年!以"现代"为旗帜的"新潮美术"开始销声匿迹,而以"传统"为旗帜的"新文人画"倒成了最时髦的玩意。当然,这里面不仅只是"趣味"在起着作用,我们无法完全排除"精神"的影响。这一点容当后论。

所谓"新潮"实际上是相对于"传统"而言的。而真正的"创新"实际上并不是喜新厌旧,并不是反对传统、反对古,而恰恰是在反对新。在西方美术史上,文艺复兴所反对的是当时最"新"的中世纪美术,而复兴的则是"古代"的希腊文化艺术。在中国美术史上,赵孟頫公开提出对"近世"画体的批评,而致力于张扬"画贵有古意";董其昌则不满于吴派末流的"新风",提出"南北宗"论,要求在"集古之大成"的基础上"自出机杼",等等,不一而足。正是在这一意义上,我认为,真正的创新就是"复古"。

饶有意味的是,通过某些人的孜孜努力,近年来,一场旨在扫清"黑格尔主义迷雾"的"贡布里希热"在中国美术界蔚然兴起。仅这两三年间翻译出版的贡氏著作,就有《艺术发展史》《拉斐尔与椅中圣母》《艺术与学术》《艺术与错觉》《漫画师的兵器库》《木马沉思录及其他一些艺术理论文集》《探索文化史》《进步的观念以及它们对艺术的影响》《规范和形式》《艺术知觉和现实》《象征的图像》《艺术史和社会科学》《阿佩蒂斯的遗产》《图像与眼睛》《秩序感》《理想与偶像》《贡布里希文集》等十数种之多,有些甚至出现了多种译本,而且装帧豪华。这一现象本身似乎正可作为贡氏的"趣味决定论"借助于社会学中的多倍效应和传播学中由"微小原因"引出"重大结果"的一个实证。然而,"黑格尔主义的迷雾"尚远未扫清,"贡布里希热"又已经悄然降温了,这大概又可以作为贡氏"时尚胡闹"论的一个实证。"李杜文章在,光焰万丈长……蚍蜉撼大树,可笑不自量。"(韩愈)

毋庸置疑，贡布里希美学的引进对长期禁锢于"黑格尔主义迷雾"中的中国美术史学的建设功德无量，它使中国美术史学的研究从外部原因转向内部原因，从单一僵化转向丰富生动。然而，如果从一个极端走向另一个极端，从言必称黑格尔到言必称贡布里希，那也未必是中国美术学的福音。至于企图以贡布里希美学取代黑格尔美学，那更不啻是"蚍蜉撼大树"了。"微小的原因"，未必能引起"重大的结果"。

如果艺术别无其他，只是一种竞赛，那么"趣味决定论"确实能够彻底地扫清一切"精神决定论"的"迷雾"。问题是，艺术并不只是一种竞赛，不同的艺术有不同的功能，因此其发生发展并不绝对地取决于"趣味"，正如同它们的并不绝对地取决于"精神"。名利场逻辑中"引起两极分化争端"的原则也并不适用于一切艺术风格的创造。真正的艺术创造，正如真正的学术研究，在大多数情况下往往是"超名利场逻辑"的。尽管贡布里希巧妙地寻了一个借口，把这种"超名利场逻辑"也纳入到了"名利场逻辑"之中，然而这不过是"对事实稍稍做一些歪曲而使之纳入于某种体系"之中的一种花招而已，明眼人自不难看出其间的难以自圆其说。黑格尔认为，生活中没有什么事物是孤立的，某个时期中任何一件事情或任何一件作品都与孕育它的文化精神有着千丝万缕的联系，任何一个个人都不是一个"个人"而是"社会关系总和"的一个缩影。这固然不免牵强。但如果由名利场逻辑而标新立异，认为生活中的任何事物都是孤立的，某个时期中任何一件事情或任何一件作品都是出于某种个人的偶然趣味，与孕育了它的那种文化精神没有丝毫联系，任何一个个人都是一种独立意义上的"个人"，而与"社会关系的总和"无关，这又怎能让人信服？

如果承认事物之间的相互联系，那么趣味、个人、偶然等因素究竟又有多大的独立意义呢？因此，当我们读到"认识到事物的相互联系是一回事，而认为一种文化的各种方面都可追本溯源到一个关键性的原因，各种面貌只是它的表现，那完全是另一回事"（贡布里希《理想与偶像》），便不

能不认为,这种解释是软弱无力的,它正如罗素对黑格尔哲学"歪曲事实以迁就体系"的批评一样,实际上是以"迁就黑格尔美学以批判黑格尔美学"。而当我们听到"就艺术史的历史而言,我们必须承认艺术史的主体是艺术家本人,而不是某种民族或风格的集合体。虽然,我们必须看到个人的局限性,就像著名的德国史学家卡尔·兰普雷希特(Karl Lamprecht)说的,俾斯麦在他权势最高的时候,也不能把德国拉回到自然经济的时代中去"(贡布里希《理想与偶像》中译本序),更不能不感到这种充满了"辩证法"的观点真正是一种诡辩术;同时分明地看到了民族精神或时代精神的阴影在冥冥之中笼罩着甚至最伟大的个人的偶然趣味,及其有意或无意的投石所引起的风格时尚的涟漪。人们有理由反问:在俾斯麦的情境中,社会学的多倍效应和传播学的"微小原因重大结果"律,为什么终于不能帮助一位伟大的个人的趣味掀起一场轩然大波呢?如果说这与俾斯麦所处的当时当地的情境逻辑有关,那么这种情境逻辑包括名利场逻辑不正是特定时空条件下的时代精神或民族精神的内容之一甚至全部吗?如果承认情境逻辑与文化精神的联系,那么归根到底我们又怎能全盘否定艺术史乃至整个文化史的"精神决定论"呢?诚然,从一只尖头鞋不容易得出大教堂中所能得到的印象,但是大教堂的印象本身如哥特式的建筑和装饰,不正是决定并表现了12—16世纪欧洲的特定宗教精神吗?难道仅仅是某些对宗教精神一窍不通的艺术家的时尚胡闹吗?

事实上,在某种特殊的、出乎常规的"功能—趣味"之外的情境逻辑中,从一只尖头鞋有时也可能得出大教堂中所能得到的印象。这并非天方夜谭。在贡布里希的《名利场逻辑》中就有一个出诸偶然的现成例子:

> 七十多个月以来,帝国有两大政党互不相让,一党叫作特拉迈克三,一党叫作斯拉迈克三。因为一党的鞋跟高些,另一党的鞋跟低些,所以根据鞋跟的高低才分成两个党派。据说高跟是最合乎我们

古代的制度,但是不管怎样,皇帝却决定一切行政官吏必须任用低跟党人。这你是不会觉察到的,皇帝的鞋就特别来得低,至少要比任何朝廷官员的鞋跟低一都尔(都尔是一种长度,大约相当于一英寸的十分之一)。两党之间的仇恨很深,以至他们绝对不在一起吃喝,更不在一起谈天。算起来特拉迈克三或高跟党的人数超过我们。但是一切权势却完全掌握在我们手中。我们怕的是皇太子殿下,他多少有点倾向于高跟党;至少我们可以清楚地看出,他有一只鞋跟比另一只要高些,所以他走起路来一拐一拐的。

在这里,人穿着出门的鞋跟的高度,分明成了保持某种政治上"高度一致"的精神表象,从而压倒了"功能—趣味"的实用效益。这种情况在中国也并不鲜见。例如,让人穿着蔽体御寒的衣服,在古代就有明确的等级规定,否则就被视为僭越。据说,明初的戴进因画渔夫衣绯,被认为有辱朝服而几乎问斩。如果说鞋跟的例子也许纯粹出于偶然的趣味,那么绯衣事件实在不能不归结到中国社会特殊的精神原因。何况,即使一种风格出于某个个人的偶然趣味,我们也有理由反问:既然这种趣味扩展成了时尚的涟漪,在其中不正可以看到某种精神的动向吗?卢辅圣兄曾对我谈起刘旦宅先生的艺术,认为一个艺术家的个性风格,取决于其对传统和时尚的选择并受其制约。传统就是民族精神,时尚就是时代精神,艺术家的个性风格则属于偶然趣味。换言之,精神与趣味之间是一种有机的关系,而不是无机的关系。因此,艺术的创造既不是由精神所决定的,也不是由趣味所决定的,而正是由"精神—趣味"的整体关系所决定的。

有趣的是,以个人的偶然趣味为中心点扩展而成的涟漪,同以绝对精神为中心点辐射而成的轮圈,有着惊人的相似之处。而作为其共同的"原型",便是人类学研究中"文化传播学派"的怪圈。其实,只要我们不是像黑格尔那样把精神看作单一的、绝对的先验之物,而是看作多元化、多层

第一讲　精神与趣味——对黑格尔和贡布里希美学的批判

次的变化着的东西,则不妨认为趣味本身也是或者可以是精神的一方面内容,因为每一个个人既是一个独立的个人,同时也是社会关系总和的一分子,在偶然性中包含了必然性,反之也是一样。同一个民族、同一个时代,对于不同功能的艺术具有不同的审美趣味,因此不能将不同功能的艺术种类和艺术风格归因于统一的民族精神或时代精神,这当然是不言自明的。以元代美术而论,文人画、宗教美术和工艺美术的趣味差异就是显而易见的:文人画恪守传统的"古意"规范,宗教美术和工艺美术则掺入了异质文化的影响。应该说,这种不同的趣味差异从一开始就蕴涵着不同的精神差异,一旦当它们成为风格、蔚为时尚,其作为精神意志的表象就更加清楚不过:前者反映了在政治上被征服的士大夫在精神上的抱元守一及其在文化上对征服者的反征服;后者则反映征服者在精神上的兼取并蓄,以便维系本民族的精神意志。

　　关于中外文化、美术的交流,在学术界有一种十分流行的观点,即以汉、唐时期为中国民族心理的开放时期,好比壮年人的肠胃功能极好,对外来的文化营养皆能消化吸收;而以明、清时期为中国民族心理的封闭时期,好比老年人的肠胃功能较差,所以对外来的文化营养已经无力消化吸收。这种观点虽然有它的道理,但未免只知其一,不知其二。交流,是双方的问题,因此,看问题不能只看一面,还需要看另一面,即外来文化的性质如何。如果汉、唐时期,外来的是欧洲文艺复兴以后的科学文化,那也未必会被中国方面所吸收,正如壮年人的肠胃功能再好,如果吃日本的生鱼片,同样有可能引起拉肚子;而如果明、清之际,外来的是印度的犍陀罗佛教文化,那也未必会被中国方面所拒绝,正如老年人的肠胃功能再差,如果吃的是西方的流汁,同样可以被消化吸收。从本质上看,中国文化更注重的是玄学(术数)精神。所谓"天际真人",天的篆字作大,就是一个大人,而人则是一个小宇宙。所以有天人合一的同形同构,注重从内部去把握世界包括人类自身的命运,讲究"听其自然,顺乎天命"。所谓"信天命,

尽人事""谋事在人,成事在天",等等,均可与前文所论"气韵生知"之说互为发明。汉、唐之际传入的外来文化,在本质上与传统文化正合一致,所以它们的被消化吸收,自在情理之中。然而,西方文化则注重于科学精神,所以有天人分裂的异形异质,注重从外部去把握世界包括人类自身的命运,讲究"逆天而行,人定胜天"。明、清时期所传入的外来文化,在本质上是与传统文化正相反对的,所以它们被拒绝排斥,同样在情理之中。例如,天有白昼黑夜,白昼"工作",黑夜"睡眠";人也有白昼黑夜,白昼工作,黑夜睡眠,禅家所谓"饥来吃饭,困来睡觉"是也。然而电灯发明后,有了通宵达旦的酒吧歌舞,颠倒阴阳的"三班倒"。天有一年四季,冬寒夏热,人的内部机能也有"一年四季",冬寒夏热;然而空调发明后,冬暖夏凉。凡此种种,虽从外部世界的角度使人感到舒适,却搅乱了人的内部机能。所以,顺乎自然者,眼前无非生机,故其人亦多寿;逆天而行者,则身为物役,故乃能损寿。中西美术的差异性,以及中外美术交流的可能性还是不可能性,亦由此略可窥见。中国画注重的是术数精神,山水画的搭配同于堪舆,人物画的描绘通于相术,花鸟画的写生注重阴阳。而西洋画注重的则是科学精神,风景画的处理讲究透视,人物画的结构合于解剖,花鸟画的写生多取静物——所以"虽工亦匠,不入画品"。只有在现代,中国文化中的科学精神逐渐昌明并取代玄学精神的大气候之下,西洋画的被接受才成为可能。

正如精神不能被单一化、绝对化地看待,同理,趣味也不能被单一化、绝对化地看待。不同的民族、不同的时代,对于同一功能的种类,往往也呈现为不同的趣味。在这种情况下,我们更不能将风格、时尚与该民族、该时代的精神相联系。例如,同样是用于"吃"的功能,中国人用筷子,西方人用刀叉,这里面不可能没有民族精神的影响。同样是用于"坐"的功能,明代时流行硬木质的"明式家具",现代则流行软绵质的沙发,这里面不可能没有时代精神的区别。这更加进一步证明精神的多元性、多层次

和可变性：同一时代，不同的民族可以有不同的精神；同一民族，不同的时代也可以有不同的精神。前一种不同，更多地体现为一种"质"的差异；后一种不同，更多地体现为一种"量"的差异——当然，量变达到一定的程度，也可能引起质变，至此也就不难明白，基于不同功能的不同趣味，与精神并不是对立的，而常常是相对应的。

三

贡布里希在《艺术与幻觉》中指出，所谓"艺术创作"，其实不过是画家运用某一种图式去规范自然的结果。同理，所谓"学术研究"，其实也不过是学者运用某一种体系或主义去规范历史的结果。问题是，艺术创作不妨主观，所以，当一个画家掌握了一种图式便足以应付自然，从中看到自己所画的东西，如董其昌在排比"南北宗"论的时候就断然宣言：北宗"非吾曹所当学"（《画禅室随笔》）。而学术研究则应该尽可能地排除主观，所以，如果一位学者仅仅掌握了一种体系便难以裕如地应付历史，难以真切地把握历史的真相。因此，就学术研究的方法论而言，就不宜采用"南北宗"论式的"否定之否定"的态度，而应该以多元互补的态度看待不同的体系。换言之，学术研究不是政治革命，不同学派、学说之间并不存在你死我活的关系，"凡是存在的，都是合理的"，正如一句谚语所说："条条大路通罗马。"康僧会译《六度集经》卷八十九《镜面王经》中说，当佛在舍卫国祇树给孤独园讲经之时，众比丘前去礼拜，因时光尚早，便到异学梵志讲堂论辩等候，一时"生结不解，转相谤怨：我知是法，汝知何法？我所知合于道，汝所知不合道；我道法可施行，汝道法难可亲……"最后争到佛的座前，佛就对他们讲了一个"瞎子摸象"的故事，大意是说阎浮提地的镜面王命国中的瞎子都到殿前来摸象，一时持象足者言如漆桶，持尾者言如扫帚，持尾本者言如杖，持腹者言如鼓，持肋者言如壁，持背者言如高几，持耳者言如簸箕，持头者言如魁，持牙者言如角，持鼻者言如大索……镜面

王呵呵大笑，为之说偈之：

> 今为无眼曹，空诤自谓谛；睹一云余非，坐一象相怨。

这则"瞎子摸象"的公案，足以说明学术上不同学派、学说之间的互相攻讦并不足为训。在这方面，倒是贡布里希主张从艺术的功能而不是从单一的精神出发去研究艺术史的思想，对我们不无启发：假定黑格尔美学所持的是艺术学之"象"的肋，而贡布里希美学所持的是艺术学之"象"的牙，那么当我们的研究对象是肋的时候，当然应该运用黑格尔美学而称之为"如壁"，而不是"如角"或其他；而当我们所研究的对象是牙的时候，当然应该运用贡布里希美学而称之为"如角"，而不是"如壁"或其他。当然，这只是一个比喻。事实上，"象"不是"壁"和"角"和其他种种的相加之和，而是一个有机的生命体本身，这就需要我们同时运用黑格尔美学和贡布里希美学和其他种种美学，才能完整地把握"象"的有机生命体。当然，这样一来，对贡布里希的"偶然趣味"决定论也就需要略加修正，即不应把它看作是黑格尔"绝对精神"决定论的对立面，而是补充面。比如说，当我们的研究对象是12—16世纪的尖头鞋，就不妨排除"哥特精神"而从趣味的角度加以阐释；当我们的研究对象是同时期的欧洲建筑和装饰样式，又何必否认这种样式系决定于并表现了"哥特精神"呢？或者更确切地说，"哥特精神"系作为12—16世纪欧洲艺术精神的一个趣味侧面，而尖头鞋则是作为同时期欧洲艺术趣味的一个精神侧面。而当我们所研究的对象是12—16世纪欧洲的全部艺术，那就必须有机地同时运用黑格尔和贡布里希的美学，对之做立体的考察和把握。以中国美术对西洋美术的接受情况来看，在传统的中国画形式中终究难以掺入西洋画科学的精神，但传统的明式家具则完全可以为西洋的现代沙发所取代。正如贡布里希所说：

> 在语言中，也在艺术中，我们感到那些引起争端的革新值得痛惜（虽然这种痛惜对我们帮助不大）；而在其他领域，我们没有这种痛惜

感,因为有些革新可能是真正的改革,能够救死扶伤,参赞造化。在其他领域(我指的是科学),那些革新可以把我们带入更接近真理的境界,而那真理正是我们追慕求索的对象。假使这些就是革新的目的(关于这一点不会引起什么争论),那么通常不难断定,一个理性社会会接受哪一种对传统的背离。因此,技术进步和科学进展的历史在某种程度上说就是一个开放社会中理性选择的历史。一旦证明青铜比石头锋利,铁比青铜锋利,钢又比铁锋利,那么只要发明出这些替代物,介绍给把它们用于切削工具的理性的人们就行了。(贡布里希《理想与偶像》)

同理,一旦证明沙发比明式家具坐起来更舒适,人们也就会欣然接受,而不会因此痛惜"积淀"在明式家具里的"民族精神"的丧失。如果认定在明式家具里"积淀"着中国所特有的"民族精神",那无异于企图制造出具有"民族精神"的小轿车、电视机一样,只能是一种荒唐的徒劳。然而,中国画的形式就不同了,作为"心画",作为人格精神和民族精神的载体,如果弄得它面目全非,成为列宾或者毕加索的风格,这样的"革新",就不能不引起我们由衷的痛惜了——正如黄宾虹先生所说:"变易人间阅沧海,不变民族性特殊。"

总而言之,如果把我们的研究立场超越于所要研究的对"象"本身,"精神决定论"的黑格尔美学和"趣味决定论"的贡布里希美学实在各有其"瞎子摸象"的相对正确的一面,同时又各有其以偏概全、"睹一云余非"的一面。这就像中国的太极图,如果站在阴鱼的立场上看阳鱼,或者站在阳鱼的立场上看阴鱼,不免得出黑白不同器、水火不相容的"互斥"结论;但如果超越于两者之上,也即站在更高的太极立场上,所看到的便是两者的"互补"关系。

艺术学的方法论,也应该是多元互补的。"美术人类学"的构想便是

多元互补的美术学方法论的一个尝试。我曾经为自己的学风和治学方向命名为"批判美术史学"。所谓"实践文献学"系作为批判美术史学的微观方法,而"美术人类学"则是作为批判美术史学的宏观方法。

美术人类学的研究不是以绝对不变的精神为出发点,也不是以变动不居的趣味为出发点,而是以人类基本的不同功能行为为出发点,去考察不同美术的发生和发展,以及不同的种类、风格、流派的演变规律,包括蕴涵于其中或呈现于其外的各种精神的或趣味的要素。

关于人类行为,历来有所谓"真、善、美"的提法,"真"是一种科学行为,"善"是一种道德行为,"美"是一种艺术行为。对此,我认为有必要加以补充并修正为"利、善、真、美"。"利"是一种物质功利行为包括科学行为,也可称之为实用行为;"善"是一种精神功利行为包括道德行为,也可称之为宗教行为(包含政教行为,因为政教本身正是宗教的一种世俗化形式);"真"是一种"天际真人"的超功利行为,也可称之为悲剧行为;"美"是一种审美行为,包括艺术行为。而美术,正是人类行为的一种审美形式。

需要说明的是,审美行为一般并不独立地存在,没有为艺术的艺术,一切艺术都是为人生的、服务于人生的。审美,包括艺术总是渗透在其他各类行为之中,从而使它们能以艺术的形式表现出来,如使实用行为以实用美术的形式出现,使宗教行为以宗教美术的形式出现,使悲剧行为以悲剧美术的形式出现。这样,既强化了各类行为的追求意志,又软化了各类行为的不能被满足所带来的苦恼;同时,还在各类行为的美术形式中表现为不同的趣味,从而给这些美术形式的发展以影响。从这一意义上,关于艺术风格的决定论或表现论,贡布里希的趣味说不失其准确性和广泛性。但是,其一,趣味并不单独地对风格产生影响,它必须与其他功能行为相配合才可能决定风格的导向;其二,在趣味与其他功能行为的配合中,趣味对风格的影响所起的也不一定是主导的作用,也有可能其他功能行为的作用力压倒了趣味。这样,对于宗教美术来说,黑格尔美学的精神决定

论就无可厚非,只要我们不是把精神加以无限制的滥用,并扩展到诸如尖头鞋、明式家具之类的实用美术中,它完全可能比贡布里希的趣味决定论更深刻、更有说服力。至于在实用美术中和悲剧美术中,审美趣味与物质功利以及人的悲剧生命意识的关系,情况可以类推。

黑格尔对艺术学的分类,体现了时代性和民族性。从象征型到古典型再到浪漫型的传递,其作为艺术对于理念即真正的美的概念始而追求、继而到达、终而超越的过程,不仅体现了从古代到现代时代精神的更替,更包含了从东方到西方民族精神的变迁。美术人类学认为,人类行为有其非时间性和非空间性的一面,古今中外,只要有人类存在,就会有实用行为、宗教行为和悲剧行为,就会有作为人类行为审美形式的艺术包括美术。因此,东方民族的艺术决不会让位于欧洲民族的美术;建筑、雕刻、绘画、音乐、诗歌也不会互相取代,更不会让位于抽象的哲学。贡布里希对艺术学的研究强调趣味,作为对黑格尔美学的矫枉过正,自有其片面的深刻性。但趣味服务于功能,功能从属于行为,而行为却不能不受时代和民族的制约。同是作为实用行为审美形式的实用美术,不同的时代、不同的民族各有不同的物质需求;同是作为宗教行为审美形式的宗教美术,不同的时代、不同的民族各有不同的精神信仰;同是作为悲剧行为审美形式的悲剧美术,不同的时代、不同的民族各有不同的价值取向,由此而形成不同的艺术风格。这正是时代性和民族性在不同程度上支配着趣味与功能、行为之间此消彼长的关系。

恩斯特·卡西尔(Ernst Cassirer)在《人论》中指出:

> 如果有什么关于人的本性或"本质"的定义的话,那么这种定义只能被理解为一种功能性的定义,而不能是一种实体性的定义。我们不能以任何构成人的形而上学本质的内在原则来给人下定义;我也不能用可以靠经验的观察来确定的天生能力来给人下定义。人的

突出特征，人与众不同的标志，既不是他的形而上学本性，也不是他的物理本性，而是人的劳作（Work）。正是这种劳作，正是这种人类活动的体系，规定和划定了"人性"的圆周。语言、神话、宗教、艺术、科学、历史，都是这个圆周的组成部分和各个扇面。因此，一种"人的哲学"一定是这样一种哲学：它能使我们洞见这些人类活动各自的基本结构，同时又能使我们把这些活动理解为一个有机整体。语言、艺术、神话、宗教绝不是互不相干的任意创造。它们是被一个共同的纽带结合在一起的。但是这个纽带不是一种实体的纽带，如在经院哲学中所想象和形容的那样，而是一种功能的纽带。我们必须深入到这些活动的无数形态和表现之后去寻找的，正是语言、神话、艺术、宗教的这种基本功能。而且在最后的分析中我们必须力图追溯到一个共同的起源。（贡布里希《理想与偶像》）

同理，人类行为的分类只是为了研究上的方便，它们其实是一个"有机整体"，"被共同的纽带结合在一起"；此外，对人类行为的最后分析，也"必须力图追溯到一个共同的起源"。

事实上，在实际行为中，不同的行为并不是泾渭分明的。它们往往交缠交织，难解难分，有些甚至难以归档。且不论审美行为不能与其他行为相分离，即以前三类行为而论，尽管它们在某种时空条件下不妨各行其是，但在更多的情境逻辑中，我们所看到的却是实用行为与宗教行为的协同，宗教行为与悲剧行为的并存，如此，等等。因此而有实用美术与宗教美术的协同，宗教美术与悲剧美术的并存。换言之，美术的分类其实也只是为了研究上的方便，正如有许多人类行为无法明确归档，在美术中也有许多无法明确归档的事项。所以，我在这里将美术分为实用美术、宗教美术和悲剧美术，并不是想仿效黑格尔象征型、古典型和浪漫型的分类，企图把人类全部艺术事项囊括无遗地纳入一个封闭的体系之中。美术人类

学不是一个封闭体系,它是开放性的。它只是选取人类美术史事项中最具广泛性和典型性的几种类型,以考察趣味在与物质、精神、内在生命意识以及时代性和民族性的交缠交织的共同作用中创造艺术风格的不同内涵和外延。实用美术、宗教美术和悲剧美术的分类本身,并不是以时间上的传递即所谓时代精神,和空间上的分割即所谓民族精神为参照坐标的。然而,它们在各自发生、发展的进程中,完全可能因时间、空间的不同而体现出不同的时代精神或民族精神。以宗教美术而论,敦煌莫高窟的北朝壁画,多描绘阴霾惨烈的本生故事、佛传故事和因缘故事;唐代壁画,多描绘光明极乐的净土经变,这就是时代精神作用于审美趣味的体现。不同的宗教以不同的艺术形式来宣传教义,是民族精神作用于审美趣味的反映。至于一般绘画,中国画的侧重于术数玄学,西洋画的侧重于客观科学,则在前文已有引申,此不赘述。

如果我们进一步追溯人类行为的原型,我称之为原始行为,那么便可以发现,这是一种基于"原逻辑"(prelogique)和"互渗律"(participation)的"巫术"行为。在这里,各类行为都混沌不分地协同效应,即使为了研究上的方便,我们也很难将它进行分类。尽管在原始行为中同时"包容"了实用性、宗教性、悲剧性和审美性行为的多重因子或影像,但是我们却很难将其中的任一行为单独抽离出来,分别作为原始实用行为、原始宗教行为、原始悲剧行为或原始审美行为。否则的话,我们所得到的就将不再是"活"的原始行为,而只是"死"的原始行为的某一残躯断肢。这种情况,正如《庄子·应帝王》记儵与忽为混沌凿七窍,以视、听、食、息,日凿一窍,七日而混沌死。或者如纳西族《东巴经》中所说:

>　　天还没有开地还没有辟的时候,先有隐隐约约似天非天、似地非地的象征。

>　　太阳和月亮还未出现的时候,先有隐隐约约似日非日、似月非月

的影子。

　　星和宿还未出现的时候,先有隐隐约约似星非星、似宿非宿的象征。

　　山岳和川流还未形成的时候,先有隐隐约约似山非山、似川非川的象征。

原始行为的这种混沌性,决定了原始美术的特征也是混沌不分的,我们很难将其中的任何一部分单独抽离出来,分别作为原始实用美术、原始宗教美术或原始悲剧美术,甚至连原始美术的提法,也只是出于一种研究上的方便。人类行为包括原始行为的审美形式是纷繁多样的,美术只是其中的一种,此外的审美形式尚有音乐、舞蹈、诗歌、文学,等等。原始美术的混沌不只表现于它同时涵浑了人类实用性行为、宗教性行为和悲剧性行为的多重因子,同时还表现于它并不独立地涵浑上述行为。作为原始行为审美形式的一个有机因子,它与音乐、舞蹈、诗歌、文学等其他原始艺术形式交缠交织、互渗互化、难解难分。例如一壁花山岩画,既是绘画,又是音乐、舞蹈,同时又是诗歌、文学的雏形——咒语。迄今为止,中外关于原始美术的研究,无不从"艺术的起源"而不是"美术的起源"开始,正说明原始美术与原始艺术的混沌一体。不过,就我个人而言,则认为原始美术的研究重点,并不在于它的"起源"于什么,而在它本身是"什么"。如我在多篇论文中所提到的,对"艺术起源"问题,我持"不可知论"(参看拙文《集体表象与原型批评》,载《文艺研究》1989年第三期;《彩陶纹饰与生殖崇拜》,载《美术史论》1989年第四期)。

众所周知,人类学是一门研究人类社会中的行为、信仰、习俗和社会组织的学科,其中包括探讨人与社会文化环境、人的命运前途与历史文化发展之间最基本的关系问题。而这一学科的起源,则发端于泰勒(E. B. Tylor)和摩尔根(L. H. Morgan)等西方人类学家对原始部落的调查工作

以及某些共通的资料基础。这并不奇怪,因为原始行为正是人类行为的一个原型,正如"巫"这一集术数、宗教、科学、艺术等多种职能于一身的特殊文化阶层系作为后世"三教九流"的一个原型。基于同样的理由,我将原始美术作为美术人类学研究的起点。

(1991年)

02 第二讲
"四王"会议与美术史学
—— 对一种文化研究方法的质疑

中国美术史学作为一门学科,今天正处在重建的起步过程之中,因此,由上海书画出版社暨《朵云》编辑部发起组织的"'四王'绘画艺术国际研讨会"的意义和价值,也就不仅仅如一般宣传媒介所报道的那样,在于"为四王翻了案",而更在于它对美术史学科的建设性和启导性。近十年来,伴随着改革开放的大潮,各种类似于"四王"会议的中国美术史国际研讨会不少,如"黄山画派"会议、"八大山人"会议、"清初四画僧"会议、"董其昌"会议,等等,但所有这些会议所体现的与美术史学的关系,都没有像这一次的"四王"会议这样密切。从会议收到的论文情况来看,对"四王"的研究大体上可以分为三个方向:一是侧重于文化意义的研究,即所谓"宏观"研究;二是侧重于个案研究,即所谓"微观"研究;三是侧重于艺术史研究,即所谓"小宏观"或"大微观"研究。侧重于文化研究的,可以刘纲纪的《"四王"论》、李德仁和许永汾的《"四王"艺术审美的典型性格》为代表;侧重于个案研究的,可以张子宁的《〈小中现大〉析疑》、武佩圣的《王翚客京师期间之交往与对其绘画之影响》为代表;侧重于艺术史研究的,可以卢辅圣的《"四王"论纲》为代表(参看《"四王"绘画艺术国际学术研讨会论文汇编》,1992年)。需要指出的是,这三个研究方向,事实上并不仅仅适用于"四王",同样也适用于中国美术史的其他专题。

卢辅圣在《"四王"论纲》一文中提出:"研究绘画现象,往往少不了对三组关系的梳理,即主体、客体和本体。画家从事绘画时所持的观念、方

法和心态，包括明确的自由选择意识和下意识的冲动，是主体因素作用于绘画的结果，我们不妨称之为绘画的主体化过程；画家所面对的表现对象、所身处的文化情境、所胎息的时代风尚，等等，都是客体因素相作用的结果，我们不妨称之为绘画的客体化过程；画家总是在某一绘画发展阶段介入绘画，而绘画作为一种不断发展、不断变异着的历史形态，又总是在不断产生出众多的画家和画作并构成一定衔接关系的动态过程中，对自身的发展目标进行整体上的规定和选择，从而表现为真切可据的历史性感召，这就是本体因素起作用的结果，我们不妨称之为绘画的本体化过程。"这三组关系，恰恰可以借用来对应美术史学的三个方向：绘画创作的主体化现象可以类比美术史学的文化研究，美术史家从事美术史学时所持的观念、方法和心态，是主体因素作用于美术史的结果；绘画创作的客体化现象可以类比美术史学的个案研究，美术史家所面对的研究对象、所身处的文化情境、所胎息的时代风尚，等等，是客体因素相作用的结果；绘画创作的本体化现象可以类比美术史学的艺术史研究，美术史家总是在某一美术史发展阶段上介入美术史学，而美术史学作为一个不断发展、不断变异着的历史形态，又总是在不断产生出众多的美术史家和著作并构成一定衔接关系的动态过程中，对自身的发展目标进行整体的规定和选择，从而表现为真切可据的历史性感召，这就是本体因素起作用的结果。

类似的三分法，也见于英国罗斯金（Ruskin）的文艺批评。他说："我们有三种人，一种人见识真确，因为他不生情感，对于樱草花只是十足的樱草花，因为他不爱它；第二种人见识错误，因为他生情感，对于他，樱草花就不是樱草花而是一颗星、一个太阳、一个仙人的护身盾，或是一位被遗弃的少女；第三种人见识真确，虽然他也生情感，对于他，樱草花永远是它本身那么一件东西、一枝小花，从它的简明的连茎带叶的事实认识出来，不管有多少联想和情绪纷纷围着它。"（转引自朱光潜《诗论》）此外，如青原惟信禅师所云："三十年前未参禅时，见山是山，见水是水，及至后来

第二讲 "四王"会议与美术史学——对一种文化研究方法的质疑

亲见知识,有个入处,见山不是山,见水不是水;而今得个歇处,依然见山是山,见水是水。"大致上也可以分别归入客体、主体、本体的不同阶段。但罗氏由此得出结论:"这三种人的身份高低大概可以这样定下:第一种完全不是诗人,第二种是第二流诗人,第三种是第一流诗人。"显然难以令人信服。"严格的意义上说,本体化是主体化与客体化相互作用的结果,是一般社会层面的主客关系落实到绘画(包括美术史学)主客体关系之中的具体规定"(卢辅圣),因此,一方面,本体化(或艺术史研究)的过程(或方向)固然标志着绘画创作(或美术史学研究)的纯化,但"纯化"并不就是"第一流"或"最高""最终"的代名词。试从中国山水画的发展情况来看,董源、范宽相对地侧重于客体化的描绘,"元四家"相对地侧重于主体化的描绘,"四王"尤其是王原祁相对地侧重于本体化的描绘,在这里我们就很难判定谁是第一流的画家,谁是第二流的画家,谁完全不是画家。同样,对于美术史学的研究来说,就研究方法而论,本身无所谓孰高孰低、孰是孰非的问题,无论文化研究的方法还是个案研究的方法抑或艺术史研究的方法,都可以收到卓有成效的成果,也可能收到不知所云的成果,关键是要看美术史家对某一种方法的具体运作是否能切中研究对象的肯綮。此外,必须指出的是,学术的研究毕竟不同于艺术的创作,因此,对于主体化或文化研究方法的运用,就需要格外地严肃以待之。漫无边际地将一棵樱草花阐释成是"一颗星、一个太阳、一个仙人的护身盾,或是一位被遗弃的少女"的现象,是不妥当的。遗憾的是,这种学风在时下包括"四王"会议上还颇为流行,如果任凭它蔓延开去,对于作为科学的美术史学的建设,无疑是有害的。因此,我们不能不在此对其提出质疑。

一、"四王"艺术与清朝社会政治背景的关系问题

刘纲纪认为:"'四王'这一艺术流派是清王朝康熙时期的文化政策、文化趋向的产物。"这一因果关系的成立,是因为"四王"的艺术特色可以概括

为"清真雅正"四字,而康熙的文化政策则旨在提倡儒家的"中和"之美。作为具体的证据,"四王"中的王翚和王原祁都曾有过为统治者服务并受到康熙褒扬的事实,所以"四王"一派是"真正甚为符合清王朝要求,且完全自觉而积极地为清王朝服务的",并因此而"成为清朝统治者所嘉许的正宗"。

李德仁的论文说得更为明确:"四王艺术所体现的那种温柔敦厚与平正中和之美,确实具有和顺民心、缓解怨结、淳厚民俗的社会作用,历史上凡是安定兴盛的时代的代表性艺术,无不具有此种美的品格,例如汉、唐、北宋盛期的文学诗歌艺术作品。而凡社会衰退没落、动荡不宁、战乱频仍、民不聊生,则文学艺术格调中自多现浮薄狂怪、烦躁怨恨等倾向。艺术审美格调体现着社会现实,同时又给予社会现实以强大反作用,社会不安定,其艺术往往失掉中正平和,艺术丧失中正平和,便又助长了艺术接受者心理上的不平和,愈促成社会的不安定。故关心治世者,岂可不关心艺术风度!当人们激烈地反对中正平和之时,中正平和显得更为可贵。一个民族、一个国家,若失掉中正平和,其经济文化的繁荣是不可能的。作为一位画家,不仅应当表现自我个性情感,反映客观现实,更重要的还应当具有伟大的社会责任感,应当以自己的艺术为人类的和平安定团结作出奉献,兴盛的时代都需要有自己的太和正音,在这个意义上说,四王艺术的借鉴价值,不正是非常引人注目吗?"这就不仅将"四王"的艺术与清代的社会政治背景挂上了钩,而且与今天"安定团结"的时代需要挂上了钩。艺术之关乎"风化",有如斯之直截了当者!

这里,牵涉到艺术与社会政治背景的三方面的关系问题:一是某一艺术思潮或流派的产生,是特定社会政治条件下的特定产物,如"'四王'这一艺术流派是清王朝康熙时期的文化政策、文化趋向的产物",或"历史上凡是安定兴盛的时代的代表性艺术,无不具有此种(中正平和)美的性格……而凡社会衰退没落、动荡不宁、战乱频仍、民不聊生,则文学艺术格调中自多现浮薄狂怪、烦躁怨恨等倾向"。二是某一艺术思潮或流派的成

为"正统"或"正宗",是受到特定社会政治所认可的结果,如"四王"的艺术之所以成为"正统派",就是因为它是"真正甚为符合清王朝要求,且完全自觉而积极地为清王朝服务",从而"成为清朝统治者所嘉许的正宗"。三是某一艺术思潮或流派在后世的价值,主要也是取决于"后世"本身的社会政治需要,如"艺术丧失中正平和,便又助长了艺术接受者心理上的不平和,愈促成社会的不安定",正是"在这个意义上说,四王艺术(在今天)的借鉴价值",也就"非常引人注目"。不言而喻,前两方面的关系,主要是就社会政治对于艺术的作用而言;后一方面的关系,主要是就艺术对于社会政治的反作用而言。

我们并不否认,艺术的发展不能不受特定社会政治的影响甚至制约;问题是,对于这种影响和制约,究竟应该在怎样的意义上来认识它?刘纲纪认为:"那种认为艺术的发展有一种绝对不受时代影响的'自律性'的看法,是根本违背艺术史的事实的,不能成立。"对此,我们也有理由提出反问:绝对地排斥艺术本体的"自律性",而将艺术的发展完全归之于特定时代政治需要的"产物",难道是符合艺术史的事实而能够成立的吗?众所周知,"四王"的艺术并不是清朝这一特定历史时期的产物,更不是康熙时期社会政治安定团结形势下的产物。早在明代后期,董其昌倡为"南北宗"论,便已提出"正传"的观点:"文人之画,自王右丞始,其后董源、僧巨然、李成、范宽为嫡子,李龙眠、王晋卿、米南宫及虎儿,皆从董巨得来,直至元四大家,黄子久、王叔明、倪元镇、吴仲圭皆其正传。"(《画禅室随笔》)而作为南宗"正传"的对立面,便是北宗"狐禅",如沈颢所云:"南则王摩诘,裁构淳秀,出韵幽淡,为文人开山,若荆、关、宏、璪、董、巨、二米、子久、叔明、松雪、梅叟、迂翁以至明之沈、文,慧灯无尽;北则李思训,风骨奇峭,挥扫躁硬,为行家建幢,若赵幹、伯驹、伯骕、马远、夏圭以至戴文进、吴小仙、张平山辈,日就狐禅,衣钵尘土。"(《画麈》)所谓"正传""慧灯",正类似于"正统""正宗"的意思,而"狐禅"则意味着"非正统""非正宗"的意思。

这样，直到顺治年间，王时敏、王鉴继董其昌而成为画苑领袖，大力倡导"正脉"、反对"外道"，都是在"清王朝康熙时期的政策、文化趋向"推行之前，社会也处于"衰退没落、动荡不宁、战乱频仍、民不聊生"的形势之中，怎么能说"'四王'这一艺术流派是清王朝康熙时期的文化政策、文化趋向的产物""四王艺术所体现的那种温柔敦厚与平正中和之美"是民心和顺、怨结缓解、民俗淳厚、安定兴盛的时代之表征呢？

首先，所谓"正统"或"正宗"，主要是一个艺术的术语，尽管它是借用了政教或宗教中的合法继承权概念，但与政教或宗教的"本质"关系，远不是直截了当的。毋庸讳言，从董其昌直到王时敏、王鉴，他们的艺术发展当然也受到特定社会政治的影响而绝不是"绝对不受时代影响的'自律性'"。但是，很不幸的是，他们那种"中正平和"或"清真雅正"的艺术，既没有受到安定团结的社会形势的沐浴，也没有受到康熙文化政策、文化趋向的恩泽。因此，将"四王"的艺术与传统山水画的"自律性"割裂开来，与董其昌以来的"正传""狐禅"观割裂开来，而片面地归因于安定团结的社会形势、"清真雅正"的文化政策的产物，显然是站不住脚的。从传统山水画的"自律性"发展来看，如果没有清王朝的社会形势和政策，"四王"的艺术是否还有可能获得成立？答案是肯定的。当然，这样说，并不意味着要求全部否定清朝社会政治对于"四王"艺术尤其是王翚、王原祁及嗣后的"虞山派""娄东派"艺术的影响，而是要求对这种影响给出定性、定量的估计。否则的话，无论怎样从文学、诗歌、礼乐方面找"一脉相通"的资料，都是没有多大价值的。

其次，即使就王翚、王原祁为清王朝服务并受到统治者褒奖的事实来看，问题也并没有如"事实胜于雄辩"那样简单。旨在提倡"治世之音"的康熙皇帝，究竟在多大的程度上懂得"后二王"绘画艺术的"审美典型性格"并从中看到了合于其治世需要和文化政策的"中正平和""清真雅正"之美？这也许是一个永远无法考证明白的问题。但是，可以肯定的是，其

第二讲 "四王"会议与美术史学——对一种文化研究方法的质疑

一,康熙对于"后二王"艺术的"风格"上的提倡,绝不是如雍正、乾隆对于宫廷工艺美术的"风格"上的提倡那样,有确切的造办处档案可稽;其二,即使没有康熙的提倡,"正统派"的艺术观念也早在董其昌、"老二王"时代的山水画坛已经确立不移;其三,类似于"后二王"的事实,正反两方面都可以找到相反的例证:作为正面的反面例证,是"老二王"并没有为清王朝服务并受到统治者的褒奖;作为反面的正面例证,是石涛也曾有过为清王朝服务并受到统治者赏识的事实。

最后,所谓"正统"的观念,即使在清朝,也并非"四王"和康熙文化政策的专利,同时也是"野逸派"画家追求的目标,如龚贤就曾反复申说:"皴法名色甚多,惟披麻、豆瓣、小斧劈为正径,其余卷云、牛毛、铁线、鬼面、解索皆旁门外道耳,大斧劈是北派,戴文进、吴小仙、蒋三松多用之,吴人皆谓不入赏鉴。""披麻为正,解索次之,豆瓣不失为方正,且见本领,大小斧劈古人多用之,今入北派矣。""古有图而无画。图者肖其物,貌其人,写其事,画则不必。然用良毫珍墨施于故楮之上,其物则云山、烟树、危石、冷泉、板桥、野屋,人可有可无。若命题写事则俗甚,荆关前似不免此,至董源出而一洗其秽,尺幅之间,恍若千里。其时钟陵巨然犹仿佛一二,追范宽、李成、仲圭、二米又复分门户,不识前人之用心。近日董华亭宗伯精书盖代,绘事旁兼,实能世其家学,后遂杳无问津,余恐此派失传,极为摹拟。"(龚贤《龚安节先生画诀》)

总之,从董其昌到"四王"乃至"四王"之后(如唐岱、沈宗骞等),对于"正统""正宗"的认识,无不是作为一个艺术本体的自律概念来加以把握的。在"四王"会议上,丁羲元提出:"'四王'的贡献在于使绘画更偏离了而不是更靠近了政治。"何惠鉴提出:"'正统派'的成立与帝王的提倡并没有直接的关系。"这样的观点,无疑是真正符合艺术史发展的事实的。

那么,把艺术与政治的关系用于其他艺术家,是否可以简单地得出"安定兴盛的时代产生中正平和的艺术,动荡不宁的时代产生浮薄狂怪的

艺术"的结论呢？同样不行，以安定兴盛的时代为例，盛唐的吴道子、李白，无不才气发扬；北宋的苏轼，怪怪奇奇无端倪；"康乾盛世"的"扬州八怪"，"正统派"干脆目为"魔障"。以动荡不宁的时代为例，魏晋的陶渊明、王羲之，"安史之乱"中的颜真卿，元代的"四大家"，无不"中正平和""清真雅正"。凡此种种，足以证明艺术与政治的关系绝不是如庸俗社会学所认为的那种简单化关系，而所谓"宏观"的文化研究方法如果不迅速地从庸俗社会学的套路中解脱出来，对于美术史学的建设又将带来巨大的危害。

作为这种危害的最荒唐的例子，是认为"四王"艺术在今天的"借鉴价值"之所以"非常引人注目"，其意义盖在于有利于促成社会的安定团结，这就使人联想起傅抱石在抗战时期对"四僧"艺术的宣传，认为对"四僧"艺术的借鉴有利于支持"抗战必胜"的信心（参看叶宗镐选编《傅抱石美术文集》）。傅抱石的观点，自有其苦心所在；李德仁的效颦之论，就足以令人啼笑皆非了。根据这样的逻辑推理，我们完全有理由反问：为了更有力地促进今天社会的安定团结，是否有必要在弘扬"四王"艺术的同时再辅以一场批判"四僧"的运动呢？

二、"四王"艺术与传统文化哲学背景的关系问题

刘纲纪认为："'四王'所追求的是基于儒学的'清真雅正'的境界""根本上与儒家思想相关""最后落实在儒家思想上"，而与道、释思想颇有径庭。具体而论，"康熙至乾隆这一时期，以程朱理学为基础的儒家美学有不可轻视的重要发展。它在很大程度上矫正了二程理学忽视艺术的特征，甚至否定艺术的错误，对儒家所要求的艺术的特征、规律作了重要的探讨，如前所说，'四王'正是这一美学潮流下的产物，而且我认为其成就或当在与此潮流相适应的诗文书法之上。'四王'的具有'中和'之美的成功之作，确实具有主要体现道、禅思想的作品不能代替的陶情善性的功能。它能使人消除偏激、浮躁之气，涵养一颗平和仁爱的心。"举例来说，

第二讲 "四王"会议与美术史学——对一种文化研究方法的质疑

王原祁论画,有以理气为重之说,"理","可指物理、画理,但更重要的是还包含康熙所提倡的程朱理学的'义理''天理''心性'之'理'";"气","可指生出自然万物的'气',画中的气势,画家主观的气质、情感'书卷气'等,但更重要的是王原祁所说之'气',是与儒家程朱理学之'理'相联的"。王原祁又说:"画虽一艺,而气合书卷,道通心性。""这里说画'道通心性',很明显是说画与程朱理学所说之'理'相通",而"不同于倪云林所说具有浓厚禅宗、道家意味的'胸中逸气'"。

在这里,整个论证过程都是"就作品给我们的整体上的审美感受的特色"而言,或是就画论中的某些措辞用语而言,然后以"很明显"三字,将"四王"艺术与儒学,尤其是康熙所提倡的程朱理学挂上了钩。

对此,李德仁显然并不表示满足,他"就作品给我们的整体上的审美感受的特色"以及画论中的某些措辞所得出的"很明显"的结论是,"四王"的艺术不仅与儒学密切相关,而且与道家、禅宗不可两分;就儒学而论,又几乎与程朱理学无关,而应该一直溯源到《诗经》《左传》。具体而论,"王原祁认为:'画如四始与六义。''四始'即儒经之一《诗经》中之'风''小雅''大雅''颂','六义'则是《诗经》中之六大表现形式:'风、雅、颂、赋、比、兴'"。接下来便是孔疏、郑注、子曰、诗云,结论之一:"四王在绘画审美格调上追求平正中和","体现着儒家博大的仁爱之心","四王所谓道统和正脉,正是贯穿着这一点(即先秦儒学思想),而并不是说真正有技术上(即本体上)的师承关系"。又,"四王"画论中有"画理合禅理,南宗衣钵贻","犹如禅家彻悟到家,一了百了,所谓一超直入如来地"诸说,于是而有释迦拈花、迦叶微笑、惭修顿悟、五宗七家的铺陈排比。结论之二:"四王""推重'南宗',一方面是着重南宗画家的平淡中和、温柔敦厚的审美格调,另一方面是着重南宗禅学的妙悟法门""四王阐熟佛法之旨",其"艺术的高超境界,主要有赖于妙悟而获得,故其作品中洋溢着灵秀之气,非仅工力所能达到"。又,"四王"画论中有"解衣盘礴""用志不纷,乃凝于神""化

境"诸说,于是而《老子》《庄子》,大阐其旨。结论之三:"四王""对于画道的领悟见地,又大量包含了道家思想",特别是他们"中正平和"的"艺术审美的典型性格","正是运用(道家)'反者道之动'的原理,达到'柔弱胜刚强'的效果"。此外,对于"四王画道论述中在在皆是"的"道通心性"之类,李德仁也并不同意刘纲纪挂钩于程朱理学的观点,而认为渊源于慧能的"出语尽双,皆取对法",《老子》的"一生二""昼阴抱阳",《周易》的"一阴一阳之谓道",《中庸》的"执其两端而用其中"。

确实,艺术批评和美术史学的研究,在许多情况下不得不依赖于"作品给我们的整体上的审美感受的特色"来作出判断,这是一件很不幸的事。因为,"有一千个读者,就有一千个哈姆雷特";即使对于同一个读者来说,在不同的时期,也很可能有不同的哈姆雷特。这就常常使得批评和研究工作陷入某种"此一说也,彼一说也""此一时也,彼一时也"的各说各话或自说自话的尴尬境地,卖矛又卖盾,令人莫衷一是。以"四王"而论,刘纲纪从中获得的"审美感受"是"清真雅正""生动灵活的意趣""显示了大自然的生意、生机"等,并由此而归因于儒学,主要是康乾时期所提倡的程朱理学的文化哲学背景。李德仁从中获得的则是"中正平和""具有自然空间感、形象感、真实感""洋溢着灵秀之气"等,并由此而归因于先秦儒道和唐代禅宗的文化哲学背景。此外,我们当然还不能忘记,至"四王"会议之前,近百年人们大力诋毁着从"四王"作品中所获得的"审美感受",则有"山水画变成皴擦的堆砌而失去气韵"(邓以蛰),"布置千篇一律,用笔则枯弱少力,用墨则干枯凝滞,敷色则毫无变化"(俞剑华),"从造型概念出发,脱离了现实生活,题材范围日渐缩小,事物形象缺乏变化"(阎丽川),等等。应该说,这些感受都有他们的道理,但问题是,究竟哪一种感受才真正可以代表"四王"艺术本身的"艺术审美的典型性格"的特色?作为科学的艺术批评和美术史学研究,又应该从何入手来作出真正科学的审美价值判断呢?

第二讲 "四王"会议与美术史学——对一种文化研究方法的质疑

审美感受既可以如此地歧见百出,那么,白纸黑字的画论是否可以作为"事实胜于雄辩"的证据呢?这一问题,与前述"四王"艺术与清朝社会政治背景的关系问题一样,重要的不在于事实,而在于是怎样的事实以及应该如何理解、解释这种事实。对于任何一种似乎足以支持某种结论的事实,任何人都可以轻而易举地找到足以推翻这种结论的正、反两方面的事实。刘纲纪认为,"四王"艺术的传统文化哲学背景是儒学,尤其是康乾时期的程朱理学,而与道家、禅宗关系不大,固然有"四王"本人的画论事实作支持;李德仁认为,"四王"艺术的传统文化哲学背景是先秦儒道和唐代禅宗,同样也有"四王"本人的画论事实作支持,而且比之刘纲纪作出了更为详尽的疏注训诂。显然,其间的矛盾并不是可以用"事实胜于雄辩"的方法来加以解决的,而在于文化研究的宏观性对于个案研究的微观性的肤浅理解,从而在具体的操作上发生了故障。

在中国美术史的研究中,儒、道、释的文化哲学思想,久而久之形成某种"放之四海而皆准"的真理,几乎所有的美术史事实如艺术思潮、艺术流派、艺术作品,等等,没有不可以用儒、道、释思想来加以诠释的。特别是近十年来,文化研究的宏观方法成了一种时髦或"高水平"的标志,引起不少文学界、哲学界的人士纷纷参与美术史学,各种空洞之论已经泛滥成灾。令人困惑的是,儒、道、释既可以作为支持"四王"一类"中正平和""清真雅正"的艺术性格的文化哲学背景,也可以作为支持苏轼、"四僧"一类"怪怪奇奇""孤愤哀怨"的艺术性格的文化哲学背景。例如在"四王"会议上,李德仁所提交的论文,详尽地阐述了"四王""正统"绘画的艺术审美典型性格与儒、道、释的关系,而且源头一直追溯到孔孟、老庄、慧能;在1987年上海博物馆举办的"四僧"会议上,李德仁所提交的论文,早已详尽地阐述了"四僧""非正统"绘画的艺术审美典型性格与儒、道、释的关系,而且源头一直追溯到孔孟、老庄、慧能。这样的文化研究方法,简直可以说既是无坚不摧的矛,同时又是无锐不阻的盾。

古代的画家，尤其是文人画家，身处在儒、道、释的文化哲学背景中，其艺术性格受到儒、道、释思想的影响是没有疑问的。问题是对这种影响必须作出具体的考察和说明，而不是空洞的泛泛之论。记得在1989年的"董其昌"会议上，葛路对于董其昌"南北宗"论的研究，根本撇开了紫柏老人而大谈慧能。这种撇开了特定时间、地点的儒、道、释而将董其昌、"四僧"或"四王"直接与孔孟、老庄、慧能挂钩的研究方法，其结论究竟有多大的科学性，是不言而喻的。

此外还需要指出的是，"四王"艺术的"中正平和""清真雅正"，与孔孟美学的"中正平和""清真雅正"究竟是不是同一回事？从字面上来看，当然无所区别。但是，无论"四王"还是孔孟，都没有直接标榜过自己的艺术或美学是"中正平和"或"清真雅正"，而是研究者用转译的方式使两者同一起来的。这样，如果在转译的过程中出现了偏差，两者的同一性自然也就不可能十分契合。退一步说，假定这种转译十分准确（当然这是根本不可能的，具体如上文讨论"审美感受"时所述），但至多也只能说明两者在字面上的同一，而不足以说明审美性格的本质上的无间。我们知道，同样的字句，在不同的语境中各有不同的意义，如"大"字，在"大、中、小"的语境关系中表示最大，而在"巨大、特大、大"的语境关系中恰恰表示最小。"四王"的"中正平和""清真雅正"，有其笔墨形象可资参考；那么孔孟的"中正平和""清真雅正"，又是怎样一种形象呢？说出来也许要使人吓一大跳，这种形象便是"礼乐崩坏"之前的商周礼器，李泽厚在《美的历程》中称之为"狞厉之美"。然而，孔子则明确表示"郁郁乎文哉，吾从周"，并基于以周鼎为"中正平和""清真雅正"（孔子本人并无如此叙述，姑依刘、李转译）的理想的"艺术审美典型性格"，批评晋作刑鼎[①]。指出这一点，并不

[①] 《左传·昭公二十九年》记孔子云："晋其亡乎，失其度矣。夫晋国将守唐叔之所受法度，以经纬其民，卿大夫以序守之，民是以能尊其贵，贵是以能守其业，贵贱不愆，所谓度也。……今弃是度也，而在刑鼎，民在鼎矣，何以尊贵？贵何业之有？贵贱无序，何以为国？"

第二讲 "四王"会议与美术史学——对一种文化研究方法的质疑

是为了否定"四王"艺术与孔孟美学的关系,而仅仅是为了提醒研究者在把握这种关系的时候必须有一个适度的分寸。简单地认为"四王"艺术体现了与孔孟美学相同的审美性格,无异于将"四王"山水与商周礼器相提并论。

相对而言,刘纲纪对"四王"文化哲学背景的把握比之李德仁就切实得多,他排比了三教的区别,得出倪云林侧重于儒学、黄公望侧重于道家、董其昌侧重于禅宗、"四王"几乎完全是儒学的结论。同时又排比了儒学从先秦至康乾时期的不同发展情况,得出"四王"主要受康熙所提倡的程朱理学思想影响的结论,比之动辄孔孟、老庄、慧能的"宏观",无疑要令人信服得多。但问题是,他的这两个结论,都是依赖于类似"审美感受"的感觉所下的判断,而缺乏有力的真实依据。以倪、黄的异同而论,两者都是"据于儒,依于老,逃于禅",但由于倪画在刘纲纪的感觉中属于"严谨"的作风,所以更多地被归于儒学,黄画则属于"随意"的作风,所以更多地被归于道家。这样的做法本身就是属于"随意"而不是"严谨"的作风。据此,我们似乎也有理由把刘纲纪的学术归于道家。然而,这种作风的危险性也是显而易见的。倪画既可以给人以"严谨"的感觉,事实上也可以给人以"随意"的感觉,这样,作为其文化哲学背景的侧重面也就相应地由儒学转向了道家;黄画的情况,也是如此。很难有人能够从倪、黄的画风中感觉出"严谨""随意"的确切区别来。于是,其文化哲学背景的归属也就变得模棱两可,任何一种非此即彼的确切归属,都变成毫无学术价值的了。正是刘纲纪本人的同一篇论文,在许多地方都是将倪、黄相提并论的,如"元四家特别是倪、黄的那种较为随意的'逸笔草草'的画法","元四家作品中那种与道家、禅宗相联的荒寒、萧索、寂寞、冷清的意味"等,则倪、黄的画风究竟是"严谨"还是"随意",应该归属于儒学还是道禅,完全成了一种前言不对后语的信口开河。再来看董其昌和"四王",要想从董其昌的艺术作风中看出禅宗思想的主导,从"四王"的艺术作风中看出儒

学思想的主导,甚至连"平淡天真"也有儒学意义上、禅宗或道家意义上的区别,亦无异于痴人说梦,其荒谬并不亚于沃尔夫林声称的"从一只尖头鞋中也可以像从大教堂中一样容易得到哥特式风格的印象"(贡布里希《理想与偶像》中译本译者序)。至于"四王"与程朱理学的关系,仅仅以"四王"活跃于康熙年间而程朱理学亦复兴于康熙年间,"四王"的艺术"清真雅正"而程朱理学的全部理论也"归之于大中至正"为理由来加以说明是远远不够的。首先,"老二王"的活动年代在天启、崇祯、顺治,其时程朱理学非但未曾复兴,而且反理学的呼声很高,试问,将他们归之于程朱理学有何依据?其次,与"老二王"同时而略早的董其昌主要受禅宗思想的影响,为什么在艺术上直承董氏衣钵的"老二王"则被划归儒家程朱理学名下?再次,如果取消了"老二王"与程朱理学的关系,则又应该如何解释"清真雅正"的艺术作风与文化哲学背景的关系?——对此,似乎只有两个答案可供选择:一是"清真雅正"的艺术作风并不一定取决于程朱理学的支持;二是"老二王"的艺术作风根本就不是"清真雅正"的。而无论选择哪一个答案,所导致的只能是"四王"与程朱理学关系论的彻底动摇。那么,"后二王"的情况又怎样呢?当然,如果能撇开他们与"老二王"的关系,自然不会面临"老二王"那样的两难选择。但问题恰恰在于,他们与"老二王"的关系是无法撇开的,正如整个"四王"与董其昌的关系是无法撇开的。而且,即使就"后二王"而论,他们的艺术与程朱理学的关系,也不是简单地用同时发生、同一审美类型为理由所能解释得清的,而需要提出确切的证据。从感觉上说,我完全同意刘纲纪的董其昌重禅、"四王"重儒的判断,但问题是,当我们的论证仅仅只是停留在感觉上而没有掌握更多的具体材料时,最好的办法是点到为止,而千万不要想当然地随意引申。如果胶柱鼓瑟,死咬王原祁的"道法心性"就是程朱理学,那么李德仁的从"四王"画论中引申出孔孟、老庄、慧能的微言大义,足以作为"以子之矛,攻子之盾"的最有力的反驳。从这一连串的质疑,不能不使我们提出

这样一个问题,究竟是"四王"受了程朱理学"大中至正"理论的影响从而创造了"清真雅正"的艺术作风,还是因为"四王""清真雅正"的艺术作风恰好合于程朱理学"大中至正"的理论才导致了刘纲纪将"四王"艺术作为程朱理学在绘画领域的反映或"产物"? 如果是前者,那么刘纲纪的立论无疑是站得住脚的;如果是后者,那么可以非常明确地认为,这种学风并不是科学的美术史学研究所应有的。

关于艺术与哲学背景,潘诺夫斯基在一次题为《哥特式建筑和经院哲学》的讲演中说:"在大约1130—1140年到大约1270年之间,我们能够看到哥特式建筑和经院哲学之间的一种联系,这种联系比仅仅是'对应'(para-uelism)要具体、而比那些单个的(并且也是非常重要的)'影响'要概括,那些单个的影响是由一些博学之士不可避免地施加给那些画家、雕塑家和建筑家的。与仅仅是对应相反,我认为的联系是一种真正的因果关系,这种因果关系是通过扩散而不是通过直接冲击才产生的。它是通过一种我们因缺乏更好的术语而称之为心理习惯的东西的扩展而产生的——把这种用滥了口头禅转化为精确的经院哲学的说法就是'调节行为的原则'。"(贡布里希《理想与偶像》中译本译者序)我们的美术史学,何时才能在艺术与文化哲学之间建立这样一种"真正的因果关系"呢?

平心而论,作为平行比较研究,程朱理学也好,孔孟也好,老庄也好,慧能也好,乃至西方的文化哲学也好,都不妨作为考察"四王"艺术的"宏观"视点,如同钱锺书在《诗可以怨》中由司马迁的"发愤而作"谈到刘勰的"蚌病成珠"、苏轼的"瘁以成明文"、福楼拜的"珠子是牡蛎生病所结成"、墨希格的"诗常出于隐蔽着的苦恼",等等(参看钱锺书《七缀集》)。但如果指实"四王"与程朱理学、孔孟、老庄、慧能的关系,就像指实福楼拜与司马迁、刘勰、苏轼的关系一样,在没有确切证据的前提下,只能看作是一种荒诞的联想,这种荒诞的联想,也许可以作为艺术创作的一个"现代"手

法,但无论如何不是学术研究所应取的。

三、"四王"艺术的审美典型性格问题

关于"四王"艺术的审美典型性格,也就是专属于"四王"而不属于其他画家的审美性格,刘纲纪概括为"清真雅正"四字,李德仁概括为"中正平和"四字,这两种概括,都是从"四王"艺术所给予研究者的审美感受和"四王"本人的画论如"清刚浩气""流丽斐亹""刚健中含婀娜""一片清光奕然动人",等等中提炼出来的。从"四王"艺术所给予观者的审美感受和"四王"本人的画论中,当然也可以概括、提炼出其他的措辞作为"四王"艺术的"审美典型性格",刘、李两位之所以选择"中正平和""清真雅正"而不是其他,主要是出于将"四王"艺术与清朝社会政治和传统文化哲学背景挂钩的苦心,具体已如上述,且按下不论。重要的是,这两个措辞对于揭示"四王"艺术的"审美典型性格"是否正确?笼统地看,我们当然不能否认它们的正确性,但令人遗憾的是,这种正确性却并不准确,就如同"栩栩如生"几乎可以用来评价所有画家的艺术"审美典型性格"而实质上等于什么也没有说一样,"中正平和""清真雅正"对于中国古代画家,尤其是文人画家的艺术"审美典型性格"的覆盖面也是相当之大的,从而使它们完全失去了作为"四王"所专有的"典型"意义。如果说"栩栩如生"对于一个生命体的定性分析仅仅在于指出了这是一个"人",那么"中正平和""清真雅正"或"狂怪恣肆"则至多只是指出了这是一个"男人"或"女人",至于这个"男人"或"女人"所处的具体时空条件是什么、他或她的职业是什么……我们依然还是一无所知。

一般来说,作为美术史学的研究,对于艺术"审美典型性格"的界定,应该在前人既有成果的基础上向更精微、准确的方向推进。试以"四王"而论,前人评王时敏的"浑成"、评王原祁的"浑沦"、评王鉴的"精诣"、评王

第二讲 "四王"会议与美术史学——对一种文化研究方法的质疑

翚的"灵秀",等等①,无不具体而精微。相比之下,"中正平和""清真雅正"云云,对于"四王"艺术"审美典型性格"的界定,显然是倒退了而不是前进了。

需要说明的是,笼统的界定对于"审美典型性格"的揭示也并非完全无效,以"中正平和""清真雅正"而论,尽管历史上可以归入这一性格类型的画家、画风不止"四王",但只要能够具体地分析一下"四王"是在怎样的条件之下,以怎样的观念、方式、手段等来创造这种风格的,同样不失为有价值的创见。举例来说,董巨的"中正平和""清真雅正"所注重的是物境美,故以丘壑为胜;元四家的"中正平和""清真雅正"所注重的是心境美,故以人品为尚;"四王"的"中正平和""清真雅正"所注重的是笔墨美,故以传统为宗。遗憾的是,从刘、李的论文来看,他们对这些具体的重要问题完全处在一种茫然的状态之中,这样,所谓"四王"艺术的"审美典型性格"也就与儒、道、释的文化哲学背景一样,成了"放之四海而皆准"的真理。

(1992 年)

① 如秦祖永《桐阴论画》评王时敏"丘壑浑成"、评王鉴"尤为精诣工细之作",方薰《山静居画论》评王原祁"干笔重墨,皴擦以博浑沦气象",王时敏《西庐画跋》评"石谷天资灵秀,固自胎性带来",等等。类似的评语,还可以举出不少,均比"中正平和""清真雅正"精确得多。

附：
文化研究与历史事实
——刘纲纪"四王"研究驳议

读了刘纲纪《关于美术史学的论辩》（以下简称《论辩》）一文（《朵云》1994年第一期），因此文是针对我的《"四王"会议与美术史学——对一种文化研究方法的质疑》（以下简称《质疑》）而写，一时使我颇感为难。"君子不为己甚"，这是前贤的教导，是我所不敢违背的；"学术为天下之公器"，这同样也是前贤的教导，也是我所不敢违背的，两者不可兼得，吾取公。

需要说明的是，《质疑》一文是针对刘纲纪和李德仁两人的论文所写的，对两人相同或相近的观点，我一般都比较完整地阐述了自己的看法；对两人互有抵牾的观点，则借用了金庸在《倚天屠龙记》中的"乾坤大挪移"手法，或以刘之矛攻李之盾，或以李之矛攻刘之盾，而并未展开自己的实际看法。因此，这篇文章，作为一般的"对一种文化研究方法的质疑"，完全可以不必再做下去；但作为对刘文或李文的质疑，却是无法令刘或李感到满意的。因此，本文的写作，将不仅止于对刘《论辩》一文，对刘《"四王"论》一文，也一并提出质疑和驳议。需要说明的是，李德仁的回应文章也已刊出，对此，包括其为"四王"会议（即1992年由上海书画出版社主办的"四王"国际学术研讨会）所提交的研究论文，考虑到前贤的第一个教导，我就不打算再作答复了。

第二讲 "四王"会议与美术史学——对一种文化研究方法的质疑

一、康熙版《四库全书》

希罗多德曾提出史学的任务有二：首先是整理史料，导出正确的事实；其次才是解释史料，寻出事实间的"理法"。美术史学的任务，当然也不外乎此。如果说解释史料的意义是"重要"的，那么整理史料的意义是"首要"的。前者可以离开后者而独立地存在，后者则必须依赖于前者而存在，否则就不成为史家而至多成为历史文学家了。

但整理史料亦并非易事，因为有些事实是明摆着的，有些是需要考证的，有些是经过考证难以甚至无法理清的。因而，有些事实是雄辩的，有些是非雄辩的。非雄辩的事实，还不一定都是非正确的，有时也可能是正确的，但却是非本质的。准此，解释史料当然就更非易事。

相对而言，刘文对史料的把握和运用，比之李文要实在得多，这在我的《质疑》一文中多有指出。但随心所欲的歪曲之处，也俯拾皆是。因此，包括本文的写作，我对刘纲纪的"四王"研究，决不是反对他的结论，而是对他的结论所赖以支持而提供的史料的质疑和驳议。

刘纲纪"四王"研究的最重要的结论，便是："'四王'这一艺术流派是清王朝康熙时期的文化政策、文化趋向的产物。"① 而作为"康熙时期的文化政策、文化趋向"的史料之一，竟是这样的："除提倡程朱理学及与之相适应的文艺之外，康熙还争取、搜罗愿为清王朝效力的士大夫，让他们从事各种大型辞书、典籍，如《康熙字典》《四库全书》的编纂工作。"康熙主持了《四库全书》的编纂工作，这是一条足以使历史改写的重要史料！据我所知，似乎此书于乾隆三十七年（1772）开馆纂修，历十年始成，近年上海古籍出版社有全书影印本陆续出版，但绝无康熙版传世。

诚然，如果刘文提出康熙版《四库全书》只是一个偶然的失误，那也无

① 《清初四王画派研究论文集》，上海书画出版社 1993 年版，第 19 页。以下引文均出自该书，不再加注。

可厚非。"人非圣贤,孰能无过"。但紧接着"'四王'这一艺术流派是清王朝康熙时期的文化政策、文化趋向的产物"这一结论之后,尚有:"这时,在文学上有方苞倡导的桐城派尊'义法'的古文,沈德潜鼓吹的崇'教化'的'温柔敦厚'的诗歌。在绘画领域,则要以'四王'为主要代表了。三者的美学倾向有十分明显的共同之处,是同一文化趋向在不同艺术部门的表现。"这一史料,在《"四王"论》中被反复提到,在《论辩》中也一再强调,用以证明"四王"艺术是康熙文化政策的"产物"。因为,根据刘纲纪的研究,"四王"的绘画和画论,与"方苞、姚鼐的古文理论,叶燮、沈德潜的诗论",几乎同声相应,既然方、姚、叶、沈的诗文是康熙文化政策的"产物",那么,"四王"艺术当然也非"同一文化趋向"的"产物"莫属了。不仅是同时("这时")的"产物",甚至在产生的时序上,"四王"似乎更后于方、姚、叶、沈,如《"四王"论》中特别提到王原祁:

> 王原祁的绘画理论很明显受到桐城派文论的影响。桐城派论文首标"义理",把"理"放在最重要的位置,王原祁亦然。方苞以"理""气""辞"三者论文,认为"兼是三者然后能清真古雅而言皆有物"(《方苞集·集外文》卷二)。王原祁主张"理、气、趣"三者"兼到",显然与方苞之说类似、相通,只不过一就古文言,一就绘画言。姚鼐以"神、理、气、味"为"文之精"(《古文辞类纂序目》),这里所说的"理、气、味"亦与王原祁所说"理、气、趣"类似、相通……王又曾说过,"笔墨一道,同乎性情,非高旷中有沈挚,则性情终不出也"(《麓台题画稿》)。这与在美学倾向上和桐城文论一致的沈德潜诗论主张"诗之真者在性情"(《南园唱和诗序》)是一致的。此外,姚鼐曾写了《题麓台山水》七古一首(见温肇桐著《王原祁》一书),对王原祁的山水画艺术大加赞美,这也不是偶然的。

根据这段话,即使方、姚、沈的生年不在王原祁之前,他们的诗文理论

也一定产生于王原祁的绘画成熟之前，否则就不可能受到他们的"影响"。而姚鼐的《题麓台山水》七古一首，看来也简直是前辈对后生的奖掖了。王原祁在"四王"中出生最晚，而刘文又一再声称方、姚、沈与"四王"为"同时代"人，则只能有如下三种解释：其一，方、姚、沈为"四王"的前辈；其二，方、姚、沈为"老二王"的同辈，"后二王"的先辈；其三，方、姚、沈为"老二王"后辈，但绝对是"后二王"的同辈，而且他们诗文理论的提出在"后二王"至少是王原祁的绘画艺术成熟之前。

　　根据这样的事实，只要证明了方、姚、沈的诗文理论确是康熙文化政策的"产物"，而"四王"的绘画和画论与之又是如此地"类似、相通"，那么即使没有"钦定"的御批，"四王"艺术作为康熙文化政策的"产物"应该也是没有疑问的了。反之，如果这样的事实不能成立，那么一切又当别论了。读刘文，很难使人对这一事实之处有丝毫怀疑，接下来的工作，无非就是证明方、姚、沈的诗文理论作为康熙文化政策的"产物"这一结论了。但是，这样做的话，恰恰掉进了刘文所设下的陷阱。因为他所提供给我们的"四王"，尤其是王原祁接受桐城派诗文理论"影响"的事实，无论从生年的先后还是艺术成熟的先后关系，看似无可怀疑的正确不移，其实又是一个康熙版《四库全书》。

　　我们先来看"四王"的生卒年及其艺术成熟期：

　　王时敏（1592—1680），早年与董其昌交往，画风于七十岁（顺治十八年，1661）前后趋于成熟稳定，提携王翚等后进也在此时。

　　王鉴（1598—1677），早年也与董其昌交往，画风于六十岁（顺治十五年，1658）前后趋于成熟稳定，提携王翚等后进亦在此时。

　　王翚（1632—1717），早年受王鉴、王时敏提携，画风于四十岁（康熙十年，1671）前后趋于成熟稳定。

　　王原祁（1642—1715），早年从王时敏学画，画风于五十岁（康熙三十年，1691）前后趋于成熟稳定。

再来看方、姚、沈的生卒年及其诗文理论成熟期：

方苞(1668—1749)，康熙四十五年(1706)进士，五十年(1711)因戴名世"《南山集》案"入狱两年，后经营救入南书房为文学侍从，其影响播于雍、乾年间。乾隆四年(1739)颁行其所选制艺，标名《钦定四书文》。

姚鼐(1732—1815)，乾隆二十八年(1763)进士，三十九年(1774)辞官，从事教育和文学研究，其影响播于乾、嘉年间。乾隆时曾参与修纂《四库全书》。

沈德潜(1673—1769)，乾隆四年(1739)即六十七岁始中进士，召对称为老名士，值上书房，升礼部侍郎，辞归，以年老在原籍食俸，其影响播于乾隆年间。选有《古诗源》《唐诗别裁》《明诗别裁》《国朝诗别裁》等。

综上，认为"四王"的绘画艺术与方、姚、沈的诗文理论为"同时"期康熙文化政策的"产物"已属无稽之谈；认为王原祁的绘画和画论是"接受"方、姚、沈的诗文理论"影响"而获确立更为"很明显"的荒诞不经。至于认为"老二王"对于正统派绘画的开创之功得益于方、姚、沈的启迪，就更近于天方夜谭了。

二、顺治朝康熙政策

《"四王"论》认为：

> 王时敏是"四王"画派的奠基人。他的重大贡献是直接继承董其昌，同时又开始将董其昌的仍带有禅学意味的风格转变为很符合儒学"雅正"要求的风格，并且较之董其昌更为重视对古代诸大家的继承、研习，要求法度的严谨与渊源有自（他对王石谷的高度赞赏明显与此有关）。在对古代诸家的继承上，王时敏最有心得与创造的，又是对黄公望的继承。这明显影响到整个"四王"画派。具有"四王"一派特点的笔法、墨法、章法，基本上已由王时敏创造出来了。因此，王

鉴、王石谷、王原祁都是师法他的。史称四方工画者得其指授之人极多,他不愧是当时画苑一方的领袖,并且很有奖掖后进的热忱。

这段话,论述"四王"画派的确立与王时敏的关系,大体是准确的,只是王鉴的身份似不应与王石谷、王原祁并列,而应该是与王时敏并列的,不过,这并无关大局。重要的是,既然"四王"画派是康熙文化政策的"产物",而作为"四王"画派的"奠基人","具有'四王'一派特点的笔法、墨法、章法",所谓"已由王时敏创造出来了",当然更非康熙文化政策的"产物"莫属。

然而问题是,王时敏包括王鉴,"老二王"的活动年代是在明朝天启、崇祯和清朝的顺治年间,怎么能说"老二王"的艺术,尤其是王时敏的艺术是康熙文化政策的"产物"呢?如果王时敏的艺术不是康熙文化政策的"产物",作为"四王"一派艺术特点奠基者、创始人"影响"之下产生的整个"四王"画派,又怎么能说是康熙文化政策的"产物"呢?

在这里,刘文实际上是要求我们接受这样一个类似于"康熙版《四库全书》"的事实:顺治朝康熙政策。

对此,刘纲纪业已在《论辩》一文中作了振振有词的反驳:

> 说"老二王"活动年代在天启、崇祯、顺治,这是明显不对的。如前已指出,王时敏卒于康熙十九年,王鉴卒于康熙十六年,他们在康熙时期还活动了十几近二十年时间,并且是他们的艺术活动的重要时期,不能只截至顺治为止。

我们再来看"前已指出":

> 王时敏活了八十九岁,死于康熙十九年;王鉴活了八十岁,死于康熙十六年。他们在康熙时期生活的时间不能说很短。而且,对于一个画家来说,晚年的十九年或十六年是不可轻视的,往往是画家在艺术上达于高度成熟的时期。

这一段话是颇为有理的,但与第 14 页上的话却分明是难以衔接的。在这里,说的是"往往",如齐白石、黄宾虹包括朱屺瞻等,确实都是如此,晚年的成就不仅超过七十岁之前,而且与七十岁之前的画风发生了大跨度的突变,也即通常所谓的"衰年变法",但却不是"绝对"。对于大多数画家来说,晚年的画风不过是前期的延续,至多只是在创作数量上有所增加,在艺术成就上则不复有新的突破,甚至逊于前期,这种例子,无论在历史上还是今天的现实中,都不是乏见的。

现在,就要来分析所谓"活动"的情况。"活动"当然不是"生卒"。对于一个艺术家,包括画家来说,他的"活动"时期通常包括如下几个方面:一是艺术上奠基的时期,二是艺术上成熟的时期,三是艺术上发生突变的时期。

因此,如齐白石、黄宾虹,尽管"活"到了 20 世纪 50 年代,但他们的艺术"活动"时期仍是在 40 年代及之前,50 年代之后的社会主义文艺政策并未在他们的艺术成长道路上产生根本性的影响,尽管他们都获得了社会主义文艺政策的认可和嘉奖,但绝不能因此而认为齐、黄的艺术是社会主义文艺政策的"产物"。甚至如茅盾,一直"活"到了 80 年代,并担任了文化主管部门要职,但作为文学家,他的"活动"时期也在 40 年代及之前,他的文学成就同样不能认为是社会主义文艺政策的"产物"。原因很简单,在他们的艺术或文学成就确立的时期和之前,新中国尚未成立。

那么,"老二王"的情况又如何呢?刘文认为,康熙时期的十几近二十年"是他们的艺术活动的重要时期"。且让我们来看事实:首先,从艺术的奠基来看,他们同董其昌的交往并接受"南北宗"论的影响是在明末。其次,从艺术的成熟来看,他们两人均在崇祯、顺治时期;再次,从艺术的突变来看,他们均未有过"衰年变法";最后,即使从提携后进来看,他们对王翚等的指导,主要也在顺治时期,如王翚与王鉴结识在顺治八年(1651),与王时敏交往在顺治十七年(1660),至于康熙之后,王翚等与王时敏等虽

仍有来往,但一则因为王翚等本身艺术渐趋成熟,二则因王时敏等亦因年老体迈而优游林泉,如王时敏于七十一岁(康熙元年,1662)将家产分给各子,每月轮流到各家供膳;王鉴六十三岁(顺治十七年)筑"染香庵",过起无异于老僧的生活来,作为"画苑领袖""后学津梁"的热情大为减退。因此,无论如何,对于"老二王"来说,康熙之后的十几近二十年,绝不能说是他们艺术活动中的"重要时期"。

退一万步说,即使"老二王"的艺术成熟于康熙之后,或在康熙之后发生了"衰年变法"的突变,以致使得"四王"画派少了这十几近二十年便无法成立,我们是否就有理由认为"四王"画派是康熙时期文化政策的"产物"呢?

所谓某一时期的文化政策,并不是与该时期的到来同时提出来的,特别在古代封建社会里,更是如此。康熙帝玄烨即位时还是一个少年,再加上朝廷内部的权力斗争,朝廷之外的不安定因素,所谓"康熙时期的文化政策",有可能在康熙初的十几近二十年内提出来供"老二王"们沾泽吗?

何谓"康熙时期的文化政策"?刘纲纪在《"四王"论》中这样分析说:

> 为了争取汉族士大夫和维护自身的统治,康熙推尊程朱理学,认为它的全部理论"归之于大中至正",是儒学的正统,并起用所谓"理学名臣"李光地等人,编纂《性理精义》,辑印《朱子大全》,颁行全国,将程朱理学定为清王朝的国家哲学。康熙的这种做法当然有利用程朱理学以麻痹、统治汉族人民的意图,但同时也包含了对儒学中某些合理的思想的认同与肯定,使儒学在清代继续有所发展。由于程朱理学被抬高为统治的思想,因此也深刻地影响到这一时期文艺与美学思想的发展,使儒家美学再次活跃起来,并形成了与清王朝对文艺的要求相一致的种种理论。直接与程朱理学相联的"理"这一概念,不论在方苞、姚鼐的古文理论,叶燮、沈德潜的诗论,王原祁的画论中

都占据了重要的地位。

这里,把康熙时期的文艺政策归结为李光地等奉敕编纂、辑印《性理精义》《朱子大全》并"颁行全国,将程朱理学定为清王朝的国家哲学"是完全正确的。但进而推论,因此之后,"也深刻地影响到这一时期文艺与美学思想的发展,使儒家美学再次活跃起来",并导致了"直接与程朱理学相联的'理'这一概念"在"四王"、主要是"王原祁的画论中"得到了再阐释,也就是因《朱子大全》等的颁行,导致了"四王"画派的"产生",是难以令人苟同的。

刘纲纪没有说明李光地等编纂《朱子大全》的年代。所给人的印象,似乎是玄烨登基之后立即着手的,以至于在"老二王"生活于康熙初的十几近二十年中,有幸而沾泽,成为他们确立"四王"画派的"重要"依据。

然而,我遍查各种清史版本,所得到的材料是:康熙五十二年(1713),编纂《朱子全书》等成书,主修者李光地等。其时,王时敏已死去三十四年,王鉴已死去三十七年,王原祁于两年后去世,王翚于四年后去世。也许刘纲纪另有类似于康熙版《四库全书》的清史版本,其中可以提供康熙初李光地等奉敕编纂《朱子大全》等的史实。不幸的是,因我的孤陋寡闻,竟然未能找到这样的版本。

当然,《朱子大全》等的编纂,作为一项浩大的政治文化工程,并不是在短期内可以完成的。因此,康熙时期文化政策的颁行,也大可不必执着于康熙五十二年。一般认为,康熙二十一年(1682)后,因三藩平定,社会趋于安定,文化政策的制定得以初步入手;康熙二十八年(1689),以圣祖第二次南巡为标志,文化政策的推行得以正式启动;嗣后又有四次南巡,文化政策始成定局,时在康熙四十年(1701);于是而有《朱子大全》等的编纂。但即使如此,"老二王"还是无缘沾染康熙文化政策的恩泽,更不要说沾染了这种恩泽之后再来创立"四王"画派。

因此，尽管"老二王"在康熙之后仍活了十几近二十年，但要把他们的艺术作为康熙时期文化政策的"产物"，则这种"康熙时期的文化政策"，依然还是"顺治朝康熙政策"。

在《论辩》中，刘纲纪还提出：

> "四王"艺术明明产生于清代，其鼎盛期是在康熙时期，说它"并不是清朝这一特定社会历史时期的产物"，这是难于理解的，就如说宋画不是宋代这一特定社会历史时期的产物一样令人无法理解。

刘纲纪的这一"难于理解"，是因为我在《质疑》一文中的一个假设："如果没有清王朝的社会形势和文化政策，'四王'的艺术是否还有可能获得成立？答案是肯定的。"刘纲纪认为："这种假定是无意义的，因为历史就是历史，无法改变。"

确实，"历史就是历史，无法改变"；但是，历史的研究工作者对之提出假设，则是一个十分容易"理解"的，而且真正有助于对历史现象作出正确解释的课题。普列汉诺夫的《论个人在历史上的作用问题》如此，斯魁尔的《如果我们的历史经过重写》如此，巴勒克拉夫的《当代史学主要趋势》更详尽地分析了"假设"在历史研究工作中的意义。法国著名空想社会主义思想家圣西门，曾在《寓言》中提出一个发人深省的假设：法国突然损失了五十名优秀的物理学家、五十名优秀的化学家、五十名优秀的诗人、五十名优秀的作家……其结果是，法国马上就会成为一具没有灵魂的僵尸。这个假设得到列宁的称赞，被称作是"圣西门名言"。可以说，用假设的立意探讨历史上的一些重大事件的可能性演变，从而弄明哪些事件的发展是与社会政治、政策直接有关的，哪些是关系不大的，哪些是根本无关的，不仅开创了当代史学的新视角，而且有助于把历史研究从庸俗社会学的羁绊中解放出来。附带提一句，所谓"庸俗社会学"，并不是说非俄国弗里契的观点莫属，如果那样的话，那么除了孔子、孟子就无复有儒学，除了二

程、朱熹就无复有程朱理学,除了马克思也无复有马克思主义。而反对"庸俗社会学",也并不是说不能联系社会政治的状况来分析历史、艺术史的现象,而是要求通过这种分析,正确地解释历史、艺术史的现象同社会政治、政策的关系,而不是简单地在两者之间建立"必然"的因果关联。

仍回到"四王"的问题上来。不能因为"四王",包括"老二王"生活到了康熙时期,就简单地认为他们的艺术一定是康熙时期文化政策的"产物",即使找到了康熙版《四库全书》式的清史版本,证明康熙文化政策的制定、颁行是在康熙初的十几近二十年,也还要仔细地探讨"老二王"与这种文化政策的实际因缘;并不能因为"四王"艺术出现于清代,就简单地认为它一定是清朝这一特定社会历史时期的"产物",这与认为"宋画不是宋代这一特定社会历史时期的产物"完全是两个概念。例如,钱选和"元四家"都生活在元代,他们的艺术也都创作于元代,但是,钱选的艺术就不是元代这一特定社会历史时期的产物,而"元四家"则是。用历史假设的眼光,没有元代取代宋代,钱选的画风不会出现太大的波动,而"元四家"则可能面目全非。

画家的生卒和活动,不会因社会政治的改朝换代而更变,他的思想和艺术,有可能因政治的更替而前后迥异,也有可能不受政治陵替的影响而我行我素,必须具体情况具体分析。庸俗社会学不明乎此,一切用社会政治来套,是不可能给予艺术史的发展以正确的解释的。此外,某一个画派或某一种艺术风格、样式与"特定社会历史时期"的关系,也是如此。中央美术学院中国美术史教研室编著的《中国美术简史》,将以董其昌为代表的"华亭派"山水与以"四王"为代表的正统派山水并列一节,而不是以前者为"晚明这一特定社会历史时期的产物",以后者为"清初这一特定社会历史时期的产物"分列两节,道理正在于此。

但是,刘纲纪倒也并非把生活在某一"特定历史时期"人物的文学艺术绝对地看作是该"特定历史时期"的"产物"。如"老二王"在明末生活了

第二讲 "四王"会议与美术史学——对一种文化研究方法的质疑

四五十年,清初顺治生活了十八年,但他们的艺术却没有被看作明末清初这一"特定历史时期"的"产物";他们在康熙仅生活了十几近二十年,其时康熙的文艺政策尚未颁行,但他们的艺术却被看作康熙这一"特定历史时期"和文艺政策的"产物"。又如方苞、姚鼐、沈德潜,虽然在雍、乾、嘉三朝生活了三十至九十多年,而在康熙时尚未成名甚至尚未出生,但他们的诗文理论却不是雍、乾、嘉三朝这一"特定历史时期"和文艺政策的"产物",而是康熙这一"特定历史时期"和文艺政策的"产物"。"特定历史时期"和文艺政策对于"产物"的关系,是可以滞后的,却不能是超前的,这是历史研究的简单常识。但在刘纲纪的研究中,对这一简单的常识完全是混淆不清的。所以,当他在反问我的《质疑》时,却没有想到应对自己关于方、姚、沈的诗文理论之研究结论也作一下反问。而我的《质疑》,正是基于不能超前的常识,针对"四王",尤其是"老二王"而发的,基于可以滞后的常识,没有针对方、姚、沈而发。

三、儒、道、释与程朱理学

中国古代的文人士大夫,很少有不受儒、道、释思想影响的。因此,把儒、道、释作为"放之四海而皆准"的真理,空泛地解释一个个具体的美术史现象,成为当前美术史学界一种令人厌恶的学风。尽管它简单、省力,而且没有舛错,但却一点不能准确地说明问题。尤其是那种抓住片言只语大做"训诂"文章的作风,更是文不对题。在这方面,刘纲纪所做的工作,无疑是踏实的,也是真正下了功夫的。对此,我已在《质疑》一文中与李德仁的研究作了对比并表示钦佩。但是对他的结论,我依然不能满意。如果说李的研究失于空泛、不及,那么刘的研究便失于执着、过头,而"过犹不及",两者同样不能令人信服。

正如艺术的发展不能简单地归结为某一社会政治、政策的产物,艺术的发展同样不能简单地归结为某一哲学思想的产物。受政治、政策和哲

学思想的影响是一回事，作为政治、政策或哲学思想的产物是另一回事。它可能是社会政治、政策或某一哲学思想的产物，可能与之有较密切的因果关系，可能并无因果的关系，不可一概而论。至于要想从某一画家的某一作品中看出某种哲理来，更必须具体情况具体分析，简单化地将某一画家的作品看作是其所信仰的哲学思想的图解，实在是一件相当危险的事情。近年来，范景中曾把这种学风称为"黑格尔主义的迷雾"，并致力于贡布里希美学的介绍以扫清这种"迷雾"，已引起众多学者的赞同，也是我深感共鸣的。

当然，这样说，并不是意味着可以简单地将一切画家的一切作品与哲学思想割裂开来，更不是意味着画家的世界观可以不受某种哲学思想的影响。受某种哲学思想的影响是一回事，用作品图解这种哲学思想又是一回事。例如，梁楷、法常、因陀罗等画家受禅宗思想影响较深刻，在他们的作品中确实涵有浓郁的禅意；董源、钱选等画家，肯定也受到或儒、或道、或释的哲学思想的影响，我们却无法从他们的作品中感受到究竟是儒还是道或是释的意蕴来。

刘纲纪在《"四王"论》和《论辩》两文中，一再声称："在程朱理学影响下的宋代山水画当然也有相当鲜明地表现了儒家'和'的理想的，如郭熙的山水画就是。"此外还有"元四家"作品中的道境和禅意、董其昌作品中的禅意等，在"四王"作品中，所体现的则是康熙时期所提倡的程朱理学思想；甚至连"平淡天真"也有儒家意义、道家意义、释家意义上的不同：

> 儒、道、禅三家（还可加上玄学）都可能主张"平淡天真"，但意味并不相同，这不是"痴人说梦"，而是事实，并且对把握看来都"平淡天真"的不同时代或同一时代的不同画家作品风格意境的微妙差别至关重要。这问题无法在这里详论，我只想指出，道、释都可以主张"平淡天真"，但意味有别，这可能较易被若干人所认可，而说儒家也可以

主张"平淡天真"则似乎很难理解。其实,宋代理学家的美学就很反对锋芒毕露或"英气"太盛的表现(为此他们对孟子颇有微词),而主张要有一种如玉石般温润含蓄的气象,这正可以通于艺术上的"平淡天真",并且对宋元以至明清的艺术发生了不可忽视的影响。"四王"仿倪瓒之作,看来也"平淡天真",但极少倪画的那种禅味,基调是属于儒的,大体上是追求宋儒所称赏的那种温润含蓄、安静祥和、静观自得的意味。较之董其昌,倒是重禅的董其昌仿倪之作更多禅味,但又已是明代后期文人所追求的禅味,不能等同于倪作的禅味了。

据我所知,如此定性、定量的研究成果,在中国绘画史的研究中迄无前例,堪称是刘纲纪的一大发现。在《质疑》一文中,我曾表示,对刘纲纪认为董其昌重禅、"四王"重儒的观点完全表示同意,但具体到作品的意境内涵,也能体现出儒、道、释的不同的"平淡天真",这就不能不令人联想起范景中在《理想与偶像》的译者序《贡布里希对黑格尔主义批判的意义》一文中所指出的一段轶事:

> 1951年夏天,贡布里希陪潘诺夫斯基一起散步,潘诺夫斯基说起他在学生时代就对哥特式绘画感到迷惑。他说,把哥特式用于建筑和装饰还可以理解,但一幅画怎么能表现出哥特式精神呢?贡布里希问道:"您认为这一切果然存在吗?"潘诺夫斯基毫不犹豫地答道:"是的。"

对这段轶事,译者还有一段注解:

> 在这次谈话之前,潘诺夫斯基刚作了一次题为《哥特式建筑和经院哲学》的讲座,其中有段话说:"在大约1130—1140年到大约1270年之间,我们能够看到哥特式建筑和经院哲学之间的一种联系,这种联系比仅仅是'对应'要具体,而比那些单个的(并且也是非常重要的)'影响'要概括,那些单个的影响是由一些博学之士不可避免地施

加给那些画家、雕塑家和建筑家的。与仅仅是对应相反，我认为的联系是一种真正的因果关系，这种因果关系是通过扩散而不是通过直接冲击才产生的。它是通过一种我们因缺乏更好的术语而称之为心理习惯的东西的扩展而产生的——把这种用滥了的口头禅转化为精确的经院哲学的说法就是'调节行为的原则'。"

而紧接着那段轶事，译者又指出：

> 沃尔夫林甚至在《文艺复兴和巴洛克》中宣称：从一只尖头鞋中也可以像从大教堂中一样容易得到哥特式风格的印象。这就引起了瓦尔堡的另一位追随者温德的质疑：批评家越是能从一只尖头鞋中得到他在大教堂中得到的东西，他就越是容易忽视这样一个基本事实：鞋子是让人穿着出门的，而大教堂则是让人进去祷告的。这种前艺术功能的区别是鞋和教堂的根本区别，这种区别源于人们把不同的工具用于不同的目的，它是鞋和教堂的艺术构成中的一个决定性因素，它在与观者的关系中产生了形式与内容的各种审美区别，这一点有谁能够否认呢？

确实，我们不能"设想'四王'的绘画创作是一种无思想的活动"。任何艺术家的创作都是一种精神的或精神与物质相结合的活动，而作为"社会关系总和"中的一分子，任何艺术家又必然由一种或几种哲学思想支配着他的世界观，并作用于他的艺术创作活动。但是否由此便可以说，从任何一件艺术作品中都可以如潘诺夫斯基所提到的"博学之士"那样，从中直接地读出某种"经院哲学"的"单个'影响'"呢？如哥特时代的建筑师和制鞋匠都受哥特精神的影响，因而从一只尖头鞋中可以得到如在大教堂中所能得到的同样东西？以我的浅陋，我认为是不一定的。回到中国美术史的研究问题上来，便是如前文所指出的，从梁楷、法常、因陀罗等的作品，我们可以感受到浓郁的禅意，而从董源、钱选等的作品，我们却感受不

到究竟是侧重于儒还是道,或是释的哲学意蕴;对于"平淡天真"的意境反映在倪瓒、黄公望、董其昌、"四王"等作品中的不同哲学意蕴,我们只能姑妄听之。

刘纲纪认为,郭熙的山水画"相当鲜明地表现了儒家'和'的理念"。这当然是因为郭熙所处的时代弥漫着程朱理学影响的缘故。然而,我请教了多位专家前辈,给他们看郭的作品,却无一能看出这种"表现"。而据《林泉高致》郭思"序":

> 先子少从道家之学,吐故纳新,本游方外,家世无画学,盖天性得之,遂游艺于此以成名。

则似乎郭熙的创作作为一种"有思想"的活动,首先应受的是道家思想的支配,并表现出道家的哲学理想。至于说到倪、黄,在《论辩》中,刘纲纪表示:"不能说倪、黄'两者都是"据于儒,依于老,逃于禅"'……这里引的话是倪的话,黄从未说过这样的话。在黄的思想中占主导地位的是与道教相连的道家。黄是元代道教界中一个有相当地位与影响的人物。"我们再来看《"四王"论》:"但在美学倾向上,元四家虽也有儒家思想,占重要地位的却是道家与禅宗的思想。倪云林曾有'据于儒,依于老,逃于禅'的说法,很能概括当时许多画家的思想状态。"在《倪瓒的美学思想》中也说:"元代的倪云林曾说过一句很有意思的话:'据于儒,依于老,逃于禅。'这恰好可以用来概括宋代以来中国美学发展的大致情况。"(《文艺研究》1993年第四期,第116页)"儒、道、禅三家思想兼而有之,互通无碍,是元代许多文人思想的特征。只不过就不同的人来说,三者的比例分量、主次关系有所不同罢了。"(《文艺研究》1993年第四期,117页)则何以到了《论辩》中,黄公望就不能被"据于儒,依于老,逃于禅"的说法所"概括"了呢?这不是"前言不对后语"又是什么呢? 再看倪瓒,作为"元四家"之一,在《"四王"论》中是:"虽也有儒家思想,占重要地位的却是道家与禅宗的思

想。"所以在《论辩》中,"倪的山水画常有一种内向的,不离自然而又超自然的禅味"。然而在《倪瓒的美学思想》中,却认为:"从倪瓒的诗中可以十分清楚地看出,他是儒、道、禅三家思想都有,而又以儒家思想为主导。这是全面理解倪瓒美学思想和他的绘画的关键。"(《文艺研究》1993 年第四期,第 117 页)这不是"前言不对后语"又是什么呢?

回到"四王"的问题上来。根据刘纲纪的研究,程朱理学的复兴是由康熙提出之后的结果,并因此而影响到"四王",促成了他们的画派的确立和"产生"。在这里,撇开刘纲纪的清史版本中关于康熙提倡程朱理学的文化政策之年代不论,对于"老二王"来说,要想在康熙元年七十岁左右之后的晚年才获得思想上脱胎换骨的改造,毕竟于理不通。因此,在《论辩》中,刘纲纪又作了这样的辩白:

> 明代后期确有反理学的思潮兴起,但主要是李贽、三袁少数激进派在反,占主导地位的仍是明初既定为官方思想的程朱理学及明中叶产生的王阳明的心学。王对宋代理学有批评,但决不否定儒家的根本思想。"老二王"明显不是李贽那一流的反理学的激进派,在入清之前他们的思想受董其昌影响,但决不如董那么沉溺于禅,基本上仍是相当正统的儒者。因此,入清后,特别是康熙时接受程朱理学影响是很自然的事。但作为艺术家而非思想家,主要是受康熙提倡的"以程朱理学为基础的清真雅正"的文艺作风的影响,而不在发表了多少关于理学的言论。但是否即无此种言论呢?我在撰《"四王"论》时曾多方找寻"老二王"之文集阅读而未得,此问题可待将来再作细考。依我的推测,一个在艺术上追求"清真雅正"风格的艺术家,在思想上决不会背离儒家思想的(但不排斥还有其他的思想)。而自明至清,儒家思想主要是程朱理学和阳明心学。入清后,阳明心学以及禅学的影响减弱,程朱理学的影响大增。这样一种思想历史背景,不可

能不对文艺产生重要的影响。须知古代从事绘画的文人们很难超然于他们所处的时代的思想之外的。

这一段话十分精彩。首先,它表明"老二王"接受程朱理学不是从康熙之后才突然开始的,而是早在明末清初便打下了基础。由此,由"老二王"所"确立""创造"出来的"四王"画派作为程朱理学在绘画艺术中的体认,自然可以得到满意的解释。然而,这样一来,尽管刘文使用了"特别是在康熙时"的牵强措辞,还是自我否定了"四王"画派,尤其是作为"创立"者的"老二王"的艺术是作为"康熙时期文化政策的反映和产物"的结论。而这一点,正是刘氏"四王"研究的最根本性的"心得"。

其次,尽管"多方找寻'老二王'之文集阅读",而"未得"其接受程朱理学影响的"言论",但"此问题可待将来再细考","依我的推测"应该是没有疑问的。这种"大胆地推测"而无须"小心地求证"的学风,不能不令人表示"钦佩"。就"找寻"得到的事实而论,便是"入清之前他们的思想受董其昌影响",而董则受禅的影响,但何以他们"决不如董那么沉溺于禅,基本上仍是相当正统的儒者"呢?当然仍属于"大胆地推测"而无须"小心地求证",前一点,则是"大胆地推翻"而无须"小心地求证"了。这样的学风,更不能不令人表示惊叹了!

再次,"一个在艺术上追求'清真雅正'的风格的艺术家,在思想上决不会背离儒家的思想的(但不排斥还有其他的思想)"。所谓"清真雅正"的风格,本来就是刘纲纪根据"四王"接受程朱理学影响的前提而推导出来的,现在又以"清真雅正"为前提推导他们所接受的是程朱理学影响,这样的循环论证,不可谓不"高明"。而既然"儒家思想"中并"不排斥还有其他的思想",则一个在艺术上追求的并非是"清真雅正"风格的艺术家,岂不是在思想上也绝不会背离儒家的思想(但不排斥还有其他的思想)?如董、巨、元四家的绘画,在《论辩》中表示并不属于"清真雅正"的风格(第16

页),尤其是倪云林的"平淡天真",更多地为董其昌所承继而与"四王"大相径庭,难道这些艺术家在思想上会背离儒家思想(但不排斥还有其他的思想)吗?

最后,"须知古代从事绘画的文人们很难超然于他们所处的时代的思想之外的","四王"所处的"时代的思想","占主导地位"的是程朱理学影响,据"须知"而判定他们"在思想上必然会认同、接受程朱理学影响",而不能"超然"于其外;那么,李贽、三袁、董其昌、四僧,等等,岂不也应该"认同、接受程朱理学影响"而不能"超然"于其外吗?一个艺术家与他所处时代的主导思想的关系,可有多面的表现,必须具体情况具体分析,远不是一个"须知""必然"所能解释清楚的。有时是正面地接受其影响,有时是反面地接受其影响(甚至与之针锋相对),有时也可以真正地"超然"于其外。简单地认为"必然接受",甚至"必然认同""时代的(主导)思想",不能不使学术的研究沦为庸俗社会学的牵强附会。当然,这样说,并不意味着否定"四王"与儒家思想的关联,而只是要求对这两者之间的关系作出合乎科学、合乎逻辑的解释。

"老二王"与程朱理学的关系,在刘纲纪的研究中如此地模糊不清,那么,"后二王"的情况又如何呢?关于王翚,刘文在这方面措辞不多;刘文所着意论证的是王原祁,因为在王原祁的文集和画论中有以理气为重之说,在刘纲纪看来,正是与程朱理学所说之"理"相通的。但是,李德仁的"四王"研究据"四王"画论中的其他言论,指出它们分别与先秦儒学、禅宗、道家思想相关,不知刘纲纪又将作出怎样的解释?如果刘纲纪"对李先生的文章并不完全赞同",认为李文所指出的"四王"画论不能与先秦儒家、禅宗、道家思想相通,那何以所指出的"四王"画论一定与程朱理学所说之"理"相通呢?

就我个人的感觉,当然是倾向于刘纲纪的看法而不是李德仁的看法,但是其一,刘纲纪对此的解释是牵强的、简单化的;其二,由画论而引申到绘画作品的艺术风格,其间的关系同样不能是牵强的、简单化的。因此,

"大胆地推测"之后,绝不能将"小心地求证"留待"将来再作细考"。

四、其他

正如我《质疑》一文中的"谬误一大堆",在刘纲纪的"四王"研究中,"高论"也称得上一大堆。撇开近乎漫骂的措辞,也撇开只有刘纲纪看得到的康熙版《四库全书》和记载有"顺治朝康熙政策"的清史版本以及刘纲纪找不到的记载有王时敏受程朱理学影响的王时敏文集不论,关于自律性与社会历史条件的关系,其立论之"高",也是令人惊诧的。《论辩》中说:"希望用自律性来说明一切问题,而置社会历史条件于不顾,艺术的自律性就有点像宿命论了。此外,明末清初的许多画家、画派都学了董其昌,何以又会有众多不同流派出现,而不只是'四王'一派呢?"

对于美术史学的方法论或研究方向,我从不持"厌恶"某种方法或偏爱某种方法的观点。在《质疑》一文中,我就明确表示:"对于美术史学的研究来说,就方法论而论,本身无所谓孰高孰低、孰是孰非的问题,无论文化研究的方法还是个案研究的方法抑或艺术史研究的方法,都可以收到卓有成效的成果,也可能收到不知所云的成果,关键是要看美术史家对某一种方法的具体运作,是否能切中研究对象的肯綮。"(《朵云》1993年第二期,第6页)对此,刘纲纪"可能视而不见或根本就不愿见、没有见。他大概有一种先入之见",即认为我"厌恶"某一种方法或偏爱某一种方法。事实上,不同研究方法的分类,也只是相对的而不是绝对的,所以我所使用的措辞是"侧重于"。我曾在多种场合指出,所谓"方法论"不应该是单一不变的、互相排斥的,不同的方法虽有"侧重"的不同,但往往是互有渗透,你中有我、我中有你;此外,具体地应用哪一种方法也要视具体的研究对象而定,所谓"一把钥匙开一把锁",把某一种研究方法一成不变地应用于复杂的、各种不同的研究对象,绝不可能是"放之四海而皆准"地有效的。因此,就我个人的研究而论,不限于"四王",往往当侧重于"社会历史条

件"的时候,并未置自律性或其他因素于"不顾",而"希望"用"社会历史条件""来说明一切问题";当侧重于"自律性"的时候,也并未置社会历史条件或其他因素于"不顾",而"希望"用"自律性""来说明一切问题"。

其次,根据刘纲纪的意思,"明末清初的许多画家、画派都学了董其昌",如果用"自律性"来进行解释,那就"不会有众多不同流派出现",而"只是'四王'一派"了。这种推论,恰恰反映了庸俗社会学的思想方法。对董其昌和"四王"的解释暂且搁下。就用"社会历史条件""说明""问题"的理路,刘纲纪的观点正是这样的:产生于某一特定社会历史条件下的艺术必然是该社会历史条件的产物,因此,当社会历史条件相同,即使大家"都学了董其昌",也不"会有众多不同流派出现",而"只是'四王'一派"。如果不幸有了"众多不同流派出现",那就必然是社会历史条件不相同的缘故。例如,尽管"四王"和"四僧"处于同一社会历史条件之下,但在李德仁关于"四王"的研究论文中,所提供给我们的"社会历史条件"是一片"安定团结",而在关于"四僧"的研究论文中,所提供给我们的"社会历史条件"却是一片动荡不安。在刘纲纪的研究中,尽管"四王"和龚贤处于同一社会历史条件之下,但在关于"四王"的研究论文中,所提供给我们的"社会历史条件"是"趋于稳定发展",而在关于龚贤的研究论文中,所提供给我们的"社会历史条件"却是"一个'天崩地裂'的时代"、"大动乱的时代"、"充满了各种尖锐矛盾的动乱时代"(《龚贤》,上海人民美术出版社 1981年版)。"四王"和"四僧"、龚贤,似乎完全生活在两个不同的时代!这样,用"社会历史条件",确实很完美地"说明"了两者之艺术风格何以会不同的"问题":"四王"生活在"安定团结"的时代,所以艺术作风倾向于正统,"四僧"、龚贤生活在动荡不安的时代,所以艺术作风倾向于野逸。然而,这样的"说明",难道是有力并有效的吗?诚然,不同画家的主体心境,对于相同社会历史条件的感受和应对可能是绝对不同的,但是,站在研究者的立场上,不去分析这种主体心理的不同,而只是将客体的、"历史就是历史,无

法改变"的社会历史事实颠来倒去,这难道是一种科学的史学方法吗?

回到董其昌和"四王"的自律性问题上来。所谓艺术的自律性,是指在艺术本体的同一发展趋势下,可以有多种不同的表现。这多种不同的表现,除受到社会历史条件的制约外,还受到画家不同心境禀赋的制约。试将画家不同的心境禀赋比作一颗种子,社会历史条件比作空气、阳光、土壤、水分,所谓"自律性",正是指这颗种子在适当的空气、阳光、土壤、水分的条件下,必然会萌芽、抽茎、长叶、开花、结果直到死亡的趋势而言。当然,由于种子本身的优劣或外部条件的好坏,这一趋势的进程可能有快慢、表现可能有不同,甚至可以出人意料地快而且丰硕,也可以出人意料地慢甚至夭折。在一般的生长情况下,我们不能将某一颗种子的由萌芽直至死亡归结为外部条件或内部依据的作用所致,只有在特殊的情况下,外部条件或内部依据才具有决定性的意义。例如,董其昌与"四王"的关系,正属于传统山水画一般生长趋势即自律性之体认,所以,前述中央美院的《中国美术简史》将它们放在同一节中论述,而不是分别归列于"晚明社会历史条件的产物"和"清初社会历史条件的产物";而"四僧"包括龚贤的情况,虽不脱传统山水画的一般生长趋势即自律性,但在具体表现上比较特殊,所以作为画家主体心境的内部依据和作为社会历史背景的外部条件,在他们的艺术中的意义,远比在"四王"的艺术中来得突出。

在《论辩》中还有这样一段文字,是十分令人吃惊的:"我的学术究竟如何,我相信自有公论,不是徐文所能抹杀的。"这已经不是方法论之争,而完全是一种官僚主义的学风了。确实,刘纲纪的"学术究竟如何","自有公论";而就我的本意,更无意于"抹杀"他的学术成就。我迄今认为,刘纲纪和李泽厚,尤其是后者,他们的学术,曾给我以深刻的、有益的影响,并曾在多篇论文和多部专著中引述过他们的观点,以作为我的观点的支援,尤其是他们对于所谓"唯心主义"美学的评价,关于儒、道、释(禅)、玄的一般思想的分析,更加精彩。而且,他们力图从空泛、笼统、一般化的论

述中超脱出来,也有别于各种泛滥成灾的空洞之论。直到《质疑》一文,我还指出:"刘纲纪对'四王'文化哲学背景的把握比之李德仁就切实得多。他排比了三教的区别,得出倪云林侧重于儒学,黄公望侧重于道家,董其昌侧重于禅宗,'四王'几乎完全是儒学的结论。同时又排比了儒学从先秦至康乾时期的不同发展情况,得出'四王'主要受康熙所提倡的程朱理学思想影响的结论,比之动辄孔孟、老庄、慧能的'宏观',无疑要令人信服得多。""我完全同意刘纲纪的董其昌重禅、'四王'重儒的判断。"但问题是,受某一种哲学思想的影响是一回事,如何论证这种影响又是一回事,解释这种影响与艺术风格之间的关系另是一回事。就"论证"而论,刘纲纪"大胆推测"而无须"小心求证"的做法就不能令人信服;就"解释"而论,刘纲纪的观点更属于随意引申或胶柱鼓瑟。因为如前文所指出,作为社会关系总和一分子的任何人,都不可能没有一定的世界观,他所从事的任何活动,都不可能不受某种思想的支配而成为一种"无思想的活动",但我们绝不能由此得出结论:任何人的任何活动结果必然是某种思想的产物或体认物。

关于刘纲纪学术的"公论",我当然也有所耳闻,大体有两种:一种是带有官方性的评价,大概也就是刘纲纪本人所听到的;另一种是非官方性的评价,刘纲纪当然不会不曾听到,这也许被看作是一种"私论"。这两种"公私之论"并不一致。在这样的情况下,我觉得似乎更有必要听一听与"公论"并不一致的"私论",而大可不必将各种"私论"看作是"冒天下之大不韪"的"谬论",摆出一副吓人的架势。

人非圣贤,孰能无过。在刘纲纪的学风中,即使他没有勇气自封"永远正确",却似乎坚持"自己有能力发现并改正自己的错误"的态度,而绝不允许有他人来"抹杀"他的错误。在《"四王"论》和《论辩》中,他多次自述"笔者在青年时代也曾发表过某些偏激的看法""我个人在年轻时代也很不喜欢'四王'的画"等,而到了90年代则认为"否定'四王',十分不利于对中国绘画史的全面认识,也很不利于当代中国绘画对具有丰富多样

成就的传统的继承与发展"(第 18 页)。180 度的大转弯,突兀得令人吃惊。在《"四王"论》中还有这样一段话:"王原祁就是'四王'一派绘画理论的创立者和阐发者。他不仅是画家,同时也是重要的绘画理论家。除他之外,王石谷以及王鉴、王时敏,还有与'四王'很接近的恽寿平、吴历都曾发表过有关绘画的一些见解。其中以王石谷、恽寿平所发表的见解较多,但总的来说,在影响及深度上不及王原祁。"(第 22 页)撇开王石谷等不论,认为恽寿平的绘画理论"在影响及深度上不及王原祁",实在是信口开河。相信有一天刘纲纪投入恽寿平研究的话,一定又会"自己发现并改正自己的错误"。

"自己发现并改正自己的错误"当然是一件好事,但我认为这一态度对于错误的改正绝不是绝对有效的;如果因此而把一切来自他人的批评意见视作"冒天下之大不韪"的"私论"和"谬论",其危险性就更大了。早在 1987 年由李泽厚、刘纲纪主编,实际由刘纲纪一人撰写的《中国美学史》第二卷出版之时,关于其中的第十九章谢赫《画品》的研究,我便写过一篇"私论",投寄有关代表"公论"的刊物,被退了回来。其文大意是:刘纲纪对谢赫《画品》和"六法"做过长期的研究,撰写了多篇论文和专著,犯了不少常识性的错误,在本书中,有些错误已由他自己"订正"过来了,但是,坚持"自己有能力发现并改正自己的错误"的人,永远是不可能真正地改正自己的错误的。就在本书中,仍是关于《画品》和"六法"的研究,第 809 页上有这样一段文字:"《画品》所评历代画家,以宋代画家为最多,共十二人(注:今本《古画品录》只有十一人。据《历代名画记》可知,是由于在抄写中脱落了顾景秀一人),其余吴一人,晋八人,齐六人,梁二人。……而且谢赫在评论这些画家时,表现出他对宋代画坛的情况很为了解,对个别画家如顾骏之的创作生活还有详细记述。"可见刘纲纪对于这一段情况也是"很为了解"并做过深入研究的。然而实际情况如何呢?仍据《历代名画记》可知,"今本《古画品录》"所脱落的是刘胤祖,至于顾景

秀则应取代顾骏之；在《画品》中，根本就没有关于顾骏之及其"创作生活"的记述，而是后人将《历代名画记》中的记述误入了《画品》并取代了顾景秀。所以，《画品》所评历代画家，共二十八人而不是二十九人。

附带指出，这一段公案，并不是我的发现，而是金维诺在《中国早期的绘画史籍》中很早就指出的，文章刊发在《美术研究》1979年第二期上。当然，这一话题已经引申到"四王"研究之外了，但作为方法论或学风的讨论，依然是值得我们深思的。

此外，在《"四王"论》和《论辩》两文中，刘纲纪为了强调"四王"艺术与儒家思想的密切关系，一再指出"四王"所继承的董其昌、倪瓒、黄公望的艺术不是以儒家思想为主导，而是以禅宗或道家思想为主导的。尤其是倪瓒，"虽也有儒家思想，占重要地位的却是道家与禅宗的思想"，在他的"山水画中常有一种内向的，不离自然而又超自然的禅味"。而"四王"的仿倪之作，却"极少倪画的那种禅味，基调是属于儒的"。然而，在他发表于《文艺研究》1993年第四期的《倪瓒的美学思想》一文中，却又反复强调："他（指倪瓒）是儒、道、禅三家思想都有，而又以儒家思想为主导的。这是全面理解倪瓒美学思想和他的绘画的关键。"（第117页）"他虽不讲绘画有教化作用，但就是在画竹时，有时也还是以竹作为儒者的道德象征来看待的。"（第120页）其"作品的'寂寞之意'"中包含着（儒家）"对人生意义、归宿的深刻思索与体验"，表明他"有一颗儒者的真挚平和仁爱之心"（第127页），"仍然保持着儒家的'舒平和畅之气'"（第126页），等等。

文中特别引录了倪瓒的《拙逸斋诗稿序》，三百五十余字，认为"这是十分正统的儒家美学"，虽是"对于诗的看法，但也完全可以适用于他的绘画理论与创作"，"不只体现于他所作的诗，而且还十分成功地体现于他所作的画"（第118页）。如此，等等，与"四王"研究中对于倪瓒美学思想的定性迥然相异。而这两个研究，竟是在同一个时间段内完成的——1992年秋，"四王"研讨会和倪瓒研讨会正是前后相踵举办的！这就不仅仅只

是一个学风的问题,而是连做学术研究所应有的最起码的常识——自圆其说也不顾了!

在《倪瓒的美学思想》一文中,刘纲纪为了强调倪与黄公望、王蒙、吴镇的区别,认为黄、王、吴三家虽"也有儒家、禅宗思想,但不占重要地位",而主要是"受元代与道教相联的道家思想影响,基本上是以神仙似的思想境界去看待、描绘山水的",所以,"相对而言,他们的作品缺乏包含在倪瓒作品的'寂寞之意'中那种对人生意义、归宿的深刻思索与体验"(第127页)。撇开王、吴不论,在这段话中,黄公望的画无疑是不属于有"寂寞之意"的。但就在同一页上,当他把"四王"作为比较对象时,又认为:"'四王'虽也继承倪、黄,但较之于倪、黄画中那种与'寂寞之意'相联,和道家、玄学、禅宗思想相关的对人生的感慨与深沉体验差不多完全看不到了,平淡天真地朝着雍容秀丽的方向发展。"撇开"四王"不论,在这段话中,黄公望的画无疑又与倪瓒的画一样是属于有"寂寞之意"的了!

总之,在同一时段的两篇论文中,倪瓒的美学思想究竟是"以禅宗或道家思想为主导",还是"以儒家思想为主导",在刘纲纪的研究中是混乱的、前后矛盾的;在同一篇论文的同一页上,黄公望的画究竟有"寂寞之意",还是没有"寂寞之意",在刘纲纪的研究中同样是混乱的、前后矛盾的。由于刘纲纪的学术已经"自有公论",示范在先,使不少"不学无术"的年轻学子误以为美术史论是一个最容易介入、最容易出成果的领域,这是不能不引起我们深刻地反省和检讨的。美术史论研究虽与自然科学的研究分属不同的领域,但作为研究者的态度,必须是同样严谨、认真、老老实实的,而不允许有半点虚假、随便、信口开河。用这种严格的科学态度来要求,那么,美术史论像其他任何一门学科一样,都不是容易介入、容易出成果的领域,而是需要付出大量的精力、辛勤的劳动才会有所收获的。

(1994年)

03 第三讲
"西园雅集"与美术史学
——对一种个案研究方法的批判

一

摆在我们面前的这篇论文,是由美国俄勒冈大学美术史系教授梁庄爱伦(Ellen Laing,1933—　)撰写的,题为《理想还是现实——"西园雅集"和〈西园雅集图〉考》,最初刊载于 *Journal of the American Oriental Society* 1968 年第 88 卷上,中译文收录在洪再辛选编的《海外中国画研究文选(1950—1987)》中,由上海人民美术出版社于 1992 年出版。

据编者的导言和按语,此文"破释了一个历史之谜",它"不光为考证而考证,而是向我们提供了一个虚构的'理想'之所以能成型的范例""显示了她把握问题实质的能力和很强的考据功夫"。而它对于中国美术史学界的意义,"又涉及一个学术传统的问题:为什么我们国内很少见到对一幅名画进行鸿篇巨制式的个案研究呢?一方面是我们缺乏必要的出版条件,另一方面是我们许多研究还停留在泛泛而论的程度,很难再深入下去,很少在深入的个案分析基础上提高扩展,由点到线,搞出专题、断代的分析,促进对一个个局部的认识。而在西方的专题研究中,由于认识的变化,又会发现许多新的个案……对比之下,我们国内的通论与个案研究彼此缺乏有机的联系,形成不了足够的学术氛围去影响其他人文学科"。

确实,近十年来,伴随着改革开放和中外学术界的频繁交往、接触,我们常常听到关于中外美术史学者不同研究方法或称之为"学术传统"的批

评,即中国的学者往往热衷于空泛的文化研究而高谈阔论,而西方的学者则大多专注于精致的个案研究而见微知著。借用时髦的说法,也就是讲空话与办实事之别。在这种批评中,即使措辞有时比较客气,但贬中崇洋的倾向还是不言而喻的。而这种倾向之所以能够被大多数人所接受,甚至被中国的美术史学者所接受,大概也是伴随着对外开放的形势而明确了中国经济的发展落后于西方的事实在文化学术心理上引起的不对等的连锁反应,其虚妄自不足深论。不是早就有人说过"中国画不科学""中国画不如西洋画"了吗(如康有为等)？我颇担忧,再过若干年,也许有人会要说"中国画家的中国画不如外国人画的中国画""中国诗人的格律诗不如外国人作的格律诗"了。这且按下不论,问题是,方法论本身并无所谓孰优孰劣之分,务虚而沦于空洞无物固然不好,求实而沦于吹毛求疵亦未必可取。至于导致中外学者对于这两种方法论的不同侧重,问题的症结更不在于出版条件和学风深浅,而主要的是由于中西背景的不同。不同的文化背景对于人文学科所提出的研究课题不同,而不同的研究课题对于学者所提出的方法论的选择和运用亦不同。离开了文化背景和研究课题,孤立地看待方法论,就如指责中国人的饮食为什么用筷子夹米饭而不是像西方人那样用刀叉切面包一样,是没有任何比较的意义和评判的依据的。

事实上,西方学者投入了极大功夫的不少中国美术史个案,对于处于中国文化背景下的中国学者和中国读者来说,大多属于常识性问题,因而也就无须在这方面多花精力和笔墨。然而,同样的这些问题,对于处于西方文化背景中的西方学者和西方读者来说,恰恰是剪不断理还乱的,如果不作细致的分析则难以给人分明的印象。举一个最简单的例证：清初"四王"中,王时敏的画风以"浑成"为特征,而王鉴的画风以"精诣"为特征,而在不同的描述中,尽管具体的措辞可以有所不同,如"浑成"之于"敦重"、"精诣"之于"清丽"等,两家的面目依旧判然可别、泾渭分明。然而,在西

方学者的眼中,且不论看真迹,即使面对这些不同的措辞,也不免眼花缭乱,从而要得出"王鉴与王时敏的作品之间经常类似到不具有一双利眼就无法加以区分的地步"的结论了(高居翰《中国绘画史》,转引自蔡星仪为《中国美术史·清代卷上》"四王"章所撰写的稿本)。既然如此,那么,中国的学者又何必要在这方面大做个案研究的考据文章?而西方的学者又怎能不在这方面投入大量的个案研究的考据功夫呢?

问题还不止于此。毋庸讳言,中国学者的文化研究,由于许多非美术专业的人士的参与,确实是有不少不着边际的空泛之论,"放之四海而皆准"的"真理",除了对于扩大美术史学的视野不无意义外,并无严格的学术价值之可言。对此,我已在《"四王"会议与美术史学——对一种文化研究方法的质疑》中加以指出(《朵云》1993年第二期)。但不能否认、更不应妄自菲薄的是,中国学者也有深刻扎实的考据功夫和个案研究的传统,其所显示的学术价值远非某些西方学者的隔靴搔痒所可同日而语。撇开乾嘉学派不论,就当代美术史学而言,中国学者在敦煌学的研究、古书画的鉴定等方面所做的工作,就绝不是西方学者的个案研究工作所能取代得了的。

而相反的是,西方学者的个案研究,固然取得了不少成果——附带指出,取得这方面成果的学者,大多以华裔为重镇,这本身便足以说明问题;而凿枘之处,也比比皆是,令人难以恭维的——例如梁庄爱伦的这篇考据《西园雅集图》的论文,正可作为那些纯正的西方学者在中国美术史研究中"把握问题实质的能力和很强的考据功夫"对于所研究的个案现象的要害问题格格不入的"范例"。

因此,所谓"个案研究"的方法论本身,也还有一个怎样运用、操作它的方法问题,是必须在这里提出来加以讨论的。

一般说来,中国古代的艺术家包括书画家,受玄学思想的影响,多是以"不求甚解"的态度来对待自己的创作的,因此,他们所留给我们的个案

资料,很难用科学的逻辑方法进行分析处理。中国学者,尤其是谙熟中国艺术创作规律之个中三昧的中国学者,明乎其只可意会不可言传的微妙处,便不致死煞于这些资料之下。而西方学者则往往以"求甚解"的态度去对待这些以"不求甚解"的态度所留下的资料,结果也就难以得其要领,如鲁迅所说:"对于把真话当作笑话、把笑话当作真话的人,只有一个办法,就是不说话。"举例来说,上文所提到的"浑成""精诣"这两个术语,在玄学的艺术和学术观念中,具有十分精确明晰的含义,而在科学的艺术和学术观念中,则往往被斥为空泛的"套语"。诸如此类的套语,如"遒劲""萧散""清刚""峻拔"等,在中国艺术史的个案资料中比比皆是,如何处理、运用这些资料,便成为西方学者束手无策的一个难题。硬要对之作刻舟求剑、胶柱鼓瑟的解释,即使自以为是"汉学功底很深""考据功力很强"的通人,实际上则如同用解剖刀去分析经络穴位的奥秘,或者用"红色""楼房""梦幻"的组词作为曹雪芹不朽名著《红楼梦》的英文对译,是永远不可能登堂入室地领悟其真正的精义的。所谓"标准草书",之所以不可能按图索骥地用以破译许多草书墨迹的释文,道理也在于此。因此,正如文化研究的方法不是绝对的不好,个案研究的方法不是绝对的好,在具体运作这些方法时,"不求甚解"的态度不是绝对的不好,"求甚解"的态度也不是绝对的好。研究中国文化尤其是中国艺术,引进西方的科学思维使之学科化固然重要,但不明白"得意忘象,得象忘言"的玄学道理,将永远处在学科的大门之外。

即使就某些明显以"求甚解"的态度或需要以"求甚解"的态度留下的个案资料来看,如书画家的生卒、里籍等,似乎不受浪漫玄思的干扰,一就是一,二就是二,对就是对,错就是错,不妨用科学的逻辑方法对之作"求甚解"的证实或者证伪,弄它一个水落石出,其实亦不然。由于主观的或者客观的、层出不穷到无法预料更无法输入电脑储存起来的各种各样的原因,这类资料的可信度也不能是绝对的。我的生年是1949年9月28

日,后来户口迁徙,由于户警将 8 字快写,结果,今天的身份证上标的是 1949 年 9 月 25 日。今人犹如此,何况无法起地下而问之的古人? 这是因为经他人之手而造成的错误,也有经书画家本人之手而造成的错误,有时是有意的,有时是无意的。如茅盾先生曾于逝世那年应人请索书写了一张条幅,根据索书人的特殊要求(可能是庆典活动之类),落款的纪年是次年,而茅盾本人则在当年就去世了,于是留下了一幅"去世"后的作品——这是有意造成的错误。至于无意识的错误,如画于癸酉而题作壬申,画于北京而题作上海,等等,更是司空见惯。王羲之书兰亭序纪年先作壬子,刚写好壬字想起已是癸丑,于是将壬涂粗作丑,将癸字挤入士、丑之间,引出后人的多种考证结论。故宫博物院藏有一件刘彦冲仿黄鹤山樵山水轴,真迹无疑,而自题作于"庚戌四月",其时,刘已死了有三年,这个矛盾只能认为是误书干支,而绝不是出于伪造。

此外,个案研究所依据的资料,除实物外便是文献出版物,而文献出版物不足以绝对地征信,也是古已有之、于今为烈的。这里有作者传抄的错误,刻工剞劂的错误,等等。如宋刘道醇《圣朝名画评》的成书年代向无记载,据嘉祐四年(1059)陈洵直序刘撰另一部画史《五代名画补遗》,知《补遗》成书于是年之前,而《画评》则更在此前。但令人不解的是,《画评》中竟三见"神宗"庙号,称高益、王齐翰、勾龙爽为神宗朝画家。按神宗于 1068 年即位,成书最早不超过嘉祐的《画评》显然不可能预记神宗时事。又查《图画见闻志》高益、王齐翰、勾龙爽条,始知"神宗"乃"太宗"之误——这当然不可能是刘道醇的误记,而是后世刊本的误刻。又如上海书店 1991 年出版郑重编著的《谢稚柳系年录》,郑系谢老挚友,所记应该是真实可信的,而据谢老赠我"惠存"的亲笔圈校本,订正之处不下数十条——这中间既有编著者的传抄错误,也有排印工人的制版错误。

中国学者以"不求甚解"的态度对待学术研究,以致留下了如此不胜枚举的舛错,当然是令人恼火的,不妨作为中国"学风不正"或至少"没有

外国圆"的铁证。而稍稍令人宽慰从而可以聊作自我解嘲的是,即使在以"求甚解"的治学态度来标榜学术严谨性的西方学者身上,这类舛错也是不可避免的。例如,就在这篇以"很强的考据功夫"著称的梁氏《西园雅集图》论文中,有这样一段文字:

> 这样矛盾的说法可能比我们今天能查明的情况更为流行,它们可能使得袁桷(1266—1327)提出看法,认为李公麟有两次雅集,两幅雅集图。照袁桷的说法,一次雅集是在 1078—1085 年间在王诜家举行的,而另一次则是在 1086—1093 年间在赵令穰家中聚会的。袁桷说,李公麟参加并画了这两次雅集。(见本注释㉝)

请注意,我在这里引录这一段文字,目的不是为了要对这一段文字的意义进行价值的批判。呈现在读者面前的这段文字,经过了我的传抄和排印工人的制版,可能会与原文发生某些偏离,甚至可能因此而造成另外的意义。不过,这并无关紧要。因为,读者如想了解其确切的意义,不妨查核一下《海外中国画论文选》的第 219 页,如果考虑到译文的失真性,更不妨进而查核一下英文的原版。至于我的目的,仅仅是为了提醒读者注意一下文中的"赵令穰"三字,由于我着眼于此,并严格责成责任编辑和点校人员,呈现在读者面前的这段文字,即使其他方面可能与原文有所偏离,而"赵令穰"这三字则是一式无二的。

现在,我们再来看"本注释㉝",原文在上书的 228 页上:"㉝袁桷《题李龙眠雅集图》,《清容居士集》,四部丛刊本,卷 47,11—12 页;《佩文斋书画谱》卷 83,15 页引董其昌《容台集》。"查《清容居士集·题李龙眠雅集图》,原文如下:

> 龙眠旧作雅集图在元丰间,于时米元章、刘巨济诸贤皆预,盖宴于王晋卿都尉家所作也。嗣后诗祸兴,京师侯邸皆闭门谢客,都尉竟以忧死,不复有雅集矣……此图画作于元祐之初,龙眠在京,后预贡

举。考斯时之集,则孰为之主欤?曰:此安定郡王赵德麟之集也。德麟力慕王晋卿侯鲭之盛,见于题咏。

又查宝颜堂秘笈本陆龙《研北杂志》卷上:

李伯时雅集图有两本,在元丰间宴于王晋卿都尉之第所作。一盖作于元祐初安定郡王赵德麟之邸,刘潜夫书其后。

复查董其昌《容台集》:

李伯时西园雅集图有两本,一作于元丰间王晋卿都尉之第,一作于元祐初安定郡王赵德麟之邸。余从长安买得团扇上者,米襄阳细楷,不知何本。又别见仇英所摹,文休承跋后者。

上面三段文字,容或有传抄或排版方面的舛错,但"赵德麟"三字则是绝对可以保证正确无误的。这样,我们就很难解释,即使经过了由中文到英文,再由英文到中文的对译,"赵德麟"究竟是怎样变成了"赵令穰"的?虽然两人同出太祖赵匡胤之后,但令穰于德麟为族兄,且令穰工绘事,德麟富收藏,可谓声气相通而门户有别。这一点,即使是"不求甚解"的中国学者,也是绝不会张冠李戴的。

需要说明的是,我在这里之所以提出这一问题,并无意于反讥西方学者的考据功夫,更不是倡导"个案研究取消"论,而是旨在提醒所有有志于对中国美术史做个案研究工作的学者的注意,对作为研究对象的个案材料的可信度,甚至有些明显属于常识材料的可信度,必须有一个清醒的估计。研究结论的正确与否,有时并不取决于操作方法的正确与否,而往往决定于所操作对象的正确与否;而"错误"的操作对象,经过正确的有效操作,即使无法得出绝对正确的"点",至少也可以给出范围相对缩小的正确的"面"。以鉴定而论,正确的操作,可使正确的对象确定为某家某年之作,亦可使"错误"的对象确定为某一时代某一画派之作,如此,等等。

因此，问题并不在于"梁庄爱伦能发现其中的破绽，自有她发现问题的角度"；对于中国学者来说，能否发现个案材料中的破绽并不足以证明其考据功夫的强弱程度。语言文字的陈述能力，对于所陈述的客观实在的表达总是有限的，因此，也是不可能没有破绽的，所谓"死后是非谁管得，满村争说蔡中郎"。有许多可以称为"艺术史之必要破绽"的破绽，缺少了它们，艺术史将不成为作为人的活动。

问题在于，对于诸如此类破绽的任何绝对有效的证伪处理，所得出的结论并不一定能被认为是绝对有效的，正如对于没有破绽的材料的任何绝对有效的证实处理，所得出的结论并不一定能够认为是绝对有效一样。

试以计量物理学的演算来作考据的比拟，假定所要操作的测量数据是 2.24，在这里，2 和 0.2 均为无破绽的有效数字，0.04 便是有破绽的无效数字；又假定操作的程序是绝对有效的乘以 3，则得算式 $2.24 \times 3 = 6.72$。在这里，结论 6 是有效的，因为它是对有效数字 2 进行有效操作乘以 3 的结果，而 0.72 则是无效的，因为它是对有效数字 0.2 和无效数字 0.04 进行有效操作乘以 3 后再相加的结果。众所周知，在计量物理学的演算中，对任何无效数字的任何有效操作，其结论都是无效的，因此，为了使演算简化并有价值，对无效数字的操作往往需要进行限量的控制而不是巨细无遗。如上式的结论 6.72，在进一步的演算中便取其 6.7 而舍其 0.02。不明乎此，硬要在 6.7 和 6.72 之间吹毛求疵，自以为见微知著，工作做得深入，实质上是于事无补的葛藤多事。附带提一句，我们今天的书画鉴定工作，对作品尺幅的大小一般是用有厘米刻度的尺子去测定的，这就限定了我们测量所得的精确度或有效数可以达到厘米，如 86.2 厘米、34.0 厘米等，对这些数据的解释是：86.2 中的 86 是有效的，它是从尺上直接读出的，0.2 则是无效的，它并不是从尺上直接读出而是凭测量者的感觉估算出来的；34.0 中的 34 是有效的，它是从尺上直接读出的，0.0 则是无效的，它并不是从尺上直接读出而是凭测量者的感觉估算出来的。而特别需要指出

的是，34.0厘米并不等同于34厘米，因为对34厘米的解释是，由于使用的是小到分米的刻度尺，因此，其中的30是有效的，它是从尺上直接读出的，4则是无效的，它并不是从尺上直接读出而是凭测量者的感觉估算出来的。遗憾的是，我们的鉴定工作者并未注意到这一点，因此，在很多作品的尺幅标示中，混淆了精确度和有效数的最后落实点。当然，这在书画艺术的研究中，毕竟不同于人造卫星的编程设计，并不至于因此而发生严重的问题。

回到美术史的个案研究问题上来，如果只注意操作方法的正确性而全然不问操作对象的有效性和可信度，即使"力排众说"而"自成一家之言"，难免不导致混淆视听的结局。例如，对前文所提到的刘道醇《圣朝名画评》的成书年代问题，便有人在南京艺术学院学报《南艺》1984年第二期上撰文，据书中三见"神宗"庙号，推翻陈洵直的"旧说"，认为应该推迟至神宗之后。而对于李公麟的两次雅集活动，大概也会有人在若干年后据梁氏的大文而推翻袁桷、陆友、董其昌的"旧说"，要以赵令穰替换赵德麟了。至于操作方法本身便是错误的，圆凿方枘，即使所操作的对象是正确有效的，则所得出的结论也是难以令人信服的。

二

基于上面的分析，可以使我们明了个案研究的操作方法与操作对象之间的"测不准"关系；而个案研究的有效与否，正与对这种关系的把握是否恰当大有关联。所谓恰当地把握这种关系，概括地说，可以归纳为两个方面：其一，当所操作的对象是古人以"不求甚解"的态度留下的材料，我们就切不可以"求甚解"的态度去坐实或凿空它；其二，当所操作的对象是古人以"求甚解"或应该以"求甚解"的态度留下的材料，固然可以用"求甚解"的态度去处理它，但必须对这些材料的可信度持相当审慎的意见——既不要因为发现了破绽而轻易地否定它，也不要因为不见破绽而轻易地

肯定它。

准乎此，则个案研究的结论即使"测不准"，它也可能是有效的；反之，尽管推导出了十分明确的结论，它也可能是无效的。换言之，考据功夫的精深与否，不在于结论的是否明确，而在于能否将结论落实在一个适切的位置上。

相比于一般的个案研究，对于《西园雅集图》的考据无疑是一个更加困难的课题，因为它完全没有实物的依据，一切结论都必须通过对言不尽意的文字材料的处理才得以导出。敢于对这一课题开刀，我们不能不佩服梁氏的胆识和勇气。但是，我这里所要做的工作，并不是对《雅集图》本身的证实或者证伪，而主要是对梁氏这篇证伪论文的证伪，其目的，则是出于对一种个案研究方法的批判。

综观梁氏的论文，其结论不外乎三：其一，"西园雅集"的活动纯属"子虚乌有"；其二，因此，《西园雅集图》的创作也纯属"子虚乌有"；其三，至于"西园雅集"和《西园雅集图》之所以会在中国画史上出现，并成为传统人物画的一个母题，主要是"因为某些特殊的社会政治原因在从中作梗"。

我们先来分析"西园雅集"活动的问题。

在中国文化史上，自魏晋以降，伴随着知识阶层的人文觉醒，类似于西方艺术"沙龙"性质的文人雅集活动可谓代不绝踪。著名的兰亭修禊且不论，如张彦远在《历代名画记》卷一中提到其曾祖魏国公与司徒汧公"因其同僚，遂成久要，并列藩阃，齐居台衡，雅会襟灵，琴书相得。汧公博古多艺，穷精蓄奇，魏晋名踪，盈于箧笥，许询、逸少，经年共赏山泉，谢傅、戴逵，终日惟论琴书"，至后辈"更叙通旧，遂契忘言，远同庄惠之交，近得荀陈之会……约与主客，皆高谢荣宦，琴尊自乐，终日陶然，士流企望莫及也"。又五代李昇画《姑苏集会图》、王齐翰画《林亭高会图》，无疑也是此类雅集活动的艺术写照。至于李景道，为南唐亲属，"金陵号佳丽地，山川人物之秀，至于王谢子弟，其风流气习，尚可想见……作《会友图》，颇极其

思,故一时人物,见于燕集之际,不减山阴兰亭之胜"。(《宣和画谱》卷三、四、七)此外,韩熙载的夜宴活动,也因顾闳中的名作而脍炙人口,无须在此多加赘言。

"西园雅集"活动的东道主是北宋神宗年间的驸马都尉王诜。有关他的风流文采、社会地位等,不同的文献记载即使偶有抵牾,但作为美术史上的一个常识问题,是用不着在这里多作考证的。只是,关于他的雅集活动,则不能不引经据典,以正视听。据《宋会要辑稿》帝系八之五一:

> [元丰二年]十二月二十六日,诏绛州团练使驸马都尉王诜追两官,勒停,以诜交结苏轼及携妾出城与轼宴饮也。

> [三年]七月十六日,责驸马都尉王诜为昭化军节度行军司马,均州安置。手诏:"王诜内则朋淫纵欲无行,外则狎邪罔上不忠……"

同上职官六六之一〇:

> [元丰元年]十二月二十六日……御史舒亶又言:"驸马都尉王诜收受(苏)轼讥朝廷文字,与王巩往还,漏泄禁中语,阴通货赂,密与宴游,按诜列在近戚,而朋比匪人,原情议罪,不以赦论。"

又《续资治通鉴长编》卷三百:

> [元丰二年十一月]……御史舒亶又言:"驸马都尉王诜收受轼讥讽朝廷文字,及遗轼钱物,并与王巩往还,漏泄禁中语。窃以轼之怨望诋讪君父,盖虽行路犹所讳闻,而诜恬有轼言,不以上报,既乃阴通货赂,密与燕游,至若巩者,向连逆党,已坐废停,诜时同挂议论而不自省惧,尚相关通。案诜受国恩,列在近戚,而朋比匪人,志趣如此,原情议罪,实不容诛,乞不以赦论。"

同上卷三百四:

> [元丰三年五月]已卯,蜀国长公主薨……诜奏俟罪。上批:"诜

> 内则朋淫纵欲失行,外则狎邪罔上不忠……"

同上卷四百九十七:

> [元符元年四月]……(曾)布曰:"先帝常以师约判三班院,是时贵主尚在,师约赴局终日,适与王诜邻居,诜日作乐,与贵主宴聚甚欢,师约家贵主至泣下,遂罢职。"因言诜之薄劣如此,上亦哂之,诜不用也。

此外,如《宣和画谱》卷十二称王诜:"所从游者皆一时之老师宿儒……其风流蕴藉,真有王谢家风气,若斯人之徒,顾岂易得哉!"《画继》卷二称其:"虽在戚里,而其被服礼义,学问诗书,常与寒士角,平居攘去膏粱,黜远声色,而从事于书画。"至于苏轼、苏辙、黄庭坚、李之仪、晁补之、米芾等的诗文集中,提到与王诜等相宴游的文字,更俯拾皆是。根据这些正反两面的资料,完全可以断言,在中国文化史上,论文人雅集活动之盛,无出王诜之右者。

那么,梁氏的论文又是根据怎样的材料,对之进行怎样的操作处理,而得出"西园雅集"活动只是一个编造出来的"玄妙故事"的结论的呢?

其第一个理由是,参加雅集活动的"十六位著名的政治家、文人和艺术家"于"1087年"的"某天"到王诜"在开封的西园雅集,他们吟诗、作画、弹阮,一同观置书画作品,相得甚欢",这是根本不可能的。

确实,这样的雅集活动,作为事实的可能性是相当小的。但在没有足够的证据推翻它之前,倒也不妨姑妄听之。问题是,将活动规定为十六位参加者于"1087年"的"某天"同时到王诜"在开封的西园雅集",这样一个材料究竟是从何而来的?如果是当时人,最好是当事人所留给我们的材料,自不妨对之下一番考据的功夫,否则的话,便失去了考据所应有的严肃性,难以收获预期的意义和价值。

遗憾的是,当时人,特别是当事人所留给我们的材料,除米芾的一篇

第三讲 "西园雅集"与美术史学——对一种个案研究方法的批判

《西园雅集图记》容待后文另作探讨外,大体已如上文所述,包括我们已经作了原文引录的以及没有引录而仅仅作了提示的。而所有这些材料,并没有一则提到十六位参加者是在"1087年"的"某天"同时到王诜"在开封的西园雅集",而只是笼而统之、"不求甚解"地告诉我们,王诜常常在家举行雅集活动,经常到他家中做客的有苏轼、苏辙、李之仪、晁补之、黄庭坚、米芾等,也就是后来出现在《西园雅集图记》中的十六个人。当然,实际上也可能不止十六人,也可能是二十人甚至更多。因此,以"不求甚解"的态度对这些材料进行意会性的考据操作,由于出于当时人和当事人、革新派和守旧派的异口同声,我们不仅绝对地承认北宋时有过以王诜为东道主的文人雅集活动,而且绝对地承认王诜的雅集活动之盛,在中国文化史上是首屈一指的,以至于成为反对派从政治上打击他的一个口实。至于王诜的雅集活动究竟是有组织、有计划地举行,因而有确定的日期、确定的地点、确定的参加人员,还是随意地、散漫地举行,因而并无确定的日期、确定的地点、确定的参加人员?至目前,还没有足够的资料可以提供我们进行这方面的考证,而以"不求甚解"的态度加以意会,我们毋宁更相认它属于后一种方式。例如,李之仪《姑溪居士后集》卷一《晚过王晋卿第,移坐池上,松杪凌霄烂开》诗云:

> 清风习习醒毛骨,华屋高明占城北;
> 胡床偶伴庾江州,万盖摇香俯澄碧。
> 阴森老树藤千尺,刻楠雕楹初未识;
> 忽传绣幰半天来,举头不是人间色。
> 方疑绚塔灯焰耀,更觉丽天星的历;
> 此时遥望若神仙,结绮临春犹可忆。
> 徘徊欲去辄不忍,百种形容空叹息;
> 乱点金钿翠被长,主人此况真难得。

按,李之仪也是雅集活动的十六位参加者之一,而据此诗来看,此次相聚纯属邂逅,地点是在园池边上,而且与集的宾客也不是很多。另据苏辙《栾城集》卷七《王诜都尉宝绘堂词》云:"四方宾客坐华床,何用为乐非笙簧。锦囊犀轴堆象床,竿叉速幅翻云光。"则宾客的人数甚至可能超出了十六人,而且活动的地点是在堂屋之中,内容则以赏画为主,并不是有人吟诗、有人作画、有人弹阮地分头进行的。

那么,梁氏将十六位参加者定于"1087年"的"某天"同时赴王家集会,材料的来源又何在呢?来源之一便是米芾的《西园雅集图记》,据记,十六位参加者是出现在李公麟《西园雅集图》的同一幅画面上的,因此,必然是同时赴会;来源之二是1819年王文诰编纂的《苏文忠公诗编注集成》,认为"此集在(元祐)二、三两年之间,而刘泾将赴莫州卒,故置二年为主也。"元祐二年为公元1087年,因此,"同时"赴会的时间,在年限上便被定于是年;来源之三遍查梁文不见,也许是梁氏参照当代召开的各种学术会议的惯例和常识,而将它的具体日期落实于不能确指的"某天"。

在这里,除第一条材料可以成为考据对象外,第二、第三两条材料,根本就是应该被排斥在操作的范围之外的"无效数字",至多只能具有辅助的参考意义。附带指出,在梁文中,杜瑞联《古芬阁书画记》中的材料,也被作为其考据的操作对象,其虚妄更不足深论了。

我们再来看米芾的《西园雅集图记》。文中描述了十六位参加者出现在李公麟《西园雅集图》同一幅画面上的不同活动情景,这是否就可以证明这十六人是同时赴会呢?答案是:唯唯,否否。一般说来,如果是同时赴会,行文中应有明确的说法,如王安石《游褒禅山记》记"余与四人"同游,"四人者,庐陵萧君圭君玉、长乐王回深父、余弟安国平父、安上纯父,至和元年七月某日,临川王某记"。而据米芾此文,作为"西园雅图"的记,而不是作为"西园雅图集"的记,固然不能完全排斥同时赴会的可能性,但我们毋宁认为它不足以证明同时赴会更来得合情合理。这里所谓的"合

理"之"理",当然是"不求甚解"的玄学之"理",而不是"求甚解"的科学之"理"。如沈括《梦溪笔谈》卷七论书画：

> 书画之妙,当以神会,难可以形器求也。世之观画者,多能指摘其间形象、位置、彩色瑕疵而已,至于奥理冥造者,罕见其人。如彦远《画评》言王维画物,多不问四时,如画花往往以桃、杏、芙蓉、莲花同画一景。予家所藏摩诘画《袁安卧雪图》,有雪中芭蕉。此乃得心应手,意到便成,故造理入神,迥得天意,此难可与俗人论也。

确实,中国传统绘画的"奥理冥造",是西方学者包括受西方思想影响的中国学者所难以敲开的一个硬核,甚至传统的中国学者,有时也会在这一问题上胶柱鼓瑟,不免"俗人"之讥。如关于"雪中芭蕉"的问题,惠洪以为"雪里芭蕉失寒暑",而朱翌猗又认为："岭外如曲江,冬大雪,芭蕉自若,红蕉方开花,知前辈虽画史亦不苟,(惠)洪作诗时,未到岭外,存中(沈括)亦未知也。"(《觉寮杂记》)这样的考据,不可谓不认真,但却是越考越离谱了。同理,如果因为十六人出现于同一幅画面上而断定他们是相聚于一时,那就无异于因王维画四时花卉于一景而指实它们同放于一时了。遗憾的是,梁氏正是基于对新闻摄影报道的理解,来指实"李公麟是如实画了这一事件"的,而一旦当"这一事件"被考证为"子虚乌有",李公麟的创作也随之成为"子虚乌有",又反过来成为证伪事件的依据,并借此以建立起周密的循环论证的怪圈。因此,尽管她在文章中引用了"学识渊博的王世贞(1526—1590)"在"题仇英(16世纪前期)临赵伯驹《西园雅集图》的画本上"所作的"考证的结论"：

> 余窃谓诸公踪迹不恒聚大梁,其文雅风流之盛,未必尽在此一时,盖晋卿合其所与游长者而图之,诸公又各以其意而传写之,故不无抵牾耳。

却依然还要煞费苦心地去查核"在'西园雅集'中可能定下来的十九个人

中"有六个人所有的年谱,以便"获知雅集的确切日期"。

对于中国学者来说,这样的想法真有点莫名其妙。不要说"西园雅集"只是一群落魄文人的娱乐活动,而且完全可能不是"一次"性的,更何况是出于后世人编的年谱,即便是贵为天子的帝王,其出生的具体时日,在当时人的档案记载中往往也不可能是"确切"的。

考据的结果完全是在意料之中的:"在19世纪以前写的年谱中,没有一本提到在1087年或其他任何年份有一次十六个人的雅集。"确实,如果"西园雅集"只是"一次"性的集会,那么,对于与会者的年谱的编纂是不应该将这样显赫的事件遗略的;但即使如此,考虑到年谱的编纂者毕竟不是当时的档案馆工作人员,而只是数百年之后好事者的钩沉辑佚,我们的考据工作,也就不能把它们当作第一手的操作对象而视为绝对有效的证实或证伪依据。梁氏的观点是明确的,即要想证实"西园雅集"活动的有无问题,重要的是当时人、当事人所提供的材料,至于后人的演绎评说,纵有千言万语、众口一词,也是不能算数的(详后)。这种注重第一手资料的考据功夫,应该说是十分严谨的。然而,一个明显的自相矛盾之处是,她在文章中玩了一个不太高明的花招:谁要想承认"西园雅集",她就要你拿出第一手材料来而拒绝第二手材料;她要否定"西园雅集",又偏偏以第二甚至第三手材料作为证伪的考据对象,例如,所谓雅集活动是在"1087年"的经典依据,便是1819年编纂的王文诰《苏文忠公诗编注集成》。有许多具体的东西,即使当时人编当时人的年谱,也是无法绝对明确的,至于后人编前人的年谱,舛错之难免,更是不足为怪的。所以,"尽信书,不如无书",向来是从事考据工作的学者所恪守的信条;而考证出了年谱的错误,并不意味着对真实事件的证伪,这也是一个浅显的道理。

但问题还不仅止于此。王文诰在引用了米芾的图记后说:"此集在(元祐)二、三两年之间,而刘泾将赴莫州卒,故置二年为当也。"又说:"自袁彦方以下四条(包括王诜西园的雅集)皆以未能确考,附载此案之末。"

第三讲 "西园雅集"与美术史学——对一种个案研究方法的批判

意思是说,雅集活动的具体日期,他也"未能确考",而只是凭推测以"置二年为当"。这样"一个谨慎的说法,直接附在有关事项之下,却显然全部被翻译者们所忽视了",而梁氏竟也跟着把它作为"把雅集定在 1087 年的依据",于是要去核查与会者在这一年的行踪,以便对之进行证伪,并将对此的证伪作为对整个"西园雅集"活动证伪工作的关键之点,这就不能不令人感到奇怪了。奇怪之二是,她明明在注释⑥中标明李之仪的生卒为"?—1073",又明明在文中引用了袁桷的看法,认为有两次雅集,一次在"1078—1085 年间在王诜家举行",另一次在"1086—1093 年间在赵令穰家中聚会",却还要抓住王文诰"故置于二年为当也"的"1087 年"不放。从资料的有效性考虑,如果说袁桷所提供的情况只是第二手的材料,那么王文诰的推测至多只能算是第三手材料,在没有第一手材料的情况下,做考证工作不针对第二手材料而紧追第三手材料,这种方法未免舍本而求末了。

更奇怪的是,把雅集定在"某天",即使在王文诰"谨慎"的推测中,也是一条不见任何蛛丝马迹的材料,而完全是梁氏想当然的臆造,居然也被作为证伪的对象。对所要研究的个案现象,自己造一条材料出来强加到它身上去,然后将它证伪,进而宣称个案本身被证伪——这样的考据,即使热衷于"泛泛而论"的中国学者,也是期期不敢苟同的。

梁氏推翻"西园雅集"的第二个理由是,由各种文献资料提到参加雅集活动的十六个人的名字,"最明显地看出事实上的出入"。如有的记载中以陈师道代替了郑清老,有的材料中李之仪、晁补之和郑清老的名字都换成了王巩、元冲之和公素,有的材料中李之仪、郑清老的名字又分别被钱勰、陈师道所替代,等等。但我们知道,古代的文人雅集不同于今天的学术会议,没有过明确的档案记载,因此,在不同的文献资料中出现与会者姓名的出入完全是可以理解的。更何况,如前文所述,所谓"西园雅集"很可能不是"一次"性的集会,与会者的名单和人数也不可能是确定的,因

此，文献资料中出现与会者姓名的出入更无伤大雅。事实上，即使今天的学术会议，有确定的与会者名单和人数，但在不同传播媒介的新闻报道中，出现与会者姓名的出入也是常有之事，而不足以据之否定会议本身的客观存在。

梁氏的第三个理由是，无论在与会者的文集中，还是汴京的地方志、园林史上，"都没有提到王诜的花园"，更没有提到王诜的"西园"。由此而证明"西园"云云纯属"子虚乌有"，而皮之不存，毛将焉附？雅集的所在地既得不到落实，雅集活动本身当然也就成了空中楼阁。

这种拿了文集、方志按图索骥，去考证"西园"所在地的精神，确实迂得可爱。就像中国的某些学者拿了《中国古今地名大辞典》去考证宋代画史中董源、徐熙的籍贯"钟陵"为"江西南昌进贤县西北"，而全然不顾在这些画史典籍中，"钟陵"是作为"建康""金陵"的别名。

这且按下不表。那么，"西园"究竟是怎么一回事呢？首先，它当然可能是一所真正的园林，就像"拙政园""个园"等一样，可以从诗文集、地方志或园林史上找得到的——显然，王诜的"西园"不属于此类。

其次，它可能是一般性的宅园，而被称为"西园"或并未被称为"西园"；它也可能根本就不存在，而被称为"西园"或并未被称为"西园"，例如，文徵明就说过，他所拥有的许多园林、斋室只是起造在印章上的，如此，等等——如果是这类情况，当然就不是诗文集、地方志或园林史上所能找得到的了。但即使如此，我们依然不能绝对地否定它的存在——包括它在事实上根本就不存在的情况下，我们也不能否认它在文化艺术上的存在。例如，谢稚柳先生有"巨鹿园"，并由吴子建治"巨鹿园"印，但无论在上海园林志上，还是到谢老家做实地考察，实在都并不存在这样一座园林或宅园，尽管如此，我们还是不能不承认它的客观存在。因为，这种存在，主要是指它在文人雅兴的传统文化心理上的存在。此外如上海中国画院的画家，时有在作品上落款"画于岳阳楼"的，也并不是说真有类似

于北宋范仲淹作记的那样一座楼阁存在。

回到王诜的"西园"问题上。很不幸的是,并不需要"很强的考据功夫",我们便发现,在当时的文献中,并不是如梁文所说,"都没有提到过王诜的花园"。王诜无疑是有宅园的,如《宋史》卷二百四十八魏国大长公主传记:"主第(即王诜府邸)池苑服玩极其华缛。"而前引李之仪《晚过王晋卿第,移坐池上,松杪凌霄烂开》诗,也证明王诜是有宅园的,而且气度不凡。此外,还有释道潜的《参寥子诗集》卷十一《寄王晋卿都尉》诗云:

> 主第耽耽冠北城,位居侯伯固尊荣;
> 肯将踏月趋朝脚,来伴穿云渡水行。
> 池上红蕖应渐老,山中紫笋尚抽萌;
> 崧阳迤逦川原胜,闲说它时卜钩耕。

只是,王诜似乎并未为自己的宅园作过任何命名,一如其宝绘堂的命名那样。因此,其宅园的名声远不如宝绘堂来得响亮。将他的宅园命名为"西园",也许是旁人的一种游戏,而在这种中国传统文人所特有的游戏活动中,"西园"与南浦、东皋、北楼,等等一样,主要是作为一个典雅化的诗词用语,似实还虚,似虚又实。手头随意可以翻到的宋人诗词如:

"不恨此花飞尽,恨西园、落红难缀。"(苏轼《水龙吟·次韵章质夫杨花词》)

"西园夜饮鸣笳,有华灯碍月,飞盖妨花。"(秦观《望海潮·洛阳怀古》)

"叹西园已是,花深无地,东风何事又恶。"(周邦彦《瑞鹤仙·高平》)

"年时燕子,料今宵、梦到西园。"(辛弃疾《汉宫春·立春》)

"海棠梦在,相思过西园,秋千红影。"(史达祖《南浦》)

"西园日日扫林亭,依旧赏新晴。"(吴文英《风入松》)

"但数点红英,犹识西园凄婉。"(王沂孙《长亭怨·重过中庵故园》)

如此,等等,不一而足。显然,对这里的"西园",我们不能据诗词以"案城域,辨方州,标镇阜,划浸流"(王微《叙画》),坐实真有这么一座园林;或者反过来,因为考证不到这座园林的实际存在而定上述诗词为伪作。钱锺书先生在《七缀集·诗可以怨》中说:"有个李廷彦,写了一首百韵排律,呈给他的上司请教,上司读到里面一联:'舍弟江南没,家兄塞北亡!'非常感动,深表同情地说:'不意君家凶祸重并如此!'李廷彦忙恭恭敬敬回答:'实无此事,但图属对亲切耳。'"结论是:对作者的"姑妄言之",读者往往只消"姑妄听之",不必碰上"脱空经",也死心眼地看作纪实录。而且,"脱空经"的花样繁多,"不仅是许多抒情诗文,譬如有些忏悔录、回忆录、游记甚至于国史,也可以归入这个范畴"。

至于王诜那个也许是"子虚乌有"而又实实在在地被命名为"西园"的宅园,作为命名,其出发点不外乎二:一是取宴集宾客的"西席""西宾"之义;一是追踪古人如顾恺之的《清夜游西园图》以寓文人风雅之兴。而不管出于哪一点,它的落实点主要是在"奥理冥造"的《西园雅集图》上,而不是其他诸如诗文、实物等方面。换言之,因为有了王诜频频举行的雅集活动而有李公麟将不同时间、不同地点、不同人物"同画一景"的《雅集图》的创作,而又因为有了《雅集图》的创作,根据"诗画本一律,天工与清新"(苏轼)的要求,为使作品更加诗化、典雅化而有"西园"的权宜性命名。

按顾恺之《西园图》,在北宋时颇有流行,郭若虚《图画见闻志》卷五有记:"图上若干人,并食天厨(按天厨,星座名)。"董逌《广川画跋》卷五则称:画中"人物态度,犹是当时风流气习,可以想见",并以之与王羲之《兰亭集序》合称"佳致"。可知也是描绘文人雅集活动的。据此,当时人将以王诜为东道主的雅集活动形诸笔墨,并名之为《西园雅集图》,以示不减前贤风流,也正在情理之中。梁氏全然不明乎此,倒本为末,强虚为实,就不免凿空,结果反而指实为虚了。

梁氏否定"西园雅集"活动的第四个理由是,当时人,尤其是当事人的

第三讲 "西园雅集"与美术史学——对一种个案研究方法的批判

文字中都没有过提供有关这次活动的任何材料,直至12世纪中期以后时过境迁,才出现了这方面的记载。梁氏表示,在当时,"这样显赫的事件竟会湮没无闻,实在是令人难以置信"。对这一问题,我的看法恰恰相反。假如真有"这样(一次)显赫的事件",在当时人和当事人的文字中不是"湮没无闻"而是大肆张扬,那才真正是"令人难以置信"的。因为,雅集活动的参加者都是旧党中人,政治的旋涡随时威胁着他们的安全,据《续资治通鉴长编》卷三百,元丰二年十一月条记苏轼受责,"狱事起,诜尝属辙秘报轼,而辙不以告官,亦降黜焉"。单线联络的"秘报"也会受到告发,如果真有那么一次大规模的集会活动,与会者能不讳莫如深而给反对派留下置自己于死地的口实吗?何况,如前文所反复申说的,所谓"西园雅集"很可能并不是一次有组织、有计划的集会,那么,在当时和当事人的文字中,并不是"没有留下任何关于'西园雅集'的信息",而恰恰是有大量的史实可稽的,详细已如前文所引,此不赘述。

而在所有这些史实中,撇开早已佚失的李公麟《西园雅集图》不论,最充分的材料便是米芾的《西园雅集图记》——不过,在梁文中,则断言此记"可能是16世纪时杜撰出来的",因而也是没有说服力的。理由是:其一,"在文章中出现了米芾的字(元章),这是大可怀疑的特征。因为一般来说,文章作者提到自己时都称名,在此他应该用'芾'才是"。其二,"假定历史上确有雅集和李公麟的画,甚至包括收在米芾多灾多难的文集中的这篇'图记',那么这篇'图记'肯定会被当作雅集图的一部分而留传下来",从而在传为后人的摹本上有所体现,然而实际的情况却不是这样。

我不打算对米芾的《图记》作证实,但不能不对梁氏的观点进行必要的证伪。确实,在一般的情况下,尤其在公私的信函来往中,"文章作者提到自己时都称名",而提到别人时多称字或号的。但是,在诗文、题记之类中,却并不受这种规矩的严格限制。以苏轼为例,《东坡乐府》中如"山中友,鸡豚社酒,相劝老东坡"(《满庭芳》)、"谁似东坡老,白首忘机"(《八声

99

甘州》)、《东坡集》中如"君不见,武昌樊口幽绝处,东坡先生留五年"(《跋王定国所藏烟江叠嶂图》),《东坡题跋》中如"熙宁庚戌七月二十一日子瞻书"(《跋文与可墨竹、李通叔篆》),东坡墨迹中如"绍圣元年闰四月廿一日将适岭表,遇大雨留襄邑书此,东坡居士记"(《中山松醪赋》),不称名而字、号并见。以黄庭坚而论,传世墨迹中如"元祐中黄鲁直书也……山谷老人病起,须发尽白"(《经伏波神祠诗》),"鲁直题"(《华严疏》),"山谷老人书"(《诸上座帖》),"黄鲁直书"(《跋李公麟五马图》),也是不称名而字、号并见。以邓椿为例,《画继·序》中如"华国邓椿公寿",则名、字并见。以米芾而论,《画史》中如"米元章道惭惶杀人""元章心自鉴秋月"等,也是不称名而称字的。这些都是随手捡来的例子,用不着下太大的考据功夫的,如果把时代放远、人物放宽,那就更不胜枚举了。回过头来看《图记》的情况,文中提到自己的名字是作为十六位与集者不同情状的客观描述而已:"唐巾深衣昂首而题石者为米元章。"换言之,在这里,"米元章"与其他十五人一样,在《图记》的作者心目中是作为第三人称来对待的,而不是作为第一人称来对待的,自然也就更不受称名、称字的规矩所限制了。正如李公麟的形象,在画面上的出现,与其他十五人一样,是作为"被画者"的身份,而不是作为"画者"的身份——如果作为"画者"的身份,他就根本不应该在画面上露面。

至于《图记》与画面的关系,根据迄今为止对宋画的鉴定经验,更没有任何人敢于下"肯定"怎样怎样的结论。一般说来,画家本人的题记,如扬补之的《四梅花图》卷,图文作为一个统一的整体,在流传的过程中当然不致发生分裂的现象。如果是他人的题记,直接题写在画面上的鉴跋,当然也是图文并传的;而长篇大论如米芾的这篇《图记》,既不是直接题写在画幅之上,即使以接纸的形式接裱在画幅上,也不能贸然"肯定"它在传摹本中"会被当作雅集图的一部分而留传下来"。例如,顾闳中的《韩熙载夜宴图》卷,引首有一段图记:"熙载风流清……为天官侍郎以……修为时论所

消……著此图……"在明代唐寅的临本中便未被当作图卷的"一部分而留传下来"。

梁氏对《雅集图》的否定,是建立在对"雅集"活动的否定之上的,尽管她在否定"雅集"活动的同时,又玩弄了循环论证的手法,将对《雅集图》的否定作为论证的若干依据。这且撇开不论。而既然如上文所分析的,梁氏对"雅集"活动的否定并不能成立,则她对《雅集图》的否定当然也就不能成立。不过,问题并不到此为止。因为,对《雅集图》的否定,梁氏所依据的还有不尽赖于对"雅集"活动的否定的其他一些旁证,在此一并需要加以证伪。

旁证之一,是"由李公麟画的《西园雅集图》,本身也有几份相互矛盾的材料。例如,据记载李公麟有两幅描绘雅集的画,它们发生在不同的时间、不同的地点。李公麟的原作在后世(主要是 16 到 19 世纪)的绘画著录中有立轴、横卷和扇面等各种形式。至于它的风格,有的著录认为它是赋彩的,另一些著录则说它是墨笔勾勒的"。此外,不同的画面上所出现的人物也不尽一致。

显然,根据梁氏的观点,如果李公麟真的画过《西园雅集图》,那它就应该只有一幅,在画面构成、装潢形制和画法风格上当然也只应有一种,不是立轴就是横卷,不是横卷就是扇面,不是赋彩就是水墨。比如达·芬奇的《蒙娜丽莎》《最后的晚餐》等,就都是如此,因此而证明了它们的实在性。相反,如果出现了两幅以上,画面内容有所差异,形制风格亦不尽统一,那就证明了它的"子虚乌有"而不能自圆其说。

据我所知,西方画家中如拉斐尔对于圣母子的题材,所作也是不止一幅,不知梁氏是否会因此而否定拉斐尔曾经有过圣母子的绘画创作?而中国书画的创作,尤其并不遵循画必一幅的原则,同一个画家对同一个题材的描绘,所留下的完全可能不止于一幅作品,这不止一幅的同题作品,画面内容不一定是拷贝式的重复,所采用的形制和风格也可能不局限于

一种类型。所谓"九朽一罢"的斟酌推敲,固然可以在同一幅画面上进行,但更多的情况下往往体现于"废画三千"的不一而足。例如,据记载,王羲之的《兰亭序》就不止书写过一本,只是后来所写的没有当场所写的那一本好而没有流传下来而已。有实物可鉴的如齐白石《百寿图》,描绘一背面妇人抱一手持有柏枝的婴儿,仅我所见过的就不下十本,一式无二而俱属真迹。姚有信先生对同一题材的创作,几乎都在五幅以上,有些甚至达到二十幅以上,如《版纳所见》《史湘云醉眠芍药轩》等,仅流传在他人之手的就不下一二十本,它们不仅题材相同,而且造型、构图也大体相同,画法和尺幅则并不一律,或水墨,或设色,或勾勒,或没骨,从四尺四开到六尺整张,并无定式。凡此种种,梁氏又该作何解释呢?

即使假定李公麟的《雅集图》只有一幅,我们也不能保证它在后世的流传、传摹过程中,经过后人的重裱、临摹、著录而不发生多种多样的变异。如唐摹《兰亭序》(神龙本),其中一个"暮"字在墨迹中"日"的末一横和下面一长横是并在一起的,当刻《三希堂》法帖时,勾刻者自作主张将它们分开了;还有米芾的一通《长者帖》尺牍,墨迹中的"府"字因避讳少写末一点,当刻入《三希堂》时又将这一点补上了——如果我们不深入了解它们的原委,甚至可以怀疑那两件墨迹不是刻帖时的原本,事实上,这的确是刻本的错误,因为这两种墨迹一直藏在清宫,从未流出外面——"凡是碰到这种情况,我们必须考虑,以免被刻本引入歧途,反以为真迹是另一伪本"(徐邦达《古书画鉴定概论》)。此外,清代"四王"的仿古山水,如《小中见大》等,常常缩临宋元人高头大轴为斗方册页,以便随身携带,我们不能据此证明所仿原迹也是斗方。近人江寒汀先生曾临元张子正《芙蓉鸳鸯图》,原本为水墨,临本则用彩色,亦可作为传摹不一定忠实于原作的一个实例。包括前文所提到的图记与画面的关系,也是如此。至于著录与实物对不上号的情况更多,如顾复《平生壮观》将赵幹《江行初雪图》上的标题误记为赵佶所书,吴升《大观录》将倪瓒《绿水园古木竹石图》误记坡

第三讲 "西园雅集"与美术史学——对一种个案研究方法的批判

上有亭,又记颜真卿《刘中使帖》碧笺本为黄绵纸本,等等。这是因为著录者或出于记忆,或出于理解错误和传抄错误等缘故而发生的现象,是不足以构成对原作实在性的否定的。诚如梁文引杨士奇在《西园雅集图记》中所指出:

> 西园者,宋驸马都尉王诜晋卿延东坡诸名公燕游之所也,当时李伯时为写图。后之临写者,或着色、或用水墨、不一法也……余近见广平侯家有刘松年临伯时图,位置颇不同,无文潜、端叔、无己、无咎四人,器物亦小异。然闻后来临伯时者,如僧梵隆、赵伯驹辈,非一人济更临写,则必不能无异。

旁证之二,是所有文字材料中"都清楚地讲到画上的禅师正在积极地讨论无生论",而在流传可见的摹本上,最后的老禅师却蒲团默坐,对"周围的一切都置若罔闻"。

这里显然已经不再是传摹和著录的舛错问题了,而牵涉对文字与图像对应关系的读解问题。根据梁氏的理解,所谓"积极地讨论"也就是慷慨激昂、高谈阔论的意思。然而,她恰恰忘了禅宗中的"积极地讨论",往往是以"默如雷霆,大音希声"的境界来体现的。如维摩诘与文殊师利的辩难,是佛教文化史上一场相当"积极"的讨论,表现在盛唐的壁画中,维摩诘正是目光如炯、须发奋张,而到了宋代的《五灯会元》,却变为文殊问题、维摩默然,结果使文殊深深叹服,认为是"真人不二法门"。表现在李公麟的维摩诘画像中,正是麻木不仁、渊然而深,展示了静默的"积极"性。

所谓"积极地讨论"这一描述,究竟是从怎样的材料中演绎出来的呢?据米芾《图记》:

> 竹径缭绕于清溪深处,翠阴茂密,中有袈裟坐蒲团而说无生论者为圆通大师,旁有幅巾褐衣而谛听者为刘巨济,二人并坐于怪石之上。下有激湍聚流于大溪之中,水石潺湲,风竹相吞,炉烟方袅,草木

自馨。人间清旷之乐,不过于此。嗟呼!汹涌于名利之域而不知退者,岂易得此耶!

在这里,"中有袈裟坐蒲团而说无生论"的"说"字前面,根本就没有任何定性、定量的形容词作状语,不知"积极地"三字是由于梁氏中译英时的无意错误还是有意混淆视听?如果是前者,则证明了梁氏汉学功底的肤浅,要想对中国美术史做更深入的研究,是必须在这方面再狠下更大的功夫的;如果是后者,那么这种随意歪曲材料,然后再对被自己所歪曲了的材料进行证伪的考据功夫,实在是很不可取的。它在一般的读者眼中,似乎是证伪了所引用的材料,而在内行人一看便知,所证伪的恰恰是论者对材料的歪曲。另外,米文中紧接着圆通大师的"说",称刘巨济为"谛听者",也就是静静地、专心致志地听。这样,很明显,在两者之间根本就没有什么"讨论"的现象可言。至于"激湍聚流""水石潺湲,风竹相吞"云云,以有声衬无声,更足以证明这场所谓的"讨论"并不是慷慨激昂、面红耳赤地进行的,而是在静默的妙语中达到目击道存的心灵感应。

旁证之三,是《宣和画谱》中没有收录李公麟的《西园雅集图》。这一点,更不足以构成对该图实在性的怀疑。因为,任何著录,即使是皇家的庋藏著录,对于某一位画家的作品都不可能网罗无遗。以李公麟而论,如苏轼所曾题咏过的《赵景仁琴鹤图》、晁补之为之作图记的《白莲社图》等,均未进入《宣和画谱》的著录;著名的《贤己图》,是元祐诸君子谈助的重要话头,同样未见《宣和画谱》的著录;甚至流传迄今的《五马图》卷、《临韦偃放牧图》卷,亦未见于《宣和画谱》的著录;如此,等等,不一而足。

特别考虑到《西园雅集图》的问题,《宣和画谱》不收,更在情理之中。因为,当时党祸惨烈,至有立"党人碑"之举,政治上的这种风险,势必影响到书画作品,尤其是当事人书画作品的流传鉴藏。在历史上,常有因政治性原因而把作者名款或年号割去,才勉强将原作保存下来的情况,如南宋

中期禁程朱理学,有人便把朱熹书迹中的名款擦去,有朱氏《奉使帖》真迹为证。此外,北宋神宗时满壁挂郭熙画,至哲宗即位,则将它们一律撤下用以拭桌,可能也与政治原因有关。实际情况正如梁文所说,当时"变法派的权力一直保持到北宋末年——1127年。在这25年中,主要在臭名昭著的宰相蔡京的煽动下,那些元祐党人不论是死是活,不论是在黑名单上的还是后来添上去的,都遭到迫害和贬毁"。"在这么恶劣的形势下",正好回答了为什么成书于1120年之前的《宣和画谱》不收《西园雅集图》的问题:除了一般意义上的不可能网罗无遗外,更可能是出于某种政治上的原因而把它排斥了。首先,作为政治上一再受迫害的元祐党中人,"他们常常要冒险,不仅会丢乌纱帽,还会牺牲性命",他们"被免职,削除爵位,谪贬到边远州府任职,甚至流放异地",名字并被"刻在遍布全国的元祐党人碑上以警告那些后来的'叛臣'",因此,他们不愿也不敢公开这幅足以构成使自己陷于莫须有的罪名中的作品——附带提一句,这也是前文所提到为什么当事人的文集中没有对这一集会活动大肆张扬的原因——于是,内府图书的搜访者便无法得到这一作品;其次,作为"变法派的权力一直保持"着时期的内府图书搜访工作,当然也不可能对任何美化敌对势力的作品感兴趣,正如扬补之的梅花被皇帝讥为"村路野梅"一样,就是即使见到了也不一定收录的。

梁氏对于"西园雅集"活动和《西园雅集图》作了证伪的工作之后,所不能不面对的一个问题是,为什么这一"子虚乌有"的活动和创作,进入南宋以后会被有声有色地渲染,更涌现出大量的文献材料和模仿品,致使《西园雅集图》像《兰亭图》《白莲社图》等一样,成了中国人物画的一个重要母题?她的意见是这样的:

然而在朝廷迁到杭州以后,情况完全颠倒过来。哲宗的昭慈皇后支持宣仁皇太后要清除朝廷中变法派的势力,昭慈皇后在汴京失

陷时得以幸免,加入到杭州的南宋宫廷。在她的影响之下,宋高宗(1127—1162年在位)强令他的史臣们把北宋灭亡的责任推卸到蔡京及其同伙身上。高宗还指定一个官员调查元祐的案子,"以使那些遭党禁的人的后代能重新得到皇宫给予的恩宠和一切好处"。

元祐党人的重新得宠,和由于他们被迫在生疏的南方生活,使得他们思念失陷的北宋京城,这使提出南宋初作为产生"西园雅集"传说的时期变得合乎逻辑。如果这是真的,那么这次雅集的参加者就分别表现了北宋特殊的文化成就,并且共同反映善良战胜邪恶的结果(至少按照官方的南宋历史的说法是这样)。

如前文所分析的,梁氏对"西园雅集"活动和《西园雅集图》的证伪本身即被证伪,它们完全没有"把握问题的实质"之所在。而她的这一意见,其实也不足以证实她的证伪工作,而恰恰可以用来证伪她的证伪工作。

首先,这一政治上的反复正好可以用来说明何以当时和当事人的文集中包括《宣和画谱》中没有过关于"西园雅集"和《西园雅集图》的显赫材料,这除了因为"雅集"活动不是"一次"性的集会,而且因为当事人对此讳莫如深,于是束诸高阁、藏诸名山;而南宋以后,变法派失势,党人派复辟,旧案重翻,自在情理之中。这种情况,大凡中国的学者,对此都有不同程度的体会。

其次,假定正如梁氏所说,这种重翻旧案不过是元祐党后人凭空臆造的玄妙"故事",而不是旧事重提的真实存在,那么,他们又为什么要把这幅作品挂在李公麟的头上呢?在与集的十六人中,擅于绘事的并不只李公麟一人,如王诜、苏轼、米芾的画笔都是很不错的。撇开苏轼文人墨戏的枯木竹石不论,因为它不适于《西园雅集图》的表现,如王诜除山水外,亦能人物,《宣和画谱》中便收有其"会稽三贤图一""子猷访戴图一",而米芾,也是山水、人物兼工并擅的,他在《画史》中自述:

> 李公麟病右手三年，余始画，以李尝师吴生，终不能去其气，余乃取顾高古，不使一笔入吴生。又李笔神采不高，余为目晴、面文、骨木自是天性，非师而能，以俟识者，唯作古贤像也。
>
> 余尝与李伯时言分布次第，作《子敬书练裙图》，图成乃归权要，竟不复得。余又尝作支、许、王、谢于山水间行，自挂斋室。

至于李公麟，虽一度参与过与元祐党人的集会活动，但他的政治立场并不是十分坚定的。据邵伯温《邵氏闻见后录》卷二十七：

> 晁以道言："当东坡盛时，李公麟至为画家庙像。后东坡南迁，公麟在京师，遇苏氏两院子弟于途，以扇障面不一揖，其薄如此。"故以道鄙之，尽弃平日所有公麟之画于人。

因此，尽管他画名卓著，但他的人品在旧党后人的心目中实在是不值一提的。这样，根据梁氏"制造政治故事"的结论，是没有任何理由把这一浓于政治色彩的"故事"的主要人物定为李公麟而不是其他人的。现在，既然出于政治上的原因，而《西园雅集图》的作者依然被认为是李公麟，那就正好可以说明，此图是作为实实在在的事实而不是编造出来的"故事"，因此，尽管"政治标准高于艺术标准"，也是无法改变它的作者的姓名了。

同时指出，编造这一"故事"的"最早"材料，据梁文说是刘克庄（1187—1269）的一条跋文，文中"把一幅佚名画家的作品（它显然是着色的）和李公麟的一幅墨笔画进行比较，认为李公麟的画因为是描写有钱有势的人，所以很可能要赋彩用色"云云。这条跋文的出处是注释㉑：《西园雅集图》，载《后村全集》（四部丛刊本）卷104，14页。查原文（按，在卷134而不是104），是这样说的："此图布置园林山水人物姬女，小者仅如针芥，然比之龙眠墨本，居然有富贵态度，画固不可以不设色哉！"可知梁氏的翻译，完全是不知所云。又，查楼钥（1137—1213）《攻媿集》卷七十七《跋王都尉湘乡小景》："国家盛时，禁脔多得名贤，而晋卿风流尤胜，顷见《雅集

图》,坡、谷、张、秦一时钜公伟人悉在焉。"则至少,楼氏的说法更在刘氏之前,怎么能将刘氏定为"故事"的"最早"编造者呢?

综上所述,所谓考据的方法是不应不以实物作为检验真伪的唯一标准的,对文献资料作为旁证的依据,不可不信,也不可全信;在没有实物可稽的情况下,更必须注意将文献资料还原到实物的创作情境中,它们才有可能发生积极的效应而不是相反的效应。认为文献资料可以解决一切问题,并不顾实物创作的情境而以逻辑推理的科学态度对"不求甚解"的资料作"求甚解"的解剖,结果难免自以为是而实质是南辕北辙、转工转远。

对史料,尤其是文字史料,我们必须采取审慎的批判态度。要懂得史料总是在一定程度上被歪曲了的客观事实的反映——在这里,所谓"审慎的批判态度"并不单独是逻辑的科学态度或妙悟的玄学态度,而是两者的分别或综合的灵活运用,它的妙处完全存乎于具体情况具体分析的"一心"之中,而无法作机械的定性、定量的配比,就像同一首乐曲,在不同乐师的演奏下表现为完全不同的效果一样。此外,对于史料作为"被歪曲了的客观事实的反映",我们既不能单纯地着眼于"歪曲"二字,也不能片面地着眼于"客观事实的反映"七字,对这两者之间的关系,同样需要以"只可意会不可言传"的修炼功夫去把握。中国美术史的研究,尤其是个案的研究包括真伪的鉴定,往往很难用电脑或其他仪器来取代,原因正在于此。

固然,考据工作对研究的操作对象,不应该用被公认为是"历史事实"的某个确定范围内的资料来限制它,但是,当没有更多的、更有说服力的公认事实范围之外的资料可供开掘的情况下,仅仅对公认事实范围之内的资料发现一些"破绽",就试图推翻旧说,另立新论,这样的考据态度,其实并不可取。以鉴定而论,对无款书画被误定作者的重行订定,必须有充分的依据,否则仍以尊重旧说为好。如隋展子虔的《游春图》卷便是如此。同理,对于"西园雅集"和《西园雅集图》的问题,我们也持尊重旧说的结

论。尽管我们还没有能力去彻底地证实它,但基于如上对梁氏证伪工作的证伪,至少使我们对这一个案现象有了更为明晰的认识。这一认识可以表述如下:

元祐至元丰年间,在王诜的家中经常地聚集了一批对新法持异议的艺术家和文人,他们宴饮、赏画、吟诗、弹阮、题石、染翰……相谈甚欢。后来,与会者之一的画家李公麟便取其中的十六人合绘于一幅之上,这幅作品便被命名为《西园雅集图》。当时,由于政治的原因,这幅作品并未被大肆张扬。而南宋以后,新党失势,旧党复辟,此图才公开地传播开去,连同雅集活动一道,成为人们津津乐道的话题。也许是李公麟当时的创作就不止一幅,也许是后人传摹时的变动,在后世流传的《西园雅集图》有多种不同的形制和风格。而李公麟的原作,则久矣乎湮灭难寻了。

三

对"西园雅集"和《西园雅集图》的考据,由于实物的湮灭,使得一切的证实或伪证工作,都成为"来是空言去是绝踪"了。然而,作为帮助我们还原有关的材料于实际的创作情境中的参考,有两幅近人创作的《大观雅集图》值得在此一提。

第一幅见于中国香港太古佳士得艺术品拍卖行编的《1993 年春季书画拍卖会作品集》,立轴,133.5 厘米×60.8 厘米,纸本设色。画面描绘大观艺圃雅集活动。本幅上题记五段,分别如下:

大观雅集第一图。癸未嘉平之月朔又二日古杭王禔题。

相邀酒食开嘉会,且喜宾朋足胜游。好续西园图雅集,共看妙笔继雍邱。甲申人日商笙伯题于安晚庐。

花畦药圃小沧桑,犹忆茅檐坐夕阳。(自注:大观艺圃始于海格路左,开池建茅,栽花种竹,□镜幽致全,尝题二律,有笑□朝□□□

来坐夕阳之句)胜概重开新画境,同拈毫素发清光。图中宛宛堆须眉,裙屐风流此一时,留得雪泥鸿爪印,主人笑索再题诗。癸未嘉平衡阳符璘铁年题于沪上晚静庐。

岁时伏腊集冠裳,况有新图补海桑。松节梅华春历历,竹篱茅舍客堂堂。开筵序齿浑忘老,掉首携笻讵必狂。却喜鸡鸣风雨后,题诗依约见朝阳。是日□□为姚虞琴、商笙伯、赵叔孺、黄玄翁、高野侯、丁辅之、王福厂、黄蔼农、符铁年、王师子、张石园、江寒汀、倪世鲁、支慈盒,共十四人。樾荫轩主人张中原招宴竟,□谓:"如此雅集,依兰亭先例,不可无鸿雪。"遂推石园首笔,相与合写,成此巨□耳。癸未冬,黄山黄玄翁题于大观艺圃。

张石园写园,赵叔孺盆松,姚虞琴盆兰,王师子杞石,高野侯梅花,黄蔼农盆柏,张中原孔雀,江寒汀双鸡。癸未嘉平月合作于大观雅集,丁辅之记。

第二幅为上海朵云轩艺术品拍卖公司征集所得,见于上海书画出版社 1993 年版《朵云轩首届中国书画拍卖会作品集》,手卷,26.3 厘米×155.6 厘米,亦纸本设色。画面亦写大雅艺圃雅集活动,景物与第一图稍异。本幅上题记一段如下:

大观雅集第二图。甲申冬孙智敏呵冻书。

另,尾纸题跋三段,未见图录影印,现据真迹转录如下:

大观雅集第二图记。张君中原既躬亲畜植于上海,即其治事之所癖隙地数弓,收□禽鱼花草,以货以市,名曰大观艺圃。别构精舍,供宾客游憩。地当泥域桥故基而西,尘市烦嚣,稍稍远矣。每值休沐,过从者恒数十辈,相对盘桓终日。君固善画,客多画人,爰有大观雅集之图。始自癸未之冬,阅时半岁,踵行弗辍,转而益盛,于是经营部署,各出素擅,复绘斯卷,是为第二图。继自今以往,将依次名之。

第三讲 "西园雅集"与美术史学——对一种个案研究方法的批判

嗟乎！遘艰屯之会，处阛阓之中，获此良难。昔王都尉西园之集，米元章谓使后世仿佛其人，此不敢知，而友朋谈宴之乐，固可记也。作者十有二人，孙君僧陀草创画稿，费君佐庸、陶君冷月、郑君石桥、邓君春澍、唐君侠尘、况君又韩、丁君辅之、钱君化佛、尤君小云、汪君亚尘、江君寒汀，点染成图，而主人亦如墨为殿焉。甲申四月朔潮阳陈运彰撰并书。

新结茅庵破绿苔，焕然非复旧亭台。鸣秋寒簜经霜瘦，学语雪禽报客来。对菊吟香秋意淡，班荆话旧老怀开。嚣尘那觉幽栖地，叠石为山亦费山。甲申秋九姚虞琴草，年七十八。

主人爱客比陈遵，旧事兰亭感右军。元亮风怀谁得似？谢鲲邱壑许平分。经伦泉石浑忘老，铁画银钩净写形。高会时经来往路，团栾真乐胜公卿。画境如诗写性录，洪谈四座尚风尘。漆园齐物何须说，周昉多情替写真。栖凤夕留栽竹地，联吟共吐笔花春。老来占得闲滋味，笑指云烟过眼新。七一叟卫克强集句。

按大观艺圃的主人为海上名伶周信芳的女婿张中原，而参与雅集活动的如唐云（侠尘）先生，迄今尚健在。据陈运彰的题记，《雅集图》也许还有第三、第四……图，因未见，不敢妄加推测。而就已有的两图，所提供的信息诸如：雅集活动是"一次"性集会还是经常性集会？如此"显赫的事件"为什么不见报纸的大肆宣扬？《雅集图》是一幅性创作还是多幅性创作？其形制、内容是一式无二的还是互有差异的？作者的名单是有出入的还是固定不变的？等等，都足以引发我们对王诜"西园雅集"活动和李公麟《西园雅集图》创作的更合乎中国传统艺术情境的思考。

(1994 年)

附：
西方学者的中国美术史研究

对中国美术史的研究，在很长的一段时间内，国内学者是在与外界隔绝的环境中展开自己的研究工作的。20世纪80年代以后，中外学术的交流日趋频繁，国内的一些年轻学者多以"与国际接轨"作为终极的学术方向。而所谓"与国际接轨"，也就是意味着摒弃老一代学者传统的、落后的研究方法和研究成果，仿效、追随西方学者科学的、先进的研究方法和研究成果。这一倾向，到了90年代以后更加盛行，颇有类似于"敦煌在中国，敦煌学在外国"的意味，或者可以使人联想到民国时期一些留洋学者所说"月亮也是外国圆"的观点。

确实，由于中国在很长一段历史时期里的闭关自守以及在政治、军事、经济上的落后，近代以来，在与国际的交往中，一直处于被动的局面，由此而导致了文化交流中的不平等的自鄙心理，从而对传统的学术文化产生了怀疑，进而崇洋媚外，这是完全可以理解的。引进西方的学术文化，作为他山之石的借鉴，对于在开放的新形势下进一步发展、完善传统学术文化的建设，也是完全必要的。但必须知道，任何事物都有它的两面，真理有时往往并不是唯一的，因此，从一个极端走到另一个极端的做法，对于学术文化的良性建设，并不可能真正起到积极的推动作用。

古人说："旁观者清，当局者迷。"或说："不识庐山真面目，只缘身在此山中。"这确实是真理。基于这一条真理，反观中国美术史的研究，国内学

者的方法和成果确乎有很大的局限和不足,而西方学者的方法和成果则足以引发我们新的有益思考。

但是,古人又说:"如人饮水,冷暖自知。"或说:"不入虎穴,焉得虎子。"这同样是真理。基于这一条真理,反观中国美术史的研究,大陆学者的方法和成果自有独到的优势和深刻的体会,而西方学者的方法和成果则颇多隔靴搔痒之处。

总之,我认为,中外学者对于中国美术史的研究,并不是谁可以取代谁的问题,而应该是相辅相成的互补关系。但是,任何相辅相成的互补关系,都不可能是平分秋色,而总有一个孰优孰劣、孰主孰次的问题。我的意见是,从大体上说,中国学者较为优,应为主,西方学者较为劣,应为次。原因很简单,因为在中国美术史尤其是绘画史的研究中,对于诸如笔墨、意境等方面的认识,绝不是传统文化圈之外的人所能切身体会的。从我所看过的一些西方学者的著作,对于这些方面的认识几乎完全不着边际,而只能是仅止于高下向背、远近重复、形象位置、彩色瑕疵等形器的方面大做文章。即使传统文化圈内的中国学者,因各人禀赋、体会的深浅高低不同,对笔墨、意境的认识也存在着相当的悬殊,这同样是不容否定的客观事实。

有一点目前可以看得相当清楚,即越是对于中国传统文化和美术史处于外行位置的中国学者,越是倾向于西方学者的研究方法,并把他们的成果奉为经典;而越是对于中国传统文化和美术史处于内行位置的中国学者,则越是倾向于传统学者的研究方法,并把他们的成果奉为楷模。这就是所谓"物以类聚,人以群分"。于是,前者便以自己的研究得到西方学者的认可、赞赏而沾沾自喜;而后者则以自己的研究达不到传统学者的功力深湛而常感不足。这种情况也在中国画的创作界中颇多类比,如一些在国内专业圈名不见经传或水平泛泛的画家,常常在国外举办画展,引起巨大的轰动和高度的评价。我一度感到奇怪,在今天的信息社会,可以说

已经野无遗贤,以我对当前中国画家的了解程度,大、中、小名头,几乎很少有不知道的,怎么会突然地冒出一个又一个"功力深湛""成就卓著"的"著名"画家来呢?一旦看到他们的作品,不禁哑然失笑,有的刚刚入门,有的甚至根本还没有入门。细细一想,他们在国外赢得高度的评价也不足为奇,所谓"外行看热闹,内行看门道",即使在中国,又有多少人懂得中国画的妙谛,则外国人对他们的评价,究竟又能说明什么问题呢?不少画家表示,他们敢于在国外开画展,却不敢在国内开画展。类似的学术或艺术交流,对于推动中国美术史研究或中国画创作的进步,究竟有多大的意义也就不言而喻了。这和一位中国的科学家,他的学术论文在世界上引起巨大的轰动和高度的评价,性质是完全不一样的。

作为中国美术史或中国画的"走向世界"的学术或艺术交流,之所以不同于一般科学技术的国际性交流,原因是多方面的。虽然科学技术、学术、艺术都是没有国界的,都可以为全人类所共有,但从成为内行的立场,科学技术是真正没有国界的,就像人造卫星,外国人可以发明创造出来,中国人同样可以发明创造出来,两者的技术原理一致。但是,学术、艺术则是有相对的国界限制的,尤其是中国美术史和中国画,国界的限制性更强。我们看中国的学者研究西洋美术史,中国的画家画油画,不管成就如何,但从西方学术、艺术所要求的内行程度,多少总是可以入门的。但是,西方的画家画中国画,从郎世宁到今天来华的一些外国留学生,以中国艺术所要求的内涵,几乎没有一个是可以真正入门的。这就像中国人可以穿着西方的西装革履而依然合身,而西方人穿着中国的长衫马褂总显得怪样一样。那么,西方的学者研究中国美术史,情况又如何呢?所谓"只可为知者道,不可为不知者言",这里的"知",不仅仅只是一个知识积累即所谓"为学日增"的问题,更是一个修养和悟性即所谓"为道日损"的问题。知识的积累是没有国界的;而修养和悟性,则在很大程度上受到国界实际上也就是民族性的限制。就像西方人可以穿上长衫马褂,但永远不可能

改变其白色人种的生理、心理特点,中国人可以穿上西装革履,但永远不可能改变其黄色人种的生理、心理特点一样。

　　作为中国美术史或中国画的学术或艺术交流,不同于一般科学技术交流的另一个方面,在于科学技术有明确的标准,而且,这一标准是可以为大多数人所认知的,是可以用实践去加以检验的。比如说人造卫星,这是一门非常高、精、尖的现代科技,关于它的具体制造原理,只有很少的专家才懂得它,容不得滥竽充数;但对于它的成功、失败,则是大多数人都可以判别出来的,容不得颠倒黑白:上天了就是成功,落地了就是失败。然而,学术、艺术就没有明确的标准,也无法用一般意义上的"实践"去验证它的成败得失。比如说画一幅人造卫星,画得成功还是失败,少数专家也是见仁见智,大多数的普通读者更是雾里看花。于是,不妨不懂装懂,指鹿为马,越是说得离奇谁也不懂越是显得高深。在美学上,这叫作"接受美学"。殊不知,"接受美学"的理论固然有它正面的效应,但负面的效应更是非常之大的,它助长了学术研究中随感而发、见风是雨、信口开河、哗众取宠的风气,而很少有人愿意像传统学者那样十年磨一剑、几十年如一日地脚踏实地地打基本功。于是,外行就不妨以良好的感觉进入圈子内高谈阔论,而且,他绝不是自知外行而有意识地冒充内行进行欺骗,而是确实自认为自己是内行,他人是外行。这就是所谓"怪者见不怪者以为怪""不懂者见懂者以为不懂"。当然,实践最终还是会检验出真伪来的,但那是几十年之后的事了。所以,石涛曾说:"画事有彼时轰雷震耳,而后世绝不闻问者。"反之,当然也有生前绝不闻问,而身后轰雷震耳者。这就是所谓"现实往往可能是不公正的,但历史总是公正的"。遗憾的是,今天的学术界,"现实主义"者太多,"历史主义"者太少,在功利主义的驱使下,有几个愿意"藏之名山""待五百年后人论定"的呢?

　　明代时,邱长孺东游吴会,品惠山泉极佳,于是购置十坛,命童仆辈担回。诸仆待邱前脚一走,后脚便把十坛惠泉水倾倒了一个干干净净,挑着

十个空坛,轻轻松松地回到家门口,再在门前的河边把十个空坛灌满。长孺见名泉到家,于是大发请帖,将一批精于品茗的朋友请到家中共尝佳泉。朋友们如期而至,团坐斋中,出尊以细白瓷杯,盛水少许,递相观议,然后饮之,嗅玩经时,始细嚼下咽,喉中汩汩有声,乃相视而叹说:"这水实在妙啊!举其妙处,有一、二、三、四……比之门前的河水,真有天壤之别,如果不是长孺高兴,吾辈此生何缘而得饮此水乎?"直到半月后,诸仆相争,互发私事,才揭穿谜底,长孺大恚,诸朋友愧叹而后,照样当他们的品茗专家。在中国美术史的研究人员中,由于如上所述的原因,类似的专家也是非常之多的,不仅西方学者有,中国学者中同样也有。所以,研究中国美术史,难就难在这里,"容易"也正容易在这里。这就充分说明了中国美术史作为一门学科,还是很不严格的,必须加以深刻反省。

回到西方学者对于中国美术史的研究问题上来,由于该学科本身的不严格性,再加上国界的隔阂,也就是文化的隔阂、民族性的隔阂,他们的研究对于中国美术史的隔膜和方枘圆凿、格格不入,也就随处可见了。对此,我曾在《朵云》上发表过一篇《"西园雅集"与美术史学——对一种个案研究方法的批判》的论文,对在西方美术史学界具有典范意义的美国学者梁庄爱伦所撰《理想还是现实——西园雅集和〈西园雅集图〉考》一文提出质疑。这是站在中国人的立场上而言,不过,当时写这篇质疑,旨在针砭国内学术界的崇洋媚外之风,对于西方学者的研究,我始终是持袁中郎在《题陈山人山水卷》中因一则典故而发的噱语的态度的。袁中郎说:昔有两人入太行山,道旁有碑字,甲读太"形"山,乙说错了,应该太"杭"山,甲不从,争执久之,质之于学究,负者罚一贯钱。学究曰:"太'形'是。"甲大叫笑,乙所负钱。既分手,乙私询诸学究:"向以为公解事者,何错谬如是?"学究曰:"宁可负使足下失一贯钱,教他俗子终身不识太行山。"而今天看来,崇洋媚外之风不曾稍减,所以,对于西方学者的中国美术史研究,显然不能等闲视之,否则的话,习非成是,虽百千年后,历史也难以还事实

以公正而真要以太"形"是了。

那么,在西方人的眼中,西方学者对于中国美术史的研究又是如何评价的呢?据潘耀昌说,詹姆斯·埃尔金斯(James Elkins)的《西方美术史学中的中国山水画》的观点颇有一定的代表性。简而言之,也是不甚满意的。这就给我两点联想:

第一,当我们作为旁观者,对西方学者的中国美术史研究方法和成果在盲目推崇的情况下,听一听西方文化圈内的西方人对它们的意见,应该是不无启迪的。

第二,西方学者对中国美术史的研究,是否有些像郎世宁等人画中国画,在内行的中国人眼中是"虽工亦匠,不入画品",而在西方人的眼中亦"訾为妄诞","不能于画坛中成一新风气"呢?

然而,一百五十年后,郎世宁有康有为为之张目,又经过徐悲鸿的实践和努力,西洋的画法与中国传统的技法完美地结合在一起,终于在近世的中国画坛形成了一种新的画风。那么,西方学者对于中国美术史的研究,在若干年后,其方法和成果也未始不可与传统的方法和成果完美地结合,从而在后世的中国美术史界形成一种新的研究方法。因此,介绍、引进西方学者对于中国美术史研究的方法和成果,毫无疑义是重要的、必要的;而介绍、引进西方人对这些方法和成果的意见的重要性和必要性,同样是毋庸置疑的。同时毋庸置疑的是,若干年后将成功地开创出中西合璧的中国美术史研究方法和成果的,必将是中国的学者而不是西方的学者,正像近世成功地开创出中西合璧的中国画画法和成果的是中国的画家而不是西方的画家一样。这一点,是由中国美术史和中国画所独有的文化性格所决定的。准此,则中国的学者面对西方学者的中国美术史研究,大可不必妄自菲薄,而应该有一种坚定不移的优势感和自信心。

基于此,本文虽是浅议西方学者的中国美术史研究,但我想与其单纯地就"西方学者的中国美术史研究"论"西方学者的中国美术史研究",还

不如将"西方学者的中国美术史研究"同"西方画家的中国画创作"加以比较参看,也许更能说明问题。

关于西方画家的中国画创作问题,今天,我们无疑已经取得了较为正确的认识,甚至包括西方画家自己,也已取得了较为正确的认识。早在明代,因利玛窦等西方传教士的来华,带来了逼真如生的《圣母子像》,至清代又有郎世宁、艾启蒙、王致诚、安德义等西洋画家供奉内廷,用西洋的画法、中国的工具材料进行创作,对于一些新闻纪实性的题材,尤其能反映出它的优长,从而在中国绘画史上,一度引起许多人的关注。这种关注大体上分为三个阶段,开始时是叹为观止,认为其"端严娟秀,中国画工,无由措手",简直是推崇备至,似乎因中西合璧的画法,而把传统的画法比了下去,具有轰动的效应。但接下来就渐趋冷静客观,认为虽"参用一二,亦其醒法",却不宜对之作全盘肯定,因为中西绘画"倒行相背",所以全盘照搬西洋画法用于中国画的创作并不可取。最后回归传统,认为中国画的创作毕竟应该以传统的技法为尚,搬用西洋画法实属不伦不类,"笔法全无,虽工亦匠,故不入画品","非雅赏也,好古者所不取"。至于民国初年康有为的观点,完全是外行人的见解,站在中国画的立场上,殊不足深论,大体上也属于"教他俗子终身不识太行山"一类,要想同他讲道理,那是永远讲不清楚的。即使是深受其影响的徐悲鸿,事实上也并没有全盘照搬西法,而只是"参用一二",作为"醒法"而已,对于传统的笔墨,他还是非常讲究的,功力十分深厚。因此,徐悲鸿的成功,并不能证明西洋画家用西洋画法从事中国画创作的成功,而依然是中国画家的成功。向达《明清之际中国美术所受西洋之影响》一文认为,西洋画家的中国画创作之所以崭焉夭折,原因有三:"中国人既鄙为伧俗,西洋人复訾为妄诞,而画家本人亦不胜其强勉悔恨之忧;则其不能于画坛中成新风气,而率致殄亡,盖不待蓍龟而后知矣。"也就是说,西洋画家的中国画创作,不仅中国人不满意,外国人不满意,就是画家本人也不满意。今天,基本上不再有西洋画

家以内行的身份进行中国画的创作,即使游戏笔墨,也是作为一种猎奇,而在艺术上则"不胜其强勉悔恨之忧",更不敢向中国画家炫耀并妄图取代中国画家的中国画创作,正证明了向达的推论。当然,这并不是说西洋的画法不好,问题是这种画法再好,主要的也是属于西洋画创作的,而不是属于中国画创作的,中国画的创作,可以参用一二,却不可用它来取代传统的画法,这就像炸牛排的烹饪技艺再好,用它来做东坡肉,难免格格不入。

然而,关于西方学者的中国美术史研究问题,今天,无论我们还是西方学者,似乎都未曾取得较为正确的认识。试问,对西方学者的中国美术史研究,有几个中国人"鄙为伧俗"的?大多是顶礼膜拜。有几个西方人"訾为妄诞"的?大多是误以为真知灼见。又有几个西方学者"本人亦不胜强勉悔恨之忧"的?大多是自以为行家里手,舍我其谁。这正是所谓"反客为主""烧香挤出和尚来"。在这里,可以非常负责地指出:

第一,西方学者的中国美术史研究,一如西洋画家的中国画创作,我们对它的评价,也应一如对西洋画家的中国画创作之评价。西洋画家的中国画创作,"不能于画坛中成新风气,而率致殇亡",在向达的时候"盖不待蓍龟而后知",在今天则已为事实所证明;则西方学者的中国美术史研究,不能于美术史界成新风气,"而率致殇亡",在今天也已"不待蓍龟而后知",在今后必将为事实所证明。

第二,西方学者的中国美术史研究方法及成果,对于中国学者来说,"参用一二,亦其醒法",从而完全有可能在美术界开创出新的学术风气,但切不可盲目照搬,更不可用它来否定、取代传统的研究方法。这样说,并不是意味着西方学者的研究方法不好,问题是这种方法再好,主要也是适用于西方文化和西方美术史研究的,而不是适用于中国文化和中国美术史研究的。因此,在这方面,借鉴一下近代中西合璧的中国画创作的成败得失,就很有必要。

试用医学来作比喻,西洋画的创作观念和西洋美术史的研究目标,所要解决的是"肌肉"问题,因此,它们的方法是用"手术刀"去进行"解剖";中国画的创作观念和中国美术史的研究目标,所要解决的是"经络"问题,因此,它们的方法是用"搭脉"去加以"感觉"。用"手术刀"去"解剖""经络",是不能解决问题的,正如用"搭脉"去"感觉""肌肉",也是不能解决问题的。中西的文化不可沟通大体如此,因其不可沟通,所以应该互补而不是互为替代。今天,即使西医已经在中国广为推广,而中医则日渐衰微,但用西医的方法依然不可能完美地解决中医学上的问题。正如西洋画已经在中国广为推广,而中国画则日渐衰微,但用西洋画的方法,同样不可能完美地解决中国画中的问题。所以,当美术院校的教学一度不分系科,全盘照搬西方"素描是一切造型艺术的基础"的方法时,潘天寿以其中国画家的特殊敏感性,倡导具有中国画特色的中国画教学体系,也就顺理成章了。而与之相并行的徐悲鸿中西合璧的中国画教学体系,也在中西融合而不是以西代中方面,取得了令人瞩目的成绩。站在中国画的立场上,徐、潘对待西洋画的观念、方法的态度虽然不同,但却是并行不悖的;这对中国美术史的研究,如何看待西方学者的成果,颇有启迪意义。

　　但是,詹姆斯对西方学者关于中国美术史研究的不满,与我们的不满也是有着本质的不同的。正如清代时,中国人对郎世宁的不满是因为他的画太不像中国画,而西方人对郎世宁的不满则是因为他的画太不像西洋画,批评的结果虽同,但批评的立场和标准完全不一样。今天,我们对西方学者关于中国美术史研究的不满,是因为它太不像中国美术史学,而詹姆斯对西方学者关于中国美术史研究的不满,则是因为它太不像西方美术史学。1998年春,詹姆斯来访中国,并在中国美术学院(原浙江美术学院)讲学。我虽未躬逢其盛,但据听讲者同我谈起,他的一个基本观点,就是认为中国根本就没有美术史学之可言。其荒诞就不足深论了。所谓"道不同,不相为谋",中西学者对于中国美术史研究的认识,没有共同的

第三讲 "西园雅集"与美术史学——对一种个案研究方法的批判

语言至此,则这方面的"交流"之困难,也就可想而知,即使这种"交流"引起了轰动的效应,在相互之间赢得了高度的评价,也不过如石涛所说,"如盲人之评盲人,丑妇之美丑妇耳",与科学技术交流的效应和评价完全不是一回事。

什么叫"美术史学"呢?不妨以"什么叫头发"来比喻,在西方人的心目中,所谓"头发"就是长在人的头上的黄的毛发,所以,当他们看到中国人头上所长的毛发竟是黑色的,他们就会得出"中国人根本就没有头发"的结论了。其不可理喻如此,夫复何言?遑论"交流"?据此类推,中国不仅没有美术史学,也没有文学、诗学、医学……因为中国的文学、诗学、医学也像美术史学一样,并不符合西方人对于文学、诗学、医学等的观念和标准。看来,我们并没有要求西方学者用中国学者的观念、方法去研究西方美术史,西方人却要求中国学者用西方学者的观念、方法去研究中国美术史,这就是所谓"与国际接轨"!不如此,似乎我们中国人就要被"开除球籍"!这是一种文化上的强权主义,不能不引起我们的警惕。

处于世纪之交,中国现代化的建设进程正不断地加快着"与国际接轨"的步伐。我们需要学习外国的先进经验,我们感谢外国朋友对中国现代化建设的关心、帮助和参与。但是,"与国际接轨"并不意味着可以抛弃国情,中国的现代化应该有中国的特色,中国的事情主要应该由中国人自己来办。物质文明的建设如此,精神文明的建设更是如此,难道中国美术史的研究可以是例外吗?

洪再辛《海外中国画研究文选》(上海人民美术出版社1992年版)一书的"导言"中,对海外、主要是西方学者的中国美术史研究,提出了"值得我们借鉴"的一些方面,其中特别提及:"海外的中国绘画史研究之所以能在一些国家独具规模,除了数量可观的中国古画庋藏之外,主要还是因为海外同行能不断借鉴自己的艺术史学传统(在西方基本上就是以德语为母语的艺术史学),所以在学科建置、专业训练、研究方法、学术流派诸多

方面给中国绘画史学的发展带来种种改观,培养出好几代学者,使这门古老的学问从以往经验性的感觉描述逐渐上升为较系统的理论分析,把过去小范围的个人鉴赏扩展成为独立地位的现代人文科学,使'绘画通过绘画史进入历史'。对艺术史的目的和范围问题,海外同行从理论和实践两个方面不断加以探索,使自己的专业特点,即作为人文科学一个部门的特点越来越明确,因而也就对自己提出了更为严格和科学的要求与任务。处在西方艺术史学的大背景中,从事中国绘画研究的学者们清楚自己的职守:要站在学术文化的总体水准上思考问题,进行创造性的劳动。因为艺术史可以像哲学、美学、历史学或其他人文学科一样对世界上的各种问题表明它独特的认识,而无须仰仗别的学科为之确立准则。至于这一点,中国传统的艺术史学虽然一开始也强调把绘画上升到与六籍同工(引者按:工应为功)的位置,但是后来的情况表明,真正对人文科学发生过重大影响的绘画史籍和绘画史家,却寥寥无几。旧时代的绝大多数学者都把绘画史看作不入正史、不入学术主流的小溪小涧,任其自然,结果很少有人觉得它应该成一家之言,在人文科学中扮演重要角色。"简而言之,西方学者的中国美术史研究之所以比中国学者的中国美术史研究更有成绩,也就是使得中国美术史的研究"扮演"了"有独立地位的现代人文科学"的"重要角色",根本的原因就在于前者有"明确的学科目标""清楚自己的职守",而后者则没有明确的学科目标,不清楚自己的职守。那么,这"明确的学科目标""清楚(的)自己的职守"又是什么呢?一言以蔽之曰:"要站在学术文化的总体水准上思考问题,进行创造性的劳动。"然而,这难道仅仅是中国美术史的"学科目标""自己职守"吗?把它称作是"哲学、美学、历史或其他人文学科"的共同"学科目标"、共同"职守",不是更合适一些吗?对于认为"艺术史可以像哲学、美学、历史或其他人文学科一样对世界上的各种问题表明它独特的认识",也是令人费解的。"世界上的各种问题"千差万别,所以有学科的分工,即使有些问题是不同学科的共同研

第三讲 "西园雅集"与美术史学——对一种个案研究方法的批判

究对象而各有不同的"独特的认识",但这些问题毕竟是有一定的学科限制的。据我的孤陋,似乎只有哲学这门学科才是以"世界上的各种问题"作为自己的研究对象的。至于美术史,尤其是中国绘画史,似乎就不应把阿基米德定律作为自己的研究对象,而阿基米德定律我们总不能不承认它是"世界上各种问题"中的一个非常重要的问题。所以,从这里可以看出,当前中国美术史论界的所谓"独立人文学科"的研究方向,学者们"除了绘画不说,其他什么都敢说"的学风,正是从西方学者的中国美术史研究而来。所以,他们十分欣赏西方学者的中国美术史研究,"多由综合性大学(一般不是艺术学院)的美术史系作为核心,起学科带头的作用",要求改变国内将美术史系设置于美术院校内的学科建置。

固然,早期的中国艺术史学"一开始也强调把绘画上升到与六籍同工的位置",但这里的"同",乃是"以不同求同""以同求不同",而绝不是无差别的"大同"。矛和盾,都是战斗中消灭敌人、保护自己的武器,这是"同功",但矛用于进攻,盾用于防守,这是两者不同的效用,不可混为一谈。主流和小溪小涧也是客观的存在,并且互为依存,没有主流也就没有小溪小涧,没有小溪小涧也就没有主流。在中国的文化史传统中,哲学史、历史、文学史、绘画史、印章史、髹漆史……何者为主流?何者为小溪小涧?何者为细流?何者只是一滴水?这也是客观的存在,只能"任其自然",尊重事实,绝不可人为地无限放大,把小溪小涧甚至细流、一滴水提到与主流同等的地位。试想,如果把绘画史作为主流,那么,四书五经和《史记》《资治通鉴》难道可以作为小溪小涧吗?如果大家都是主流,那么没有了支流又何来主流呢?技可以进乎道,但技毕竟不是道。既然我们所从事的工作是中国绘画史的研究,那就不要奢想自己的贡献可以与孔子相媲美;如果有谁想作出像孔子那样伟大的贡献,那就不应该从事中国绘画史的研究而应从事"太上立德"的工作。

西方学者的中国美术史研究的另一个特点是"在深入的个案分析基

础上提高扩展，由点到线，搞出专题，断代的分析，促进对一个个局部的认识"，而"我们国内"则"很少见到对一幅名画进行鸿篇巨制式的个案研究"，这种不同的"学术传统"里面，既"有方法论原因，还有一个学风问题"云云。我们知道，个案的研究需要对研究的对象具有十分熟悉的了解，或称"汉学的功底""考据的功夫"。但由于时间的间隔，导致文化的变迁，所谓"古调虽自爱，今人多不弹"，我们对于传统的了解，无论反映在美术史的研究中，还是反映在中国画的创作中，都明显地越来越生疏隔膜了。所以，要想搞出有质量的个案研究实在也难。令人惊异的是，西方的同行们虽也经历了同样的时间间隔，而且还比我们更多了一层空间的间隔，并与我们处在完全不同的文化背景（不是文化变迁）下，却比我们具有更深、更强的"汉学功底"和"考据功夫"！这确实是值得作为我们的"借鉴"的一个重要方面。《老子》说："为学日增，为道日损。"学然后知不足，我们在个案研究方面的束手束脚自不难理解。俗话又说："口气的大小是与无知程度的重轻成正比的。"所以，国外同行在个案研究方面的成绩斐然同样是在情理之中。

从我所看到过的一些西方学者的个案研究文章，大致上可以分为两类。一类仅仅是刚刚入门的常识，在中国，属于中学美术教师给初中生上中国美术史的讲课内容；另一类则是被作为"范例"的如美国梁庄爱伦的"西园雅集"研究，不过是用当代西方的"君子之心"，来度古代中国的"小人之腹"，其方枘圆凿、格格不入，是可以理解的。根据梁氏的思路，"西园雅集"是理想还是现实，必须对它的每一个细节都加以证实，如能，则为现实，如不能且有"破绽"，则为"子虚乌有"的理想。曾见元代盛懋的一件山水，庞莱臣《虚斋名画录》"详其绢楮尺寸，图记之多寡，以绝市驵之巧计，今则悉照其尺寸而备绢楮，悉照其图记而篆姓名，仍不对其本而任意挥洒"，《虚斋》"之原物，作伪者不得而见，收买者亦未之见，且五花八门为之，惟冀观于录而核其尺寸丝毫不爽耳"，从梁氏的思路，可以说是没有任

何"破绽",但它却是假的。又有元代倪瓒的《绿水园竹石图》坡上无亭,吴升《大观录》却记其坡上有亭,以梁氏的思路而言,可以说是"破绽"显然,但它却是真的。凡此种种,不一而足,所以,对于西方学者的自诩"汉学功底很深""考据功夫很强",我们只能姑妄听之,以助谈资。

(1997年)

04 第四讲
中国美术史论研究二题

一、独立人文学科的美术史论研究

这里所指的美术史论研究,主要是指中国美术史论,尤其是中国书画史论的研究。

20世纪90年代前后,美术史论研究被冠以"美术学"的名称,并被作为一门学科来建设。这主要是与近年来一批中青年美术史论学者的蜂起有关。

在这之前,美术史论研究的方向、目的和方法,大体上可以一分为二:

第一个方向是为了更好地画好画,鉴赏好画,所以,美术史论的研究,对于书画的创作、鉴赏具有主宰的作用,正如邓椿所说"画者,文之极也"的"文",在很大程度上表现于美术史论的研究。古今的大画家、大鉴赏家,大多对于美术史论有着精深的研究,否则的话,只能止于"众工之事"而"虽曰画而非画",这不是没有道理的。古代如顾恺之、谢赫、宗炳、张彦远、荆浩、郭若虚、郭熙、邓椿、赵孟頫、董其昌、石涛、恽寿平、龚贤,等等,都是大画家、大鉴赏家而兼为大史论家。否则的话,所撰的史论著述,一般也不会有太大的学术价值。这种情况在清代反映得尤为明显。清人好著述,美术史论的著述之多,是此前历代总和的几十倍,但不少著述家对于书画的创作、鉴赏缺少实践的体会,所以虽洋洋洒洒,而价值甚微。以近代而论,如黄宾虹、傅抱石、郑午昌、潘天寿、谢稚柳、陆俨少,等等,也是

大画家、大鉴赏家而兼为大史论家,所以,他们的著述,学术价值也明显高出一般的著述家。至于这一方向的研究方法,则侧重于"怎么画",具有很大的实践性和可操作性。因此,他们的史论观点,既来之于作品,又可以回复到作品。像傅抱石对中国古代人物画和山水画的研究,谢稚柳对"水墨画"的研究,都是从古人作品的实践中来的,无有凿空之谈,所以又可以回复到他们自己创作的作品之中,像傅的人物画,是他研究晋唐人物画的成果,谢的山水画、花鸟画,是他研究李郭的山水画、徐熙落墨花的成果。这样,创作、鉴赏与史论研究,便形成良性的循环。

然而,自20世纪60年代以后,尤其是80年代以来,这一研究方向却日渐衰微。一方面,由于50年代以后,中国画的学习基本上是走美术学院国画系的道路,而美院国画系的教学偏重于素描和写生,也就是注重于西式教学的技术训练,对于传统的认识要求则大大地降低了。这样,第一种方向和方法便逐渐失去了它的实用价值。另一方面,由于这一方向和方法对于研究者来说,不仅需要具备对于传统绘画的精深理解,而且需要具备对于整个传统文化的精深理解。而传统文化是一种"板凳须坐十年冷"的学问,不是一种可以一蹴而就的"快餐文化"。这样,后继的研究者越来越缺少这方面的耐力和功力,也导致这一方向的衰微。

第二个方向是为了更好地研究历史,作为形象的史料,来辅助对于文献资料的认识。如通过对三代青铜器、钟鼎文的研究,来认识上古的历史;通过对张择端的《清明上河图》的研究,来印证孟元老的《东京梦华录》或其他文献,进而认识宋代的历史,等等。也有不一定为通史服务,而是单独作为文物来研究的,如研究某一个画派、某一件作品,则重在它的历史文物价值。所以,国内外各大博物馆中,多设有书画艺术的研究部门。但是,这一方向并不是像第一个方向那样,对于书画的创作、鉴赏具有主宰的作用,而只是从属于历史学科的。所以,古今的大历史学家,对于美术史论的研究大多水平泛泛,而在这一方向投入大量精力,取得了大量成

果的研究者,则没有一个可以称为大历史学家的。至于其研究的方法,则侧重于"画什么",包括书画家的家世、交游等历史的事实,即使涉及"怎么画",主要的也不是出于为艺术创作、鉴赏服务的目的,而是出于对历史文物真伪鉴定的目的。由此可见其侧重文物历史的史学价值,而不是实践操作的艺术价值。这一方向和方法,伴随着近世博物馆学成为历史学科中的一个重要门类,自 60 年代以来逐渐自成体系。对于研究者来说,虽不一定需要具备深湛的对于传统书画的理解,但却需要具备相应的对于传统文化的理解。

我们知道,艺术研究不同于科学研究。一位艺术家的成就,天赋的条件相当重要,一位科学家的成就,天赋的条件就相对次要一些。过去有一位教育家表示,给他一定的条件和时间,他可以保证培养出一定数量的优秀科学家,却不能保证培养出一位优秀的艺术家。高中毕业生报考大学,他可以不管自己的爱好与否,随便填报物理或数学的志愿,经过四年的大学学习,加倍刻苦用功,毕业后有机会成为一位优秀的物理学家或数学家;但他如果没有对于艺术的爱好,则即使进入美术学院学习,加倍刻苦用功,四年毕业后不一定成为一位优秀的画家。至于美术史论作为一门学术,第一个方向更接近于艺术,第二个方向则更接近于科学。所以,要造就第一个方向的美术史论家相当困难,而要造就第二个方向的美术史论家则相对容易一些。再加上社会需求的迥然不同,这也是当前第一个方向的研究日渐衰微,而第二个方向的研究却自成气候的重要原因。

至于独立人文学科的美术史论研究方向,则主要是由 20 世纪 80 年代以来的一批中青年美术史论学者提出来的。恢复研究生的考试以后,国家教育部门对于外语、政治的要求甚严,恰恰美术专业的考生,政治,尤其是外语的成绩又极差。所以,对于最低分数的界定,美术专业要低于其他专业。但即使如此,出身于美术专业的考生,依然难以通过。在这样的形势下,便有不少出身于外语、文学、历史乃至理工专业的学生,他们的成

绩，考本专业的研究生是不够的，但考美术专业的研究生却绰绰有余。因此，尽管他们原本从来没有接触过美术，也不一定爱好美术，但为了达到考研究生的目的，便转而报考美术专业。而美术专业中，报考绘画专业也是不行的，因为其专业上绝对过不了关，于是便报考美术史论专业。这样，便一下子涌现出一大批这样的美术史论家，他们的研究，既无法进入第一个方向，又难以进入第二个方向，于是，受西方学者研究中国美术史的影响，便另外开辟出一个所谓"独立人文学科"的方向。其研究的方法，重在美学、哲理、文化、心理，等等方面，侧重于"为什么要这么画"和"为什么画这样东西"，除了画不说，其他则海阔天空，什么都敢说。

目前，在各艺术院校的美术学学科建设中，在社会上的美术史论界，所活跃着的占主导地位的美术史论研究方向，便是这一"独立人文学科"的方向，至于第一个方向，则越来越不受重视，第二个方向，则局限于博物馆的小圈子内。由于"独立人文学科"的研究方向，不仅不需要对于传统书画的精湛理解，甚至不需要对于传统文化的相应理解，只需要从西方的哲理书、美学书中搬来抄去，因此极容易上手；又因为这一方向不妨随心所欲，不知所云，或假、大、空、奇、"放诸四海而皆准"，因此极容易唬人——所以，深受青年学子的爱好，其发展的势头越来越猛，而它的后果则是令人担忧的。

事实上，"独立人文学科"的美术史论研究，不妨追溯到20世纪50年代之前，作为美术院校的教学，美术史论是一门必修的课程。但由于如前所述，西式的美院教学同传统的中国画学习方法之不同，这一美术史论的学科，只具备知识性，而不具备操作性。如潘天寿、俞剑华等人，都撰写过《中国绘画史》，滕固也撰写过《唐宋绘画史》，童书业则撰写过《唐宋绘画谈丛》，等等。这一些著述，既不能归入第一个方向，也不能归入第二个方向，都是为美术史而美术史，用于教学的知识性教授。因此，从某种意义上说，正是"独立人文学科"方向的前身。不过，"独立人文学科"的研究，

对于这一类研究是看不上眼的,尤其对潘、俞的《中国绘画史》更不屑一顾。因为"独立人文学科"是不讲知识性,而讲理论性、哲理性的,也就是所谓注重"能力",在方法上,则以西方学者为宗。因此,相对来说,滕、童的研究还比较地为他们所认可却不能使他们满足。在他们的心目中,潘、俞的著述,只有知识性,没有理论性、哲理性,不过是"剪刀加糨糊",不足为训;滕、童的著述,知识性与理论性、哲理性并举,而且在不同程度上汲取了西方的学术方法,所以开创了美术史论研究的新风气。而只有到了他们,才真正一扫传统,更彻底地明确了这一全新的研究方向,真正具有创业垂统的功绩,可以媲美于柏拉图、黑格尔、孔子的贡献。

试以石涛的研究为例。从民国至今,这是一个热门的课题,参与研究的人数之多,在中国绘画史领域,似乎还没有其他任何一位画家可与之相提并论的。从研究的方向,大体上也正可以分为三类:第一类如张大千、钱瘦铁、唐云、傅抱石、潘天寿、陆俨少、谢稚柳等,他们研究石涛、学习石涛,有些有文字的著述,有些却没有文字的著述,但反映在他们的创作实践中,都是卓有成效、为世所公认的。他们所研究的内容,重在石涛的笔墨风格,对石涛的理论,则重在"我用我法""无法而法""搜尽奇峰打草稿""山川与予神遇而迹化""笔墨当随时代",等等,却没有一个去研究"一画"的。第二类则为博物馆中研究人员的方向,重在研究石涛的生卒、交游、真伪鉴定,等等——这一些,也为第一类的学者所研究,但出发点和归宿点是不同的。他们的研究对于文博工作的建设,也是卓有成效、为世所公认的,而值得注意的是,他们中也没有一个去研究什么"一画"的。第三类便是"为美术史而美术史"进而到"独立人文学科"的方向,纠缠于"一画"做了数不清的文章,又是《周易》,又是《老子》,又是佛学,把问题越说越玄虚、越糊涂,至今还没有理出一个头绪来。有人甚至认为,石涛之所以是一位伟大的画家,首先在于他是一位伟大的哲学家,他的《画语录》不仅是一部伟大的画学著作,更是一部伟大的哲学著作,而"一画"正是其伟大哲

学思想的集中体现,因此,不认识"一画"博大精深的哲学义理,就无法真正认识石涛。而如果既承认石涛是一位伟大的画家,又不承认他首先是一位伟大的哲学家,他的《画语录》是一部伟大的哲学著作,"一画"中包含了博大精深的哲学义理,那就是"自相矛盾"云云。

在这里,我可以非常负责地指出两点:

第一,哲学是抽象思维,艺术是形象思维。诚然,世界上的万事万物包括艺术,都蕴含了一定的哲理,但哲学与艺术毕竟是两件事,不可混为一谈。否则的话,任何人、事、物,岂不都成了哲学? 可以肯定的是,石涛并不是一位哲学家,遑论伟大?《画语录》并不是一部哲学著作,遑论伟大? 这一点,只要去查一查任何一部《中国哲学史》便可以明了:没有一部《中国哲学史》中载有石涛及其《画语录》的名头!

第二,根据"一画"研究者的观点,"一画"开宗明义被列为第一章,具有统摄全局的意义,而以下的十七章都是从不同角度来阐述"一画"这一总的纲领,即所谓"纲举目张"。古今的作文,确实有采取这种做法的,但《画语录》是否使用了这一文法呢? 必须具体情况具体分析。因为,除了"纲举目张"的文法外,还有"循序渐进"等多种不同的方法。例如张彦远的《历代名画记》,第一至三卷从"序画之源流"而"序画之兴废""序自古画人姓名""论画六法""论画山水树石"……就是一些各自独立的专题,以论述次序的先后为先后,而并不是以排在第一的"序画之源流"为总纲,再用以后一些专题去阐述它;第四卷以后"序历代能画人名"从"轩辕时一人"而"周一人""齐一人"……一直到"唐朝下七十九人",同样是以论述次序的先后为先后,而并不是以排在第一的"轩辕时一人"为总纲,再用以后的一些朝代、人名去阐述它。《画语录》的文法,十分浅显地是与《历代名画记》相一致的,"一画章第一"与第一卷首篇"序画之源流",讲的都是画的起源问题。只是张彦远从画史的角度出发,所以讲画的"源流";石涛从画论的角度出发,所以讲画的"本源"。所以,"一画"就是"画的本源"。这与

《千字文》以"天地玄黄,宇宙洪荒"开篇,是同样的道理,并没有什么玄虚、奥妙。许多研究、学习石涛卓有成效的专家,之所以没有研究"一画",这正好说明,因为"一画"是一个很简单的问题,没有什么价值,不值得去研究。你说不弄明"一画"的哲理就不能真正地理解石涛,那傅抱石等学石涛为什么卓有成效,你自己却没有什么成效?实践是检验真理的唯一标准,空洞的理论除了把简单的问题弄复杂外,没有别的任何意义。

讲知识,就必然实事求是;讲"能力",往往无限上纲上线,所上的高度越高,似乎"能力"就越大。所谓"独立人文学科"的"独立"两字,无非是要求美术史论的研究脱离绘画的或历史的实践检验,由此也可见这一方向的学者的心虚,只能以类似于"豪言壮语"的方式来表现自己做学问的"能力"。但既然"独立"了,你就要有自己的学科规范,没有学科的规范,谈何"独立"?这样的"能力",有何价值?

事实胜于雄辩,"独立人文学科"的美术学,恰恰是缺少学科规范所应有的科学性。以研究生入学考试为例,假定一位考生是极其聪明,外语、政治这两门需要全国统考的学科也已经过关,但他从来没有系统地学过物理、化学、素描,试想,给他半年的时间,他能通过物理学科、化学学科或绘画学科的专业考试吗?答案是不言而喻的:不能!然而,美术学学科却能。今天的一大批"独立人文学科"的美术学专家,大多就是这样考进来的。不少年轻人给我来信,说是准备报考美术学的研究生,但过去从来没有接触过该专业,希望给予突击性辅导云云,我不禁苦笑。经突击辅导而获"成功"的例子80年代有,90年代仍有。有一位美术学学科的硕士研究生,曾对我谈起参加某艺术院校的美术学研究生考试,过去从未学过美学、美术史论,仅用两个月的时间拼搏,结果,艺术理论考了88分,中外美术史分别考了76分、73分。失败的例子当然也是有的,但不是失败在专业上,专业几乎都是通过的,而且成绩相当好,而是失败在外语、政治上。类似的例子,在物理、化学、绘画学科中却绝无仅见,为什么单单在美术学

学科中如此普遍呢？这就说明，物理、化学甚至绘画学科，业已形成了各自的学科规范，不允许滥竽充数，而美术学学科的弊端则是非常之大的，鼓吹"独立人文学科"的美术学专家，应该为此感到羞愧，而不应该大言不惭。

那么，美术学学科是不是就没有标准、规范了呢？并不是的，它的标准、规范，是否可以用两个月或半年的时间就掌握了呢？并不是的。附带指出一点：任何一门学科，如果它的标准、规范是可以用两个月或半年时间就掌握的，那么可以肯定，这种标准、规范其实并不具备学科的资格。

撇开一般的美术学不论，仅就中国美术史论而言，我曾多次强调：书画实践（因为书画是中国美术史的重点）、篆文、草书、诗词格律（因为诗词是中国古汉语的精粹，中国传统书画所强调的"文之极"）这四条，是从事中国美术史论研究的基础；其次是必须熟悉笔墨风格、书画家的姓名字号；而且，对于笔墨风格，不是从所谓的美学上去认识它，而是从技法上去认识它。从这一些要求来提出中国美术史论教学、研究的标准和规范，那么，四年的时间只能初步掌握一些皮毛，没有二十年的时间是谈不上"我已经掌握了中国美术史论"的。

所以，在我的中国美术史论教学、研究中，始终强调"摆十分事实，讲两分道理"。其用意，便是针对所谓"独立人文学科"的假、大、空、奇、"放诸四海而皆准"或不知所云而来的。1997年，我们学校招收美术学的硕士研究生，我所出的中国美术史考题大致如下：

（1）请写出十位宋代一流书画家（至少有两位书法家）的姓名、字号、籍贯、简单的经历、个性艺术风格、代表作品一件及其今天的收藏处。

（2）请写出三十位清代二、三流画家的姓名、字号及大体的活动年代。

（3）邓石如的篆书作品一件释文。

（4）文彭的草书作品一件释文，并写出该诗的格律，如有拗救、特殊句式须作出说明。

（5）请写出五位 20 世纪中国绘画史专家的姓名、治学风格、代表作一部及其大体的出版年代。

（6）请谈谈对于中国画笔墨技法的认识，文字限于三百字以内，但应辅以演示图例（发给笔墨纸砚）。

我之所以如此出题，目的无非是为了防止某些从来没有接触过该专业的考生用两个月的时间钻空子。有些考生甚至教师认为我出的题太难、太偏，其实，这些考题恰恰是最基础不过的，一点也没有牵涉到理论的难度。说它"难"，无非是比之"请谈谈对于传统与创新关系的认识""请谈谈中国山水画与传统人文精神的关系问题"之类的考题更没有空子可钻而已。而事实上，即使从考理论的角度，要求考生对传统与创新、山水画与人文精神等问题加以立论，究竟又能从多少程度上来真实地考出考生的理论水平呢？当前的研究，重"能力"而不讲知识，当前的教学，同样重"能力"而不讲知识，因此，上述的问题既可以说是最难回答的，也可以说是最容易回答的，只要作文写得好，则要么"放诸四海而皆准"地人云亦云一番，要么无边无际地不知所云一番，都可以考到满意的分数，但却不能真实地反映考生的专业水平。因此，在平时的教学中，我的主张始终是："与其教理论，不如教基础。"这并不是说理论不重要，而是因为没有学好基础，再好的理论也只是空中楼阁。

"独立人文学科"的研究方向，明确于 90 年代以后，发轫于 80 年代中期，尤其是八五美术新潮及"文化热"期间，知识爆炸，信息变幻，新名词、新学科、新观念层出不穷，一时竞相以新奇为尚，"陈言"务去，而用人所未用之言，走人所未走之路。所谓"笔墨当随时代"，学术界也理所当然地迎来了一场大革命。这种假、大、空、奇的学风对于年轻人极富煽动性，所以当时我也受其影响，误认为传统的研究方法为"浅薄"，但一经涉足，便越来越明白了这种"新"方法的不足称道。试举几个例子：

有一位专家研究潘天寿，得出"潘天寿是一位伟大画家"的结论。这

当然是不错的。但我们认为潘天寿伟大,是基于他在中国画教学体系方面的功绩,基于他在强调传统方面的理论建树和实践高度,基于他在笔墨、构图等方面的深湛功力和独创性。而这位专家的依据,却是潘天寿在临死前脚抽筋,努力要使它不抽,却做不到——由此可见其"生命意志的崇高""人格精神的伟大",描述虽然很生动,但其荒谬是不值一哂的。因为,伟大的人临死前脚抽筋,努力要使它不抽却做不到,渺小的人临死前同样也是如此,就是一只鸡被割断喉管后,临死前也是如此——这不是什么"生命意志的崇高",而是生命的本能。

又有一位专家,研究"四僧"的艺术特点,认为是受儒、道、释的影响,又是《周易》《孟子》《老子》《庄子》,又是佛典;研究"四王"的艺术特点,同样认为是受儒、道、释的影响,《周易》《孟子》《老子》《庄子》和佛典,引经据典一番。这当然也是不错的,但一切古代的画家,不都是受儒、道、释的影响吗?则"特点"又何在呢?"特点"是个别,共性是一般,个别不是一般,"特点"难道等同于共性吗?

有一位专家,写了一篇《花鸟画与天人合一》的文章。但只要把"花鸟画"三字改为"花鸟诗""山水画""山水诗"甚至"苏轼《前后赤壁赋》""柳宗元《永州八记》",等等,其他一字不改,又无不成了一篇研究花鸟诗或山水画、山水诗、苏轼《前后赤壁赋》、柳宗元《永州八记》的论文!这同样是以一般代替个别,共性代替特点,虽然"放诸四海而皆准",而且眼界很宽,立足点很高,却是一点也不能解决具体问题的。

还有一位专家,研究新中国的中国画院建设,说五六十年代时中国画院的建设少而精,而到了 80 年代,却成了"中国画院的滥觞期",全国各地的中国画院,迅速发展到两百多家云云。从前后文义,所谓"滥觞"显而易见是指"泛滥成灾"的意思,而其所以不用"泛滥成灾"而用"滥觞",无疑是因为"泛滥成灾"一词太普遍、太平凡、太容易被读者看得懂,所以也就太不足以表现专家高明的研究"能力",而"滥觞"一词,则似乎是一个"新名

词"，一般的读者不明其含义而足以表现专家之高明。同时其研究的目的也不是要把复杂的问题弄得简单明了，而是把简单的问题弄得莫测高深，使读者一头雾水。但是，遗憾的是，"滥觞"并不是一个"新名词"，而是一个旧之又旧的"陈言"，意为刚刚浮得起一只小酒杯（青铜器中的觞）的流水，如兰亭修禊中便有"曲水流觞"的活动，借指"起源"的意思，与"泛滥成灾"并不是同义词，而是反义词。这个问题，可以代表所谓"独立人文学科"美术学的学风，发展而为不知所云的新名词、新观念堆砌，乃至大段大段地引用拉丁文而不加翻译，用以唬人。

更有几位学者研究董其昌的画论，由董氏"画家以神品为宗极，又有以逸品加于神品之上者，曰出于自然而后神也。此诚笃论，恐护短者窜入其中。士大夫当穷工极妍，师友造化，能为摩诘，而后为王洽之泼墨，能为营丘，而后为二米之云山，乃足关画师之口，而供赏音之耳目"的一段话，认为是针对当时"伪逸品"的"泛滥"而发。我们知道，唐宋以来，画史上的逸品从风格到具体的画家、作品，都是有实例可据、文献可循的，那么，明末所"泛滥"的"伪逸品"又有何实例呢？根本没有，可见"伪逸品"一词完全是凭空想象生造出来的新名词。其生造的初衷，或来之于"伪科学"一词。但伪科学所指乃是与科学在性质上相对立的（如神学），却又打着"科学"旗号的货色（如电脑算命），据此，"伪逸品"应为刻画严谨的画风，在性质上与逸品本相对立（如神品），如今却以"逸品"自命。但"伪逸品"名词的生造者，本意显然并不在此，而是以胡涂乱抹者为"伪逸品"，性质与逸品相同，只是画得蹩脚一些而已，据此，如以科学为造宇宙飞船，那么，造汽车就成了"伪科学"，两者性质相同，但层次有高低之分，低者便属于"伪"。殊不知，即使层次低到杠杆、斜面，也属于科学，即使层次高到电脑算命，也属于伪科学。可见，无论用"伪科学"引证"伪逸品"，还是用"伪逸品"引证"伪科学"，所谓"伪逸品"的提法，其逻辑上的不通是显而易见的，更不要说没有任何事实依据了。

关键的问题是理论与实践的关系问题,理论实践相结合,这样的理论便是有价值的,可以传世的;理论与实践相脱离(也即所谓"独立"),这样的理论是没有价值的,不能传世的。试从历史上来看,魏晋至宋元,中国绘画史论的著述实践性强,所以写一篇是一篇,篇篇足以传世,甚至片言只语,也足以传世;自明而后,尤其是清以来,中国绘画史论的著述,其数量起码是前世各代总和的二十倍,但因脱离实践的多,联系实践的少,所以,能够传世的不到前世各代总和的一半!在20世纪的短短一百年中,尤其是80年代以来的二十年中,著述成风,中国绘画史论的文字,其数量起码是前世各代总和的三十倍,而能够传世的估计不到前世可传世总和的三分之一!印刷垃圾之多,浪费人力、物力、财力、读者的精力之巨,已经达到惊人的地步!

孔子说:"盖有不知而作之者,我无是也。""独立人文学科"的学者恰恰多为"不知而作之者",其胆量之大固然值得钦佩,但从人类文化积累、进步的立场,是殊不值得称道的。有鉴于此,处于世纪之交的中国美术史论界,应该对自己的工作加以深刻反省了。

人类社会的发展,历经了农业经济、工业经济,至今天已步入知识经济的时代。知识经济的一个重要特征,在于"科学"与"技术"的一体化,也就是"理论"与"实践"的一体化。

直至20世纪60年代,在西方,"科学"和"技术"还是两个不同的概念,实际上也就是"理论"和"实践"这两个不同的概念。"科学"是对客观自然规律进行的系统的、归纳为一定模式的理论性探索,是在研究人员的"象牙塔"内进行的,也就是"独立"于实践的。"科学"的产物,仅仅是或主要是生产新知识。根据传统的观点,这种知识是区别于更实用的或更商业化的研究所产生的知识的,后者的研究更接近于市场的、实践的"技术"系统这一段。因此,通常把知识的创新叫作"发现",属于"独立"科学的研究范畴,而把技术的创新叫作"发明",属于"应用"科学的研究范畴。两者

泾渭分明，各成壁垒。

然而，到了70年代，一批高新技术的涌现使得科学与技术之间的界限不再明确地存在。至80年代，这批高新技术被称为"高技术"或"高科技"，成为一个专有的英文名词。由于它具有科学和技术相融合的特征，你中有我，我中有你，不可分裂，相比于以前的数学、物理、化学、天文、地理、生物等科学明显不同，其分类不再以探索各领域系统知识的"理论"为标准，而是以追求"实践"的效用为标准，因此，原先的科学技术需要通过"转化"才成为生产力，至此，科学技术本身就直接成了生产力。90年代以后，人们对于"知识经济"的概念也已形成全球性的共识，作为基础理论研究而"独立"于实践应用的"科学"概念之落伍于时代发展的需要，更变得显而易见。根据传统的观点，科学知识高踞于"象牙塔"的尖端领域，技术知识则来源于科学知识的提炼和应用；而根据现代的观点，科学已经不再具有任何特权，不分你我他，看不到研究投入的痕迹，不分公与私，都有可能成为产生新知识的生长点。由此，科学知识和技术知识在性质上已无根本的分界，而成为同一研究活动中合而为一的共同产品。这就使得传统基础的科学体系以及与之相适应的传统的科学研究机构、大学，等等，逐渐变得不能承担生产新知识的重任。基础研究与应用研究的界限、"科学"与"技术"的界限也就是"理论"与"实践"的界限从此失去其意义，而越来越模糊不清。这是西方"科学""技术"及相互关系的发展、演变历史。它不仅反映在自然科学领域，同时也反映在社会科学领域。

中国的情况则有所不同，"行""知"的高度一体化，也就是"理论"与"实践"的高度统一性，始终是中国文化建设的一个特点。试以中国绘画史论的研究来说，从顾恺之的《论画》、谢赫的《古画品录》、张彦远的《历代名画记》、郭熙的《林泉高致》、郭若虚的《图画见闻志》、董其昌的《画禅室随笔》、石涛的《画语录》直到潘天寿的《听天阁画谈随笔》，等等，每一部传世之作，都是既有理论性，又有实践性，而且是寓理论性于实践性之中的。

正因为此,至 20 世纪 60 年代,甚至直到知识经济的今天,在许多人的心目中,用西方传统的标准来衡量,中国似乎是没有"独立"的"基础理论"的,不仅美术史论的研究如此,社会科学、自然科学的研究概莫能外。所谓"独立人文学科"的美术史论研究方向,正是以西方 60 年代之前的传统标准来提出学科建设的目标的。

但是,事实上,在知识经济时代的今天,从"可持续发展"的立场出发,中国"行""知"的高度一体化的文化特色,明显体现出它的超前意义和巨大价值,引起有识之士的重新评价。因此,在美术史论研究的领域,我所指出的三个方向及其相应的方法,前两个,尤其是第一个即"为了更好地画好画、鉴赏好画",从而去研究"怎么画",既是传统的,同时也是适合于今天知识经济发展需要的。而第三个即所谓的"独立人文学科",则看似是新颖的,实际上却是重蹈了西方 60 年代之前科学研究的覆辙,与今天知识经济的发展对学科研究提出的要求完全是背道而驰的。

一切"独立"于实践的"基础理论"或"纯理论"的科学研究,业已受到"不容置疑的质疑",则"独立人文学科"的美术史论研究,自然不能听任其无限制地自我膨胀。

与"独立人文学科"的美术史论学者不谈绘画本身而侈谈玄妙高深、放诸四海而皆准或不知所云的哲理相映成趣,"新潮""前卫"的美术家包括中国画家们,同样表示自己的创作旨在探索、表现人类生命的深层哲理。理论与实践,在"非美术"的思维中完全合拍。这类画家笔下的艺术形象,大都丑恶怪诞,充满了骚动不安,充满了混乱,令观者眼花缭乱,如坠雾里云里。画家的创作意图究竟何在?这是任何人也看不懂的,即使由画家本人加以诠释,说明其中所蕴含的哲理是如何深刻,关系到人类前景的生死存亡,还是令人莫名其妙。看这类作品,唯一可以明了的是,这类画家的思想相当浅薄,十分混乱,根本不着所谓"哲理"的边际。

早在 20 世纪 30 年代,鲁迅便曾指出,"有些青年,不学科学,便学文

学,不会作文,便学美术,又不肯练画,则留长头发放大领结完事""较好者,则好大喜功,喜未来派立方派作品,而不肯正正经经的画,刻苦用功""盖中国艺术家,一向喜欢介绍欧洲19世纪末之怪画,一怪,即便于胡为,于是畸形怪相,遂弥漫于画苑"。徐悲鸿则指出:"吾居欧,亲见依傍新艺者,皆其学之不济者也,骛为新奇,肆其诈骗……一切皆贵创新,终不以不堪为别致,如今投机艺术,风行之新派,宣传者食利,张其狡佞,以惑感者……吾国艺事日衰,又欲从而效之,夫饥饿者虽不择饮食,必不服毒。"似乎正是针对当前的中国画坛而发。虽然现代派或后现代派的艺术家,不见得都是"学之不济者",但"一怪,即便于胡为",便于"投机"而"肆其诈骗",如"皇帝的新衣",以看不懂为高深,不懂装懂为高明,这也是事实。

我们知道,社会是有分工的,画家的工作是画画,画画的思维形式是形象思维,而哲学家的工作是研究哲理,研究哲理的思维形式是抽象思维。这就像刨子的工作是把木板刨平,锯子的工作是把木条锯断。画家用画笔来探索、表现哲理,就像企图用锯子刨平木板一样荒诞。这是其一。

其二,哲学家必须具备广博、高深的学识修养,而画家的学识修养则相对可以单一一些,直观一些。所以,今天的大学高考,凡考上哲学系的考生,各学科的考分即通常所说的"文化课"成绩都比较高,而考上美术院校的考生,"文化课"的成绩则相对比较低,只是文科录取最低分数线的百分之六十左右。以如此单薄的学识修养,妄想探索事关全人类命运前途的深刻哲理问题,就像是刚刚会做加减乘除四则运算的小学三年级学生,企图解决高等数学的微积分难题一样可笑。事实上也正是如此,陈景润最终没有能解决"哥德巴赫猜想"这道数学王国王冠上的明珠问题,而中国科学研究院则不断地收到中学生们的来信,列出算式,自称已解决了这一问题,令人啼笑皆非。

但是,独立人文学科的美术史论研究也好,旨在表现人生深层哲理的

美术创作也好,不仅仅只是出于无知而胆大的妄人妄语妄作,而恰恰是他们出于自知之明的一种别出心裁。这类学者或画家,大多欠缺美术史论研究或美术创作的基本功。因此,走正规的学术或艺术道路,对于他们几乎是不可能有所成就的,于是便标新立异,将正规的学术或艺术道路斥为穷途末路,而把歪门邪道称作光明大道,以使人看不懂来显示自己的高深。实际上,这种人人看不懂的把戏,乃是人人写得出或画得出的,是不值一哂的。

最后需要指出的是,本着对事不对人的原则,我在论述中引用崇洋媚外或"独立人文学科"专家的观点时,原则上不注明出处。

二、中国美术史论研究的学术传统

美术史论的研究,在20世纪90年代以后的学科分类中被归于"美术学",也即以"艺术学"为一级学科,其中包括戏剧、曲艺、音乐、舞蹈、美术、设计等学科;故"美术学"为二级学科,其中又包括国画、油画、雕塑、版画、美术学等学科;故作为美术史论研究的"美术学"为三级学科。在这一分类中,三级学科的"美术学"即美术史论研究是从属于二级学科的"美术学"的。这种分类方法,与中国美术史论研究的学术传统是一脉相承的,而与西方美术史论研究的学术传统则大相径庭。

我国古代对于学术著述的分类为四部,即晋荀勖《中经新簿》的甲、乙、丙、丁四部,依次为经、子、史、集四类;李充《四部书目》更换子、史次序,以经、史、子、集为甲、乙、丙、丁;至《隋书·经籍志》正式确定经、史、子、集的名称和顺序,后代相沿不易。所谓经部,系指儒家的经典,如易、书、诗、礼、春秋、孝经、五经总义、四书、乐、小学十类;所谓史部,系指各种体裁的历史著作,如正史、编年、纪事本末、别史、杂史、诏令奏议、传记、史钞、载记、时令、地理、职官、政书、目录、史评十五类;所谓子部,系指诸子百家、三教九流的著作,如儒家、兵家、法家、农家、医家、天文算法、术数、

艺术、谱录、杂家、类书、小说家、释家、道家十四类；所谓集部，系指历代作家一人或多人的诗文、评论、戏曲等著作，如楚辞、别集、总集、诗文评、词典五类。美术史论研究与美术实践一样，均被归于子部艺术类，就像诗文评论与诗文创作一样，均归于集部。这一传统，只要看一看商务印书馆所出版的丁福保、周云青所编《四部总录艺术编》即可了解像张彦远的《历代名画记》，余绍宋认为画家之有是书，如史家之有《史记》，但它并未入史部，而是入子部的，更不要说入经部了——尽管古人早就说过，绘画可与六籍同功、比雅颂之述作。

　　这种分类法表明，中国美术史论研究的学术传统，是与美术的实践活动密切关联、不可或分的，也即知与行是相互为用的。用今天的话说，则是理论与实践的一致性，理论必须从实践中来、到实践中去，又必须到实践中去、从实践中来，而以实践作为检验理论是否正确的唯一标准。所谓实践，又可分为两个方面，即创作和鉴藏，一如商品经济中的生产和消费。所以，古代的大美术史论家，他们的美术史论研究著作之所以有价值，是与他们密切参与美术的实践活动，兼为大收藏家、大画家的身份相关的，像谢赫、张彦远、郭若虚、邓椿、顾恺之、荆浩、郭熙、苏轼、董其昌、四王吴恽、石涛、龚贤等无不如此。反之，凡是在美术实践活动方面没有取得突出成就的，则所撰写的著作大多没有什么价值。

　　20世纪以后，引进了西方的教育体系，美术学院建立，但对于美术史论专业的设置，仍延续古代的学术传统，不是置于人文学院之中，而是置于美术学院之中。50年代之前，美术史论的课程主要开设于美术学院中，而不是开设于人文学院中；50年代以后，美术史论系设置于美术学院中，而不是设置于人文学院中；90年代后，作为美术史论研究的"美术学"以三级学科从属于二级学科的"美术学"、一级学科的"艺术学"，而不是独立于二级学科的"美术学"、一级学科的"艺术学"之外而归于历史学、文学之中，尽管它的毕业生被授予"文学"学位。

90年代以来,受西方学术文化的影响,一部分年轻的学者提出"独立人文学科"的美术史论研究方向,也就是要求把美术史论专业从美术学院中"独立"出来,从二级学科的"美术学"、一级学科的"艺术学"中"独立"出来,而归属于人文学院之中,归属于与二级学科的"美术学"、一级学科的"艺术学"相对等的新的学科如历史学等。

我们先来看看西方"独立人文学科"的美术史论(主要是美术史)研究是怎样的一个方向、怎样的一种传统。

第一,西方古代的学术传统,我们可以称之为"经院学术",也即其研究的方法和方向,是与实践相脱离的或称相独立的。在中国,历史(主要是政治史)学家大多直接参与政治的实践活动,美术史论家大多直接参与美术的实践活动,文学理论家亦大多直接参与文学的实践活动。而在西方,历史学家大多游离于政治的实践活动之外,美术史论家大多游离于美术的实践活动之外,文学理论家亦大多游离于文学的实践活动之外。中国的学术传统,保证了学术的实践性,西方的学术传统,则保证了学术的纯粹性。正如中国的学术传统所注重的是学术的实践性,西方的学术传统所注重的是学术的逻辑性,并以逻辑的严密与否作为检验理论观点是否正确的唯一标准。至工业革命以后,工业经济的社会背景导致了科学与技术的分离,经院学术进一步表现出其高人一等如"象牙塔之尖"的优势,所谓"形而上者道,形而下者器"。所以,美术史论作为一门学科,并不是设置于美术学院之中,而是设置于人文学院之中,攻读或研究美术史论的学生、学者,主要是同各种人文学科的学生、学者相交往,而不是同各种美术专业的学生、艺术家打交道。这是西方独立人文学科的美术史论研究得以成立的第一个原因。

第二,由于历史学的研究,政治的因素日渐淡化,而文化的因素不断提升,因此,在西方,考古学和博物馆学非常发达。考古学和博物馆学的研究对象,主要是形象的美术作品,如雕塑、绘画、工艺,等等,这就为独立

人文学科美术史论的研究提供了又一个可以成立的背景。

第三,在西方,有不少有钱又有闲者,因税收制度等种种原因,他们可以提供可观的资金,作为独立人文学科美术史论研究者的研究经费。

由于上述三个原因,美术史论的研究得以"独立"于美术的实践活动之外而自成体系。而中国的情况与西方显然不同,不仅学术的传统不同——在西方,是道、器分裂,在中国,则是道、器合一,道既寓于器,技亦进乎道;而且,考古学和博物馆学的传统、赞助人的传统也均不同。以考古学和博物馆学而论,在西方,它具有独立的地位和规模,在中国,则是从属于历史学科的,古代的美术作品作为形象的史料,虽有助于破译不少历史之谜,但古今的大历史学家,主要的精力均不在美术史论,而主要精力在美术史论的历史工作者没有一个能成为大历史学家的,因此,作为独立人文学科的美术史论研究,就无法取得其相应的地位和规模。以赞助人而论,因社会经济、文化、保障等制度的不同,在西方,可以有无偿的赞助,在中国,赞助多是企图收取回报的,无论是直接的回报还是间接的回报,而赞助独立人文学科的美术史论研究,恰恰是没有回报的,这样,缺少必要的经济支持,所谓独立人文学科的美术史论研究又成了空中楼阁。

同时必须强调的是,在工业经济时代的西方,独立人文学科的美术史论自有它成立的理由,但到了知识经济的时代,这一传统本身也受到怀疑,我们更不应该盲目照搬。工业经济时代的学术,是以科学和技术的分离也即道与器的分裂为特点的,科学是一个理论的问题,它是在经院式的实验室中完成的,技术是一个实践的问题,它是在生产、应用的过程中完成的,从科学到技术,需要一个转化的过程。而知识经济时代的学术,则是以科学和技术的一体化也即道与器的合一为特点的,通常称之为"高科技"。"高科技"既是一个理论的问题,同时又是一个实践的问题,它的"实验室"不是经院式的,而是生产性的,它的生产不是工厂式的,而是实验室式的。而这一特点,恰好与中国学术道寓于器、技进乎道的传统相一致。

因此,在知识经济时代的今天,我们更不应该大搞什么"独立人文学科"的美术史论研究,而应该坚持中国特色的美术史论研究传统,坚持历史与现实、理论与实践的统一性。

需要指出的是,20世纪的中国美术史论研究,凡有成就的著述,几乎都出之于大画家、大鉴藏家之手,如郑午昌的《中国画学全史》、潘天寿的《听天阁画谈随笔》、陆俨少的《山水画刍议》、谢稚柳的《水墨画》、傅抱石的大量著作、黄宾虹的画语录,等等;"独立人文学科"式的著述,当然也有一些优秀的成果,如钱锺书《七缀集》中的一些文字、宗白华《美学散步》中的一些文字、李泽厚《美的历程》,等等,但绝大部分都是假大空奇的货色,或放诸四海而皆准,或不知所云。当然,西方独立人文学科的美术史论研究,其学术的传统也是相当严谨的,它虽然不主张实践的可操作性,却强调逻辑的周密性,其结论的正确与否,是根据其逻辑的周密与否可以推导出来的。而中国的年轻学者们,在大力倡导西方独立人文学科的学术传统、贬斥中国知行合一的学术传统的同时,则不仅排斥了实践对于理论的检验,而且根本不顾逻辑的周延。一种学术,如果它既可以不受实践的检验,又可以不讲逻辑的周延,它自然就可以信口开河,错误百出,其成就的大小,也就仅仅取决于学者胆子的大小了。这样,问题的症结又不仅仅在于中西文化背景的异同和学术传统的异同,而更在于学风的是否端正了。不端正的学风,无论中国的还是西方的学术传统,都是不能被允许的。

这种不端正的学风,不仅蔓延于当前的中国美术史论界,尤以"独立人文学科"的美术史论研究为烈,而且蔓延于其他的人文学科。如1999年1月16日《文汇报》第八版上,刊有仲伟民先生的《治学态度最是吃紧处》一文,便尖锐地指出了这一问题:"历史学研究不是一项轻松的工作,你要取得成就,就必须有板凳要坐十年冷的精神;历史学也需要悟性,但更需要笨功夫,如果要小聪明,想方设法走捷径,那你永远不会成为一名合格的史学工作者。"而"目前学术界蔓延一股浮躁的不良风气……尤其

是近年刚在史学界出头露面的一些年轻人,包括一些硕士研究生和博士研究生……一是治学态度不严肃,在未广泛占有材料的情况下,就迫不及待地下结论……二是学术研究中的违规行为,明明是引用别人的观点,却不注出说明,问心无愧地标榜为自己的观点。"结果,"文章必然粗疏,材料必不可靠,结论也必定不能让人信服"。在《红楼梦》的研究中,更是稀奇古怪的成果百出,令"红学"专家汗颜。这种不良的学风,不需要"板凳要坐十年冷"的基本功,基本功越扎实越是束缚创造性,越是没有基本功越是便于发挥创造性,于是一夜之间便可成名成家,引起"轰动效应"。人文学科如此,艺术学科也是如此,不仅美术史论研究以假、大、空、奇为创意,美术创作实践同样以假、大、空、奇为创意。尤其令人惊讶的是,素以脚踏实地著称的自然科学界,竟然也受到这一风气的腐蚀。据新华社1999年1月17日电,当前的科技界"确实存在抄袭、剽窃、弄虚作假、随意修改实验数据、有意拔高鉴定成果水平、论文中所列参考文献不全面等不良现象",被称作"科学丑陋现象",其对象不限于"一些地方科研成员、大学教授",甚至连中科院、工程院的院士,也有弄虚作假的。这看来不仅仅是一个学风是否端正的问题,更是一个急功近利的社会风气的问题。

美术史论的研究,良好的学术传统、良好的学风、良好的社会风气,三者是密切依存、荣辱与共的。浮躁不安、哗众取宠、急功近利,这一风气有它值得肯定的一面,即它激发了人的竞争活力,加快了社会的发展节奏,但它同时对于学术的研究,包括美术史论的研究所带来的负面影响,也是非常之大的。社会的风气不是我们所能改变,尤其是从其值得肯定的一面而言,也无须我们去加以改变;但作为美术史论的研究者,如何把我们自己的工作搞好,对于社会风气的影响如何用其利而弃其弊,则是我们所应该做而且可以做到的。而要做到这一点,又牵涉到端正治学态度、继承并发扬优良的学术传统的问题。治学态度与学术传统是二位一体的,凡是不良的治学态度,必然摒斥优秀的学术传统,凡是端正的治学态度,必

然弘扬优秀的学术传统;反过来也一样,凡是摈斥优秀学术传统的,必然治学态度不正,凡是弘扬优秀学术传统的,必然治学态度严谨。孔子说:"知之为知之,不知为不知,盖有不知而作之者,我无是也。"要做到这一点,说难也难,说不难也不难,所谓"事在人为""仁远乎哉?我欲仁,斯仁至矣"。

我曾多次提到,对于属于自然科学方面的技术工程的设计、施工,并不是每一位桥梁设计师、工程师都有胆量承接的;但是,对于美术史论方面的"科研"课题,则是每一位"美术史论家",甚至"文学评论家"都是敢于承担的。究其原因,正在于前者必须有十分的本领才敢做八分的工程,不懂装懂,或只懂二分却要做八分的工程,最终必将在实践的检验中落一个害国、害民、害己的结果,而无论他是用正当的手段接到这一工程,还是用不正当的手段接到这一工程;然而,"美术史论"的研究课题就不一样了,研究者即使不懂装懂,也不会在实践的检验面前得到任何报应,因为任何"研究成果"都是不会垮塌的,不会造成"车毁人亡"的后果的。但是,这并不说明"质量"问题的不存在,对于精神文明的建设,对于学术、学科的建设,恰恰说明了"隐患"的更加严重。因此,端正美术史论研究领域的学术风气,任务十分艰巨。

宋魏庆之《诗人玉屑》有云:"诗之有评,犹医之有方也,评之不精何益于诗?方之不灵何益于医?然惟善医者能审其方之灵,善诗者能识其评之精,夫岂易言也哉?"如今,最不易言的却成了最易言的,原因何在?便在于它的"独立",在于它的可以不受实践的检验。前文引述过鲁迅、徐悲鸿所曾抨击过的盲目引进西方"新艺术"的丑恶现象,如今又弥漫于中国的美术界,进而又弥漫于中国的学术界,遂使"投机艺术"与"投机学术",两者互为鼓吹,"狂謷满地"。当然,无论西方的现代艺术还是独立人文学科,都不是简单化的"皆其学之不济者"一语所能否定,而应具体情况具体分析,但在中国的艺术界和学术界,它们确实是最适合于"学之不济者"

"便于胡为""肆其诈骗"的幌子则是毫无疑问的。因此,一切有良知的艺术家、艺术史论家,理应挺身而出,拨乱反正,挽狂澜于既倒,为发扬中国美术史论研究"实事求是""实践出真知"的优秀学术传统而努力。

读到1985年第三期的《文学遗产》,发表了一篇"古典文学宏观研究征文"的启事,启事中说:

> 当前,整个文学研究工作正处在一个重要的发展阶段,就古典文学研究来说,也正酝酿着具有重要意义的突破。我们认为,这个突破可以从多方位、多角度、多层次进行,但其重点应放在宏观研究上。这不但因为过去长时间内,我们对这方面重视不够,下的功夫不够,今天需要弥补,还因为在宏观问题上取得突破,必将在较大的范围内促进我们的研究工作向前发展一步,其意义具有某种全局性……当然,我们在此提倡宏观研究,绝不是要将它同微观研究对立起来,割裂开来,或厚此薄彼,我们所说的是在扎实的微观基础上的宏观研究。

这种"宏观研究"的浪潮,其实并不局限于当时的古典文学研究领域,而是遍及包括美术史论研究在内的整个学术界,它给年轻一代的学者带来了极大的兴奋和思考的热情,形成了一种以"宏观研究"为创新、为高深,而以"微观研究"为落后、为肤浅的偏见。所谓"微观研究",也就是研究局部的、个别的、实在的、具体的对象和问题,所得出的也是针对该局部和个别的实在、具体的结论,也即通常所说的"实事求是"或"有一分事实说一分道理",甚至"有十分事实说一分道理";所谓"宏观研究",则不满足于此,而是研究总体的、一般的、抽象的、高深的对象和问题,所得出的也是针对总体和一般的抽象、高深的结论,也即通常所说的"虚(空)谈析理"或"有一分事实讲十分道理",甚至"没有事实也能讲出道理"。具体而论,如以石涛为研究的对象,有人谈他的生卒,谈他的交游,谈他的一幅作品,谈他的一句画语,所得出的结论也是只适合于石涛一个人的,这便是"微

观研究";而另有人谈他的思想,包括从空间上谈他与时代思想的关系,从时间上谈他与各种传统思想的关系,尽管也涉及他的交游、作品、画语,等等,但所得出的结论不只是适用于石涛一个人的,也是适用于八大、弘仁、髡残、龚贤甚至倪云林、苏东坡的,这便是"宏观研究"。

然而,方法真的有"宏观""微观"之分吗?我认为不见得。研究的成果(结论)可以有宏观、微观之分,但研究的方法必然都是具体的。研究的深化过程,事实上正是对具体对象认识的深化过程,否则,不论其结果是宏观还是微观,都是不可能真正具有价值的。例如,我们具体地研究了石涛的一幅画,便取得了对于石涛的一点微观认识……不断地积累,当我们具体地研究了石涛的一百幅画,而且是代表了他不同时期、不同题材、不同画法、不同风格的一百幅画,一百点微观认识的积累便从量变引起质变的飞跃,于是我们便取得了对于石涛的整体宏观认识。我们绝不能想象,离开了对于石涛的具体研究,可以进行什么抽象的研究,离开了对于石涛的微观认识,可以取得什么宏观认识。

应该承认,20世纪80年代"文化热"的所谓"宏观研究",对于推动学术的发展是有积极贡献的。但事实上,早在当时,它便包含了"虚(空)谈析理"的不良一面,而进入90年代,这不良的一面更被进一步放大,成为所谓"独立人文学科"的美术学,完全取代了传统"实事求是"的优良学风。

学术研究应有学术研究的科学性和严肃性。虽然美术不是科学,但美术的研究却是一种科学。真理即使不是唯一的,但必然有它的实在性,而不应该是公说公有理、婆说婆有理。科学研究的结论不是终极真理,也不是绝对真理,它可以而且必须不断地被修正,并且绝对应该探索真理并逐渐接近真理,而不应把所研究的对象看作"任人打扮的小姑娘"。在这方面,人文科学的研究者理应向自然科学的研究者学习。遗憾的是,今天的情况却是自然科学的研究者在向人文科学的研究者学习。这且撇下不论,在80年代宏观研究的"文化热"中,涌现出的诸多新方法中,有一个方

法叫"接受美学",也就是对于同一个研究对象,研究者可以不顾对象的客观性,纯粹从自己的感觉出发去"接受"它,对它进行"再创造",如同"有一千个读者,就有一千个哈姆雷特",作了五花八门的阐释。这一方法,更为严重地败坏了学术的风气。诚然,所谓"接受美学",可以作为大众艺术鉴赏的一种方法,但绝对不应该包括在专家艺术研究的范畴之内。

与此同时,还有所谓的"模糊美学",据说来自"模糊数学"。但作为科学的模糊数学,事实上是一点不模糊的,它仍有相当严格的精密性即概率。而美术学的"模糊美学"真正是一片模糊,令人不知所云。学术研究的目的,是要把复杂的问题讲得简单、明了,而"模糊美学"的研究,则是要把简单的问题讲得复杂、糊涂,实际上,是因为研究者本人对这一简单的问题也不明所以,于是只能以不知所云来显示自己的莫测高深。

研究的是绘画,可是却不把它当作绘画,而是当作哲学、美学、宗教,儒、道、释的思想等来研究;研究的是四王,可是重点谈的却不是四王,而是孔子、老子、禅宗、王阳明、康熙、方苞、姚鼐等,这样,便脱出了局部的、具体的"微观研究"的局限性,而显出海阔天空、东拉西扯、无边无际、深不可测的"宏观"性。这是"宏观研究"的一个基本特征。它使科学变成了艺术,使美术研究变成了美术鉴赏——而且是大众的美术鉴赏。

梁启超在《清代学术概论》中曾明确指出:"清学以提倡一'实'字而盛,以不能贯彻一'实'字而衰。""实事求是"学风的偃伏,"虚(空)谈析理"学风的张扬,则是今天美术史论研究盛衰的征候。晋人"清谈"误国,千百年来,有识者无不痛心疾首;今人"虚(空)谈"误学术,也已引起不少有识者的警惕。梁氏所说"倡一'实'字而盛"的清学,是由顾炎武开创的,"炎武所以能当一代开派宗师之名者何在?则在其能建设研究方法而已"。可见方法确实重要,方法对头了,就能一把钥匙开一把锁,方法不对头,则圆枘方凿,格格不入。正确的、有效的研究方法,从具体的、"微观"的立

场,必然是一把钥匙开一把锁,从抽象的、"宏观"的立场,则是希望找到一把能开启一切锁的"万能钥匙",但事实上,这样的钥匙是没有的,能开启一切锁的"万能钥匙",实际上恰恰一把锁也打不开。不是"以不变应万变",而是"以变应变",才是真正有效的方法。例如,用儒、道、释可以解释苏轼、倪瓒,也可以解释四王、四僧,中国绘画史上的一切问题,都可"迎刃而解",实际上根本还没有涉及问题的边际,更不要说核心。学术要创新,但创新的观点、结论应该是"新"(new)的,而不是"新闻"(news)的,则它必然是通过非常具体的艰苦研究才获得的。避开具体的研究、轻而易举地获得的"创新"观点,不可能是"新"的,而至多只能是"新闻"的,而且是被当作笑谈的"新闻"的。

顾炎武的研究方法约略有三条:一曰贵创,二曰博证,三曰致用。翻译成白话:学术研究贵有创新的发现,但创新的发现必须建立在实事求是的历史研究和实践出真知的理论研究基础之上,它才经得起实践的检验,这里没有微观、宏观之分,也拒绝"接受美学"的"再创造"和"模糊美学"的"捣糨糊",所有的只是具体、切实的科学性和严肃性,不亚于规范的自然科学研究。这一方法,至"正统派"——乾嘉学派,获得进一步的发展,梁启超总结为十条:一是重在证据,拒绝臆测;二是选择证据,以第一手资料为尚;三是孤证不为定说,无反证姑存之,有续证渐信之,遇反证不惜弃之;四是不得以己意而隐匿、曲解证据;五是对同类证据应归类比较,以求得公则;六是凡采用旧说,必明引之;七是所见不合,宜互为辩诘,无所顾忌;八是辩诘态度,应对事不对人,既互为辩诘,又互为尊重;九是与其博而少,不如专而深;十是文体贵朴实简洁,忌敷枝蕃叶,庶使论点鲜明而易晓。这十条,归结为"实事求是"四个字,对于今天美术史论界的学风建设,无疑是极具针对性的。

在这里,所牵涉的不仅仅是方法问题、学风问题,而且关系到学术道德问题。梁启超认为,能坚持这十条,不失为"有德"的学者;否则,乃是学

者的"大不德"。所谓"德成而上,艺成而下",确实,不同学术方法的选择、应用,实际上反映了学者的不同品德、道德。

撇开青年人的少不更事所以容易误入歧途不论,对于成年且成名的学者,以学术为天下之公器,文章为千古之事业,他必然恪守"实事求是"的正道;以学术为一己急功近利的工具,他必然要走"虚(空)谈析理"的捷径。

"微观"的研究,因其具体的一点一滴的积累,所以要花大功夫,而且光有功夫还不行,还牵涉对于艺术的悟性,没有悟性难免外行而永远难以入门。这样,要想有所成就便难之又难,慢之又慢,而且,这成就绝对来不得半点虚假,绝对骗不了一般的识者。而"宏观"的研究,因其可以脱离对象具体问题而任意发挥,所以只要胆量大,即使对艺术一窍不通也无所谓,而且,越是不懂越是可以谈出与众不同的"创新"观点,发人之所未发。这样,要想取得成就便易之又易,快之又快,而且,这成就甚至可以骗得了明眼的识者,为显示自己的无所不通而对之不懂装懂地表示赞叹、推崇。这就好比写实画和抽象画的创作,80年代在上海展览中心举办的"首届中国油画大展",我的一位朋友,从来没有画过油画,竟也画了一幅自己也不知所云的抽象画,而且竟入选了!当然,抽象画有抽象画的难度,绝非全是骗人的玩意,但要想骗人,是必须画抽象画而不能画写实画的。写实画,功力的深浅,水平的高低,一目了然,评委专家们绝对不会走眼;然而,抽象画,功力的深浅,水平的高低,讲起来有标准,实际上却很难把握,致使评委专家们也莫名其妙,而只能以"看到了皇帝的新衣"来表明自己并非傻瓜,其实他们并没有看到。

总而言之,包括美术学在内的一切学术研究,"宏观研究"的成果绝不是脱离具体的"微观研究"方法之外的产物,与"微观研究"的成果一样,它也是非常具体的"微观研究"方法的产物,是比之一般的"微观研究"更加深入具体的积累。而具体的研究方法,它永远是"实事求是"和"实践出真

知"的,是经得起实践或逻辑检验的,所以是科学的。

正确地认识"接受美学"的"再创造",理智地看待"模糊美学"的"捣糨糊",坚持从扎实的基本功上用功夫,是重新确立科学的美术史论研究方法和学术风气的当务之急。

当前不少艺术院校毕业的中国美术史专业的研究生,对于中国美术史上的一些具体问题大都不甚了了,不认得草书,也不认得篆字,更可怪异者,竟然不知道一些大名家的姓名、字号、是哪一个朝代的人!由此可见,传统的优良学风,在今天美术史论界的迷失达到了何种惊人的严重程度!而从西方盲目引进的"独立人文学科"的学风,其不良的一面在今天美术史论界的扩张又达到了何种惊人的严重程度!

黑白的颠倒和学术的失范不过十多年的时间便"大功告成",而要想把它重新颠倒过来、规范起来,也许再花上两倍、三倍的时间也未必能办到。但是,我们必须努力地去办,就像孔子所说:"文王既殁,文不在兹乎?天之将丧斯文也,后死者不得与于斯文也。天之未丧斯文也,匡人其如予何?"所谓"重在参与""只要曾经拥有,何必天长地久"——这是对青年人,包括美术史论界的青年学子很有煽动性的两句口号。但科学的研究不是游戏,它绝不能以"曾经拥有""重在参与"的娱乐态度去对待,而必须神圣地树立起创造"天长地久"的学术事业的理想和目标,并付出相应的艰苦努力。这需要"志于道"的"弘毅"精神,需要大倡脚踏实地的研究方法和学术风气、学术良心。志士仁人,望共勉之,则中国美术史学幸甚!中国文化幸甚!

行文至此,读到 1999 年 6 月 12 日《文汇报》的一篇文章,题为《"无用"与"玄虚"》,认为"说哲学为'无用'"的观点是不对的,但"说哲学即'玄虚'"的观点同样是不对的。文中说:"哲学的职责是探求世界的统一原理和发展原理。这一探求不是以认识生活世界的具体现象为目标,而是要把握超越具体现象的终极存在。这就是西方哲学的'being'和中国传统哲

学的'道'。无疑,哲学在这里表现出形上思辨的追求。但是,这种追求总是以生活世界为本原的。否认了这一点,哲学就成了无源之水的'玄虚'。"事实上,从首先认定哲学是专门研究形而上存在的亚里士多德,到语言哲学大师维特根斯坦,再到中国传统哲学对于形而上之道与形而下之器不可分离性的认识,"中外哲学史表明:哲学的本性不是虚空的玄思,而是形而上之追求与关注生活世界的统一。因此,专注于玄虚,并不符合哲学的本性,只有走出玄虚,哲学的智慧才会有无穷的活水源头,才会闪射出耀眼的光芒"。至于马克思主义的哲学,当然更以实践为基石。

这篇文章的观点,对于美术史论的宏观研究颇有启迪。无疑,认为宏观研究"无用"的观点是不对的,但专注于"玄虚"的宏观研究,又确确实实是"无用"的,因为它恰恰违反了宏观研究的本性。试设想,宏观研究以"哲学"的形上思辨为支援,但即使形上思辨的哲学,一旦脱离了形下的器用而专注于"玄虚",结果也沦于"无用",则形下的美术史论,当我们用形上思辨的哲学对它做"玄虚"的宏观研究,结果它不是更沦于"无用"了吗?

社会的分工也好,学科的分工也好,在于各司其职,各有自己的对象和方法,取消或打乱了各司的职责和各自的对象范围、手段方法,分工也就不复存在。即使"诗画一律",但诗人与画家还是不同的,诗人、画家与哲学家也是不同的。在文学史上曾经有所谓的哲理诗,似乎也称得上是一种"宏观"的文学创作,但事实上,用抒情的格律形式表现抽象的哲理内容,所有的哲理诗都不是好诗,在文学史上没有它们的重要位置;所有的哲理诗也都没有阐述出深刻的哲理思想,在哲学史上同样没有它们的重要位置。今天,在绘画创作中则有所谓的哲理画,如李可染也曾画过这类"创新"的绘画,但用造型的视觉形式表达抽象的哲理内容,所有哲理画肯定都不是好画,在绘画史上没有它们的重要位置,所有的哲理画也肯定阐述不了深刻的哲理思想,在哲学史上同样没有它们的重要位置。美术史

论的"宏观"研究,应该以此为鉴。

试问,那种宏观的、玄虚的、不谈美术而大谈哲理的"美术史论"著述,从学科归类的角度,究竟又应该归于美术学科,还是归于哲学学科呢?

这种"跨学科"的研究,在相当长一段时期内成为"时髦",但其实质则是破坏了学科的规范,脚踏两条船,其实什么也不是。以哲理的高谈阔论为宗旨的美术史论著述,其所谈的哲理,在美术学科显得十分"高深",但在哲学学科的专家眼中,实在不值一哂。

问题还不在"宏观"还是"微观",而在于研究者的动机和主体素质。这正如同画家的创作,深入生活是一个好方法,但不同素质的画家,面对同样的生活,结果却大不一样。我们不能因为某一画家深入生活而收获颇丰,便认为这一方法是绝对的好。师法传统也是一个好方法,但不同素质的画家,面对同样的传统,结果也大不一样。我们不能因为某一画家师法传统而不能自拔,便认为这一方法是绝对的不好。美术史论的研究方法问题也是如此,它包括两个层次上的含义:第一个层次是作为工具的,针对具体问题的具体方法;第二个层次便是作为操作方法的主体即人的素质,这便牵涉方法论的问题。所以问题的关键还不在于宏观还是微观、实践还是独立。

对此,有两个认识上的误区。第一个误区,即以宏观的方法为玄虚的方法,以微观的方法为具体的方法。其实,只要是具体的研究,微观的方法好,宏观的方法同样好;只要是玄虚的研究,宏观的方法不好,微观的方法同样不好。第二个误区,即以独立的方法为玄虚的方法,以实践的方法为具体的方法。其实,西方的独立方法,虽不是实践的,但它也是具体的,而不是玄虚的,它的具体性虽不是体现在实践性方面,却体现在逻辑性方面。待到这一独立的方法被引入中国并被"中国化"以后,便成为既不受实践的检验、又不讲逻辑的周延的玄虚。其最大的功绩,便是彻底摧垮了传统美术史学中的"剪刀加糨糊"方法;其最大的危害,便是彻底否定了实

践性、否定了逻辑性,使美术史学成为最容易"捣糨糊"的一门学科。功过相比,实在是过大于功的。

多种方法的关系,对于美术史学科这棵大树来说,有如主干与枝叶的关系。针对主干的方法,具有根本的意义,针对枝叶的方法,其意义则是非根本的。只有主干,没有枝叶,不仅显得单调,而且最终会导致这棵大树的死亡;只有在主干的根本上,向四面八方舒枝展叶,枝繁而叶茂,才可能赋予大树以蓬勃的生机。枝叶的意义虽然如此重要,而且在表面上比主干更加丰富、好看,但如果因此而认为枝叶可以取代主干的根本意义,甚至干脆主张砍掉主干,只留枝叶,那么,这棵大树也必死无疑。

在诸种非根本的方法中,"接受美学"的方法可以说是最不具学术的意义的,因为它一点不涉及所研究的问题本身,它所强调的只是主观的随意性,既不受实践的检验,又不讲逻辑的周延,所以也是玄虚的宏观研究最喜欢运用的一种具体方法,以便于把一幅画说成不是画,而是某一种哲学或思想。欧阳修《唐薛稷书》曾指出:"画之为物尤难识,其精粗真伪,非一言可达,得者各以其意,披图所赏未必是秉笔人之意也。昔梅圣俞作诗,独以吾为知音,吾亦自谓举世之知梅诗者莫吾若也。吾尝问渠最得意处,渠诵数句,皆非吾赏者,以此知披图所赏,未必得秉笔人本意也。"所谓"有一千个读者,就有一千个哈姆雷特",甚至把哈姆雷特"接受"为林黛玉。艺术的欣赏活动,是人人可以参与的,众多人参与的艺术欣赏活动,也有助于艺术研究工作的开展。但是,艺术的研究工作并不是人人可以参与的,以艺术的欣赏活动代替甚或干脆作为艺术的研究工作,从而否定、取消真正的艺术研究工作,最终便是艺术研究工作的死亡。

接受美学不应该作为美术史论研究的一种方法,但却可以作为美术史论研究的一个具体现象。这正如宏观研究即使可以作为美术史论研究的一种方法,但它必须是具体的,而不应该是玄虚的。同样,独立人文学科即使可以作为美术史论研究的一种方法、一个方向,而可以不讲实践

性,但却不能不讲逻辑性,不能是玄虚的宏观研究,不能是接受美学的信口开河。接受美学作为一种方法,只能是广大欣赏者的方法,而绝不应该是学术研究者的方法。

(1999 年)

05 第五讲
人文美术史学质疑

自1990年以来,"独立人文学科"的美术史学方向(以下简称"人文美术史学")获得了长足的发展,它为中国美术学学科的建设注入了全新的生命活力,加快了该学科"走向世界""与国际接轨"的步伐,取得了令人瞩目的成绩,今天也已成为美术史学的主导方向,霸占了学术的话语权,而使其他方向的美术史学被排斥到了边缘,沦于"不入(美术史学的)主流"的式微局面。尤其是在年轻一代的美术史学学子中,它更赢得了一大批"粉丝"的追随响应,正使美术这一学科大跨度地向非美术化的方向创新发展。但在这一过程中,人文美术史学在"立足本土""适合国情"方面,尤其是在美术方面,似乎还存在着某些值得商榷之处,有必要提出来加以讨论。这种讨论的目的,即使不是为了进一步完善美术史学的建设,至少也是为了进一步明确人们对人文美术史学意义的认识。

也许,人文美术史学的学者们的目的本不在"立足本土"和"适合国情",也不在美术的专业。例如,当他们年轻之时,尚未取得美术史学的话语权之时,他们便多次提出,美术史系或美术学系不应该设在美术学院中,而应该设在综合性的人文大学之中,所谓"独立"的含义,也正是独立于美术之外,而为"其他学科作贡献"、为建立在人类知识整体性之上的整个"人文科学"赢得光荣。但我想,中国并不是独立于地球这个世界之外的另一个星球上的,所以,"走向世界""与国际接轨",不能不考虑中国人的认识,美术也并不是独立于人类知识整体性之外的,所以,为整个"人文

科学"赢得光荣,也不能不考虑美术专业圈内人的认识。人文美术史学可以独立于美术学院之外,而融入到综合性大学中去,但总不致应该独立于中国之外,设立到外国(这里专指欧美发达国家)去吧?而只要人文美术史学在目前,即使独立于美术学院之外了,但毕竟还是在中国的综合性大学中,那它的发展,就不能在"走向世界""与国际接轨""走出中国""冲出亚洲"的同时,不考虑本土和国情,何况它并没有完全独立于美术学院之外,或者虽然独立于美术之外了,但还有着"美术史学"的名称,它就更不能完全不考虑中国人和美术专业圈内人对它的认识。

一、学科的目标方向质疑

据甲先生《人文科学的危机和艺术史的前景》(载《新美术》1999年第一期)的观点,人文美术史学的目标"大致接近于智慧",则其他学科,至少其他美术史学的目标,便是"大致上不接近于智慧"而接近于愚昧了。

> 真正的智慧所关心的是人类和他们的行为,个人生活和国家政府的行为,对美的欣赏以及对真理的沉思,特别是对宇宙和我们在宇宙中的地位的沉思……(最终去解决)那些困扰着人类的重大问题。

又据乙先生的《艺术史的意义和艺术史教学现状》(某美术学院教学打印稿)的观点,人文美术史学的目标是使艺术史成为与"文学史、哲学史、经济史、军事史一样"的独立的人文学科,"与哲学、历史、语言文学占据同等重要的地位",以帮助人们"真实地想象当时的社会经济和风俗情况","理解历史、理解往昔人们的思想、情感、信仰、希望和痛苦"。

另据丙先生的《海外中国画研究文选·导言》(上海人民美术出版社1992年版),人文美术史学的目标是"从以往经验性的感觉描述上升为较系统的理论分析,把过去小范围的个人鉴赏扩展成为独立地位的现代人文科学……像哲学、美学、历史或其他人文学科一样对世界上的各种问题

表明它独特的认识,而无须仰仗别的学科(按:这个'别的学科'应该主要是指'美术学科')为之确立准则,这样,也就使得艺术史成为人类文明史的主流,在人文科学中扮演重要角色"。

甲、乙、丙三位先生,是中国人文美术史学最卖力的倡导者,他们对于人文美术史学的目标阐述,迄今为止,是代表了该学科方向的最典型的观点,归结起来,便是不应该关注美术专业的问题,而是旨在解决人类命途的重大问题。

如果要想针对、解决美术专业的问题又如何呢?

在甲先生看来,这叫"专业化的弊端",即使"人们越来越成了各自领域的'专家',整日忙忙碌碌地去应付他们手中的狭隘问题或无意义的虚假问题……(但)结果,他们的学科分散成了许多无足轻重的支流,充满了大量孤立的琐碎的细节";即使这"丝毫不会贬损"甲先生"对那些专家的敬意,但是专业化的结局的确令人担心,因为完全依赖于自己的专业将会破坏人文科学的意义",而人类文明的发展,也将沦于方向性的迷失。

在乙先生看来,这样的结果,会使美术史学仅止于一门"狭隘学科"。

在丙先生看来,这又叫"经验性的感觉描述""小范围的个人鉴赏","把绘画史看作不入正史、不入学术主流的小溪小涧,任其自然"。

三位先生的"学术之心"堪称良苦,也令人钦佩。谁都希望自己能成为一个伟大的人,谁都希望自己的学科能为人类文明作出伟大的贡献。我想这种愿望不限于美术史学和美术史学家,任何人、任何学科皆如此,无不希望自己的工作能为社会作出尽可能伟大的贡献。但是,以我的浅陋,却有如下的问题颇感茫然:

社会是有分工的,不同的分工各有不同的本职工作,所谓"为人类文明作出伟大的贡献",原则上都是以做好本职工作体现出来的,而不是不做本职工作,去做"其他学科"的工作体现出来的。一个农民,种好了地,粮食大丰收,即使不去做裁缝,也是对裁缝学科的贡献,也是对国家、社会

的重大的贡献。如果不种好地,粮食减产了,即使他去做裁缝,而且做得肯定不如专职的裁缝好,也称不上对裁缝学科作出贡献,更称不上对国家、社会作出了重大贡献。贡献的伟大与否,不在于学科的狭隘与否,而在于本职工作做得好不好之分。《孟子》记:"孔子尝为委吏矣,曰:'会计当而已矣。'尝为乘田矣,曰:'牛羊茁壮长而已矣。'位卑而言高,罪也;立乎人之本朝,而道不行,耻也。"以孔子这样的圣人,当他担任仓库保管员时,所关心的是做好出入的账目;当他担任饲养员时,所关心的是牛羊的茁壮与否。"位卑而言高"是犯罪,当然,在重要的位置不能办好大事,同样也是耻辱。《孟子》又说"有大人之事,有小人之事""尧以不得舜为己忧,舜以不得禹皋陶为己忧,夫以百亩之不易为己忧者,农夫也"。尧舜的工作,理应关心大事,农民的工作,则是种好庄稼。如果一位农民,所关心的不是庄稼长势的好坏,而是禹皋陶的得否,这看起来是在向"为人类文明作出重大贡献"的目标努力,实质上恰恰不可能真正有所贡献;而只要他把庄稼种好了,他事实上也就为人类文明作出了重大的贡献。这种脱出"狭隘学科"、独立于本职工作之外而致力于去做其他学科的工作以解决"那些困扰着人类的重大问题",如"人类和他们的行为""个人生活和国家政府的行为""特别是对宇宙和我们在宇宙中的地位的沉思"工作的实验,我想甲先生是知道的:学生不读书而"关心国家大事""天下者我们之天下,我们不说,谁说? 我们不管,谁管?"农民不种田而去研究"种田中的哲学",哲学家则不研究哲学而去种地,如此,等等,不一而足,结果,情况又如何呢? 实践证明,这一些学生、农民……都没有能为人类文明作出正面的贡献,更不要说伟大的贡献。至于生逢太平盛世,却要致力于去怀疑、思考我们"国家政府的行为"有"问题",不是不知天高地厚的狂妄,就是别有用心了。

不要过分强调学科分工,这当然是对的,但如果因此而认为不要学科分工,应该取消学科分工,或者搞漫无边际的跨学科"交叉""渗透",例如,

数学学科不应该研究数学问题,而应该研究音乐问题;美术史学科不应该研究美术问题,而应该研究宇宙生命问题……那又大谬不然了。因为那样的话,"数学学科"干脆改称"音乐学科","美术史学科"干脆改称"宇宙生命学科"……岂不更加名实相符?当然,在甲先生他们看来,一旦这样作了改称,这些改称后的名实相符的学科又分别成了"狭隘学科"。

丙先生在多篇论文中十分推崇张彦远关于绘画"与六籍同工(按:应为功)"的观点,并对"旧时代的绝大多数学者都把绘画史看作不入正史、不入学术主流的小溪小涧,任其自然"十分不满。显然,在他看来,中国的"正史"和"学术主流"应该是美术史,而"二十四史"、政治史、思想史、经济史等才应该"不入正史、不入学术主流的小溪小涧,任其自然"。丙先生十分熟悉文献典籍,他一而再、再而三地把张彦远的"与六籍同功"改作"与六籍同工",显然不是无知的笔误,而是有意的篡改和发挥。这一字之改虽是小小的把戏,却内含着大大的雄心壮志,目的是以美术史来涵盖所有的学科,使之成为人类文明史的主流。因为"功"指的是功效,"工"指的是工作。张彦远说绘画"与六籍同功",是说绘画的功效与六籍相同,但是具体的工作内容、工作形式不同。如"见善足以戒严,见恶足以思贤,留乎形容,式昭盛德之事,具其成败,以传既往之踪",这是绘画"与六籍同功";"记传所以叙其事,不能载其容,赋颂有以咏其美,不能备其象,图画之制,所以兼之也",这是绘画"与六籍"不同工。又如陆机所说:"丹青之兴,比雅颂之述作,美大业之馨香。"这是绘画"与六籍同功";"宣物莫大于言,存形莫善于画",这是绘画"与六籍"不同工。俗话说"大河有水小河满",或者"小河有水大河满","小溪小涧",与"主流"一样,都是提供了生命的源泉,"任其自然",这是"小溪小涧"与"主流"、同功而不同工。但丙先生却依照篡改过的"同工"观,要反其"自然",把"小溪小涧"提高到与"主流""同工"的地位!试问,在中国文化史的传统中,哲学史、政治史、经济史、军事史、文学史、绘画史、书法史、印章史、髹漆史……何者为"主流"?何

者为支流？何者为"小溪小涧"？何者只是一滴水？这本是客观的存在，只能"任其自然"、尊重事实，绝不可人为地无限放大，把"小溪小涧"甚至一滴水提到与"主流"同等的地位。试想，如果把绘画史作为"主流"，那么，四书五经和《史记》《资治通鉴》难道可以作为"小溪小涧"吗？如果大家都是"主流"，那么，没有了支流又何来"主流"呢？据《新民晚报》2000年12月31日头版头条，"新华通讯社点评20世纪世界风云，十件大事影响深远"，这十件大事依次为：爱因斯坦引发物理学革命；第一次世界大战；俄国十月革命；30年代资本主义经济大危机；第二次世界大战；第一台电子计算机诞生与因特网的应用；中华人民共和国成立；亚非拉民族解放运动彻底改变帝国主义列强主宰世界局面；中国实行改革开放；东欧剧变，苏联解体。这十件影响深远的大事件，究竟有几件是由画家或美术史家"扮演"出来的呢？如果一件也没有，又何来"主流""重要角色"之说呢？在中小学教学中，我们常常可以看到，语、数、外老师说语、数、外"最重要"，要求学生以最大的认真、下最大的功夫去对待；物理、化学、生物、政治、地理、历史乃至音乐、美术、体育老师无不这样说，这样要求，结果使学生无所适从。当然，丙先生强调自己所从事学科的"主流"地位，并不是如中小学教师那样，站在本学科的本职要求来说话的，他是把绘画、绘画史学科独立到绘画和绘画史之外，提到"其他学科"的要求来说话的。在他的心目中，既然绘画"与六籍同工"，所以，画家、绘画史家就应该从事与孔子、李世民同样的工作，并赋予他们与孔子、李世民同样的地位，享受与孔子、李世民同样的待遇，否则的话，他们就不能"在人文科学中扮演（与六籍同工的）重要角色"，而只能在人文科学中扮演与六籍同功的次要角色，而该学科自然也只能局限于乙先生、甲先生所说的"狭隘学科"和"狭隘问题"。如此的"同工"，真使人不知从何说起！

我们知道，扫马路的清洁工人与政府要员的地位是平等的，都是在从事为人民服务的工作，只是社会分工不同而已，所以，两者的具体工作内

容不同,工作条件不同,享受的工作待遇也不同,这叫同功不同工。而现在,人文学者们却依据"地位平等""都是为人民服务"的同功性,提出同工的要求:清洁工人应该从事政府要员的工作,应该享受政府要员的工作条件和工作待遇,否则便是地位不平等,便不能在为人民服务的工作中扮演重要角色、作出伟大贡献。于是,清洁工人的编制,便独立到了环卫部门之外,进入政府部门之中。然而,即使清洁工人的编制进入了政府部门,还是应该从事清洁工作,而不能从事制定政策的工作。也许清洁工人中有这样的人才,进入政府部门之后从事制定政策的工作,但此时的他,已经不再是清洁工人,而是成了政府要员!当他是一位清洁工人时,不好好扫地,却去怀疑、思考"国家政府行为的问题",就不是一位好的清洁工人,因为他不安心本职工作,不做好本职工作,所以即使他跳出了"狭隘的学科",还是不能为人类作出重大的贡献。而当他成为政府要员,从事制定政策的工作并为人类作出了重大的贡献,这就不能归功于"不安心本职工作,不做好本职工作",因为这些工作对此时的他来说已经成了本职工作。

也许人文学者会说:我们的本职工作就是从事人类普遍问题的研究,如甲先生所说的:"真正的智慧所关心的是人类和他们的行为、个人生活和国家政府的行为、对美的欣赏以及对真理的沉思,特别对是宇宙和我们在宇宙中的地位的沉思……(最终解决)那些困扰着人类的重大问题""开辟全新的无知的大陆""创造新世界""为人类创造出一些不同的生活方式的可能性"。或者如丙先生所说的:以"要站在学术文化的总体水准上思考问题,进行创造性的劳动"作为自己"明确的学科目标""清楚的职守",来"像哲学、美学、历史或其他人文学科一样对世界上的各种问题表明它独特的认识"。又如乙先生所说的:美术史学的任务"跟历史学家、文学史家、经济史家没有本质区别",这便是跳出美术的"狭隘学科""向其他人文学科作出""有价值的贡献"。但既然如此,美术史为什么还要以"美术史学"命名呢?"世界上的各种问题"千差万别,所以有学科的分工,即使有

些问题是不同学科的共同研究对象而各有不同的"独特认识",但这些问题毕竟是有各自的学科限制的,因此,不同的学科总是有着"本质区别"的。A学科与B学科肯定是相通的,甚至在某些方面是相同的,但那是指虚的非本质的道理;而A学科之所以是A学科而不是B学科,并不是因为它与B学科在虚的道理上的相通、相同,而恰恰是因为它与B学科在实的要求上有着"本质的区别",所以有它所研究的某一种特定问题。以我的浅陋,似乎只有哲学这门学科才是以"世界上的各种问题"作为自己的研究对象的,而即使如此,它与历史学、文学、经济学……还是有着"本质区别",只能"同功"而绝不能"同工"。至于人文美术史学,我们所看到的这方面成果,"除了画不说,其他则海阔天空,什么都敢说",多是发表在美术这一"狭隘学科"的专业刊物上的,某些美术专业的人士固然感到十分高深,"看不懂","不要看",但其他学科的人士是否也有同样高深却看得懂的感受呢?例如宇宙生命学科的专家,是否承认了你的成果呢?"向其他人文学科作出""有价值的贡献"也好,"对美术史以外的许多学科,也形成了强有力的冲击"(丙先生《从美院艺术史教学看学术性及其对中国美术发展的作用》,载《美术研究》1999年第一期)也好,"为人文学科赢得光荣"也好,不能只是自吹自擂的,而必须举出具体的例子来:发在美术刊物上的哪一篇人文美术史学的论文受到了宇宙生命科学界的高度评价?宇宙生命科学界的专家是否看到了这篇论文?宇宙生命科学界的哪一个重大发展或发明是受到了人文美术史学某一篇论文的启迪?

苏轼《答谢民师书》中说:

> 扬雄好为艰深之辞,以文浅易之说,若正言之,则人人知之矣。此正所谓"雕虫篆刻"者,其《太玄》《法言》皆是类也,而独悔于赋,何哉?终身雕虫而独变其音节,便谓之"经",可乎?屈原作《离骚经》,盖风雅之再变者,虽与日月争光可也,可以其似赋而谓之"雕虫"乎?

使贾谊见孔子,升堂有余矣,而乃以赋鄙之,至与司马相如同科。雄之陋如此比者甚众,可与知者道,难与俗人言也。

早在汉代时,扬雄也以文学辞赋为"雕虫篆刻"的"狭隘学科",所以悔其少作,转向研究人类普遍问题的"经"学一科,以期为"其他学科"作出更大的贡献,但实质不过"为艰深之辞,以文浅易之说",虽自以为对人类文明作出了重大贡献,"便谓之'经',可乎?"这是与六籍同工不同功。而屈原的《离骚》,"与日月争光可也",则是与六籍同功不同工。扬雄的情况,包括他的想法和做法,和人文美术史学的学者看起来十分相似。当然,扬雄终究没有在"经"学方面作出重大贡献;人文学者们则公开宣称已经或尚有足够的时间实现自己"为人文科学赢得光荣"的诺言,两者又是不可一概而论的。

以从事独立于美术"狭隘学科"之外"其他学科"的工作来解决美术之外"困扰人类的重大问题"为目标,还是以做好美术"狭隘学科"的本职工作并解决美术"专业"的"狭隘问题"为目标,是评判美术史学先进还是落后的依据。这是甲、乙、丙三位先生的共同观点。但甲先生是泛泛而谈,不落言筌;乙先生的意见则颇为明确,他明白表示:在这方面,西方学者"远远领先于我们","作为中国艺术史学者,我们更加应当感到惭愧"!这可以理解为西方学者研究西方艺术史,其方法和成果"先进"或"领先"于中国学者研究中国艺术史,所以我们虽然"应当感到惭愧",但尚可稍稍自慰:至少中国学者在研究中国美术史方面所做的工作(不论方法)是西方学者不可替代的。然而,丙先生却进一步粉碎了我们仅有的这一点自慰,他更为明确地表示:西方学者研究中国艺术史,尤其是中国绘画史,不仅在方法上,而且在实际的工作成绩上也"远远地领先于我们":

> 海外的中国绘画史研究之所以能在一些国家独具规模,除了数量可观的中国古画庋藏之外,主要还是因为海外同行能不断借鉴自

己的艺术史学传统(在西方基本上就是以德语为母语的艺术史学),所以在学科建置、专业训练、研究方法、学术流派诸多方面给中国绘画史学的发展带来种种改观,培养出好几代学者,使这门古老的学问从以往经验性的感觉描述逐渐上升为较系统的理论分析,把过去小范围的个人鉴赏扩展成为独立地位的现代人文科学,使"绘画通过绘画史进入历史"。对艺术史的目的和范围问题,海外同行从理论和实践两个方面不断加以探索,使自己的专业特点,即作为人文科学一个部门的特点越来越明确,因而也就对自己提出了更为严格和科学的要求与任务。处在西方艺术史学的大背景中,从事中国绘画研究的学者们清楚自己的职守:要站在学术文化的总体水准上思考问题,进行创造性的劳动。因为艺术史可以像哲学、美学、历史或其他人文学科一样对世界上的各种问题表明它独特的认识,而无须仰仗别的学科为之确立准则。关于这一点,中国传统的艺术史学虽然一开始也强调把绘画上升到与六籍同工的位置,但是后来的情况表明,真正对人文科学发生过重大影响的绘画史籍和绘画史家,却寥寥无几。旧时代的绝大多数学者都把绘画史看作不入正史,不入学术主流的小溪小涧,任其自然,结果很少有人觉得它应该成一家之言,在人文科学中扮演重要角色。

这段话,在前文中分别多有引用,这里把它整段摘录下来,就使我们更感震惊!

第一,科学技术有先进、落后之分,艺术成就有高低、优劣之别,艺术风格、学术传统难道也有先进、落后之分,高低、优劣之别吗?以此类推,则是不是孔子、老子的学术思想落后于柏拉图、黑格尔的学术思想呢?早在三四十年代,针对有些人认为中国画落后于西洋画的观点,潘天寿明确表示"我国物质文明在元明以前为世界有地位之古国,精神文明方面言,

至今不落人后"。这里所说的"精神文明",当然也包括了美术史学在内的各种人文学科。潘氏又说:"孙中山氏论西洋物质文明,则曰迎头赶上,绝未论及西洋精神文明,而曰迎头赶上。其一言一语,自非脑子混沌者可比。""当八国联军进攻中国的时候,中国人就感到科学不如外国,有一些人,如康有为、梁启超就主张废科举、提倡科学,派人出洋留学。然而觉得科学不如外国,就连文艺也不如外国,加以否定,似乎中国文艺不科学。这是崇洋思想。"先进、落后之分,基于共同的标准;高低、优劣之别,亦基于共同的标准——在同一种风格、传统之内进行比较。标准不同,风格、传统不同,便没有比较的依据,这称作不可通约性。中国画并不落后,这已为今天的事实所证明(尽管它在今天的"发展"处于急剧的衰落中),中国传统的美术史学并不落后,这也必将为将来的事实所证明(尽管它在今天的"发展"同样处于急剧的衰落中)。当然,这样说的目的,并不意味着中国传统美术史学的发展就不应该从西方美术史学汲取营养,更不意味着中国传统的美术史学"远远领先"于西方美术史学的唯我独尊。

第二,"真正对人文科学发生过重大影响的绘画史籍和绘画史家",在中国"寥寥无几",在西方则相当之多——对此,必须举出具体的例证。丙先生所认为"寥寥无几"的中国绘画史家和史籍,当以张彦远和他的《历代名画记》为代表,其他的人和著述,则不明所指,但既然说是"寥寥无几",必然不止一人一书,还应有其他人其他书。不过,以我的孤陋,查看了几部重要的中国文化史著作,包括"中国历史大事"著作,一些一般的、并未"真正对人文学科发生过重大影响"的人、事和著述,也都记了进去,却查不到张彦远和《历代名画记》的情况。由此可见,"真正对人文科学发生过重大影响的绘画史籍和绘画史家",在中国不是"寥寥无几",而是根本就没有。那么,这样的绘画史籍和绘画史家,在西方是否就真的很多呢?我仅查看了有限的几本西方文化史著作,结果同样发现,不仅不是很多,甚至也不是"寥寥无几",同样也是根本没有!而一些一般的、并未"真正对

人文学科发生过重大影响"的人、事和著述,也都记了进去。由此可见,所谓解决"困扰人类的重大问题""对人文学科发生重大影响"云云,无论作为已然的事实还是将然的理想,都不过是人文学者夜郎自大的一种臆想。当然,在人文学者心目中,那些对"人文学科发生过重大影响"的"美术史家",是指孔子、黑格尔而言,而不是指张彦远、郭若虚而言。但这与把"真正对制定国家政策产生了重大作用"的国家领导人指称为"清洁工人"又有什么区别呢?

这种臆想使我联想到鹅的幻觉。据说,鹅的眼睛是比较特殊的,无论怎样的庞然大物,到了它的眼中总是比自己显得渺小,因此,它也就天真地认为自己是世界上最庞大的事物,见了什么都不怕,敢于冲上去跟其纠缠不清。

当然,尽管美术史学和美术史家(无论它或他是人文的还是非人文的)无法解决"困扰人类的重大问题""对人文学科发生重大影响",但它与六籍确实还是同功的。这正如一部机器,它由发动机、大齿轮、小齿轮、螺丝钉……各部分组成,所有的部件都是同功的,但绝不是同工的。只有各部件互相配合,都做好了各自"狭隘学科"的本职工作,才谈得上解决"困扰人类的重大问题""对人文学科发生重大影响"。一部机器,少了一颗螺丝钉固然不行,但作为螺丝钉,却千万不可因此而认为自己的作用可以媲美甚至取代发动机。

二、学科的素质要求质疑

由于人文美术史学拒绝研究美术专业的美术问题,即"狭隘学科"的"狭隘问题或无意义的虚假问题",并斥之为"专业化的弊端",使"学科分散成了许多无足轻重的支流,充满了大量孤立的琐碎的细节",因此,它对于治学者的基本素质要求,便是拒绝美术专业的知识。乙先生认为,如果"害怕别人说他不懂艺术"而"弃文作画",企图去把握美术专业的知识技

能,结果"不是沦为蹩脚的画家,就是蹩脚的史论家";那些从风格角度研究艺术史的,则不过是一些"修辞学家",因为"古今中外许多伟大的研究者都认为,真正的艺术作品抗拒理性分析,只能被感受、被体会";至于对艺术感兴趣并能通晓艺术品的鉴赏者,也不过是一些"鉴赏家"而已,不配戴上"艺术史家"的桂冠。

由于人文美术史学所要研究的不是美术问题而是人类的普遍问题,或曰"世界上的一切问题",从而使"艺术的研究能够为人文科学赢得光荣",因此,它对于治学者的基本素质要求,便是强调"百科全书式"的"通才"或"博学之士"。根据甲先生的意见,这样的素质要求"是建立在人类知识的整体性之上的",他具有"心灵(的)无限容量",因此容得下"无穷的探索之心,知识便可以有无穷的前景、无穷的累积和无穷的增长",如果不是"生也有涯"的无情限制,他将不会有什么"知也无涯"的感慨。

而根据乙先生的观点,他应该是一位博古通今的历史学家、通晓人类精神的哲学家和心理学家、把握人类命运的政治家,而且还要熟悉"土壤学、商贸社会形式、航海史,等等",总之,凡是人类的一切知识,他都应该网罗无遗,唯一例外的便是美术的专业知识,因为一旦把精力用于此,便会导致精力的分散和"专业化的弊端",陷于"狭隘学科"的泥淖而无法自拔,最终"破坏人文科学的意义"。

丙先生的观点,则由前引长文可以得知,大体上如出一辙。

如此高的素质要求,对于绝大多数人当然是无法达到的。但天才即使不世出,也总还是有的,天才再加上勤奋,便可以集如此高而博的素质要求于一身,伟大的人文美术史学者于是应运而生。甲先生列举了这样"博学"的"百科全书式"的"通才"名单,有"读书破万卷"的阿克顿,"天才的大师"达·芬奇、波普尔、伽利略,"伟大的美术史家"潘诺夫斯基,等等。其中特别对达·芬奇的博学作了详尽的描述:

……他想通过数字、重量和尺寸去解释和理解那显现于亘古不移的自然法则中的理性(按:但理解了这样的"理性"又有何意义呢?人文美术史学不是必须"抗拒理性的分析"吗?)。他不仅在笔记中不失时机地引用了在1426年才由瓜里诺发现的塞尔苏斯的伟大著作DeMedicina(一说为教皇尼古拉五世所发现),而且他在研究水和空气运动形式的笔记中还显示了对于亚里士多德哲学的了解……他的笔记有几千页之多,满布文字和速写。这些笔记,人们越是钻研就越是难以理解一个人怎么会在那么多不同的研究领域都独秀众侪,而且几乎处处都有重大发现。

对这段描述有几处质疑:

第一,达·芬奇固然在绘画、数学、力学、解剖学、工程诸多方面都可以有不妨称之为"重大"的发现和创造,但并不是在他所涉及的每一个领域都"独秀众侪",不仅在整个文化史上是这样,在当时也是如此。在当时,乃至在整个文化史上,众所公认的"独秀众侪"的只是他的绘画,至于其他方面,虽然也是优秀的,却并非"独秀众侪"。尤其在科学技术方面,由于历史的和专业的限制,他的不少结论多已被证明是错误的、落后的。这本是常识,我想甲先生不会不知道,但他之所以这样说,当然是别有用心的。过去齐白石说,自己的诸项艺术擅长中,以诗的水平为最高,画的水平为最低。有识者早已指出:此老狡狯,明知对其画,世已有公论,所以虽抑之也不会低;而对其诗,世无有好评,所以偏扬之庶使之高。甲先生大谈达·芬奇画外的成就,目的也正是提供人们以"支离破碎的时代的一个完美的理念";画家们,快把功夫用到画外的"百科全书"中去;美术史家们,快把功夫用到画外的"众多领域"中去!唯有如此,你才能在自己的美术学专业中"为人文科学(按:即其他专业)赢得光荣",否则的话,就"将会破坏人文科学的意义"。

然而，任何通才总是一专多能，而且，其多能正是赖一专而为人所知。齐白石如果没有他的画，也就没有人记得他会作诗；达·芬奇如果没有他的画，同样没有人会提及他曾在科学技术方面有所成就。没有一专、唯有多能的通才似乎还史无其人，即使有，也不会对人类文明产生真正重大的影响。身在本专业却抛弃本专业、介入他专业（不是借鉴他专业）的做法，至少不利于本专业的学科建设，而各个具体专业的学科没有建设好，又何来"人类知识整体性"的人文科学的建设呢？即以达·芬奇在物理学方面"独秀众侪"的成就而言，在今天物理专业的基础教科书中，要求物理专业学生所必须了解、把握的定理、公式之类，没有一个是达·芬奇发明的。

第二，文中称达·芬奇的笔记"不失时机"地引用了1426年才由瓜里诺发现的塞尔苏斯著作，这"不失时机"四字用得非常好。这表明了一种特殊的心态，当然不是达·芬奇的心态。因为达·芬奇绝不会像甲先生所描述的那些先锋派艺术家或先锋派学者那样，急于"刺探军情"，好在"冲锋陷阵"中"先发制人"。它所表明的是甲先生的"学术之心"，原来在他看来，学术的研究是需要"不失时机"地抓住机遇的。这样看来，先锋派们的"刺探军情"也就并非没有必要了。达·芬奇能够早于瓜里诺发现塞尔苏斯的著作，那是他的运气好；但学术的名利场如战场，我们不能光靠运气，名利之心不可须臾无，必须时刻绷紧心弦，机不可失，时不再来，有时晚了一步，就会使"独秀众侪"成为泡影。我不知道极端反感"追逐时尚的比赛"的甲先生，何以竟会有为达·芬奇捏一把汗的"不失时机"之说？

第三，如此"博学"的"百科全书式"的高素质学者，在甲先生的文中都是"旧式学者"，而且都是外国学者。那么，今天还有没有呢？今天的中国又有没有呢？甲先生没有说。但读者千万不要误以为今天的中国没有这样高素质的学者。因为不说是一种暗示。

如果读者不能领会这种暗示，那也不要紧，因为甲先生在文中提到一个现象并作出评判："据说最近时兴的话题是柏林的自由观念，但我怀疑，

每十个高谈阔论的人中是否有一位真的去钻研过他的著作。"非常惭愧,我至今不知道"柏林的自由观念"是什么话题,请教了美术界中许多德高望重的老一辈专家,他们也都茫然不知所对。可知,它一定是独立于美术这个"狭隘学科"之外"其他学科"的话题。对这一"时兴的话题"茫然无知,固然可耻,但仅仅知道,仅仅"高谈阔论",也不值得骄傲。作为美术学专业的专家,必须对这一美术外的话题有真正深入的研究,才称得上"百科全书式""博学之士"或"通才"的荣誉。而这里不说"是否有人真的去……"而说"是否有一位真的去……"同样是一种暗示。把这一暗示与他描述达·芬奇的一段话结合起来看,其意思再也清楚不过:达·芬奇的笔记中怎样怎样,有几千页之多,满布文字和速写云云,都是"人们越是钻研就越是"如何如何梳理出来的。而这些"钻研""人们"中的"有一位",在中国当然是甲先生。据我的寡知,达·芬奇几千页之多布满文字和速写的笔记尚无中译本,所以甲先生所钻研的当是原版甚至很可能是原稿!

如果通过这些一而再、再而三的暗示,读者还是不能领悟当今中国的百科全书式学者,对人文科学作出了重大贡献的原来就是甲先生,那又怎么办呢?这就只好去看看乙先生或丙先生的著述。例如,丙先生的《从美院艺术史教学看学术性及其对中国美术发展的作用》一文中便亮出了底牌:

> (甲先生)所作的努力着眼点非常明确,它包括三个方面:一、宣传美术史是人文学科中的一门学科(而不是美术学中的一个学科),二、反对华而不实的学风(即研究美术这一狭隘学科中的狭隘问题的学风),三、介绍国外研究中西美术的成果和西方美术史学史(借以否定传统美术史的成果和传统美术史学史)。这不但超越了那些或失之偏,或失之泛的当代美术介绍,而且对美术史以外的许多学科,也形成了强有力的冲击。而且,在他组织的这项工作中,中西艺术史和

文化史研究的整体概念,即它们的学术源流,一直被清晰地贯穿始终。学术通过其传统而具有了强大的活力。

什么叫"美术史是人文学科中的一门学科"呢?就是"螺丝钉是整部机器中的一个构件",这用得到宣传吗?就是"清洁工是社会分工中的一个工作",这又用得到宣传吗?什么叫"华而不实的学风"呢?就是美术史家研究美术而不研究宇宙,螺丝钉只做螺丝钉的工作而不想取代发动机,清洁工只做好清洁工作而不去参与制定政策,这一些,称作"实而不华的学风"不是更贴切吗?至于"介绍国外"云云,其意自明,不赘。

这一段话"表明",在今天的中国,具有"百科全书式""无穷""知识""累积"和"增长""容量"及"前景"的"通才"和"博学之士""关心""人类和他们的行为、个人生活和国家政府的行为、对美的欣赏以及对真理的沉思,特别是对宇宙和我们在宇宙中的地位的沉思",而有能力解决"那些困扰着人类的重大问题"的"伟大的美术史家",终于被人文学者自己推选出来了。这不仅是中国美术史学界的福音,更是人类文明史的福音!

现在想起来,这一点我们早就应该悟到,因为甲先生在多种场合表示过,就像达·芬奇"处处都有重大发现"一样,他自己每到一处,都是"处处受到欢迎""处处受到尊重"。试想,如果不是真正的"博学之士",从事着事关人类文明命途的伟大工作并作出了伟大贡献,"几乎处处都有重大发现",又怎么能"处处受到欢迎"和"尊重"呢?而能够参与"欢迎""尊重""博学之士"的行列,本身就是一种幸福。

但我们可能会有一个问题:如此全面铺开,是否会分散精力,如乙先生所说,一旦把精力分散到美术的专业实践中去,必然因"熊掌和鱼不可兼得"而沦为"不是蹩脚的画家,就是蹩脚的史论家",我们的人文学者也会因此而沦为"不是蹩脚的哲学家、历史学家、心理学家、土壤学家、航海史家、商贸社会形式研究专家……就是蹩脚的史论家"呢?不会的。这一

点我们大可放心,因为据丙先生说,事实业已证明,甲先生的成果早已"对美术史以外的许多学科,也形成了强有力的冲击",引起哲学界、历史学界、心理学界、土壤学界、航海史界、商贸社会形式研究领域……的热烈反响,没有能感觉到这种反响,只是因为我们局限于美术这一"狭隘学科"的缘故,所谓"一叶障目,不见树林"是也。不过很不幸,我曾请教过中科院心理学报的主编,一位尤其对国内外最新的心理学研究动态和成果十分熟悉的心理学的专家。我向她打听:有一位甲先生,近来发表了一系列成果,据说对你们心理学科"形成了强有力的冲击",不知你对他怎样评价?她竟然回答:"从来没有听说过其人其事。"谁主张,谁举证。丙先生的论文是学术价值很高的科学研究,不是"专业化弊端"的广告导向宣传,因此,你既然宣称甲先生的研究业已对美术史以外的其他"许多学科"形成了强有力的冲击,引起了广泛的反响,你就必须举出具体的例证,这"许多学科"的具体名目是什么?这些具体学科又在哪一些权威刊物上认可了甲先生对本学科的冲击和影响?尽管这"许多学科"举不胜举,全部罗列出来不免显得"琐碎",有碍丙先生对于"人类知识整体性"的阐述,但举出一至三门应该不会有什么问题吧?

具有如此广博的知识或"智慧",而且它们还在"无穷地积累和无穷地增长","可以有无穷的前景",又是从事着如此伟大的工作,不是对美术史,而是"对美术史以外的许多学科""处处都有重大贡献","能够为人文科学赢得光荣",为人类文明开辟光明,那实在是一件值得骄傲的事情。可是且慢,且看甲先生是怎样说的:

> 我毫不犹豫地同意波普尔的看法,把人文科学看成是增加人的力量的手段是对于圣灵的犯罪。抵御这一诱惑的最佳措施就是意识到我们知道得何其之少……伽利略正是在开辟通往未知大陆的过程中,提醒人们最好还是说出那句智慧、敏捷而谦虚的话:"我不知

道。"……这种心灵活动或者沉思生活便成了人文学者以谦虚的方式去参与创造现实的活动。

这正是应了一句俗话:"越是博学、越是承担着重要工作的人越是谦虚谨慎,只有那些半瓶子醋、干着一般工作的人才会自以为了不起。"甲先生以通天彻地之学从事着解决"困扰着人类重大问题"的伟大工作,可他却表示"我们知道得何其之少""我不知道",表示自己在"以谦虚的方式参与创造现实的活动";相比之下,那些局限于"狭隘学科"和"专业化弊端"的无知无识无足轻重之士,却偏偏要自我标榜是"百科全书式"的"建立在人类和知识整体性之上的""通才""博学之士",自我吹嘘"所关心的是人类和他们的行为、个人生活和国家政府的行为,对美的欣赏以及对真理的沉思,特别是对宇宙和我们在宇宙中的地位的沉思",在解决着"困扰人类的重大问题",正像中学生宣称已经解决了"哥德巴赫猜想"的命题,拔着自己的头发就宣称可以离开地球一样幼稚可笑!所谓"增加人的力量"首先是增加"自己"个人的力量,与此相随形影的便是"贬损别人的力量"。自诩已经成为或准备成为"百科全书式"的"通才""博学之士",这不是在显示"自己"的力量,而是"谦虚"。贬斥别人不过是"狭隘学科"中人,不过在从事解决"狭隘的问题和无意义的虚假问题",这不是在"贬损别人的力量",而是对别人的恭维。正所谓"不似之似,乃为真似",最大的骄傲才是最大的谦虚!

甲先生的博学、谦虚,标示了一种伟大的人生境界和学术境界,对于芸芸众生,当然是可望而不可即的。但向这一目标努力攀登,至少可以使我们变得不浅薄。不过,以我的理解,"谦虚"似乎应该是一种诚实的品质,而不是"智慧"和"敏捷"的表演形式;"骄傲使人落后,谦虚使人进步",本是千百年流传的古训,又叫"满招损,谦受益",而早在三代,那个被"博学之士"作为座右铭而置于案头的欹器,也正是用作平衡"骄傲""谦虚"关

系的一种警示。因此，尽管甲先生"智慧"而且"敏捷"，追随达·芬奇之后"不失时机"地引用了伽利略的名言，却不免有数典忘祖、"月亮也是外国圆"之嫌，更使"谦虚"的品质发生了不应有的变质。

当然，谦虚虽然不是骄傲，但却可以是自豪。所以，"我知道得何其之少""我不知道"，并不是针对今天的和过去的人说的，并不是针对人类所已经掌握过或至今还掌握着的知识说的，而是针对未来人所说的，是针对人类还没有掌握的知识说的。所谓"不畏先生畏后生"，对于今天的和过去的人来说，对于人类业已掌握过或还掌握着的知识来说，甲先生通过诸多的暗示表明："我知道得何其之多""我全知道"。

谦虚使人进步，骄傲使人落后，这是千百年来中国人的美德，小学生也知道，无须引进伽利略的名言才能为中国人启蒙。骄傲是不可取的，谦虚也还容易做到，然而，要想能达到如此足以自豪的素质要求，至少，对于从事美术史学工作（不管它是人文美术史学还是其他什么方向的美术史学）的人来说，似乎就不是过高一点点的问题。所以，甲先生对于人文美术史学在中国的进展现状，也是颇为不满的："随着岁月的流逝，我个人却越来越强烈地感觉到，当初作为一个乐观主义者所瞻望的那种前景，正在日益离我们远去。这种感觉是随着一种总体感觉而来的，即在世界的范围内，人文科学都在衰落。"平心而论，"百科全书式"的人物，在人类知识水平尚未高度发达的古代还容易做到，你知道圆周率为3.14，就是一位伟大的数学家，你发现了杠杆原理，就是一位伟大的物理学家……但大概也不过10亿人中出一人。而在人类知识水平发展到了今天的水平，这样的人物虽不能说绝无仅有，大概只能是100亿人中出一人。而这百亿分之一的概率，落到美术专业的人上，比之落到哲学、文学、社会学等专业的人上，可能性又孰大孰小呢？正像解决哥德巴赫猜想的难题之可能性，落到专业的数学家头上，与落到一位中学生头上，孰大孰小呢？

英雄创造历史的时代早已过去。因此，尽管像甲先生等极个别美术

界中又独立于美术界之外的不世出天才,可以具备"百科全书式"的"博学"素质而且还"谦虚"地表示"我不知道",从而可以从事解决"困扰人类重大问题"的伟大工作,但只要美术史学科包括人文美术史学科的绝大多数人不可能具备如此的素质,那么,要想让美术史学科撇开了美术这一"狭隘学科的狭隘问题"去承担解决"困扰人类重大问题"的伟大工作,终究只是一种臆想。

从理论上说,我完全同意美术史学科的研究者应该具备"百科全书式"的学识素质的说法。但是,其一,这一要求不仅仅只是对美术史学科而言的,举凡历史学、哲学、政治、经济、军事,乃至数学、物理学、化学……的一切学科,对于从事者的素质要求,都是越丰富、越全面越好,它有助于开阔眼界,活跃思维,打破成见,解放思想,激发创新的活力,画地为牢地局限于本学科的"狭隘"天地,则难免思维僵化,故步自封。然而,正因为这一要求是适合于所有学科的,而不是专属于美术史学科的,因此,对于美术史学科的建设,它实质上等于什么也没有说。比如说,"爱心"是对每一个人的素质要求,不论他所从事的专业是什么,包括从事美术史研究的人也不能是例外,但是,我们难道能把"爱心"作为美术史学科建设的"学科素质要求"吗?

任何学科建设的素质要求,必须体现本学科的专业特点。因此,其二,且不论达得到还是达不到,或者有可能还是没有可能达到"百科全书式"的学识素养,即使能达到,任何"百科全书式"的伟人也总是一专多能或一专全能,必须把多能和全能落实到一专上,而不可能是平分秋色的多能或全能,更不可能是本职的专业素质很差乃至根本不具备的多能或全能。即以甲先生所"由衷"地惊叹不已的达·芬奇来说,也正是因为他在绘画艺术方面作出了"独秀众侪"的"重大贡献",所以,他在物理、数学、解剖等"不同的研究领域"的并未"独秀众侪"的一般成就才被我们在今天偶尔提到;假设他没有在绘画艺术方面的贡献,那么,他在物理、数学、解剖

等领域的成就,因为它们的落后,也许早就被历史所遗忘了。对于一位美术史学的研究者来说,他所应该具备的,当然首先是美术史"狭隘学科"的"专业化弊端"知识,然后才是尽可能全面至少是多能的"百科全书式"的"画外功夫",而且,这些"画外功夫",绝对的应该是为"专业化"知识服务的(这种服务可以是直接的,更多的情况下则是间接的),而绝不应该是用它们来取代"专业化"知识的。如果"画外功夫"取代了"专业化"的知识,那么,他实质上已经不是一位美术史学者,而成了其他学科的专家,如哲学家、历史学家、土壤学家、航海贸易专家、宇宙生命科学家等。

无疑,人文美术史学科对于研究者所提出的素质要求,正是要把美术史学者变为其他学科的学者,于是,美术史学科也成了其他学科——例如宇宙生命学科。不过,他的人还是在美术史学科中,而进不了宇宙生命学科中,他的名号还是叫"美术史学家",而不叫"宇宙生命科学家"。

综合如上两方面的质疑,我们可以提出两个类比的事实作为进一步的思考:

第一,把美术史学科的本职工作看作是"美术史",乃是局限于"狭隘学科"的"专业化弊端",它的真正的本职工作所应该解决的,乃是"独立"于"美术史""专业"之外的"困扰人类的重大问题","为其他学科作出重大贡献","为人文学科赢得光荣"。但是,美术史学科要想为其他学科、为人文学科作出重大贡献、赢得光荣,也理应以搞好本"专业"的工作为目标,而不是抛开了本"专业"的工作去从事其他学科的工作。

第二,把从事美术史学科的素质要求看作是坚实的"美术史""专业"知识基础,乃是局限于"狭隘学科"的"狭隘问题或无意义的虚假问题"的"专业化弊端",它的真正的素质要求是"建立在人类知识的整体性之上"而"独立"于"美术"的"专业"知识之外的。从事美术史学科的研究者,广博地把握人类的整体知识无疑是重要而且必要的,但所有这些知识都必须是与美术史专业的知识直接或间接地相结合,并直接或间接地为美术

史专业的研究服务的。如果对美术史专业的知识没有一点认识，甚至不屑一顾，即使你把其他学科的知识背得滚瓜烂熟，也是一点不能解决问题的，不仅不能解决美术史专业"狭隘学科"的"狭隘问题或无意义的虚假问题"，同样也不能解决其他学科的"困扰人类的重大问题"。

当此世纪之交，又是千年纪之交，海内外的传媒时有"人类文化的几大伟人""影响人类文化史进程的几大发现或发明""仍将对历史产生或大或小的影响"的重大事件和新闻等消息报道，虽不同的媒体所列出的名单或名目有所不同，但有一点却是相同的，即"几大伟人"中没有一个是美术史学家，"几大发现或发明"中没有一项是由美术史学家作出的。这对于人文美术史学家们的雄心壮志也许是一个无情的打击，但美术史学科和每一个从事美术史研究的工作者却不必为此感到悲哀，更不必因此而自卑"狭隘""渺小"。因为，不论从事怎样平凡的工作，只要搞好了本职工作，贡献就是不平凡的。至于那些不满足于平凡的工作、好高骛远、不切实际的人，即使口气再大，也不过如吹肥皂泡，虽然在小范围内轰动一时，振奋人心，泡泡一破，就什么也没有了。而如何搞好本职工作呢？得鱼忘筌，绝不意味应该齐筌求鱼，应该缘木求鱼，所以，对于从业者的最基础的素质要求，就是扎实地具备本专业的知识技能，尽管这些知识技能非常专业化，非常狭隘，非常有弊端；即使本专业之外的知识，也必须落实到本专业的基础之上。至于那些鄙视、不具备本专业知识技能的人，本专业之外的知识技能再丰富、博洽，尽管摆脱了狭隘学科专业化知识的弊端，对于"搞好本职工作"也毫无意义，不过借此作为"增加（个）人的力量的手段"，用甲先生的话说，便是"对圣灵的犯罪"。而恰恰是这样的人，一定是无畏的，所以只要能"增加（个）人的力量"，绝不会惧惮"对圣灵的犯罪"。

（2000 年）

06 第六讲
学科规范和跨学科创新

2008年,美国的次贷危机全面爆发,引起全球金融界的格局大动荡。所谓"次贷"危机行为,是美国金融界的一大创新之举,所以,业内称此次危机是"金融创新猛于虎"(2008年5月17日中央电视台财经频道)。这里的"猛于虎"是一个贬义词,而"创新"则通常被认为是一个褒义词。由褒义词的因始,至贬义词的果终,这又是怎么一回事呢?原来,创新有两种。一种是量变式的、小跨度的,或称"改良",就是在行业、学科规范的前提下、范围内进行创新,从而完善规范,推动行业、学科的建设。另一种是质变式的、大跨度的,或称"革命",就是打破行业、学科的规范进行创新,从而颠覆旧规范,创立新规范。其结果有二,一是推动行业、学科的跨文化、跨学科发展,从而形成一个新学科;一是新学科未能形成,却把原有的行业、学科搞乱了、颠覆了。"次贷"行为,便属于后一种创新行为,没有收获高回报,却带来了高风险,所以说它是"猛于虎"。

类似"猛于虎"的跨学科创新,还有一些被认为是20世纪科技"重大发明"的滴滴涕杀虫剂、氟利昂(制冷剂、发泡剂、清洗剂)、口香糖、塑料袋、克隆技术,等等,一度被认为大跨度地造福于人类,革命性地改变了人类的生活。今天则被公认为给人类带来了严重的灾害,是"最糟糕的发明",艰难地抵制它们而收效甚微。

所以,在日常生活中,在自然科学界、金融界,颠覆行业规范的创新,原则上是不可能被认可的,包括美国的次贷行为,还不是对行业规范的颠

覆,而只是打擦边球,其后果尚且如此严重。然而,在艺术界就不一样了,两种创新,"宁要创新(革命性创新)的失败,不要保守(改良性创新)的成功"。或者更准确地说,在艺术之外的各学科中,对于颠覆行业规范的创新总是:一是慎之又慎;二是在提出跨学科创新的同时,绝不否定原学科的规范。包括次贷行为,一方面打了一个跨学科的擦边球,另一方面金融界的基本规范还是固守不移。而在艺术界,尤其是绘画界,却总是热衷于颠覆学科规范的创新,而且,总是灵感突现便出人意料、匪夷所思地推出,引起全面轰动的效应;总是从此否定、取消学科的原有规范而视之为落后、保守,把它放进博物馆中去。

我们在这里重点谈绘画,尤其是中国画学科的规范和跨文化、跨学科的创新以及美术学的学科规范和跨文化、跨学科的研究。

任何学科的规范,它必有两个基本的前提或原则,一是"一事",二是"适众"。所谓"一事",就是作为学科规范的这一条"法制",必须能够规范这个学科只能是这个学科,而不会成为其他学科;所谓"适众",就是作为学科规范的这一条"法制",必须能够为从事该学科的最大多数专业人员所能掌握,却又为专业外的人员所难以掌握。能"一事"而不能"适众"的,不足以作为规范;能"适众"而不能"一事"的,同样不足以作为规范,两者缺一不可。比如说圆的规范,就是规。为什么呢?因为用规画出的必然是圆而不会成为方,而且所有画圆的人,只要运用了规就都能画出圆来。尽管圣人脱手也能画出圆来,但它不能适众,大多数画圆的人,脱了手往往画不出圆。尽管众人都能脱手而画,但它不能一事,脱手所画的往往总是不圆。

那么绘画的学科规范又是什么呢?就是运用各种工具、材料,在平面上塑造可视的形象。对于中国画,也就是主要运用笔墨在平面上塑造形象,所谓"存形莫善于画"是也。所以中国画的"六法",从谢赫的时代一直到宋,其核心便是"应物象形"。有了平面上的"应物象形",可以保证它一

定是画，而不会是诗歌、舞蹈、音乐、书法，但不一定是好画，所以有"骨法用笔"即所谓笔墨，有"气韵生动"即所谓意境。在平面上塑造形象，是绘画之所以是绘画而不同于雕塑、诗歌等的最基本规范，用笔墨在平面上塑造形象，是中国画之所以是中国画，不仅区分于诗歌、书法等，而且区分于西洋画的基本规范，进而达到了高华的意境，便是一幅好的中国画。

但世界上万事万物的道理总是相通的，中国画与书法、诗歌更有着密切的关联甚至交叉、互渗。"书画同源"，所以有人说中国画的基础即规范是书法；"诗画一律"，所以有人说中国画的规范是诗文。这样，到了明代后期，中国画的规范便质变了，它的核心即立足点不再是形象，而是笔墨，要想成为一个优秀的中国画家，必须首先是一个优秀的书法家、诗人。"书画同源"，同的是笔墨。本来，绘画的笔墨是用来配合、服从、服务形象的塑造的，而书法的笔墨是用来配合结字章法的。现在，书法的笔墨是中心了，结字、章法是用来配合笔墨的，这里面的变异还不是十分引人注目；而绘画的中心是笔墨了，形象的程式化、符号化、文字化是用来配合笔墨的，这就有了颠覆性的变异。"诗画一律"，一的是意境。本来绘画的意境是通过形神兼备、物我交融的形象塑造而表现出来的，诗歌的意境是通过平仄、格律、韵辙、炼字而体现出来的。现在，诗歌的规范没有变，绘画的意境是通过笔墨的淋漓而体现出来的，通过题诗而表现出来的，这就使得绘画的规范又有了颠覆性的变异。

董其昌说："画家以书法作画，便是上乘，不尔，纵俨然及格，已落魔界，不复可救药矣。"这句话，是他另一句"以径之奇怪论，则画不如山水，以笔墨之精妙论，则山水绝不如画"的具体诠释。什么意思呢？本来，要想被录取为名牌大学生，必须考出优秀的高分，这就是造型，"以径之奇怪论，画高于山水"。这是大学招生的旧规范。现在，你考出了高分，"俨然及格"，"已落魔界，不复可救药"，是不能被录取的。如何才能被录取呢？是演艺明星、体育冠军，必须书法写得好，纵高考成绩不高，"便是上乘"。

这是大学招生的新规范。

中国现代绘画用书法的规范颠覆了古典绘画造型的规范,西方现代绘画则用色彩构成的规范颠覆了古典绘画的素描造型规范。但在中国现代绘画史上是一举的颠覆,因为当时画坛的主流在文人画家,具有独尊的地位。而在西方现代绘画史上却遇到相当的阻力,因为当时画坛的主流在古典的学院派,但即使如此,也未能阻止非造型规范对于造型规范的颠覆。归根到底,就是我反复讲到过的两个原因,一是艺术真理的多元性,二是人的本性弱点贪欲、惰性、文过饰非。尽管人性的弱点在各个学科都存在,但是,艺术之外的各个学科,其真理往往不是多元的,所以,一是跨学科的创新总是慎之又慎,二是跨学科的创新不会颠覆原学科的规范,而是成为一个新学科,而绝不是以新学科为原学科。

比如说有一个鸟学科 A,又有一鼠学科 B。你本来是鸟学科的专家,当然应该按照 A 学科的规范去研究鸟,但你现在去做跨学科研究了,去研究蝙蝠,创立了一个新的 C 学科。在其他领域,从此,你绝不会自居 A 学科的专家,而是自居 C 学科的专家,也不会去颠覆 A 学科的规范。但在艺术领域,从此,你还是以 A 学科的专家自居,并宣称鸟不是鸟,至多只是落后的、保守的鸟,而蝙蝠甚至老鼠才是鸟,而且是先进的、大跨度创新的鸟。这样,A 学科的规范便被彻底颠覆了。就像金冬心的一幅"画",上面有长篇书法的题诗。作为跨学科的 C 学科,它不会被书法的 B 学科编到《中国书法名作》中去作为 B 学科书法的标准规范,但一定会被作为绘画的 A 学科编到《中国绘画名作》中去作为 A 学科绘画的标准规范。换言之,跨学科的它不是用来建立 C 学科的,也不是用来取代 B 学科的,而是专门用来颠覆 A 学科的。

但也并不是所有艺术领域都如此。现代绘画用书法、诗歌的规范颠覆了造型的规范,书法、诗歌并没有用绘画的规范去颠覆自己的规范。从来没有一位书法家、诗人宣称,要想成为一名优秀的书法家、诗人必须首

先成为一名优秀的画家,宣称书法、诗歌应以绘画为基础,宣称二王、欧褚颜柳是落后的书法家,李杜是落后的诗人。当然,受绘画的影响,其他艺术学科也并非一点没有被颠覆学科规范之虞,如徐冰的天书、谷文达的碑林、吴冠中的汉字系列以及各种现代书风、流行书风、丑书,等等,便正在蠢蠢欲动,准备把书法的规范颠而覆之。

既然用 B 学科的规范可以颠覆 A 学科的规范,进而,人性的弱点利用艺术真理的多元性,必然进一步颠覆所有的规范,泯灭艺术与非艺术、艺术品与非艺术品、艺术家与非艺术家的界限。从形神兼备、物我交融的造型到不求形似、写心不写物的变形,进而到抽象构成,进而便到了观念艺术、装置艺术、行为艺术、拼贴艺术,等等,五花八门,千奇百怪,绘画学科彻底没有了规范,以没有规范为最高规范,绘画学科便进入了"死亡"的阶段。从逻辑上讲,这也是顺理成章的。既然大音希声、大象无形,陶渊明可以弄无弦琴,那么,南郭先生就是更高于伯牙的伟大音乐家,制作皇帝新衣的裁缝也就是最伟大的服装师。

通常都知道,A 学科的创新,在 A 学科的规范之内,需要付出长期艰苦的努力,还不一定成功,即使成功了,创新的跨度也非常小,没有轰动的新闻效应。而跨到 A 学科的规范之外,在 A、B 两学科之间,而且不是作为新的 C 学科,而是仍然作为 A 学科,那么,只需要灵机一动的别出心裁,脑筋急转弯一定成功,而且创新的跨度非常大,会引起强烈的轰动效应。

比如 100 米短跑,2007 年 9 月 9 日,鲍威尔经过长期艰苦的努力,创造了 9.74 秒的成绩,打破了世界纪录,但跨度非常小;2008 年 6 月 1 日,博尔特经过长期艰苦的努力,创造了 9.72 秒的成绩,打破了鲍威尔的世界纪录,跨度同样非常小。而且我们知道,这里面有多少运动员,付出了艰辛却没有成功。但根据艺术家的思维,苦练二十年轻功凌波飞渡到大海的彼岸,是蠢人,聪明人只需花二十个铜板,租一条船用五分钟便可到达彼岸。对于 100 米短跑,我们来一个跨学科创新,发动摩托车,肯定轻而

易举便可大跨度地打破鲍威尔的纪录。相形之下,博尔特似乎实在蠢之又蠢。但短跑学科的人却不是如此想的,他们恪守短跑的学科规范,明确地知道,如果用距学科的摩托车作为短跑学科的规范,短跑学科一定死亡。死亡尽管是一种大跨度的创新,但真正创新的目的一定是使学科更健康地发展而不是死亡。所以不是要否定跨学科,而是要明确,横跨 A、B 两学科的跨学科是一个新的 C 学科,既不能作为 A 学科,当然也不能作为 B 学科。

这种颠覆,是完全没有逻辑的,但在艺术的思维中,没有逻辑正是至高的逻辑,正像无法为至法,丑为大美,不似是真似。这种思维在任何学科中都不可能行得通,你不能把粮食减产说成是大丰收,把豆腐渣工程说成是优秀工程,但在艺术中则行得通,这就是艺术比其他学科好玩的地方。就像费孝通的社会学学科,作为一个跨学科,其中有众多其他学科的人员,但肯定不是其他学科的优秀人员。其中可能也有从事美术、音乐的,但在当时,绝不可能以他们为规范来颠覆徐悲鸿、周小燕们的美术、音乐学科规范,因为他们已不是"其他学科"的成员,而是"社会学学科"的成员了。而在今天,尽管仍不可能颠覆周小燕的音乐学科规范,却可以颠覆徐悲鸿、潘天寿们美术学科的规范。

这种跨学科的颠覆缘于万事万物虚的道理都是相通的,进而在实的规范方面,便用 B 学科的规范来颠覆 A 学科的规范,或者用介于 A、B 两者之间 C 学科的规范来颠覆 A 学科的规范。而且有时,某学科与其他学科不仅虚的道理相通,在实的方面也有交叉、互渗。比如说天文学科,它要使用天文望远镜,与冶金学科有关,又与地质学科有关,等等。于是,一位天文学家便去做跨学科研究,研究冶金、地质,而且不是作为冶金、地质学科的成果,而是作为天文学科的成果,不是冶金、地质(专业外的"书")以天文学者(专业的"人")传,而是天文学者(专业的"人")以冶金、地质(专业外的"书")传。这在天文学界当然行不通,在美术学科却是创新的

不二法门。

所以,"万物同一理",这是讲世界上的万事万物,虚的道理都是相通的,但甲之所以是甲而不是乙、丙、丁,并不是因为它与乙、丙、丁在虚的道理方面的相通,甚至在实的技术方面的某些交叉,而且因为它在实的技术、规范、要求、法则方面与乙、丙、丁的立足点的根本不同,这就是"术业有专攻"。不可因"万物同一理"而否定"术业有专攻",用乙的规范作为甲的规范。也不可因"术业有专攻"而否定"万物同一理"。但绝不能以"万物同一理"为口实,只承认书法是中国画的基础,要想成为一名优秀的中国画家必须先成为一名优秀的书法家,不是优秀的书法家就绝不可能是优秀的画家;却不承认举重是乒乓运动的基础,想成为一名优秀的乒乓运动员必须首先成为一名优秀的举重运动员,不是优秀的举重运动员绝不可能是优秀的乒乓运动员的说法。既然"想成为一名优秀的乒乓运动员必须首先成为一名优秀的举重运动员"不能作为乒乓学科的普遍规范,那么,"想成为一名优秀的画家必须首先成为一名优秀的书法家"也不能作为绘画学科的普遍规范。

骡是马和驴跨学科创新的成果,狮形虎或虎形狮是狮和虎的跨学科创新成果。科学证明,这类创新成果作为一个"新物种"是不成立的,它的免疫力天生低下,必然走向死亡。绘画上的跨学科创新如上所述,面对"绘画死亡"的现实,画家们依然乐此不疲。进而便要讲到美术学研究的学科规范和跨学科研究。这里的美术主要指造型艺术,以绘画为主,也包括雕塑等。

美术学的学科规范是什么呢?这牵涉到它的目的、功用是什么。进而,研究者所需要具备的知识技能是什么?需要研究的对象又是什么?

本来,按照顾名思义的常识性理解,既然是美术学,当然是为了美术学科的建设,所以,研究者必须具备美术的知识技能,需要研究美术事象。就像物理学、化学,等等,无不如此,都可以顾名思义地理解,因为这是常

识,即使牛顿、爱因斯坦、李政道、杨振宁也不能是例外。那么,是不是不要为其他学科作贡献呢?不需要具备美术以外的知识呢?不需要研究或了解其他事象呢?并不是的,但这一切,均不足以作为本学科的规范。

然而,美术学学科的专家却不是这样理解的,他们要打破常识,颠覆逻辑,要大跨度地创新。所以认为:一是美术学的功能、目的,是"为其他学科作贡献",而不是为了解决美术这一"狭隘学科的狭隘问题";二是研究者必须成为"百科全书式的博学之士","精通土壤学、航海学、商贸学、历史学、哲学……",却无须美术的知识结构,因为把精力花在美术"专业化弊端"的知识上,就会分散精力,妨碍他成为百科全书式的通才;三是应该研究其他学科的事象,包括"人类和他们的行为,个人生活和国家政府的行为,对美的欣赏以及对真理的沉思,特别是对宇宙和我们在宇宙中地位的沉思……解决那些困扰着人类的重大问题",却不应该去研究美术的"狭隘问题或无意义的虚假问题"。任何一个学科,要真正对"其他学科"作出贡献,都应以"做好本学科的本职工作"为前提,而绝不是不做本学科的工作却去做"其他学科"的工作。包括鲁迅,本来是学医的,后来在文学方面作出了杰出的贡献,但他并不是"跨学科"研究,而是"转学科"研究,文学对他来说不再是"其他学科"而是成了本学科,而医学反由本学科成了"其他学科"。我们认为鲁迅是一位伟大的文学家、思想家,就因为文学是他的本学科,我们不认为鲁迅是一位伟大的医学家,就因为医学对他来讲是"其他学科"。

所以,根据每一学科对于其他学科贡献的不同理解,而各有不同的学科规范。第一种理解,搞好本学科的工作就是对其他学科的贡献,其规范必然以本学科的规范为规范;第二种,搞好本学科的工作只是狭隘的专业化弊端,只有不搞好本学科的工作,而是搞他学科、跨学科的工作且不管搞得好不好,才是对其他学科的贡献,则其规范必然不以本学科的规范为规范,这一新规范作为跨学科的新学科规范,它不一定能保证搞好这个新

学科,就像用狮形虎来规范狮形虎。但把它作为本学科的规范,就一定能保证搞不好本学科,就像用狮形虎来规范虎。

比如说,一个美术学的专家,他本来应该研究黄公望,研究潘天寿,但这被认为是局限于狭隘学科的狭隘问题,现在他不知道什么是"子久"、什么是"大颐",而去研究"新农村的美术公共空间""旧工厂的壁画宣传阵地",称作跨学科研究,为其他学科作贡献。或许有人要反问:美术学科的人用大精力去研究敦煌壁画,不也是"宗教"学科中的事象吗?为什么可以作为"美术"学科的问题来研究呢?须知,其一,当时的"宗教"等学科,美术对之有不可或缺的重要意义,离开了美术的"像教",它的发展就会严重受阻碍;其二,当时的美术学科,正是依附于这些"其他学科"作为用武之地的,离开了这些学科,美术就无从发展。所以,这与今天研究"新农村""旧工厂"中的美术事象,是性质根本不同的两件事。

过去,弘一法师讲过一句话:"宁可书以人传,不可人以书传。"最为美术学科中倡导跨学科创新者所津津乐道,认为书法不可以遵守书法学科的规范而传,而应以跨越书法学科的佛学规范而传。进而,便是"宁可画以人传,不可人以画传","政治标准第一(实际上是唯一),艺术标准第二(实际上是不要)","画外功夫(即跨学科规范)第一(实际上是唯一),画之本法(即本学科规范)第二(实际上是不要)",等等。弘一的原意是什么呢?宁可书法写得差一点,但人品高尚,则差一点的书法因高尚的人品而传世,不可人品平平甚至低劣,但书法精诣,则平平甚至低劣人品的书法家因高超的书艺而名传于世。这是字面上的解释,转化到跨学科研究,就是要想成为一名优秀的美术家,有两条路:一是对美术的狭隘学科没有或甚少研究,但对美术之外的跨学科花了大精力去研究,为其他学科作出了贡献,从而成为一名优秀的美术家,这是应走的道路。二是对美术的狭隘学科研究精深,但对美术之外的跨学科没有什么贡献,从而成为一名优秀的美术家,解决了狭隘学科的狭隘问题,属于"专业化的弊端",这是应摒

弃的道路。

但考察弘一的原话,他并不是针对书法家来谈书法之外的跨学科研究,而是针对和尚来谈佛学之外的跨学科书法研究,他所讲的"书",虽在书法家是本职的学科规范,但在和尚则是本职之外的跨学科研究,所讲的"人",虽在书法家是本职之外的跨学科研究,但在和尚则是本职规范。他的意思就是,对于一个和尚,要想成为高僧大德,有两条路:一是对佛学没有精深的研究,但对佛学之外的书法也即跨学科有很高的造诣,为书法学科作出了贡献,从而"人以书传",人们称他为高僧大德,这是很可耻的事情;二是对佛学的研究十分精深,但对佛学之外的跨学科如书法没有太大的研究,人们同样称他是"高僧大德",其不太高明的书法也因人而传,虽未免"专业化弊端",却是应走的道路。

可见,弘一的话,不仅不足以作为跨学科创新的理由,恰恰是做好本职工作的理由。和尚如此,美术家如此,清洁工人同样如此,正是通过"专业化弊端"的学科规范,努力做好了哪怕是最最狭隘的学科本职工作,也是对其他学科的重大贡献。

那么,这样说,是不是意味着否定跨学科创新呢?并不是的。而只是说,跨学科C是一个新的学科,不能作为A学科,也不能作为B学科,它也有自己的规范,不能把它的规范当作并取代A学科、B学科的规范。从事这个跨学科C研究的人员,他不能自居为A学科或B学科的研究人员,而只能作为C学科的人员;把它作为A学科的规范,并颠覆A学科原先的规范,把他作为A学科的研究人员,并否定A学科原先的研究人员,结果只能是,C学科建立不起来,A学科却被颠覆了。

在绘画界,跨学科的创新业已颠覆了绘画的规范,现代艺术使绘画性绘画变成了书法性绘画,进而,当代艺术又使架上绘画面临死亡的危机。同样,在美术学界,跨学科的研究也正在颠覆美术学的规范。我给研究生上课,发现美术学专业的研究生,对于中国美术史常识的了解不如国画系

的研究生，对于西方美术史常识的了解不如油画系的研究生，但一旦做起论文来必然海阔天空，除了画不谈，或谈得不着边际，其他什么都敢谈，至于对其他谈得是不是着边际，美术学科中的人是看不明白的，其他相关学科中的专家怎么看，谁也不知道，反正这样的论文是只给美术学科中人看，而不是给其他相关学科中人看的。这也是当前美术学学科中专家们的普遍倾向，不能指责学生的。他们要我开书目，我开了三本，《论语》《孟子》还有张大千谈艺的任一部著作。因为语孟是讲做人的规范，包括各行各业的规范，而大千则是谈绘画的规范，包括古今中外各种绘画的规范。我接着又讲到，有一所美术学院的专家，致力于研究海德格尔的现象学，当时即有一位学生表示要与我商榷。他表示，海德格尔的现象学对于认识、理解美术的事象很有启发，所以读一点海德格尔是很重要的。我不禁莞尔，说："美术学科中的人，读一点海德格尔当然不错，包括我建议大家读一点语孟也是如此，但读一点总不能称作研究吧？研究海德格尔、研究语孟，精通土壤学、航海学、商贸学，不应该是美术学科中人的事吧？"所以，这里要弄明"研究""精通"与"读一点"的关系问题，读了一点就自认为"精通"了，就要去研究了，这是狂妄无知，无知无畏；美术学科的人不研究美术而"研究"海德格尔，不熟悉美术的常识而"精通"土壤学、航海学、商贸学，这就是颠覆美术学科的规范。

 所以我始终强调，作为画家，"画之本法"第一，但不是唯一，同样需要"画外功夫"，但它必须落实到"画之本法"上，如果"画之本法"欠缺甚至没有，则"画外功夫"再高深，也不能作为画家的榜样。作为美术学的研究者，美术学科第一，但不是唯一，同样需要跨学科创新，但这个跨学科是为美术学科所用，而不是美术学科为跨学科所颠覆，如果不研究美术学科，则跨学科研究得再好，也不能作为美术学者的榜样。总之，不能把跨学科的规范作为绘画学科、美术学科的规范，把从事跨学科的研究者作为绘画学科、美术学科的研究者。

石涛云:"我之为我,自有我在(而不以有人在),人之须眉,不能揭诸我之面目,人之肝腑,不能安入我之腹肠,我自揭我之须眉,自安我之肝腑。"诚然,则为什么"画之为画,不以有画在,而以有书诗在,画之须眉,不能揭诸画之面目,画之肝腑,不能安入画之腹肠,画须揭书之须眉,须安诗之肝腑"?子曰:"觚不觚,觚哉?觚哉?"

2008年6月23日,徐匡迪在中国工程院工作报告中用很大的篇幅论及院士科学道德建设的问题,以针对"令人震惊"的"学术不端行为"和"学术腐败现象",并特别引用了恩格斯的话"任何人在自己的专业之外都只能是半通"以及鲁迅的话"一成名人,便有'满天飞'之概",强调"这两句话是至理名言,我们应引以自律"。跨学科创新当然是好事,但一旦打着跨学科的旗号颠覆本学科的规范,并把跨学科作为本学科,就牵涉到学术道德的问题并进而导致学术的腐败。而这个问题的严重性,美术学界万倍于科学界。

毫无疑问,跨学科就是打破学科规范的束缚,这当然有利于创新,但不能以此来否定遵守学科规范的创新。任何创新之途都有利有弊。遵守规范的创新之利如奥运会的更高、更快、更强,但跨度不大,而其弊处是保守甚至导致无法创造新的世界纪录。打破规范的创新之利如吉尼斯的新、奇、特、绝,跨度大,效应轰动强烈,而其弊处是导致腐败,导致学科消亡。在艺术界,"泯灭了艺术与非艺术、艺术家与非艺术家、艺术品与非艺术品界限"的艺术家,无视绘画、美术学科的规范,在创造大跨度创新的轰动新闻效应的同时,其中是否也有腐败呢?但并不是艺术界的所有领域都是如此。有音乐界跨学科创新的超级女声,舞蹈界跨学科创新的舞林大会,戏剧界跨学科创新的非常有戏,但均属于各自的娱乐轨道,在各自的学术轨道上,恪守各自的学科规范。只有美术界、绘画界的专家才会把其他的规范作为本学科学术轨道上的新规范。不仅因为这样做更合于人性的贪欲和惰性,而且因为这样做是可以文过饰非的。苏轼造型欠缺,自

称"不学之过",明清文人画造型欠缺,所以用书法题诗的形式,自称"所以补画之不足"。而这"过",不久便被文饰为"功",不似之似才是真似,则真正的"功"自然被贬斥为"过",形神兼备,不过是与照相机争功。这"不足",不久也被文饰为"长处""优秀传统",没有题诗的就不是纯正的中国画,应该从中国画的范畴中排除出去。"遵纪守法为荣,违法乱纪为耻",也被创新为"遵纪守法为耻,违法乱纪为荣",更大跨度的当代艺术便顺理成章地铺天盖地而来。

大跨度创新的当代艺术之所以兴起,除了文化殖民以及社会、文化、心理的原因对于泛娱乐化的渴求,从学科规范的方面,便是认为美术不应局限于绘画、雕塑等形式,那就使美术成了狭隘学科,无法为人类文明作出更大的贡献。所以,原先作为造型艺术的规范被颠覆了,架上绘画被颠覆了,装置、拼贴、涂鸦、行为、观念艺术应运而起了,此时,美术由狭隘的学科变成了广阔的、没有边界规范的大美术,更准确地说,大美术不是美术,而是艺术,当代美术家也不再是画家、雕塑家,而是艺术家。当这些美术家转换成了艺术家的身份,他们不再画画了,而是在美术馆中卖对虾、种水稻、开火车。原先,这些"作品"还被归于"现代美术大展",后来,则直接地称作"当代艺术大展"了。那么,根据这样的逻辑,音乐家、戏曲家也应该把音乐变为大音乐即艺术而不再称作音乐,把京剧变为大戏剧即艺术而不再称作戏曲,音乐家们转换成了艺术家的身份,从此不唱歌、不弹钢琴,而在音乐厅中卖对虾、种水稻、开火车,戏曲家们转换成了艺术家的身份,从此不再唱戏,不讲究唱、念、做、打,而在大剧院中卖对虾、种水稻、开火车。而事实上,在艺术学科的所有门类中,只有美术在这样搞,其他门类,即使这样搞娱乐,却绝无这样搞学术的。

除了规范上的指鹿为马,把不是美术的东西统统称作美术,而把美术称作不是美术,排除到大美术的范畴之外,当代艺术还玩弄名实上的指鹿为马。众所周知,各种当代艺术的双年展、三年展之类,都有一个主题,这

就是"名",或者叫"另一种现代",或者叫"一个特殊的现代化实验空间""向后殖民化说再见"等,大多是当时世界社会所关注的思想水平最高的人文命题,显示出高层次的学术境界。这是"名"的羊头或马嘴。但用以诠释这一主题的参展作品即"实",却与高深的主题毫无关系,乃是狗肉或牛头,甚至把一只烟灰缸摆进展厅,也可以被解释成深刻地揭示了人类在宇宙中的生命哲理问题。当然,听了这样的解释你还是不明白名实之间的关联,而越是不明白越是体现了这件作品高层次地解决了这一高深主题。过去,我们看到一些高深的画家、画论家,把"水墨画"的伟大意义联系到"水是生命的源泉",联系到太极图的一阴一阳之谓道,已经觉得牵强附会,不可思议,可笑之至。而相比于当代艺术的艺术家、理论家、策展人们,则显得小巫见大巫了。因为牵强附会毕竟还牵附到了一点东西,而这却是毫无关系,毫无关系就是最大的关系。不明白这一点,只能证明自己的浅薄。这就不再是指鹿为马,把鹿当成真马,把马不当作马,而且连猪、稻谷、火车、毛笔……也都可以是马了,不仅马不再被当作马,连鹿也不再被当作马了。我们经常可以听到美术界的老一辈名家表示,对于今天美术学的年轻专家所写的"美术"论文"看不懂",也正是同样的道理。

跨学科创新,本来是为了在 A、B 两学科之外另创出一个新的 C 学科,现在却是为了颠覆 A 学科的基本规范。这样的跨学科创新者,作为 A 学科的学者,大多也不会奉公守法地遵守社会的基本规范,大到酒驾、吸毒,危害社会和谐,小到一个"学术"会议,也是如此。任何一个学科的会议,对于演讲者都有一个时间的安排,每一个演讲者也必然经过充分的准备在这规定的时间内讲清自己的观点,包括国家领导层的会议,也不能是例外。美术界的"学术"会议,规定每一个演讲者的发言时间 15 分钟,但不少跨学科创新的演讲者非要 20 分钟不肯停止自己的即兴演讲。在一次"明清绘画研究国际学术会议"上,一个演讲者到了 20 分钟还不肯收场,主持人提醒他尽快结束发言,他置之不理,到了 25 分钟,主持人再三

提醒竟激怒了他,向台下的听讲者挑唆:"主持人要求我结束发言,大家要不要我继续演讲下去?"台下一片鼓噪:"讲下去!……"无法无天的卑劣本性令人震惊!实在可耻之至。

 与"跨学科创新"相同性质的创新方式同时又极有可能沦为腐败的形式,是"跨单位工作"。这个"跨单位工作"不是甲单位的人义务为乙单位做工作,也不是偶尔去乙单位工作并领取相应的报酬,而是担任乙单位非正式编制的顾问之类而领取乙单位正式编制的工资。这种现象在学术界、美术界也很多见,如某些两院院士担任不少企业的顾问,美术界有话语权的人被其他美术单位(一般是教育单位)聘请担任"学科带头人"等,并付给正式编制的高工资。这类情况,大多不被作为"学术腐败"处理,但性质完全是一样的。发出聘请的单位并非看中被聘请者的才干,甚至也不需要他真的来上班,而是看中他的话语权可以为本单位说话,带来利益。所以抵制"学术腐败",光盯着抄袭、剽窃之类是远远不够的。只要"跨单位工作(实际上是'跨单位领取工资')"不解决,上梁不正,下梁必然歪曲。

 一言以蔽之,规范是学科存在的基本保障,即使束缚创新活力的规范,也比没有规范要好。为了创新,我们需要打破规范的束缚,但绝不能以创新的名义去颠覆规范本身。

<div style="text-align:right">(2008 年)</div>

07 第七讲
美术学科的非美术化

作为三级学科的美术学,也就是原来的美术史论学科,在近十年获得了翻天覆地的发展,不仅本科生、硕士生、博士生的招生规模空前,达到全世界其他各国同样学科招生总数的数倍,而且在学科建设的方向上,也形成了前所未有的特色,彻底改变或颠覆了传统美术史论学科的规范。

那么,传统美术史论学科的规范是什么呢?包括它的研究目的、研究对象、研究方法,并由此而确定的方向是什么呢?西方的不去说了,中国古代的如张彦远、郭熙、董其昌、石涛、张庚也不去说了,单说中国20世纪80年代之前的几十年。当时著名的美术史论家及著作,有黄宾虹的大量著述、傅抱石的大量著述,潘天寿的《中国绘画史》和《听天阁画谈随笔》,陈师曾的《中国绘画史》和《文人画之价值》,徐悲鸿的大量著述、林风眠的大量著述、刘海粟的大量著述,郑午昌的《中国画学全史》、滕固的《唐宋绘画史》、童书业的《唐宋绘画谈丛》、俞剑华的《中国绘画史》、谢稚柳的《水墨画》、王伯敏的《中国绘画史》,等等。他们和它们的共同之点,就是研究的对象,一定是中国美术(绘画)史包括现状中的事项,涉及的内容,以作品和作家为中心,也有社会背景、中西比较什么的,但都是围绕中心而展开并收敛的。相异之点,首先是研究的目的,其次也就自然牵涉到研究的方法,一种是为了弄明中国美术(绘画)的历史,所以用历史的方法来研究,我称之为"博物馆美术史学";一种是为了服务于画画、鉴赏的实践,所以用画画的方法来研究,我称之为"实践美术史学"。

今天大规模发展的美术学,我称之为"人文美术史学"。这个名称的由来,是因为20世纪80年代时,这一学科的领军人物在当时还是年轻人,他们大声疾呼:"美术史论系不应该设在美术学院中、应该设在综合性的人文大学中。"至90年代中后期,这一理想终于变为现实,不仅北大等综合性的人文大学中设置了美术史论系,更在美术学院中建立人文学院,再把美术史论系设在美术学院的人文学院中,这样,它就变成不是设在美术学院中而是设在人文学院中了。人文美术史学的研究目的,既不是为了弄明中国美术(绘画)的历史,也不是为了服务于画画、鉴赏的实践,因为,这一切都不过是在致力于解决"狭隘学科的狭隘问题"或"无意义的虚假问题",是"专业化的弊端"。它的目的是"为其他学科作贡献",使美术史成为"人文学科的主流"。

因为研究的目的不同,所以研究的内容也就不同。正像博物馆美术史学和实践美术史学研究的内容是中国美术(绘画)历史和现状中的事象;人文美术史学的研究内容,便是研究其他学科的事项,即使涉及美术学科的事项,也不是这些事项的美术问题,而是这些事项的非美术问题。它们包括"人类和他们的行为,个人生活和国家政府的行为,对美的欣赏以及对真理的沉思,特别是对宇宙和我们在宇宙中的地位的沉思",总之,除了美术、绘画不能成为人文美术史学的研究内容,其他所有"困扰着人类的重大问题",都是它的研究内容而有待于美术史学者去解决。

人文美术史学家们研究哲学、宇宙哲理、海德格尔的文章,也不是发表在哲学刊物上的,而是发表在美术刊物上的,这才叫为其他学科作贡献而跳出了狭隘学科。如果发表到哲学刊物上,你就不是美术史学家而成了哲学家,不是为其他学科作贡献,而是在为哲学这个"狭隘学科"作贡献,实际上又陷入哲学的"专业化弊端"中去了。

接下来就要谈到研究的方法。不过,人文美术史的学者大多不用"方法"这个词,而是用"方法论"。其间有何区别呢?以我的揣度,在他们看

来,方法是工具,是技术,是形而下的,是用来研究具体的内容的,而方法论是哲理,是思想,是形而上的,本身就是一个研究的内容。所以,方法的层次低,方法论的层次高,方法只能局限于"专业化的弊端",方法论却能扩大到"为其他学科作贡献"。

所以,我们可以看到,从事博物馆美术史学或实践美术史学的人,大都不研究方法论,而是研究具体的事象,而人文美术史学的学者或准学者,则非常热衷于研究方法论,各种各样的新名词非常高深,大多数人都是看不懂的。我曾做过一个实验,列出一些最简单的中外美术史的常识,比如玄宰、叔明、石田等,写出他们的姓名,《双喜图》《踏歌图》,等等,写出它们的作者。结果美术史论专业的研究生对于外国方面的常识不如油画专业的,对于中国方面的常识又不如国画专业的。

不研究方法与致力于研究方法论,这是博物馆美术史学、实践美术史学与人文美术史学研究方法上的一大分别。另一大分别,就是博物馆美术史学用历史的方法去研究,必然要求研究者熟知中国美术(绘画)史的常识,实践美术史学用实践的方法去研究,必然要求研究者熟知中国美术(绘画)的实践技能,那么,人文美术史学用人文的方法去研究,又要求研究者具备怎样的知识结构呢?就是必须"精通历史学、哲学、心理学、文学、航海学、商贸学、土壤学……",成为"百科全书式"的"通才"又称"博学之士"。唯一例外的便是美术(绘画)的专业知识不在其内,因为一旦把心思用于此,便会导致精力的分散而陷于"狭隘学科"的"专业化弊端"无法自拔,结果也就成不了"博学之士",只能成为"蹩脚的美术史家兼蹩脚的画家"。

当前的美术界,有一种普遍的反映,认为那些美术理论的文章"看不懂",而且美术家们也"不要看"这类文章。比如说俞剑华、王朝闻、潘天寿、徐悲鸿的理论文章,大家都是看得懂的,就是不学美术专业的初中生也可以看懂。但今天,主要是人文美术史学的理论文章,就是卓有成就的

老一辈大画家也多看不懂。因为美术界的大多数人是研究或者实践美术的，而人文美术史学的文章是研究其他专业的，为其他学科作贡献的，比如说谈的是宇宙问题、商贸问题，但这篇文章不是发表在物理刊物、商贸刊物上给物理界、商贸界的人看的，而是发表在美术刊物上给美术界的人看的，美术家们当然就看不懂而且不要看了。

但受这些文章的理论引导，在美术界也发生了颠覆性的影响。比如非架上绘画、行为艺术、观念艺术，等等，还有一种声音绘画，就是你拿起一支笔在纸上作画，随着不同的形象定位，用笔的粗细、轻重、快慢，这支笔会发出音乐，这种音乐的节奏是普通的音乐中从来没有过的。这种绘画学科、美术学科的创新，就是与美术史论的创新同一个道理。它们跨了绘画与音乐、绘画与舞蹈两个学科，被作为绘画界的创新成果，却没有被音乐界、舞蹈界作为创新成果，音乐学院、舞蹈学院都没有这么搞的，它们都不被认为是音乐、舞蹈，只是绘画界的人在这么弄，认为这才是美术的创新，认为这样就打破了潘天寿、徐悲鸿们"狭隘学科"的"专业化弊端"。

再具体地分析，这个"为其他学科作贡献""研究其他学科的事象""用人文方法去研究"的人文美术史学，大致有四种表现。

第一，研究与美术根本无关的对象。当然，世界上万事万物的道理都是相通的，也是相关的，但只是虚的道理，实的规范则完全不同，我们讲的诗画一律、书画同源，在唐宋时也是如此，虚的道理相同，实的规范不同，画之所以为画，并不是因为它与诗、书在虚的道理上的相通，而是因为它与诗、书在实的规范上的不同。王羲之讲写好书法同攻战杀戮是相通的，也是如此，并不意味着要想成为一名优秀的书法家必须以擅长兵法武功为前提。所以，这里所讲"根本无关"，是指实的方面而言。比如"国家政府的行为""宇宙生命的哲理"包括物理学、土壤学，等等。不少人文美术史学家的论著，就是在研究这些东西。

有一年，一家美术学院召开了一个"海德格尔现象学"的国际学术研

讨会，不少美术家尤其是人文美术史学家也纷纷撰写了论文。有人问我作何评价？我就说："国家乒乓球队召开了一个航天学的国际学术研讨会，球员都撰写了航天学的研究论文，你又作何评估？"有人就表示反对，认为读一点海德格尔、懂一点现象学对于认识当前美术界的现象是有好处的。还好在这之前半个小时，他们要我开一个"你认为的美术学学生必读书目"，我列了《论语》《孟子》，等等。我还说：读一点海德格尔、懂一点现象学不仅对认识当前美术界的现象有好处，对认识古代的美术现象也有好处，包括我给你们开的语孟也是如此。但我并不主张你们去研究语孟，至于读一点、懂一点，似乎与研究更是两码事。从事美术史的研究，读一点、懂一点海德格尔等，当然是有好处的、需要的，但"精通""研究"海德格尔等，绝非从事美术史研究者的工作。

又如，有一位美术史专家为董其昌的书画研讨会撰写论文，题为《董其昌书伤仲永卷研究》。顾名思义，此文一定是研究董其昌此卷的书法艺术特色如何。但这种认识，却是保守的、落后的，根本不符合人文美术史学通过研究其他学科的事项来为其他学科作贡献的理想。你做梦也想不到，此文洋洋洒洒所作的考证，竟是王荆公《伤仲永》一文中的仲永其人究竟是实有其人，还是荆公为阐述对于天才的认识而杜撰出来的一位虚拟人物。我就此事请教过一位专治唐宋文学的专家，问他："你们文学史界对这个问题怎么看？弄清这个问题对文学史的研究有何意义？"回答是："根本不去关心这类问题，弄清这类问题对文学史的研究毫无意义！"还有一次，一位旅法的著名画家回上海办画展，非常创新的那一种，自称近十年致力于研究宇宙生命的哲理，终于揭示了这一奥秘，这批作品就是他的研究成果。我就问他：你宣称揭示了宇宙生命的哲理，得到了谁的承认？他说画册中有方增先等写的前言，都承认他"揭示了宇宙生命的哲理"。我说，这个问题，方先生承认是不算数的，因为方先生是美术界的权威，并不是宇宙生命科学界的权威，任何一个研究成果，为某一个"其他学科"作

出了贡献,都必须获得"这个"学科权威人士的鉴定认可,美术学科再权威的人士认可也是没有用的。像你的成果,应该得到霍金的认可才可以真正成立。他问:"霍金是谁?"我说:"研究宇宙生命科学既然不知道霍金是谁,就像研究绘画而不知道达·芬奇、徐悲鸿是谁,只能说明你还根本没有进入这个学科。"后来,他就老老实实地回到真正的绘画创新探索上,再也不谈什么宇宙生命哲理了。但这样浅显的道理,可以同任何一个学科的人谈,同美术界中从事实践的一部分人谈,如果同人文美术史学者谈,那是永远谈不通的。

第二,研究与美术有交叉关系的其他学科中的美术事项。不少学科,不仅与美术虚的道理相通,在实的方面也有一定的交叉,像戏曲、建筑、机械制造、街道建设、工厂生活、新农村建设,等等,里面都牵涉到美术的一些实的东西。但根本的规范还是不同于美术学科。

比如说戏曲,它虽然是"表演艺术",但是有布景,同绘画交叉,有化妆,同美容交叉,有服装,又同服饰交叉。那么,我们把它作为"表演艺术"来看待,还是把它作为美术(绘画艺术)来看待?研究戏曲艺术,包括研究其中的美术(绘画艺术),是戏曲界专家的工作呢,还是美术(绘画)界专家的工作?戏曲界的一流专家如梅兰芳,是把研究戏曲中的表演作为核心呢,还是把研究戏曲中的美术作为核心?而美术界的一流专家如潘天寿,是把研究美术界的美术作为核心呢,还是把研究戏曲界的美术作为核心?总之,舞台美术家可以作为戏曲家的身份,但绝不会是戏曲学科的学科带头人,可以作为美术家的身份,但绝不会是美术学科的学科领头人。而在学科归属上,作为三级学科,它肯定从属于戏曲这个二级学科而不是美术这个二级学科。

也许有人要问:莫高窟的壁画是宗教学科中的美术事象,不也成了美术学科的重要研究对象吗?我想,这里面的性质还是不一样的。因为在当时,美术还是一个准学科,它是依附于宗教等其他学科为用武之地的,

离开了这些学科，美术也就不存在。所以，不研究这些其他学科中的美术，也就没有什么美术可供研究。而且，另一方面，离开了美术的辅佐，宗教等学科的发展也将受到极大的阻碍。所以，即使从宗教研究的角度，也不能离开对于美术的研究。

2008年，上海华师大召开了一个人文跨学科的会议，重点是谈中西文化的跨越，认为当前人文学科的跨文化研究已丢失了"中国"，转向西方，并表示跨学科研究本应产生一个新学科，却变成了颠覆本学科的规范。美术史学的研究不也已丢失了"美术"，并用跨学科颠覆了本学科的规范？

第三，研究重大美术事象中的非美术问题。这从表面上看似乎与人文美术中学者"不要研究美术问题而要研究其他学科的问题"的主张相悖，其实并无矛盾。就像鲁迅曾说过，一个战士，既有英勇杀敌的一面，但他也吃饭，也睡觉。那么，作为"战士学"研究者的我们现在研究一个战士，研究他的什么呢？本来是研究他的英勇杀敌，现在却变成研究他的吃饭、睡觉、隐私，因为这些问题在"战士学"研究中从来没有人研究过，通过这样的研究，填补了空白，使大家更全面地认识这位战士。比如说潘天寿，他是伟大的美术家，为什么伟大？因为他人格的伟大。其人格的伟大体现在什么方面？通常的研究就是研究他在中国画创作和美术教育方面的思想和成就，充分地认识他的"英勇杀敌"。但人文美术史学者却不是这样研究的，而是研究他的"临死"。潘天寿临死之前"腿要抽筋，努力要使它不抽却办不到"。这个隐私性的细节人们从未注意，通过研究来证明，这正是其伟大人格的表现，所以才造就了一代大师的艺术成就。但这，不正同战士的吃饭、睡觉同常人没有什么区别一样，普通的人格、不伟大的人临死之前不也是"腿要抽筋，努力要使它不抽却办不到"吗？就是一只鸡、一条鱼，被杀死之后临死之前不也是"腿（鱼虽然没有腿，但身子也是如此）要抽筋，努力要使它不抽却办不到"吗？再比如研究张彦远，不是研究张彦远如何如何，他的《历代名画记》如何如何，而是研究他之前的

家族史——他的祖父、曾祖、高祖还罢了,因为与收藏有关,所以对张彦远在美术这个狭隘学科所作出的狭隘贡献有相当的影响,要想认识张彦远和《历代名画记》,不能撇开他们的影响。而他曾祖的曾祖如何如何、高祖的高祖如何如何,这些非美术问题的考证梳理,再详细、再深入,即使推到他四十代以上的世系一清二楚,对于认识作为美术史家的张彦远又有什么意义呢?老一辈的学者、研究大名家,从来没有这么做法的,而总是研究他的作品、著作、艺术成就、画学思想。就像钱锺书所说,知道了一只鸡蛋好吃,何必非去认得这只母鸡?当然,为了弄明这只鸡蛋的营养成分,也需要弄明这只母鸡的各种情况,但放着对这只鸡蛋不去研究,却去研究这只母鸡的母亲,一直弄到它的三代、四代,究竟又有什么意义呢?包括研究《董其昌书仲永卷》,既可归于"研究与美术无关的对象",也可归于"研究重大美术事象中的非美术问题"。我们看张彦远的《历代名画记》研究吴道子,就是致力于弄明吴道子的艺术成就,而不去研究吴道子的世系;而我们研究张彦远的《历代名画记》,却不去研究《历代名画记》的学术成就,而去研究张彦远的世系,而且是对于证明《历代名画记》的学术成就毫无意义的世系。

诸如此类关于重大美术事象的非美术问题研究,打破了"专业化的弊端",揭示了许多细节并加以夸大,是不是对其他学科可以作出贡献,不得而知,但对于解决美术学科的"狭隘问题"确实是没有什么意义的,所以说,它与人文美术史学者的主张并不相悖。

第四,研究美术学科中微小事项的全部。这一点也是从西方学过来的,因为西方的美术史学者或准学者,凡涉及研究中国美术史的,大多选一个非常微小的、被忽略的人或事加以展开,通过研究,夸大他或它在中国美术史上的意义,指出长期以来对他或它的忽略是不对的,影响了我们对中国美术史的完整认识。而这样的研究,不仅填补了空白,而且可以据此"重写美术史"。用研究者的话说,就是把一个不起眼的小小"个案"写

成"鸿篇巨制"。根据人文美术史学者的观点,在整个中国文化史研究中,要使本来作为"小溪小涧"的美术史研究压倒哲学、文学、史学成为大江大海的"学术主流"。同样,在整个中国美术史研究中,自然也要使本来作为"小溪小涧"的小事项、小名家、小个案研究压倒对大事项、大名家的研究成为大江大海的"学术主流"。那么,当这一切成了大江大海的主流,潘天寿等的研究又如何呢?因为主流只有一条,他们理所当然就成了应该被忽略的"小溪小涧",从此退出美术史学科的研究范畴,至多只能处于边缘。那么,偷鸡摸狗的小案要不要侦破呢?当然也要侦破,但那本来有人去做。美术学的专家或准专家,根本的工作是侦破大案要案,偷鸡摸狗的小案顺手牵羊破一下当然也可以的,但把这作为根本的工作,对于大案要案反而不予立案,美术学的学科规范和性质要求就变了。这种小题大做的对象,大多是被历史所遗忘、淘汰的人或事。比如说有一个杨子雄,是吴昌硕时代稍后的一位大写意画家,在20世纪30年代的时候作品进过《中国名画大观》,今天则早已被人们遗忘了。这说明什么呢?说明每一个时代都有相当部分的人事现象,是对社会资源的极大浪费,这是由现实的总是有可能不公正所导致的某些人的伺机而动并达到欺世盗名,但历史总是公正的,用不了多少时间就会把他淘汰掉。而我们的研究,则再次浪费了更大量的社会资源,弄清他的父、祖、曾祖、高祖以及交游、生平、存世的全部作品,等等,全是"烦琐零碎的细节",把它们给发掘出来,给予高度的评价,使之成为"美术史的主流",一如要使美术史学成为"人文科学的主流",以改写美术史,实际上却根本改写不了。当然,并不是说凡是被历史所遗忘、淘汰的人事现象一定没有加以发掘、研究的价值,具体情况具体对待。例如莫高窟壁画、张择端等,他(它)们的宗旨不在欺世盗名,而在默默奉献,则历史遗忘了他(它)们,淘汰了他(它)们,我们就有必要把他(它)们发掘出来,给予高度的评价以改写美术史;而像杨子雄一类的事项,本来就是旨在欺世盗名,得逞于一时,而为历史所淘汰、遗忘,我们

的研究如果把他(它)们作为历史的借鉴,以警示今天的书画界不要再大量地浪费社会资源,也未尝不可;但把对他(它)们的研究作为美术史学科的"主流"而且是"大江大海",显然就荒谬绝伦了。

任何一门学科史论的研究,数学史也好,海洋史也好,音乐史也好,舞蹈史也好,都是旨在厘清本学科的发展、演变、挫折以及某一位人物对本学科的贡献或者失误,并作出相应的评价,以作为现实和后世本学科的"资治通鉴"。从来没有听说过哪一个研究数学史的专家,把精力用于考证、梳理祖冲之的世系及其父祖曾高的生平行状方面的。

人文美术史学的研究目的、研究内容、研究方法,决定了它以跨学科为基本的特色。这本没有错,但如何认识跨学科,需要我们认真对待。

第一,对客观已存在的跨学科或综合学科,我们怎么研究?例如戏曲艺术、农村文化建设中,都有美术的内容。本来,一流的表演艺术家如梅兰芳,一流的农村文化建设者如费孝通,美术仅仅是他们的余力所涉,戏曲学科中,农村文化建设工作中,致力于美术研究的必定是美术学科中的三四流人物。因为在美术学科中承担不了美术所要求的工作,所以转入社会学科,去配合社会学科的工作,从此也就不算是美术界中的人,而是成了社会学界的人,当然不是领军人物。而美术学科中的一流大家,如潘天寿、徐悲鸿绝不会致力于此。而现在,却是美术界中的专家、准专家,当然是人文美术史方向的,把它当作自己长期大力投入的专职工作,并以此作为整个美术界的规范,而颠覆了原来的规范。

第二,对新生的跨学科或综合学科,如"音乐绘画"跨越了绘画和音乐两个学科,"行为艺术"跨越了美术与舞蹈两个学科,音乐界、舞蹈界都没有把它们作为自己学科的创新成果和方向,并以此颠覆自身的原先规范,而绘画界、美术界却把它们作为自己学科的新成果和新方向,而且不是作为创造了绘画、美术之外的新学科,而是作为创造了绘画、美术学科的新规范,并以此颠覆自身的原先规范。我们可以作一个比喻,马和驴的跨学

科研究,所形成的是骡这个新学科。现在,驴没有把骡作为驴学科的成员,而马却把骡当作马学科的成员,进而,更否定马作为马学科成员的身份。

在这里面,有许多基本的概念,在正常的思维看来十分荒唐,但在人文美术史学者却是作为高深、深奥而非常严肃地提出并在做的。这只要看一看它的"美术史系不应该办在美术学院中,应该办在综合性的人文大学中"的主张,又有谁能想得到,原来竟是把美术学院中美术史系的原班人马更名为"人文学院",再把美术史系办在这个"美术学院中的人文学院"中呢?严肃与荒唐的界限既已泯灭,艺术与非艺术、艺术品与非艺术品、艺术家与非艺术家的界限自然也水到渠成地被泯灭。这在物理学科中行不通,在音乐学科中行不通,只有在美术学科中行得通。所以,美术专业,是任何一个学院都敢于开办的专业,包括农业大学、铁道大学这种专业性强的大学。而美术学院又是一个敢于办任何专业的学院,今天已经办起了人文学院,不久的将来也许就会办起物理学院。所以,这事实上也并非没有界限、不要界限,真的人人可以成为美术专家了,而只是颠覆了学科的规范,树立了非学科的规范。第一步,鸟类专家本来是研究鸟的,现在提出跨学科,提出人人可以成为鸟类专家,提出打破学科界限,推倒学科的墙,于是,研究蝙蝠的,进而研究老鼠的也成了鸟类专家。至于蝙蝠学科、老鼠学科的专家是否承认他们在蝙蝠、老鼠研究方面的成果,我们不得而知,至少,鸟学科的专家是高度评价他们为其他学科所作出的贡献的。第二步,俞剑华、童书业等不再被作为美术史家了,即使"这丝毫不会贬损我们对那些专家的敬意,但是完全依赖于自己的专业也将会破坏人文科学的意义",于是,研究鸟类的不再被作为鸟类专家了,只有研究蝙蝠、老鼠的专家才是真正的鸟类专家,人人都能成为美术家,其实是人人不能成为美术家,尤其是搞美术的不能成为美术家,只有不搞美术的才能成为美术家,但并不是所有不搞美术的都能成为美术家,只有"我"才能

成为美术家。第三步,鸟也不再被作为鸟,只有蝙蝠、老鼠才可被称作鸟。绘画、美术都不能作为绘画、美术,只有非绘画、非美术才能被作为绘画、美术。人文美术史学虽然自称是"独立"于美术之外的,最终必然会全面地影响到美术,至于对其他学科的贡献却始终没有得到相关学科的认可。但美术学科自身,从此就真的变成了"其他学科"。所以归根到底,他也不是在为"其他学科"作贡献,而是在为变成了"其他学科"的"美术学科"作贡献,其最大的贡献,就是把美术学科变成了"其他学科"但名称上仍叫"美术学科"。例如,今天的美术学科中,美术家们不再叫美术家了,而是叫艺术家,而所做的工作,不再是画画,而是卖对虾、种水稻、开火车……

任何一个学科,例如国家乒乓球队的专业教练和运动员,他们是怎样认识乒乓球这个学科的呢?其一,从事这个学科肯定是要为其他学科作贡献,但一定是通过搞好乒乓球这个学科的本职工作来达到这一目的,尽管相对于"政府行为""宇宙地位"等学科,乒乓球不过是一个"狭隘学科"。其二,肯定要研究乒乓球学科的"狭隘问题",而不是致力于研究其他学科如航天等问题,不是致力于研究社会学科中的乒乓球公共空间问题,不是致力于研究乒乓球学科中的个人嗜好问题,也不是致力于研究国家乒乓球队中陪练员、清洁工的个案问题。其三,肯定是用乒乓球的方法来研究问题,而不是用长跑、举重的方法来研究问题。美术史学科在俞剑华、童书业、黄宾虹、郑午昌的时代,也正是遵循了这同一逻辑。然而,到了今天,人文美术史学的崛起一统了美术史学科的天下,其他学科之所为的逻辑,恰恰为美术史学所不为,其他学科所不为的逻辑,恰恰为美术史学之所为。从艺术真理多元化的角度,这一方向作为多元中的一元,当然有它的意义和价值,它使美术史包括美术这个学科更加好玩,更加娱乐化,但一旦把它作为唯一的一元,并用以颠覆俞剑华们的各元,即使"一点不损害对他们的敬意",但骡成了马,马不再被作为马,蝙蝠、老鼠成了鸟,鸟不再被作为鸟,跨学科、他学科成了本学科,本学科不再被作为本学科,又让

人从何说起呢？

作为跨学科创新的产物，人文美术史学同"书画同源"论用书法的规范改变了绘画的规范，使"绘画性绘画"变为"书法性绘画"一样，一方面，反映了不同的学科互为借鉴，尤其是弱势学科向强势学科借鉴以提升自身品位的要求，另一方面，也反映了强势文化总是要把自己的规范强加于弱势文化，改变其性质使之纳入到自己的控制之中的要求。在这里，强势文化便是西方的文化西方的美术史学，弱势文化便是中国传统的文化传统的美术史学。借鉴他学科，尤其是强势学科、强势文化之长为我所用固然是好事，但用他学科，尤其是强势学科、强势文化的规范改变自己的学科规范则弊大于利。

而如上所述的人文美术史学，作为"外国美术史学在中国美术史学界试验场"的产物，撇开其作为特殊真理的正面价值，从它正成为普遍真理的趋势来看，其荒谬绝伦的负面价值也必然成为时代的"伤疤"，"永远记录下我们的伤痛"。在日常生活中，"按图索骥"是懒汉，"指鹿为马"是恶棍。而在学术艺术中，根据多元化的特点，两者都可以是真理。传统的美术史学，"按图索骥"，实事求是，曾作出了不仅仅只是供我们"敬意"的，而且确实是辉煌的成就，获得了美术史的骏马，但也曾导致了美术史学的滞碍，得到的虽然是马，却不是骏马，有许多是驽骀。借鉴西方的人文美术史学"指鹿为马"，海阔天空，曾作出了"先进"的贡献，于马之外创新出了骡，而改革开放后传入中国，仿其然而不学其所以然，或名曰学其所以然其实根本没有学到所以然，所收获的却不再是马，也不是骡，而是把鹿当作马，把驴当作马，并宣称马不是马。事实上，名为多元化的学术艺术，实际中总是一元而排斥其他各元。任何一元，尤其是占据了学术话语权的那一元，大多容不得其他诸元。而新兴的一元刚刚出现时，为了自己能占有一席之地它需要打出多元化的旗帜，一旦它站稳了脚跟，夺取了话语权，它同样要排斥其他诸元，包括曾经拥有话语权而对它开放了多元大门

的一元。正如"欢愉之辞"和"悲苦之言"都可以成为优秀的文化作品,而一旦"欢愉之辞难工,悲苦之言易好"变为"欢愉之辞为低,悲苦之言为高",进而便必然变为"欢愉之辞宜斥,悲苦之言独行"。先是主次的颠倒,"艺术标准第一,政治标准第二"变为"政治标准第一,艺术标准第二",接下来便是去取的颠倒,"政治标准唯一,艺术标准不要"。但"悲苦之言"的先决条件是作者必须饱受痛楚折磨,而人人都想写出优秀的作品,人人又不愿备受生活的困顿,所以就有了一个侥幸的想法:世上有这样便宜的事,只要模仿"悲苦之言"抛弃欢愉的表象,即使作者养尊处优也可以写出"悲苦之言"的好诗成为优秀的艺术家。同样,今天中国的人文美术史学家们,也正希望通过抛弃传统美术史学的学科规范来达到人文美术史学海阔天空的成就。

跨学科、跨文化的美术学研究,正使美术学科变为非美术学科,而反馈于美术的实践,也正使美术学科变为非美术学科。当然也可以认为,美术学的研究与美术的实践,两者是互为因果,推动了各自的异化。我们知道什么是美术,根据"美术学院""音乐学院""戏剧学院"等学院或专业单位的命名,尽管它们都是艺术,但顾名思义,美术的分工和规范,主要是绘画、雕塑,加上工艺美术(不同于今天的设计艺术)、建筑艺术,前两者为纯艺术、纯美术,后两者为实用艺术、实用美术。而绝不会把戏曲归于美术学科,更不会把种水稻归于美术学科。音乐、戏剧等专业的分工和规范亦如是。但今天,通过跨学科、跨文化研究的创新,美术扩展了自己的学科领域,引申到其他学科,成了"大美术",进而变成了"艺术"而不再叫"美术",但它仍在美术学科领域之内。于是,美术家们不再画画,不再雕塑,传统的工艺美术更成了需要申请保护的非物质文化遗产。他们思考哲学,叫"观念艺术",还有装置艺术、声像艺术,等等,种水稻、开火车……至于画画、雕塑,那是落后的、被淘汰的美术家们之所为,美术与非美术,美术作品与非美术作品,美术家与非美术家的界限被泯灭了,而且,美术非

美术、非美术才是美术、美术作品非美术作品，非美术作品才是美术作品，美术家非美术家，非美术家才是美术家，正如似为不似，不似才是真似，画为非画，非画才是真画。那么，根据由美术（雕塑、绘画）而"大美术"、而"艺术"的逻辑，音乐、舞蹈、戏剧，等等不也应该由音乐而"大音乐"、而"艺术"一路走去，音乐家不再弹钢琴，不再唱歌，而是搞"观念音乐"、装置音乐、造型音乐、种水稻、开火车……至于廖昌永们，自然是落后的音乐家，音乐与非音乐、音乐作品与非音乐作品、音乐家与非音乐家的界限被泯灭，而且，音乐非音乐，非音乐才是音乐，音乐作品非音乐作品，非音乐作品才是音乐作品，音乐家非音乐家，非音乐家才是音乐家。显然，音乐等学科，在跨学科、跨文化创新而产生了超级女声、非常有戏等娱乐化新品种的同时，并没有抛弃原先的学术、学科规范，更没有把非音乐的东西作为音乐的学科规范。只有美术领域，跨学科、跨文化的创新不仅产生了装置、行为、观念等新品种，而且抛弃了原先的规范，而把这些非美术的东西当作了美术学科的代表，把它们的没有规范奉作了美术学科的最高规范。

这个跨学科、跨文化的研究，从目的、对象到方法，是改革开放之初从西方传到中国的。当初，西方的一些学者为了争取科研的经费，弄出了跨学科、跨文化的"文化研究"项目，尽管这对于开拓每一个学科的视野都有启发，但因为它的无用，迅速地便衰落了。而正当它衰落之际，却在中国的艺文史哲研究领域火热起来，至世纪之交更达到高潮，不少高校专门成立了各种"文化研究所"，使之成为国内人文学科的一门显学。美术学研究的跨学科、跨文化，当然也是受此影响。而据《东方早报》2008年7月29日，上海大学举办了一个"文化研究的可能性"研讨会，与会学者一致表示，"文化研究"的非学科化，正使文学、史学、哲学学科成为非文学、非史学、非哲学学科，"如果是我的孩子，更愿意把他送到文学系里面去，而不是专门学文化研究"。文化研究发端于文学研究，但不少文学研究的学者成为文化研究的学者以后都已远离了文学，对于文学研究的学者来说，即

使做文化研究,"文学不能放,文学中,我们已经放掉了很多"。跨学科、跨文化的研究,即使在西方,也需要具备非常大的知识储备,而"我们在做这些研究的时候,知识储备很欠缺,经济学、统计学、社会学等,这些与文学完全没有关系的知识我们都储备不足,仅仅就文化谈论文化研究,这样的研究已经走进了死胡同"。这一切,都值得美术学科中热衷于跨学科、跨文化研究的专家们倾听。

万物理相通,我始终不否认跨学科、跨文化研究的意义。但术业有专攻,跨学科、跨文化研究必须落实在文学、美术学、史学、哲学各学科的自身规范上,而不是取消各自的规范。而现在的问题是,人文美术史学者的跨学科、跨文化研究,恰恰是以打破、废弃美术学自身的学科规范为前提的。这不仅影响美术学学科的非美术化,更影响做人的基本规范。我们知道,任何一个人作为社会关系总和的一分子,必须遵守社会的规范。

读到2008年11月6日《新民晚报》的一则新闻,今天的不少医生,职称的评定不是看他在临床时能不能解决某一科的疑难杂症,而是看他本科目之外跨学科的研究论文。再好的外科医生,算不得优秀的外科医生,只有在动辄基因、蛋白等分子生物学研究上有论文发表而不论它是否为分子生物学科认可的才是优秀的外科医生。为什么他不写研究外科的论文呢?因为这样的论文只是在解决"狭隘学科的狭隘问题",是没有学术价值的,它不能用来作为评定外科高级职称的依据。只有当他不研究外科,不仅不写这方面的论文,也不钻研这方面的临床,而去研究基因、蛋白,"为其他学科作贡献",他才可能成为一名优秀的外科医生,被评上外科临床的高级职称。当然,这样的论文,外科专业的临床专家都是"看不懂"且"不要看"的,至于分子生物学专业的专家怎样看,又是外科专业中人所不知道的了。看来,通过"跨学科"使本学科"非本学科化",不只美术学为然。所不同的是,这样做的结果,必然使其他任何一个学科"麻烦了",却使美术学科更"先进"了。

跨文化、跨学科的研究，对于本文化、本学科必然是大跨度的创新。虽然任何行当，跨学科的大跨度创新不一定是腐败，而腐败一定是打着"跨学科的大跨度创新"之旗帜作掩护的。我这样说，并不意味着不要创新，否定跨学科、跨文化的创新，而是说，我们所创的新，包括跨学科、跨文化的新，千万不要成为腐败分子可钻的空子。固然，万物理相通，近亲繁殖，其蕃不衍，所以我们不能画地为牢；但术业有专攻，异物交配，其种不良，所以我们更不能丧失根本。但愿美术学科的精英们，包括研究的和创作的精英们，在不断发明跨学科创新成果，使美术学科越来越非美术化，从而使自己名利双收的同时，不要让美术学科本身蒙受损害并承担代价。

（2008 年）

08 第八讲
向宋人学习

由浙江大学担纲的《宋画全集》开始陆续出版发行,这是中国画界的一件大事。随之而起的,便是研究宋画高潮的掀起。对于这个即将来临的高潮,我是喜忧参半。因为,有两种研究,一种是通常意义上的研究,就是为研究而研究的"学术研究",另一种则通常不被认为是研究,至多被认为是没有学术价值的研究,就是为学习而研究。对于宋画的研究,我认为,《宋画全集》的出版,与其用它来掀起一场"研究宋画"的高潮,不如用它来掀起一场"学习宋画"的高潮。只有这样,才能使对宋画的研究落实到传承、弘扬中国画传统的实践中来。

近年的媒体时有报道,我国科研成果(主要是论文)的数量排名在全世界前五位,但质量在很后面。数量名列前茅,可见投入了大量的人力、物力、财力,质量排名靠后,可见这大量的投入成效堪忧。要讲有用,就是如有一次与刘恒先生作交谈时所共识的,一是发表此成果的专家达到了升职加薪的目的,二是对于全社会起到了拉动内需、促进就业的作用。

这里的科研,主要是指自然科学界的研究而言。尽管如此,我们还是取得了神舟飞船、杂交水稻等举世公认的高质量的成果。这些成果固然是实践的成果,但也不妨归于研究的成果。而人文科学、艺术学科的情况又如何呢?论数量,投入的人力、物力、财力不亚于自然科学界,为全世界所仅见,所以肯定名列前茅,稳拿第一;论质量,由于"文无第一",每一个国家、每一个专家都可以宣称自己是"世界第一"。既然如此,也就只能以

数量代质量。但果真如此吗？当然不是。

至于艺术学科，包括宋画的研究，"为研究而研究"的成果，更甚于其他人文学科。但这么多数量的研究成果，对于传承、弘扬中国画传统的实践究竟又有多少质量上的价值呢？

又据媒体报道，2008年5月12日下午1:30，四川汶川的某中学正在上一堂物理学的"磁场"课。教科书上条分缕析，教师深入浅出，学生们终于把磁场的原理及其意义弄得清清楚楚，对付应试可以说百无一失。而为了进一步印证课本上经过专家们研究后所总结出来的知识，教师又拿出了指南针进行实践演示，结果这指南针不停地乱转，总是找不着南北，一堂课就在理论上清清楚楚、实践的糊里糊涂中闹哄哄地收场。过了近一个小时，2:28震惊世界的汶川大地震轰然爆发！这一现象，引发了人们对于应试教育的质疑，"我们究竟在教什么？"其实，我们的研究，大多数自然科学的研究也好，几乎全部人文科学和艺术学科的研究也好，同教育体制一脉相承。教育是为应试而教育，研究也是为应付职称评定或考核而研究，或者可以称之为"为教育而教育""为研究而研究"。这种现象，在艺术学科包括中国画和宋画的研究中，更为普遍。

下面这篇文章，是动用国家科研经费弄出来的一个研究宋画的成果，我把它全文转引出来（错字不改，以^(?)号提示），大家可以看一看，这样的研究究竟有何意义？有何价值？

> 苏轼是北宋时期著名政治家、文学家，不仅诗、词、文皆工，而且书法、绘画俱佳。他的词，风格独树一帜，不拘格律，拓展了词的表现领域，开创了豪放一派；他的诗，理与趣交相辉映，情与景自然相融，是宋诗最高成就的代表；而苏轼之文言志说理，论辩透彻，赋、论、策、序，广备众体，自然通达，气韵雄沉。在绘画领域，他所留下的画作只有一幅《枯木竹石图》，然立意高远，朱熹谓此图"其傲风雪阅古今之

气犹是,以想见其人也",而其理论功绩要远远超过其绘画创作实绩。虽然他并没有专门论述绘画思想的专书,其画观、画论大多是以题画诗的方式来表达的,但散见于诗文中的这些绘画主张还是产生了很大影响。

一、意气所到——对文人画与画工画的区分

苏轼首先区分了文人画与画工画,他在《王维吴道子画》中说:"吴生虽妙绝,犹以画工论。"认为吴道子虽然笔势雄健,刻画人物生动传神,但是和王维比,还是为形似所拘束,无法脱开樊笼,而王维才能得之于象外。这样的评论使用了一个绘画的新标准,也就是画不能仅仅从画面形象、技巧来区分高下,还要从中透漏出文人的情趣,文人的修养,文人的意绪,即画中虽是景、物、人,但要蕴涵人之情,要有多意、幽微的画境。《苏轼诗词文选评》一书评论这首诗说:"诗中所表彰的王维画风,突破形似的束缚,追求精神意韵,正是北宋以来'文人画'的要旨,与唐代以吴道子为高峰的'画工'之画分属不同的艺术范式。苏轼敏锐的艺术感知力使他发现了王维标志着画史转折的重大意义,自苏轼揭示以后,至今广被接受。毫不夸张地说,此诗奠定了中国绘画史的一种基本观念。完成了这首诗的苏轼,已经跻身于历史上最重要的文艺批评家之列。"苏轼这一论断的重要意义不在于评定王维和吴道子在画史上的地位,而在于这种对王维和吴道子高下的重新排定暗示了一种新的绘画品评风尚,王维在绘画创作上体现了这种转变,而苏轼把这种转变理论化、自觉化、明朗化,他所提倡、盛赞的正是后世文人画所追求的一种崭新的审美趣味。苏轼在《又跋范⁽ˀ⁾汉杰画后⁽ˀ⁾》中说:"观士人画,如阅天下马,取其意气所到。乃若画工,往往只取鞭策、皮毛、槽枥刍秣,无一点俊发,看数尺⁽ˀ⁾便倦,汉杰真士人画也。"看士人画最重要的是画中要有文人情趣,画外要含文人情操,而不是仅看线条笔墨。这就是说作为一个文

人画家应该具备和追求文人的道德、人格修养,并发而为外,在画境中传达出来,正是基于此,苏轼才把唐代号称画圣的吴道子称为"画工",而把文人士大夫的代表,具有禅宗精神的王维置于吴道子之上。

苏轼对文人画与画工画的区分使人们真正注意到了早已在画中孕育的文人品格。早在汉代就有文人参与到绘画创作中,张衡、蔡邕皆有画名。魏晋时期,世事动荡,人们感受到生命的无常,儒家的价值传统在动荡中渐渐失去统治地位,士人们在玄学中找到心灵的归依,在艺术创作中发现了山水之美,山水由诗而画,发展到唐就有了王维画中诗的意境,禅的趣味,苏轼称王维"诗中有画,画中有诗",经苏轼发现,王维被后世称为南宗之祖,而以山水为主的文人画遂成为文人隐逸情怀、胸中逸气的最好载体。文人画理论经过元、明而成熟苏轼功不可没。

二、理论建构——文人画内涵的全面阐释

苏轼的论画诗、论画文很多,涉及了绘画创作的方方面面,从艺术构思到艺术创作再到艺术欣赏,从绘画功能到创作主体,虽不能说每一观点都有详尽论述,但确实敏锐新颖,观点独到。

他的画论核心就是"论画以形似,见与小儿(?)邻。"提出了文人画不同于以往画工画的重要特点,树立了一个新的美学范式。"诗中有画,画中有诗"也从鉴赏的角度肯定了画与诗共通的美学内涵,并由"诗画本一律,天工与清新"进一步阐释了诗与画虽不同质但都有对自然脱俗、清丽雅洁、不落窠臼的共同追求。对于艺术创作和自然的关系上,苏轼认为一定要熟悉生活,才能创作出好的作品,绘有形之物要熟悉物之常形,以自然为师,他说:"君不见韩生自言无所学,厩马万匹皆吾师。"(《次韵子由书李伯时所藏韩幹马》):"人间斤斧日创夷,谁见龙蛇百尺姿。不是溪山曾独往,何人解作挂猿枝。"(《书李世南所画秋景二首》之二),但他又不拘泥于自然之形,对于那些难以摹

写的事物表貌和形之外的风神气骨他更提出了常理说，这是对师造化的一个突破。苏轼认为绘画创作的主体应该处于一种自然流泻，喷薄而出的状态，并肯定了在绘画创作中技巧的作用，没有好的技巧即使心中有好的构思、好的情思意绪也难以形成好的艺术形象。在绘画的功能上，苏轼强调"文以达吾心，画以适吾意""自乐于一时，聊寓其心"的绘画娱乐审美功能。

以上只是通过简单列举来看苏轼绘画理论的主要观点，这些画论构成了文人画理论的基石，在宋代就有了一些认同者和追随者，在元代、明代得到了近一步的完善和发展，文人画的理论系统渐渐成熟起来，文人画的创作和影响也大了起来。

三、比兴入画——对画境的开拓

中国传统的思维方式有含蓄、委婉、重感悟的特点，中国的艺术也以含蓄多意，涵味无尽为美，在诗歌上从《诗经》开始，比兴就成了重要的修辞手法，对比兴的解释有很多，以宋代朱熹的观点最有代表性，他说："比者，以彼物比此物也；兴者，先言他物以引起所咏之辞也。"以对他物的言说暗含心中真正要表达之意。在绘画领域，画面之景，往往要传达一定的主观之情。

与客观地直接描摹物象相比，文人画家更愿意在画中暗含内心的情致，中国的绘画也经过了以人物事件寓讽谏，以山水比德到花鸟言志的一个过程。在这个过程中对画的比兴意义的进一步拓展的则是苏轼。苏轼的著名论断"诗画本一律，天工与清新。""古来画师非俗士，妙想实与诗同出"就肯定了诗与画在审美追求上的共同点，就是对深邃意境的追求。在诗是言外之意，在画为象外之旨，对于创作的主体来说都是在创作中更重视内心情感的抒发。苏轼的"诗画一律"论的提出，使诗的比兴传统也成为绘画的表现手段，从而使绘画摆脱了再现艺术表现世界的局限，使物中含我，物我融通，关照画中

物的同时,也可以体悟到创作主体的个人情操、素养、志向、品格等。这就在一定程度上把画从形似的束缚中解放了出来。使画不仅描摹物,还可以表现我,物的形体中,可以有我的胸中逸气。这在苏轼自己的创新中就可以看出来,苏轼一生所画题材,大多以枯木、怪石、竹为主,邓椿《画继》载曰:"所作枯木枝干,虬屈无端倪,石皴亦奇怪,如其胸中盘郁也。"元代僧人道璨评苏轼在惠州时所作的《墨竹图》时说:"长公在惠州,日遗黄门书,自谓墨竹入神品,此枝虽偃蹇低回,然曲而不屈之气,上贯枝节。如其人!如其人!"枯木、怪石、墨竹与"其胸中盘郁""不屈之气"就是一种比兴的关系,能从画面中延伸开去,琢磨出一些画外的韵味,这也文人画的共同追求。

 从苏轼开始,他从理论上和创作实践上都开始了一种新的绘画探索,也就是把画当作一种抒怀的手段,这也是他更重"神"的原因。文人画的创作较之传统的画工画就有了很多的转变,从创作题材来看,由较为客观的人物画像、佛教故事,转为能有较多情感含蓄的山水花鸟;从表现技法来看,从描摹精工到逸笔草草,从尚繁到尚简。陈晓春在《苏轼绘画艺术管窥》中说:"尚简,历来被认为是文人画最突出的审美趣味,……文人画意义上的'简',实际上是从苏轼开始的。苏轼不但在理论上倡导'简',所谓'发纤秾于简古,寄至味于淡泊',而且还在自己的创作中亲自进行实践,他的画作,是体现文人画尚简趣味最好的范本。"当然,这些转变不是苏轼一下子完成的,但只有在苏轼草创的基础上才有了后世文人画理论的完善和文人画创作的辉煌。

四、文人雅事——绘画地位的提升

 在我国古代,人可以分为士农工商四个等级,士为读书人,地位高,而工是百工,地位较低,画师就属于百工之列,绘画也就成了读书人不屑于为的鄙贱之事,虽然从汉代起就有文人参与到绘画创作中,

但数量很少。即使在较多文人参与绘画,而绘画地位也有了相当改变的唐代,大画家阎立本还曾因唐太宗当众命之作画而"羞怅流汗",回家告诫他的孩子说:"吾少读书,文辞不减侪辈,今以画名,与厮役等,若曹慎勿习焉。"可见绘画地位之低在人们心中的根深蒂固。

绘画地位的彻底改变从苏轼始。苏轼的绘画理论把画提高到与诗等同的地位,他一方面消减了绘画的教化功用,这看似降低了绘画的地位,而实际上,他强调了绘画"聊寓其心""画以适意"的情感抒发功能,和"凡物之可喜,足以悦人,而不足以移人者,莫若书与画。"的娱乐消遣功能。而这两点,恰恰符合文人的审美心理需要,理论的建构加之苏轼这样一代文坛宗主的影响力使文人画大大发展起来,有了一大批追随者。进而绘画成为上至帝王将相,下至普通才子文人的抒写情致手段,能书善画成了文人雅事。由于文人画重视内心,不拘泥于物,不趋附社会大众审美要求,更成为文人抒写胸中逸气的最佳载体,因而与画工画相比,文人画渐成优势。三苏父子、晁补之、米芾、李公麟等都是懂画善画的文人。绘画地位如此之高以至于北宋末年的邓椿在《画继·杂说·论远》中强调说:"画者,文之极也。""其为人也多文,虽有不晓画者寡矣。其为人也无文,虽有晓画者寡矣。"可见绘画之地位。从唐代阎立本以绘画为"与厮役等"到宋末的"文之极",我们无法忽视苏轼的理论和实践的影响力。

总之,苏轼这样一位封建时代的士大夫以他的绘画理论影响着中国绘画的历史,我们可以忽视苏轼在绘画创作上的成绩,但谁都无法否认他的画论产生的重大影响,正如陈传席所说:"宋以后,没有任何一种绘画理论超过苏轼画论的影响,没有任何一种画论能像苏轼画论一样深为文人所知晓,没有任何一种画论具有苏轼画论那样的统治力。"

尽管对宋画的如此这般的研究成果不断，但长期以来，对于中国画传统的学习，于宋画的传统我们已经疏远很久了。论传统，就是明清的青藤、八大、石涛、八怪；学传统，当然也就是学明清的青藤、八大、石涛、八怪。中国的文化传统，向来有奇正之分，中国画的传统亦然。从各自的成就，当然各有卓著的代表和典型，但论可供普遍学习的对象，两者的价值绝不等同。过去的私塾中教蒙童写文章，都要求学子学《孟子》《史记》，不要学《庄子》《离骚》。为什么呢？并不是说庄骚不好，也不是说庄骚的好不如孟史。而是因为，100个学子中，学了孟史，有1人可以做出100分的好文章，70人可以做出90分的好文章，20人可以做出80分的次好文章，5人可以做出70分的及格文章，只有4人不及格。而学了庄骚，固然有1人可以做出100分的好文章，其余的99人都会不及格。

潘天寿先生是当代中国画的教育大师，同时又是书画创作的大师。但他深明书画传统的正奇之分。他反复讲："画事以平（正）取胜难，以奇取胜易。"因为以平取胜，天资并齐于功力，着意于规矩法则，故难；而以奇取胜，天资须强于功力，每忽于规矩法则，故易。"然以奇取胜，须先有奇异之禀赋，奇异之怀抱，奇异之学养，奇异之环境，然后能启发其奇异而成其奇异，如张璪、王墨、牧溪僧、青藤道士、八大山人是也，世岂易得哉！"这与文章中孟史之于庄骚、杜甫之于李白，是同样的道理。而"以平取胜"且强于规矩法则的绘画传统，正以宋画为代表，"以奇取胜"而忽于规矩法则的绘画传统，正以明清文人画为代表。所以，尽管潘老开创了浙江美院（简称"浙美"）中国画包括书法的教学，但他并不倡导学生学他本人的奇崛路数。这并不意味着他对自己在中国书画奇崛传统方面所取得的成就的不自信，而是因为他充分认识到这一路传统的特殊性。所以，在20世纪50年代初，因为当时浙美的中国画教师吴茀之、诸乐三等先生包括他本人都是画"大笔头"的，所以聘请陈佩秋先生到浙美任教职，后因陈先生不能离开上海，又把陆抑非先生请到了浙美。书法教学方面，当时浙美的

老师陆维钊先生包括他本人,还有兼职的沙孟海先生,都是写雄奇风格的,所以又聘请了沈尹默的高足朱家济先生任教,潘先生本人,包括陆先生、沙先生,也都再三要求学生好好跟朱先生学。潘老为学子所指出的传承、弘扬中国书画传统的学习对象和方向,正是代表了中国书画传统能够在普遍意义上真正得到传承、弘扬的先进文化方向。但真正能够理解潘老用心的后学又有几人?由于受"明清文人画是先进的、创新的艺术,唐宋画家画是落后的、保守的艺术,只有工艺的价值,没有艺术的价值"之偏见的误导,看到了石涛、八大之好的然,却看不到石涛、八大之好的所以然,更看不到石涛、八大之好的所以然是"世岂易得哉"的,所以,他们的好也就不可能具备普遍的推广价值,纷纷普遍地去学石涛、八大的奇崛风格,而疏远了唐宋的平正风格。

当然,提倡学宋人,并不意味着不可以学明清,但两种学习方法是有所不同的。学宋人,不仅要从虚的方面学他们的精神,更要从实的方面学他们的技术。而学明清,主要是从虚的方面学他们的精神,而不是从实的方面学他们的技术。正如谢稚柳先生在《水墨画》中所指出,石涛的创新精神,比之他的作品,是更值得我们赞赏、学习的。而在实的技术方面,则如陆俨少先生所指出,不明其所以然往往好处学不到,反而会中他的病,把他的习气染到自己的身上。所谓"柳下惠不可学,鲁男子可学",也正是这个道理。事实上,作为中国画的学子,在虚的精神方面,不仅要向石涛学习,也要向奥运冠军学习。但在实的技术方面,学习石涛,也去画淋漓的奇崛画风,对于中国画传统的传承、弘扬意义不大,学习奥运冠军,争取到奥运会上一展身手,向冠军冲刺,对于中国画传统的传承、弘扬意义更不大。

"向宋人学习,才是传承、弘扬中国画传统的正宗大道",是我二十多年来不懈倡导的一个观点,至今不变。几年前,我写过一篇《向张择端学习》的小文,刊发在《清华美术》上,后来收入我的《宋代绘画研究十论》一

书。其中提到,要向张择端学习:一是学人品,"安心做好本职工作,服务社会,服务人民大众";二是学文化,首先是文化素质,就是上述的人品,其次是文化知识,因为绘画本身也是一种文化,至于画外功夫的文化知识,必须建立在文化素质和绘画本法的基础之上;三是学生活,即"外师造化、中得心源",坚持以生活为艺术创作的唯一源泉;四是学技术,即以形象塑造为中心,笔墨服务于形神兼备、物我交融的形象塑造,意境出自形神兼备、物我交融的形象,也就是"画之本法";五是学创作思想,就是提供服务于社会大众精神文明建设的精神食粮的社会责任感和艺术良知;六是学创作态度,严重以肃,恪勤以周,惨淡经营,九朽一罢。这六条,当然有利也有弊,其利且不论,其弊,最大的危害就是可能导致拘谨刻板,束缚个性的创造,等等。与之相对,明清文人画传统的人品,其高标绝非大多数学画的学子所能企及;文化,其"画外功夫"的知识包括诗、书、印、文、史、哲,亦非大多数学画的学子所能具备;生活,其疏离的态度虽有利于主观性灵的抒写,但大多数性灵欠缺的学子未免疏离了生活却没有性灵可抒;技术,其"形式欠缺"、忽于造型的"规矩法则"虽可"一超直入",但失去了人品、文化的支持,学到了又如何呢?创作思想,其超脱世俗、表现自我,固然值得称道,但只可有一,不可有二,何况千千万万?其创作态度,游戏翰墨、逸笔草草固然生动活泼,但又容易沦于胡涂乱抹。

 所以,两相比较,虽然学宋人与学明清,都是有利有弊,但学宋人,利大于弊,学明清,弊大于利。从表面的"然"而言,以平取胜、注重规矩法度的宋人虽然"难"学,而以奇取胜、忽视规矩法度的明清人虽然"易"学,但从内在的"所以然"而言,不仅在古代,宋人的平正风格虽张择端等平常人也可能具备,而明清的奇崛风格,虽非常之人也不一定能具备,即所谓"世岂易得哉"。而且在今天,由于科技的发展,学平正之然,我们比宋人更可能具备其所以然,又由于文化背景的变易,学奇崛之然,我们比起八怪更不可能具备其所以然。

向张择端学习,是指向宋人中最差的画家学习。我们知道,在宋代的画学文献中,都没有提到张择端其人,可见其在当时的画坛,地位极低,成就自然也不高。但是,正如唐代三四流的画家创造了莫高窟壁画这样的不朽杰作,这位在举世水平最低的画家,竟然也创造了经典的名作《清明上河图》,为中国画的传统增添了光彩。天才永远是极少数,今天千千万万的中国画学子中,天才应该也不会太多,引导他们向八大、石涛等天才学习,未免强人所难。但向张择端学习,总可以做得到吧?

向张择端学习,最差可以做到张择端,逐步向上,可以做到郭熙、范宽、黄筌、黄居寀、崔白、高文进。因为在本质上,向张择端学习与向郭熙等学习并无不同,无非因学习者资质的差异而有成就上的不同。这是就宋人中占主流的画工画的传统而言。

但更进一步,也是更高的学习要求,我们还应该向李公麟、向文同学习,在具备坚实的"画之本法"的基础上,争取具备博洽的"画外功夫"。但这个"画外功夫",不是如徐渭、董其昌们那样搬到画面上来,用以削弱、取代"画之本法"的,使"绘画性绘画"转变成为"书法性绘画",而只是作为画家的一种修养,用以提升画面的文气和意境。比如李公麟也好,文同也好,尽管他们有着博洽的"画外功夫",但他们的绘画创作,仍然还是如张择端、黄筌那样讲求人品、文化、生活、技术、创作思想、创作态度。所以,这一类士人画(后世称为"文人画")与画工画一样,还是属于绘画性绘画,可以合称为"画家画"以与后世的"文人画"相区别。这样,向张择端学习与向李公麟等学习,在本质上还是相一致的。

与此同时,我们还要向苏轼学习,尽管苏轼博洽的"画外功夫"更高于文同、李公麟,但他在绘画方面却并不具备坚实的"画之本法",所以,他的绘画创作虽然也可归于士人画的行列,但与李公麟等的士人画不同,并不属于"绘画性绘画",而是属于"非绘画性绘画"并引导了后世文人画的"书法性绘画"。那么,学习苏轼,我们是否要学他博洽的"画外功夫"呢?当

然需要，但那是永远学不到的，因为像苏轼这样的天才，五千年文明史上也就仅此一人。那么，我们是否要学习他的创作呢？并不是的，他的创作固然很容易学，但没有学到他那样博洽的"画外功夫"，即使学到了他的创作，也毫无意义，就是学到了他的"画外功夫"如他本人，再学他的创作如他本人，在他本人也是加以自我否定的。那么，我们又应该向苏轼学习什么呢？就是要学习他的一个态度。这个态度就是，他坚持认为，绘画应该追求"有道有艺（技）"，如果两者不可兼得，与其取"有道无艺"如他本人，不如取"无道有艺"如赵昌、韩幹等。正是基于这一态度，他认为像自己的创作，不过是"游戏翰墨"，是"不学之过"，而不是创新之功，不能算是真正的绘画。但后世的文人画家，却不学他的态度，而是学他的创作，这真是一个奇怪的现象。我们知道，苏轼早年贬吴道子而褒王维，认为两者虽然都非常好，但相比之下，王维更高于吴道子。后来他的弟弟苏辙对他提出了批评，表示吴画比之王画更具经典的意义，他虚心接受，从此对赵昌、韩幹等画工之作推崇备至，即使褒扬士人画，也是针对文同、李公麟一路的绘画性绘画而发，而绝不是针对自己所画的非绘画性绘画而发。对自己的绘画，他始终是认作"过"而不是认作"功"的，所以也曾致力于画过一段时间的"神品"画格，只是由于缺少绘画造型方面的功力，始终画得不太好。可见，没有坚实的"画之本法"，再博洽的"画外功夫"也不可能完成具有普遍意义的"神品"画格的创造。至于后世的文人画家所完成的具有特殊意义的"逸品"画格的创造，又另当别论，它绝不是大多数画家所能参与的。所以，向张择端学习与向苏轼学习，在本质上仍然是一致的。

今天的学子中，"画外功夫"可以相媲美于苏轼，固然可以向徐渭、董其昌学习，走文人画"书法性绘画"的路子，但更应该向苏轼学习，不要走苏轼游戏翰墨的路子，而走李公麟等士人画"绘画性绘画"的路子。或者"画外功夫"虽不如苏轼，但可以媲美李公麟而绝对高于郭熙、张择端的，

更应该走李公麟、郭熙、张择端的路子而不宜走苏轼的路子。至于"画外功夫"不仅不如苏轼,也不如李公麟甚至郭熙,不过是张择端那样的画匠,却不学张择端,也不学郭熙、李公麟,而去学苏轼,就不知其可了。

后世的文人画家,直到今天的传统传承、弘扬者,最为推崇的就是苏轼的画论,进而也就学习他的画风。但在苏轼本人,却是反复明确地表示过的,自己对于绘画是"心识其所以然而不能然"的,什么是"所以然"呢?就是要想成为一名优秀的画家乃至一般的画家,须外师造化、中得心源,具备扎实的造型基本功即形而下的"艺"又称"手",光有"道"和"心"的形而上的高明,是不能解决问题的。什么是"然"呢?就是一幅优秀的绘画乃至一般的绘画,必须具有以形写神的形象。苏轼懂得了这个"所以然"的道理,但由于"不学之过",所以"内外不一,心手不相应",所以也就不能达到它的"然"。而后世包括今天的学子,却抛开了苏轼所认定的"所以然"和"然",去学他所否定的另一种"所以然"和"然"。换言之,苏轼是心识宋画的"所以然"即"画之本法",但他做不到,尽管做不到,但他仍努力地去做,去学画"神品"。而这个"所以然",却是为李公麟、张择端等天才的、一般的、平庸的最大多数、几乎是全部画家都做得到的。所以,这样做的结果,尽管苏轼等个别人不成功,但几乎所有的画家都取得了成功,无非成功的高度各有不同。而明清画的"所以然"即"画外功夫",尽管可以为徐渭、董其昌等所把握,但却为最大多数的画家所做不到,但他们也都努力地去做,不是去学其"所以然",而只是学其"然"。这样做的结果,尽管造就了徐渭、董其昌等少数画家的成功,却导致了大多数画家的不成功,这个不成功,用傅抱石的话说便是"荒谬绝伦"。

最后,就是要向宋人学习不研究、不争论、踏踏实实地致力于绘画创作实践的精神。我们知道,唐代是中国人物画的最高峰,宋代是中国山水画、花鸟画的最高峰。但这两个最高峰都是实践的成果,而不是理论的成果。当时的理论研究当然也有成果,而且成就非常高,但数量非常少,这

非常少的研究,基本上不作华夷之争,不作士人工人之争。逮至明末直到清代覆亡的四百年间,致力于文人工人之争的理论研究成果数量之多十倍于此前近千年的总和,等到总算争明了文人画高于工人画,宁要文人画的贫穷,不要工人画的富裕,而绘画的实践除造就了个别的大家,却导致了总体的衰落。又到了改革开放至今的几十年,中国画界致力于华夷之争的理论研究成果之多百倍于此前近两千年的总和,而至今没有弄明应该"走向世界"还是"回归传统",绘画的实践更每况愈下,据说在迄今还在世的名家中,看不到一个有可能成为"大师"的苗子。这就足以证明,实践才是发展的硬道理,脱离实践的研究并不是真正的发展之道。

论者或以为,宋人的路子,宋人早已创造了高标的成就,为后人所难以超越,再学宋人,又有什么意义呢?只有创新出一个与宋人不同的路子,与之"没有可比性",才能超越它,至少可以与它平起平坐,才有价值。我认为,文化上的创造有两种:一种是延续它而创造新的成绩,这个成绩即使超不过它也有意义和价值;另一种是避开它而创造出新的东西,如吉尼斯世界纪录。这个新的东西,当它出来之初是有意义的,它出来之后,即使超过了它也没有价值。如杜尚把小便池搬进展览厅,在美术这个学科中创造出了一种同传统的雕塑、绘画"没有可比性"的东西,是有意义的,我把大便池、浴缸、火车头、游泳池搬到或砌到美术馆中去,大大地超过了它,又有何价值呢?

论者又以为,宋画的创造,有其特定时代的文化背景,今天的时代,文化背景与宋代已完全不同,所以,学习宋人也就没有任何意义和价值。其实,学习宋代文化背景下的宋人、宋画,是针对今天文化背景下的中国画传统的传承、弘扬的实践的。事实上,宋代的文化背景所能提供给宋人创造宋画成就的条件,如深入生活的条件、训练造型基本功的条件、学习文化修养的条件,固然与今天不同,但这个"不同"绝不是今天"不可能具备",而且今天比宋代更优越,无非是我们愿意不愿意去利用这些条件的

问题。

近年来,为了发展、繁荣高等教育,关于"招生方式改革"的呼声甚高。一方面大力贬斥高考即应试教学之弊,一方面尝试推行自主招生并招收"偏才""怪才"。任何事情都是有利有弊,高考之弊自毋庸讳言,但其利也不可否定。自主招生固有其利,但同样有其弊。作为高考的补充方式,合则双美,用以否定、取代高考,离则两伤,其弊尤甚。据2008年12月15日《新民晚报》,有些高校第二年的自主招生"将为有特殊才能的考生开放绿色通道",社会各方争议不断。赞同者打出"钱锺书是以数学不及格的身份进入清华"的牌子。殊不知,一则钱锺书并不是单单"以数学不及格的身份进入清华的",而是以其他方面的优异被录取的;二则"数学不及格"绝对不能作为录取大学生的标准,不及格者千千万万,但不及格而以其他方面优异的偏才、怪才又称"特殊人才"的永远只是极少数。反对者坚持"要看综合素质",而"综合素质"的考核标准,至少在目前,最可取的还是高考。所以,高考有其弊,但对于推动高等教育的发展繁荣具有普遍意义,而特招偏才、怪才有其利,但对于推动高等教育的发展繁荣仅具特殊意义。同理,徐渭、董其昌的"逸笔草草,不求形似"成就了高超的绘画成就,但绝不是以"逸笔草草,不求形似"而成就的,而是以"胸中逸气"成就的。而有"胸中逸气"的人,永远只是极少数。向宋人学习,就是坚持并完善"高考"的制度和方式,对于传承、弘扬中国画的传统具有普遍的意义。这也是痴迷于石涛的张大千,为什么要反复告诫学子"不要学石涛,学宋人才是正宗大道"。但从晚明之后,传统中国画这所"大学"的招生考量标准,废除了"画之本法"的"高考成绩优秀",而代之以"逸笔草草,不求形似"也就是"画之本法"的"高考不及格",而且不问是否具备"胸中逸气"的"画外功夫""数学外其他方面的优异",尽管足以反拨以高分录取却缺少个性创造的高考弊端,并且造就了画坛上极少数的"钱锺书",对于整所"大学"的教学水平之提升,是否有普遍意义呢?

综上所述，我认为，向宋人学习，不仅是虚的学习，更应该是实的学习，从普遍性的立场，完全有可能使中国画传统的传承和弘扬得到真正的实现。《宋画全集》的陆续出版，其意义应该正在于此。

（2008 年）

09 第九讲
灰色的泛滥

"理论总是灰色的,生活之树长青。"把这句谚语用于美术园地,也可以说:"理论总是灰色的,实践之树长青。"灰色的理论好比灰黄的沙子,生活和实践之树则是扎根在水分充足的土壤中的。沙子的好处在于使土壤疏松而形成团粒结构,保持必要的水分,没有沙子,土壤就会板滞、僵死;但沙子太多,土壤全部沙化,水土流失,树木就无法生长。所以,沙子与土壤的关系,对于树木的生长,正可以形象地比喻理论与实践的关系。理论是灵魂,好比沙子是泥土的结晶,没有理论的实践,四肢再发达勤奋,找不着方向,美术的繁荣就很难实现。上古的美术史就是如此,显得很幼稚,没有规范,所以只能以巫术、礼教为标准。到中古,晋唐宋元,理论出现了,谢赫的"六法"、张彦远的《历代名画记》,宋人的各种著述,在灵魂的支配下,发达的四肢加上有方向的勤奋,便创造了中国美术史上的辉煌期。但当时的理论,仅仅是"灵魂",数量并不多,好比泥土中沙子的比例,百分之十。其次,当时理论所讨论的问题,主要是怎么画好画。根据绘画作为绘画而不是其他的学科规范去画好画,不分中外,也不分工匠和"文人"。中国人这么画,外国人也这么画,即使有所不同,也不是学科规范上的根本不同。工匠这么画,"文人"也这么画,即使有所不同,同样不是学科规范上的根本不同。

这一时期,中外美术的交流非常活跃,西域的画风,曹仲达、尉迟乙僧的画法,华夷的表现在遵守绘画学科规范的大前提下各有不同,这种不

同,就像同样是中国的画家,顾恺之和吴道子、曹霸和韩幹,也必然表现出不同一样。当时的理论,有没有把力气花在"坚持中国固有的传统"或"应该中外结合,吸取外国画之长"的争议上来呢?没有。因为没有争议,所以方向非常明确,中国的画家,来到中国的外国画家,各自按照绘画的规范创作,越来越好。我们可以假设,如果当时的理论致力于这方面的讨论,结果会怎么样呢?结果就是,究竟应该怎么画、方向是什么,画家都弄不清了,要想等到争论明白,有了一个结论再画,而这样的结论是永远不可能有的。所以就永远争论下去,不画,等争论明白之后再画。这就像甲乙两人见到天上飞过一群大雁,一致认为要射一只下来烧了吃,但红烧好还是白切好呢?争论不休,有人过来表示一半红烧、一半白切,抬头再看天空,大雁早已飞过去了。

这一时期,工匠和"文人"的创作也都十分活跃。但这个"文人",是我们今天的称法,在当时,称作"衣冠贵胄""轩冕才贤""士人""士夫""士大夫",都是有身份的人,而不是称作"文人"。通常把文人与士大夫并称,其实是两个概念,文人是读书界的一部分人,如司马相如、扬雄、李白,士人又是读书界的一部分人,如韩愈、欧阳修、苏轼,所谓"士农工商"。士为四民之首,是指苏轼等以"学优则仕""天下为公"为目标的读书人,居庙堂之高则忧其民,处江湖之远则忧其君,而不是李白等读书人。李白等文人,实际上是属于"工"的阶层,无非木工以做木匠为职业,画工以画画为职业,书工以写字为职业,就像今天的排字工人,文人以诗文为职业。但不同于其他工匠的是,文人之为诗为文,强调的是自我而忌出诸人,所以与"天下为公"的士人具有明显不同的个人中心的价值观,居庙堂之高则蔑视卑贱,处江湖之远则蔑视权贵。它与"居庙堂之高则忧其民,处江湖之远则忧其君"同属于"以人为本",但一者是以他"人"为本,所以作换位思考;一者是以"我"这个人为本,所以作本位思考,分别适合了士人志于道而为道忌出诸己和文人志于文而为文忌出诸人的价值观。所以在古代典

籍经、史、子、集的排列中，工人的创造被排在第三的子部，文人的创造被排在第四的集部。只是到了明代后期，读书界几乎都是文人了，士人几乎没有了，顾炎武以为"明三百年养士之不精"所以导致了"文人之多"，人们才把苏轼等士人也称作了文人，而把晋唐宋元从顾恺之到吴镇的士人画也都称作了"文人画"，这且撇下不论。当时工匠和"文人"（实际上是士人）的创作都十分活跃，但两者的表现，在遵守绘画学科规范的大前提下各有不同，这种不同，就像同样是工匠，黄筌和张择端，同样是士人，李成和李公麟，也必然表现为不同一样。当时的理论，有没有把力气花在"工匠画是错误的""士人画才是正确的"争论上呢？没有。因为没有这种争论，所以方向非常明确，工匠们和士人们，各自按照绘画的规范创作，越画越好，而个别士人如苏轼，掌握不了规范，虽然也画得很有特点，但他明确表示，我这个东西是"不学之过"，"心识其然而不能然"，是"有道无艺"，"物虽形诸心而不能形诸手"，所以只是"游戏翰墨"，是不能算数的。我们可以假设，如果当时的理论致力于这方面的讨论，结果会怎么样呢？结果就是，究竟应该怎么画的方向性问题大家又弄不清了，不知道怎么画才好。

所以我们可以发现，晋唐宋元的绘画之所以大片树林茂盛，是与其所扎根的土壤中理论的沙子所占比重恰到好处相关的。

明万历以后，到清朝覆灭，三百多年的时间里，理论的数量大约是此前一千年的二十倍。这好比绘画的大树所扎根的土壤，完全被沙化了，百分之九十是沙子，只有百分之十是泥土，结果，大树枯死了，仅仅长出了几棵奇特的胡杨树、沙枣花。这固然是前所未有的景观，但从自然生态乃至文化生态而言，两种景观的价值不可同日而语。

其次，我们发现，当时的理论所讨论的问题，就是工匠画和文人画、北宗和南宗的问题，工匠画是错误的，北宗是不可学的，文人画才是正确的，南宗是方向；同时约略谈到中外交流的问题，外国画是低级的，不值一哂

的,中国的文人画才是高雅的。这样一来,画家们就没有方向了,不知道怎么画了,好像四肢孱弱了,但灵活的头脑有两个甚至三个,这个头脑说要这样画,那个头脑说要那样画。尽管结论不久即得出,以文人画、南宗画为方向,但扎根在灰色理论泛滥的沙化土壤上,实践之树尽管出现了几棵奇特的胡杨、沙枣,大量的植物都枯死了。尽管我们高度评价这一沙漠景观非常壮观、伟大,足以震撼人类的灵魂,高度评价胡杨、沙枣的顽强生命力,董其昌、徐渭、四僧、六家们的艺术创造谱写了中国美术史的新篇章,但绝不应该作为我们理想中的自然、人文景观的方向。

到了20世纪,从民国开始,至80年代后为盛,灰色的理论进一步泛滥,整个20世纪的理论著述,论数量大概是此前总和的百倍。今天,理论研究的美术学的本科、硕士研究生、博士研究生、教授、博导的数量之多,不仅在中国美术史上前所未见,即与同时的外国相比,大概也是其总和的十倍!绘画的实践这棵大树所扎根的土壤,百分之一百地被沙化了。而所致力于讨论的问题,首先是中外交流的问题,应该"坚持传统"还是"中西融合"还是"全盘西化"?连篇累牍,争论不休,至今没有一个结论。还有就是研究与美术似乎有些相关的"非美术"问题,又称"跨学科""跨文化"问题,结果就是越弄越糊涂。此时的实践之树,连胡杨、沙枣也被为沙砾所污染的土地所窒息,一部分移植到无土栽培的暖棚、盆子之中去,只用沙砾、清水,成就了豆芽菜之类无土栽培的"绿色"新景观,显得十分娇贵却又缺少深厚的生命内涵。

不过幸好,进入新世纪,越来越多的画家已经认识到灰色泛滥的危害,他们不再理睬沙化的土壤,而是把自己的创作扎根在本职的净土上,实践的大树又开始茁壮地成长起来。

灰色的理论尽管继续在沙化泛滥,但它与实践的生活似乎分离了,成了"独立"的人文学科,这片沙漠的"土地"上,将不再扎根实践之树。但这样的理论,究竟又有何价值呢?

单就美术界而言，根本的问题还不在灰色的泛滥和理论的多元。今天是一个多元化的时代，不是只有一个方向。但多元一定要"化"，多元而不"化"便是混乱。而每一个元的"化"，都必须落实到实践，与实践相脱离的任何一元，都是不可能"化"的，不能"化"，就没有用。至于它可以帮助学者拿到学位、职称和科研经费，又是另一回事。

如今的画家们，不要看理论家们的文章，是由几年前的"看不懂"发展过来的。十年前，包括华君武、方增先们都呼吁过，理论家们的文章"看不懂"，希望他们能把文章写得看得懂。但理论家们根本不予理睬。所以，最终，画家们便不再看这些文章，当然也不再呼吁。那么，这些文章写出来、发表出来给谁看呢？基本上没人看。这种现象在其他学科也有。一位财经界的学者，做财经评论十分受欢迎。他表示，自己本身也是做研究文章的，但结果发现，自己的文章发表出来，登在核心的杂志上，看的人不会超过二十人。而他在其他大众媒体上发表的评论，看的人超过几十万人。美术界的理论文章，大体上也是如此。想想过去王朝闻先生的"一以当十"等文章，俞剑华先生的《中国美术家人名大辞典》，在当时的美术界有多少读者，在今天仍有大批的美术爱好者尤其是市场实践者人手一册，这是值得灰色泛滥者们深思的。为什么美术的实践者"看不懂""不要看"美术理论的文章呢？一是因为这些文章大多与美术，尤其是美术实践大树栽培的问题无关，而是"为其他学科作贡献"的，当然，"其他学科"的实践者是否在看这些发表在美术杂志上的文章又不得而知。二是因为故作高深，卖弄学问，如把拉丁文大段摘入等，把简单的问题弄糊涂，可以用糊涂来表示高深。

根据常识，理论应该是从实践中提炼、总结出来的，而又对实践具有指导的意义。但今天的理论家却不是这么来认识，他们认为理论应该独立于美术的实践之外，不应去关注、研究、解决美术这一"狭隘学科中的狭隘问题"，而应去关注、研究、解决"人在宇宙中的地位问题，国家政府的行

为问题""为其他学科作出贡献"。关注、研究、解决美术"狭隘学科中的狭隘问题"当然也可以为"其他学科作贡献",这就是,做好本职工作,就是对其他学科的最大贡献,把中国的事情搞好了,就是对世界的最大贡献。但理论家们却不是这样认识的,他们认为,这绝不是对其他学科的贡献,只有不做本职工作,做其他学科的工作才是对其他学科的贡献,只有中国贫穷落后,勒紧了国民的裤腰带把粮食运到亚非拉国家去才是对世界的贡献。于是,根据理论指导实践的常识,有些画家为了不沦于工匠,开始致力于到美术馆中去卖对虾、开火车、种水稻,以期对农业等其他学科作出贡献。但我们知道,画家们在美术馆中种水稻,并没有推动中国农业学科的进步,推动这一进步的是袁隆平。

实践好比祖孙二人骑了一头小毛驴进城,理论的指导先是基于敬老的原则提出批评:怎么小孩骑在驴背上,让老人徒步走?接受理论的指导,于是小孩下驴,老人骑上去。理论又基于爱幼的原则说:有这样做长辈的吗?竟然让小孩徒步走,自己却安心骑在驴背上。于是乎祖孙二人一起骑到驴背上。理论又基于动物保护的原则说:太残忍了,一头小毛驴身上压了两个人的重量,简直不像话!于是祖孙二人一起下驴徒步走。理论又说:有驴不骑,这不是傻瓜吗?结果,祖孙二人只能把毛驴扛在背上进城。今天,有画家表示"听了理论家的话,就不知道怎么画画了",正是一样的道理。美术,应该扎根在生活的土壤中,而不是理论的沙砾中,才能永葆其与时俱进的常青不凋。

正是基于灰色泛滥的现实,近二十年来,我致力于倡导实践美术史学并再三呼吁把它纳入教学体系。我们需要懂得"万物理相通"的道理,但更需要立足于"术业有专攻"的常识来运用这一道理。准此,则他山之石,可以攻玉,或者更准确地说,是用他山之玉,来攻我山之石。如果舍弃了"术业有专攻"的常识来高谈阔论"万物理相通"的道理,并把这道理贯彻到实践中,则缘木求鱼只能导致指鹿为马的结果,害了美术,对其他学科

也没有什么真正的贡献。

　　我这里可以举一个最简单也是最重要的例子,就是中国画的六法,由南齐的谢赫提出,又经唐代的张彦远标点为四字一法:气韵生动、骨法用笔、应物象形、随类赋彩、经营位置、传移摹写。这本是从晋唐人物画的创作实践中提炼出来的,后人又根据不同时代山水画、花鸟画的创作实践赋予了它们新的含义,这且不论,专论谢赫的本义,又是什么呢? 20世纪初期的一些画家、画史画论家,混淆了晋唐人物画和后世山水画、花鸟画的创作实践,所作出的解释已经明显不得谢赫的本义。后来又有一位研究文史的学者钱锺书,根据魏晋的文学、史学、哲学,得出谢赫的本义为:气韵,生动是也;骨法,用笔是也;应物,象形是也;随类,赋彩是也;传移,摹写是也。这样的二字断句,就是在缘木求鱼了。不过这种观点是在文史"森林"的范畴内,不在美术"湖塘"的范畴内,所以不会对绘画界认识六法的本义产生误导。又后来,20世纪末,一大批不学绘画、不懂绘画的年轻人考上了美术史论的研究生,还成了美术史论的专家,他们不但把钱锺书的观点引进了绘画界,更用《周易》、老庄、佛学、文学、音乐来解释六法,这就更成了指鹿为马的六法。稍具晋唐人物画创作实践常识者都知道,当时的创作,都是以粉本小样为依据的按图施工,而且多为集体创作——有工程师,也有普通工人。传移摹写,是讲按图施工的两种方式,一种是放大的,一种是同大的,放大的就要传移即转移,同大的可以摹写即拷贝,怎么能说"传移"就是"摹写"呢? 莫高窟的画工,把小样放大到大幅面的墙壁上,怎么去"摹写"? "随类赋彩"被解释为根据对象的类色去赋彩,试想,晋唐时担任赋彩工序的都是水平低下的学徒,他们怎么分得清什么是类色、什么是相色? 只要看一看晋唐遗存至今的一些白描小样上,都有不同的色彩分类标记,如"工(红)""六(绿)""田(墨)""者(赭)"等,吴道子画好线描后即离开,他的弟子们正是依据(随)小样上的色彩分类标识去上色的。既然"摹写"无法读解"传移","赋彩"无法诠释"随类",则"生动"之

无法诠释"气韵","用笔"之无法诠释"骨法","象形"之无法诠释"应物","位置"之无法诠释"经营",也就再清楚不过。

　　对古人的画论,脱离了古人的实践,所收获的成果如此;对今人和后人的实践,脱离了绘画的实践,所创始的画论,所能起到的指导作用,自然也只能把绘画引导到非绘画的方向上去。指鹿为马的结果,是鹿成了马,马却不再被认为是马了,白马非马,非马才是真马。缘木求鱼的结果,是水果成了鱼,而鱼不再被认为是鱼了。画家不再画画,而是去插秧、卖对虾、开火车,这叫"大美术",或者干脆不叫"美术",而叫"艺术"。水果是一个笼统的范畴,下面统辖了苹果、葡萄等具体的范畴,却没有一个叫水果的具体范畴,这是生活的常识。艺术是一个笼统的范畴,下面统辖了绘画、雕塑等具体的范畴,本没有一个叫艺术的具体范畴,然而今天却有了,这是拜独立于实践之外的高深的理论之所赐。所以,倡导实践美术史学,就是针对其他美术史学,尤其是人文美术史学正努力把什么都变为美术,从而把绘画变为非绘画、美术变为非美术的现状,把绘画还原为绘画、美术还原为美术。

<div style="text-align:right">（2009 年）</div>

第十讲
美术史研究的目的与方法

10

一、美术史的研究方向

美术史的研究方向有三,各有不同的目的和方法。

以中国绘画史的研究而论,第一个方向是为了更好地鉴赏画,更好地画好画,即作为艺术学科中绘画这一科目的一部分,而且是核心的部分。因此,从顾恺之、谢赫经张彦远、郭若虚、邓椿以至于后世,从事绘画史研究的以画家为多,其次则是绘画鉴赏家。

画家的绘画史研究成果,大多体例松散,似乎不合于今天的"著作"要求,有些则根本没有著述,而是通过自己的创作来反映自己对于传统的研究心得。如谢赫的《古画品录》、董其昌的《画禅室随笔》,多为"述而不作",类似于《论语》《孟子》的著述体例,这也是中国传统学术的一个特色,虽然没有庞大的体系和严密的逻辑,但所包含的学术价值,都是相当大的。而如张大千,虽然没有绘画史的著述,但他对于传统的研究心得之深,实在不在于一些专门的美术史家之下,并通过自己的创作而形象地体现了出来。

相对而言,鉴赏家对于绘画史的研究成果,在体例上要严密、完整得多,如张彦远的《历代名画记》论者多推为"画史之《史记》",而郭若虚的《图画见闻志》、邓椿的《画继》则与之一脉相承。这类著述,所包含的学术价值与画家的研究殊途同归,前者的直接目的是为了自己更好地画好画,

而后者则是为了他人更好地鉴赏画,同时亦间接地为他人更好地画好画提供"资治通鉴"的参考作用。张彦远除《名画记》外,又撰有《法书要录》,自谓于鉴赏之道有一日之长,而"好事者传余二书,书画之能事毕矣",可见其著述确属书画艺术的一部分,而不是游离于其外的。邓椿《画继》也认为:"其为人也多文,虽有不晓画者寡矣,其为人也无文,虽有晓画者寡矣。"其意即对绘画史有认识与没有认识,反映在绘画的创作中所能达到的境界是迥然不同的。当然,邓氏所说的"文",不仅仅指对于绘画史的研究,但绘画史无疑是"文"中与绘画关系最密切的部分,进而渗入绘画艺术的核心。

历史上,一些大画家、大鉴赏家,多喜欢研究绘画史,甚至喜欢收藏历史名画,以加深自己的绘画史研究心得,这不是没有道理的,更可说是由"立而进乎道"的必由之途。近代以后,因西方美术教学制度的引进,凡学院派的中国画家,大多偏离了传统绘画的道路,而使中国画与油画一样,成了一门纯粹的技艺,因此,他们对于绘画史研究的要求日益衰减,似乎绘画史的学习、研究,成了他们创作的可有可无的部分,这且按下不表。

而无论画家还是鉴赏家,他们对于绘画史的研究方法,又大多侧重于作品和"怎么画"的技法风格研究,以服务于创作和鉴赏活动。无疑,没有绘画史研究,绘画的创作和鉴赏都将陷入混乱无序、格调低下。

中国绘画史研究的第二个方向,是近代博物馆兴起之后才开辟出来的,其目的是更好地诠释历史、研究历史,即作为人文学科中历史这一科目的一部分,但这仅仅只是附属部分。因为对于历史的诠释、研究,有着比绘画史更为重要的资料和内容,当然,绘画史的资料和内容,因其形象性的直观性,其意义也是其他资料和内容所不可替代的。这一方向上的绘画史家,多为学者、历史学家,而不是艺术家。他们的学风,一般地说倾向于乾嘉以后的学风,十分严谨精密,尤其对于个案的研究,能旁征博引,虽然不以庞大的体系出现,但论证方法上的严密逻辑,已经符合今天的著

作要求。而他们的研究方法,虽然不离作品,但更侧重于与文献的相为印证,并着眼于"画什么"的题材内容研究,来形象地诠释历史。无疑,没有这一方向上的绘画史研究,历史学科将有很大的逊色。

中国绘画史研究的第三个方向,是游离于艺术学科之外,而又从历史学科中独立出来,成为与历史、文学、哲学等相平行的所谓"独立的人文科学"。这一方向,是 20 世纪 90 年代后一部分年轻的学者所致力于开辟的。其背景是这样的,20 世纪 80 年代以后国家培养了一大批中国绘画史研究生,这批研究生大多本来与绘画无关,而是学文学、哲学、外语专业的,加上改革开放,与海外美术史研究的交流不断扩大,由于海外美术史专业的设置,多不在专门的美术院校,而在一般的综合性大学,这类大学中往往没有绘画专业,却有着学术层次很高的绘画史专业的设置,而国内美术院校中,绘画的专业与绘画史的关系又日渐疏远,为了与国际接轨,遂有作为独立人文学科的绘画史研究方向的开辟。

这一方向的研究方法,也引进西方,注重于庞大体系的构架和严密的逻辑思辨性,虽然不离作品和资料性的文献,但更注重取得的"方法论"和宏观性,以及"大文化",等等,肯在诠释"为什么要这么画"或"为什么要画这类题材内容"上下功夫。如果这一方向最终能够得以成立,那么,人文学科中又将增加一门新的学科。而不在别人走过的路上步人后尘,从没有路的地方开辟出自己的道路,正是年轻人的热情,在此预祝他们的成功。

二、美术史的研究方法

仍以中国绘画史为例,因方向的不同而有研究方法的不同,落实到具体的问题上,又有细节的区别。比如,我们要想研究王时敏和王原祁的画风,文献中记载王时敏为"浑成",王原祁为"浑汶"。那么,什么叫"浑成"?什么又叫"浑汶"呢?

第一种方法是从画家的立场来讲,着眼于二人的作品去加以比较鉴别。结果可以发现,在技法方面,二人虽然都是由淡而浓地层层叠皴再加擦染而成,所以均有深厚之感,但王时敏于纵向披麻皴之后再加横笔叠皴,每一层次均有清晰的笔墨痕迹;而王原祁于纵向披麻皴之后再加横笔叠皴,因为用了散锋干擦,有一种毛茸茸的感觉,遂使最后的效果变成似乎模糊不清。因此,一者为"浑成",一者为"浑汝"。

第二种方法是从小学家的立场来讲,撇开作品,从字典中搜集"浑""成""汝""浑成""浑汝"乃至"浑厚""混汝"等字眼的不同解释进行比较鉴别,如《说文》中是怎样解释的,《广雅》中是怎样解释的,《广韵》中是怎样解释的,乃至《书品》《诗品》中的解释,等等,咬文嚼字,然后反扣到作品上,确乎是功力深湛。但殊不知王时敏、王原祁的笔墨风格创造,乃至当时,后世人对二人"浑成""浑汝"的风格品藻,未必就是得之于对上述字典释义的领会。

第三种方法则基于独立人文学科的立场,从《周易》《论语》《孟子》《老子》《庄子》等哲学著作中去寻找对于"浑成""浑汝"二词的宏观阐释,引经据典,然后反扣到作品上,最后得出结论,原来"浑成""浑汝"是"清真雅正"的一词二义,并无不同。

如上所述,并无褒一种方法、贬一种方法的意图,而主要是为了说明,针对不同的问题应该应用不同的方法,就像一把钥匙开一把锁,万能的钥匙是没有的。针对问题甲,也许方法一是有效的,方法二和三是无效的,而针对问题乙,则也许方法二是有效的,方法一和三是无效的,如此,等等。此外还有侧重于作品的研究,侧重于作者的研究,侧重于时代背景的研究,侧重于文化传统的研究,侧重于客观的研究,侧重于主观的研究,方法多种多样,但没有一种方法是万能的,而绝大多数的美术史研究者,也没有用一种方法以不变去应万变的。那种试图用一种方法"放诸四海而皆准"地去诠释一切美术史现象的人,不过是狂妄无知之徒而已。例如,

有人提出所谓的"东方绘画的方法论","是以中国及大文化为背景,以中国画为中心,将中国画及东方绘画的技法、理论,与哲学、思维学、史学、美学、教育学等加以综合研究,并借鉴现代自然科学的理论成果,以期在现时代意义上构建中国画东方绘画的理论体系,以适应中国画及东方绘画的教学、鉴赏、评论、创作的需要,并为东西方的艺术文化交流和促进未来人类艺术的发展作出贡献"。据称,这"实际上是跨越多种学科而趋于一种新的学科,它既具有哲学意义上的思维层次,又不脱离最基本的技法实践,虽然它一般意义上也属于广义的'美学'的范围,但不同于旧有的美学范畴"而适用于"解决东方绘画史所面临的""严峻问题"(李德江的《对"对一种文化研究方法的质疑"的回答——兼述东方绘画学与美术史学研究》,载《朵云》第 41 期)。这种无所不包的"方法论"据说是无所不能的,例如"六法"中"气"的概念,几乎是中国绘画史论研究中的一个"哥德巴赫猜想",便在这一"方法论"之下"迎刃而解":"如我研究'六法'中'气'的概念,归纳而为'气'的五种含义:气体、元气、神气、文气与画气。又以此看待古今气之运用,无不迎刃而解。""哥德巴赫猜想"亦被"迎刃而解",则还有什么问题是这"东方绘画学的方法论"所不能解决的呢?这使我想起了前时报章所载,中科院数学所不断收到各地寄来的材料,声称"哥德巴赫猜想"已被解决,其中有不少还是中学生,因此,陈景润不得不奉劝数学的研究者们,不要再碰"哥德巴赫猜想"这一课题,因为这一课题在相当漫长的时期内是无法解决的,不自量力地投入这一课题,不过徒费精力而已。

<p style="text-align:right">(1997 年)</p>

后　记

本书稿交付之时,读到2010年3月2日《东方早报》上郭宇宽先生的《知识界的怪现状:看谁的图腾伟大》一文,揭露并抨击学术界某些"以在西方受教育的背景,回到他最初成长熟悉的环境"即中国本土的知识分子的丑陋行径,不妨长段摘录于下:

> 知识分子在我眼中代表着很崇高的使命,知识分子应该就像猫头鹰一样,在天黑的时候趴在树枝上,睁大眼睛,它能看见别人看不见的东西。不过最近两次经历,我发现知识分子群体其实也可以作为一个个部落里的原始人来观察。
>
> 一次是几个年轻学者,一开始讨论的大概是土地制度的问题,好像有不同观点,有一个一开始很平静的伙计越来越激动,他的立场有些"中国新左派"色彩,不过看得出来他是很真诚的,他是支持农村土地集体化的,我倒很期望听到他有新颖的论据或者论证,不过他好像并没有让人觉得有说服力的东西。他突然冷不丁来一句,你知道伯恩施坦吗?我说知道啊。老实说,相对其他左派思想领袖,我对伯恩施坦还是有一些好感的。他接下来一句,伯恩施坦的原著你都读过吗?我只好坦白,确实没有看过。我甚至一本都没有看过,只是在一些思想史的书中看过一些概括性简介而已。他脸上立刻流露出胜利的轻松,表现出不用再和我讨论了的态度,直接起身就告辞了。我们

其他几个人都面面相觑，我们讲一个土地集体化的问题，能把事实和逻辑是什么讲清楚就行了，不至于非得把伯恩施坦的原著都看过一遍才能张嘴讨论吧？

……又遇到一次，几个学界友人吃饭，席间有一个"坚定的自由主义者"，我们说到了一个什么问题，他提出一个观点：中国历史上的法家思想、儒家思想都是专制思想，尤其孔子的思想是中国专制思想的根源。我比较较真儿，谈了谈我的看法，从一些基本历史事实的考证来说，很难得出结论儒家站在专制的一边，尤其是在秦始皇建立大一统之前，儒家更是典型的封建体制而不是集权体制的维护者，封建和专制是两个截然不同的概念，不可混淆。结果这个哥们突然冒出一句"我是波普尔的信奉者"。对波普尔我恰巧还算比较熟悉，但也在纳闷，波普尔和孔子有什么关系？正在我迟疑时，他骄傲地宣布："我讲的东西和你不在一个层面，你讲的东西我根本听都不想听。"我还奇怪怎么"自由主义者"也有这么粗鲁的，他非常自豪，"我的性格和波普尔是一样的，我讲的东西你是理解不了的"。这一招最厉害，一千个知识分子心目中可以有一千个波普尔，除非能把波普尔本人拉到饭桌上来做裁判，看谁更理解他。如果一个人抢先一口咬定"你就是不理解波普尔！"也不讲出具体的道理，你还真无法辩解。

这绝不是两次孤立的经历，我在所谓"知识圈"旁观过很多类似的景象。比如北京的思想界有很多活跃的小圈子，在 BBS、邮件讨论组里讨论各种问题。本来一个具体的问题，用事实加逻辑就可以讲清楚了，结果常常讨论到后来，一方就跳出来说："我是弗里德曼的信徒，弗里德曼的东西，你都看过吗？"那个回击："我是凯恩斯的信徒，凯恩斯的东西你都读懂了吗？"或者一方说："我是追随哈耶克的，哈耶克的书你都看过吗？"那个回击："我是研究施密特的，你把施密特的东西看完了再开口说话吧。"讲到这里讨论已经没法进行了，双方

都认为自己占据了理论的制高点,对方已经输了。

那些讲什么问题,不会用自己的事实和逻辑来说话的,要把施密特、波普尔、弗里德曼高高举起的当代知识分子,虽然穿着西装皮鞋,在我看来,何尝不像茹毛饮血的原始人——就像原始人会把一些图腾的羽毛或者爪牙装饰在自己头上和胸前,这样就可以借到图腾的神力。他们的逻辑是一样的:我们的图腾是最牛的!这样我们的部落就是最牛的!!这样我就是最牛的!!!哈哈,看谁敢来惹我。

更有某些学者擅长引用各种名人名言,但你却看不出他自己的论据和逻辑关系是什么。甚至写了几本书,你都读不出他核心观点到底是什么。就像一只母鸡,把很多孔雀羽毛插在自己屁股上。而这一招在中国确实能把很多人吓一跳。

五四时期的中国知识分子也是这样的,理论界也是城头变幻大王旗。不过那时候还没有施密特、哈耶克这些名字,那时候的时髦是,谁说自己是马克思的信徒,是卢梭的信徒,或者杜威的追随者,把这些人的名字挂在嘴上,也是在人前觉得自己牛得不得了。我们的人性,最本质的密码其实几千年来都没有怎么变。即使觉得自己最精英的知识分子,如果不能以极大的毅力来自省,他们所表现出来的习性和原始人并不会有很大的区别。

五四之后,还是年轻学生的殷海光问他的老师金岳霖,现在有这么多主义,都很热闹、每个主义都跟着一大帮人,哪个主义比较好?金岳霖说,那些热热闹闹,特别时髦的主义,都不见得能够持久,真正经过你自己的理性检验觉得是对的东西,才真正有价值。

显然,当前美术史界的不正之风,绝不是一个孤立的现象。比如说你要同甲讨论"谦虚使人进步,骄傲使人落后"的简单道理,你举出的例子是千百年前的中国人说的"满招损,谦受益"以及"欹器"的警示,甲就嘲笑

你,说你太低级,只能把简单的道理仅止于简单而无法升华到高深,根本同他处在不是一个层次上,他也就不屑与你讨论。他举出的是后于中国古人的伽利略那句"智慧、敏捷而谦虚的话"——"我不知道"。于是,简单的"事实加逻辑讲清楚"的道理就具有了伟大的思想深度。又比如,你同乙讨论艺术风格与时代的关系,你举出的是几百年前的古人所说的"论画以形似,见与儿童邻,'此元画也';画写物外形,要物形不改,'此宋画也'",证明宋画作为一种风格,并不全是宋人所画,元人乃至后人也可以画;元画作为一种风格,也并不全是元人所画,宋人乃至前人也可以画。或者举出董其昌的"南北宗论","其人非南北也",证明南宗画并不全是南方人所画,北方人也可以画;北宗画并不全是北方人所画,南方人也可以画。这也显得落后,他是不屑同你讨论的。他举出的是近年的某位西方学者,提出"罗马风格"并不全是罗马时期的作品,罗马时期的作品也并不全是"罗马风格"。这才是一个"发人之所未发"的伟大创意,值得引起我们的借鉴而"重新改写中国美术史"。因为在中国,还从来没有哪一位美术史家提出过如此深刻的思想。

古人说:"明体达用。"人类的知识向来有体、用之分。包括美术史在内的人文、艺术学科属于体的知识,而科学技术属于用的知识。体的知识创新讲求的是推陈出新,用的知识创新则讲求废旧立新。发表于三代的《论语》《孟子》,即使到了今天,仍值得作为我们学习人生的读本;而发表于同一时期的《九章算术》,在高等数学也已经显得不高级的今天,又有谁把它作为学习数学的读本呢?20世纪80年代,有一位中国科学家致力于研发电脑技术,成为中科院院士;但今天,他摆弄电脑的水平还不如一个初中生,尽管据说国家给了他几亿的资金,研究电脑的升级技术,但至今没有弄出来。为什么呢?电脑技术的更新必须换代,必须废旧,他的知识结构却是积学致远,试图用人文科学的方法来推陈出新,又怎么做得到呢?

所以，倡导实践美术史学，并不是要否定非实践美术史学，倡导美术的学科规范，并不是要否定非美术的学科；而是主张，我们不能用非实践美术史学来废弃陈旧的实践美术史学。尤其不能把所谓的"独立人文学科"的美术史学作为唯一的美术史学，也不能用非美术的学科来废弃陈旧的美术学科，尤其不能把非美术的学科作为唯一的、真正的美术学科。这正如作为实用美术的青铜器，从实用的立场，当瓷器发明之后，它当然从人们的饮食器具中被废弃；从美术的立场，即使在设计艺术高度发达的今天，它的纹饰依然有着持久的生命力，不应该也不可能为新的设计纹样所淘汰。

行文至此，本拟结束，却有一位学生来访，是美术史专业的本科生。她说正在准备毕业论文，选题是恽寿平的花卉画，想把文献记载的和现今还存世的恽氏花卉画迹分别搜集全面，并做出题材、色彩等方面的分类统计，从而得出恽氏的审美倾向为何。我说很好。她却说在开题报告会上被老师们否定了。否定的意见是，"真伪的鉴别是研究的基本前提，否则，资料的搜集、整理是没有意义的，在此资料基础上所进行的研究，得出的结论也是没有价值的"。而这些老师，恰恰又是跨文化研究的人文学者。

我对她说，老师这样讲，是故意考考你，因为这是一个非常幼稚的观点，古今中外，美术史专业的学术圈内不会有专家持这样的观点，只有不懂装懂的圈外人才会有这样的想法。为什么呢？因为这是根本做不到的，以这样的要求，不仅你们学生，就是专家，不仅美术史的研究没法做了，就是自然科学的研究也没有办法做了。为什么自然科学发展到后来出现了模糊数学？出现了概率论？出现了有效数字、无效数字的演算？就是绝对的真伪、绝对的无误是人类永远做不到的。我们不能因为因可能全面的资料或很不全面的资料中有可能存有伪作，而推翻研究的可行性和结论。

真伪鉴定，对于某些研究是必须的。比如说有一张年款1930年的吴

昌硕的画,你以它为资料,来论证吴昌硕不是死于1927年,而是1930年之后;这样的研究,必须对所用的资料作严格的真伪鉴定,否则,研究就是不可行的,勉强行之,结论也一定是不可靠的。又比如父子二人,父亲得了重病,要做骨髓移植,必须做亲子鉴定,如果不是亲生,就会坏事。但有些研究,并不以真伪鉴定为必须。比如父子二人,父亲死了,儿子继承遗产,就无须做亲子鉴定。

我给你们讲画学文献时讲到苏轼的评王维"诗中有画,画中有诗"。苏的这个研究结论为我们所广泛引用,不仅被认为是对王维诗画的最合适的评论,也被认为是中国诗画的一个特色。那么,苏轼依据的资料是什么呢?是"蓝溪白石出,玉川红叶稀,山路元无雨,空翠湿人衣"。苏轼认为:"此摩诘之诗。"但接着又说:"或曰非也,好事者以补摩诘之遗。"那么,这首诗究竟是真王维还是假王维呢?苏没有作鉴定,而且直到今天还没有学者能对之作出真伪的鉴定。那么,苏轼的王维研究可不可行呢?他的结论有没有价值呢?

还有像研究石涛的画学思想,除石涛本人撰写的《画语录》十八章为可信的资料,还有汪辟疆的《大涤子题画诗跋》,后来又有程霖生、桥本关雪、傅抱石等增补过,达八百余则。这八百余则文字,都是辑者从石涛的画迹上辑录下来的,涉及的画迹,至少也有八百余幅。那么问题来了,我们要引用这些材料,首先要鉴定汪辟疆等所据以辑录的石涛画迹是真还是伪。因为有一点可以肯定,汪氏等所见的石涛画迹中肯定有伪作存在,虽经各家的个人眼光的鉴定,也不一定正确,尤其像程霖生,完全是以个人所藏石涛为底本的,而他的石涛收藏中,便颇多伪作。这样,问题又来了,因为这八百余幅石涛画迹,今天大多见不到了,我们根本无法对之作真伪的鉴定。比如载有"笔墨当随时代""画有南北宗""古人未立法之前"等画语的画迹,它们在哪里呢?是真还是伪呢?当它们的真伪还没有鉴定出来之前,这些画语我们还能不能引用呢?我的看法还是可以引用的,

不仅真伪没有鉴定出来之前可以引用,就是真伪鉴定出来以后,被认为是伪作,还是可以引用,用来阐明石涛的画学思想。为什么呢?因为即使是伪作,它所运用的肯定也是石涛的笔墨风格,而不会是黄筌、王希孟、张择端的笔墨风格,上面的题跋画语所反映的肯定也是石涛的画学思想,而不会是郭熙的画学思想。

所以,美术史的研究,资料的搜集整理作为研究的前提,是一个普遍真理;真伪的鉴定作为研究的前提,是一个特殊真理,分别对应不同的研究目的。但两者都是相对真理而不是绝对真理。因为资料永远是不可能搜集无遗的,但要努力去做,而且是许多人,包括你们学生也可以努力去做的,是不断地由相对真理趋近绝对真理又永远不可能到达绝对真理;真伪永远不可能是鉴定无误的,但要努力去做,而且只有少数人,却不包括你们学生可以努力去做的,是不断地由相对真理趋近绝对真理又永远不可能到达绝对真理。必须依据所要研究的问题,来决定资料做到什么程度、真伪鉴定到什么程度,这就是概率。达到了一定的概率,不全,或有伪,都不影响研究的可行性和有效性。不问研究的目的,追求绝对的全,绝对的真,研究就无法做了。比如说苏武、李陵的诗,赖《昭明文选》而传世,苏轼当批评萧统的选择不当时,认为这些是伪作并很浅陋;当倡导做诗要有感而发时,认为这些是真迹且为千古绝唱。可见真伪的鉴定乃至结论,是视所研究的具体问题而考量的。

不过,遇到有专家提出这样的问题,作为学生,还真不好回答。因为今天的学术腐败,确实导致许多连常识、逻辑也不知道的人成了专家、学者。所以,提出如此幼稚问题的专家有两种,一种是考考你,他明白董其昌的"南北宗"论是一个重要的画学思想,又知道董其昌提出这一观点所依据的对于王维、李思训画迹的真伪鉴定有许多是错误的。你回答出来了,他给你高分,你回答不出来,就给你扣分。又一种是真的这样认为,他明白董其昌的"南北宗"论是一个重要的画学思想,所以认为董其昌提出

这一观点所依据的对于王维、李思训画迹的真伪鉴定绝对是正确的;或者知道董其昌对于王、李的鉴定是颇有错误的,所以认为"南北宗"论根本就是没有价值的。你回答不出来,显示出他的高明,他给你小小的扣分,你回答出来了,显示出他的幼稚,他给你大大的扣分。因为持如此出人意料之幼稚观点的学者,一定是出人意料之不知天高地厚、出人意料之心胸狭窄。遇到这样的学者,学生们就苦了。而在今天,遇到这样学者的概率,应该是相当高的,而且是越来越高了。这也是我知其不可为而为之地大力倡导实践美术史学的苦衷所在,不仅为了美术史这一门学科,更为了刚刚步入这一学科门径的年轻学子。

(2010 年)